Carla Schulz-Hoffmann
Peter-Klaus Schuster

Deutsche Kunst seit 1960

Aus der
Sammlung Prinz Franz
von Bayern

Mit Ergänzungen aus den Beständen
des Galerie-Vereins München e. V. und
der Staatsgalerie moderner Kunst

Mit einem Beitrag von Heidi Bürklin

Prestel-Verlag München

Dieser Katalog erschien anläßlich der Ausstellung
›Deutsche Kunst seit 1960 – Sammlung Prinz Franz von Bayern‹
in der Staatsgalerie moderner Kunst
vom 20. Juni bis 15. September 1985

Wissenschaftliche Bearbeitung:
Carla Schulz-Hoffmann und Peter-Klaus Schuster;
Die Textbeiträge im Tafelteil sind mit
C. SCH.-H. und PKS monogrammiert

Katalog: Clelia Segieth
Konservatorische und technische Betreuung
der Ausstellung: Bruno Heimberg
Fotoarbeiten: Gottfried Schneider, Bruno Hartinger
Architektonische Gestaltung: Christoph Sattler

Umschlagmotiv:
Markus Lüpertz, *Ohne Titel (Atelier)* um 1971

CIP-Kurztitelaufnahme der Deutschen Bibliothek:

Deutsche Kunst seit 1960: aus d. Sammlung Prinz Franz von
Bayern. Anläßl. d. Ausstellung ›Dt. Kunst seit 1960 – Sammlung
Prinz Franz von Bayern‹ in d. Staatsgalerie moderner Kunst, vom
20. Juni bis 15. September 1985. / Carla Schulz-Hoffmann
u. Peter-Klaus Schuster. Mit e. Beitr. von Heidi Bürklin.
München: Prestel, 1985

Satz: Fertigsatz GmbH, München
Reproduktion: Karl Dörfel Repro GmbH, München
Druck und Bindung: Passavia Druckerei GmbH, Passau
Layout und Herstellung: Dietmar Rautner
Printed in Germany
ISBN 3-7913-0706-1

Inhalt

Vorwort

SKH Prinz Franz von Bayern hat 1984 dem ›Wittelsbacher Ausgleichsfonds‹ den größten und gewichtigsten Teil seiner Sammlung moderner Kunst geschenkt mit der ausdrücklichen Zweckbestimmung, sie den staatlichen bayerischen Sammlungen für ihre Museen in München zur Verfügung zu stellen. Diese Schenkung folgte gleichsam einer besonderen wittelsbachischen Tradition. Kronprinz Rupprecht von Bayern hatte den Sammlungsbesitz in zwei Stiftungen zusammengefaßt: Die Kunstwerke des älteren Bestandes in der ›Wittelsbacher Landesstiftung‹, den größten Teil der im 19. Jahrhundert gesammelten Objekte und private Bestände im ›Wittelsbacher Ausgleichsfonds‹. SKH Prinz Franz von Bayern folgt der Noblesse seiner Vorfahren, wenn er die von ihm gesammelten, hier vorgestellten Werke der Öffentlichkeit zugänglich macht.

Wiewohl von großer Offenheit gegenüber unterschiedlichsten künstlerischen Tendenzen, läßt sich der Kernbereich der Sammlung doch thematisch ordnen: Der quantitativ gewichtigste Teil enthält Werke deutscher Kunst nach 1960, die sich im wesentlichen auf die beiden Zentren Düsseldorf und Berlin konzentrieren, also auf das Umfeld von Joseph Beuys einerseits und Georg Baselitz andererseits. Daß dabei nicht alle Aspekte der Kunst dieser Jahre berücksichtigt werden können, da es sich um eine sammlungsspezifische Auswahl handelt, liegt auf der Hand. Andererseits werden durch diese Konzentration wichtige Probleme der deutschen Gegenwartskunst sehr deutlich sichtbar.

Gemeinsam mit der Sammlung Prinz Franz werden Arbeiten aus demselben Umkreis gezeigt, die vom Galerie-Verein München e. V. für die Staatsgalerie moderner Kunst erworben wurden, dazu auch noch eigene Ankäufe der Staatsgalerie selbst. Somit wird eine Präsentation deutscher Kunst dieser Periode in einer Dichte möglich, die in Deutschland kaum Vergleichbares findet. Dieses die Ausstellung begleitende Buch wird als Bestandskatalog über den aktuellen Anlaß hinaus Gültigkeit haben.

Erich Steingräber

Heidi Bürklin

Prinz Franz von Bayern:
Porträt eines Sammlers

›Um seine Ruhe zu haben‹, machte Prinz Franz von Bayern den Sprung in die Kunst seiner Generation. Mit einem Aktenkoffer in der Hand hatten die Kunsthändler Heiner Friedrich und Franz Dahlem an seiner Haustür geklingelt. Daß Joseph Beuys der wichtigste Mann im Lande sei: davon versuchten sie ihn mit missionarischem Feuer zu überzeugen. Prinz Franz wurde nicht bekehrt. Doch mürbe geredet, kaufte er schließlich aus dem Köfferchen sechs Zeichnungen heraus, steckte sie in einen Umschlag und vergaß sie. Das war im Jahre 1965. Heute, genau 20 Jahre später, ist zu besichtigen, welch Feuerwerk dieser beiläufig gelegte Funke gezündet hat. Heute bietet Prinz Franz von Bayern der Öffentlichkeit eine der wichtigsten Stiftungen für deutsche Kunst nach 1960 an.

Mit Kunst zu leben war für ihn ›von Haus aus‹ etwas Selbstverständliches. Bemerkenswert ist: Statt sich für Vertrautes wie Antiquitäten zu erwärmen, hat er sich auf den schwierigen, den oft riskanten Dialog mit seiner eigenen Zeit, seiner eigenen Generation eingelassen. Daß das Sammeln den Wittelsbachern im Blut liegt, hat er früh am eigenen Leib erfahren. Vergebens hatte er sich einmal bei einem Händler um eine Christushalbfigur bemüht. Ein ungenannter Konkurrent schnappte sie ihm weg. Bei seinem ebenfalls den Familienwettstreit nicht ahnenden Großvater, Kronprinz Rupprecht, sollte er das begehrte Stück wiedersehen.

Entschieden erfolgreicher verlief sein nächster Anlauf. Durch eine Ausstellung bei Günther Franke aufmerksam gemacht, kaufte er

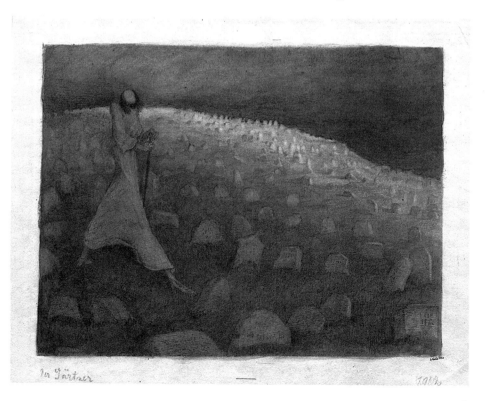

Alfred Kubin, *Der Gärtner* 1902

seine ersten Kubin-Zeichnungen. Als Quelle entdeckte er bald den alten Otto Wilhelm Gaus, der in der Widenmayerstraße über einem Kubin-Hort wachte. Für Studenten schrieb er Spezialpreise aus. Bei der Wahl ›Gehe ich ins Wirtshaus oder kaufe ich eine Zeichnung?‹ – so definiert Prinz Franz seine damalige Alternative – siegte sichtlich häufig die Liebe zur Kunst über den Durst. Am Schluß schickte Kubin selbst seine Arbeiten direkt von Schloß Zwickledt an den jungen Studenten in München. So baute Prinz Franz seinen ersten ›Block‹ auf: eine der größten Privatsammlungen an Kubin-Zeichnungen. Hier bereits schätzt er neben der zeichnerischen Meisterschaft die Intensität der Aussage: »Damals fingen die Künstler an, über die Möglichkeiten im Menschen nachzudenken, und haben das gleich bis zum Extrem verfolgt.« Etwas, das ihm stets wichtig ist.
In dieser zweiten Hälfte der fünfziger Jahre rückt auch der Jugendstil in sein Blickfeld. Prinz Franz – sein Gespür für ›Rechtzeitigkeit‹ ist ausgeprägt – gehört zu den frühen Sammlern. Aus diesem Rie-

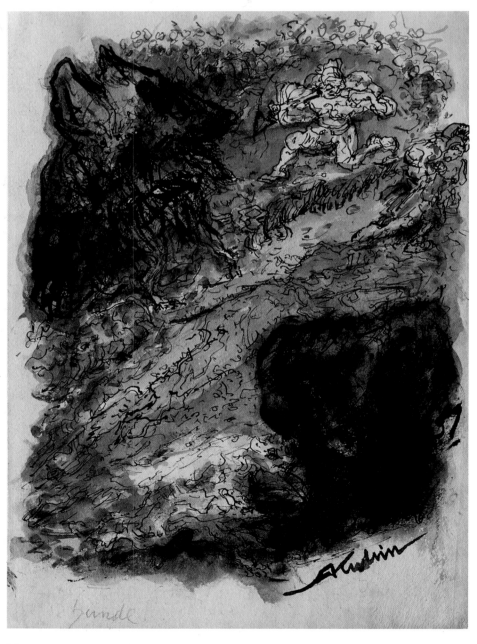

Alfred Kubin, *Hunde* 1951

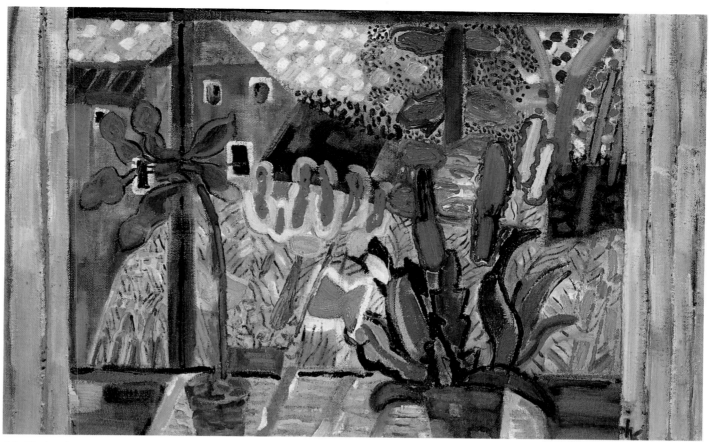

Ida Kerkovius,
Blick aus dem Fenster 1957

senangebot kann er Stücke auswählen, »die sich später als gut
herausstellen«.

Heftiger beginnt ihn der Sammelbazillus zu infizieren. In den
Münchner Galerien – vor allem bei Günther Franke und Otto Stangl
– lernt er die internationale Garde der Nachkriegszeit kennen. Er
kauft seine ersten Arbeiten: Ida Kerkovius, Fritz Winter, Soulages,
Ernst Wilhelm Nay, Poliakoff, Wols, Baumeister. Kontakte zu Künst-
lern ergeben sich. So lauschte Ernst Wilhelm Nay in einer Ecke der
Galerie, wie sich der finanzknappe Student zum Kauf eines Nay-
Bildes durchrang, »aber nur, wenn ich in Raten zahlen kann«. Nay:
»Was ist das für ein Vogel?« So lernten sie sich kennen.

Bei Baumeister indessen widerfuhr ihm eine nächtliche Erleuch-
tung. »Bei Franke«, erinnert sich Prinz Franz, »standen ganz fabel-
hafte Baumeister herum. Er hat auf mich eingeredet wie auf einen
kranken Gaul. Ich habe sie aber einfach nicht gemocht. Dann rief er
eines Abends wieder an: Bei Ketterer sei am nächsten Morgen ein
besonders schöner Baumeister in der Auktion.« In der Nacht noch
eilt Prinz Franz im VW nach Stuttgart, wird vom Nachtwächter ein-
gelassen und prüft das Bild per Taschenlampe. Es gefällt ihm. Er
kauft seinen Baumeister.

Zwei Jahre hingegen ›umschleicht‹ er ein Bild, das ihn auf Anhieb
gepackt hat. Immer wieder prüft er Oscar Coesters auf eine schwere
Holztür gemalte grüne Landschaft mit Schienenstrang. Ein Mann,
ein Stuhl sind mit Weiß hineinskizziert und Köpfe in den blauen
Himmel. Es ist ein merkwürdiges Bild in diesen Jahren des Infor-
mel. Es sollte die Jungen wie Baselitz, wie Palermo spürbar beein-

11

drucken. Prinz Franz kauft es 1961. Es hat immer einen zentralen Platz in seiner Sammlung behalten.

Ein anderer, Walter Bareiss, hatte ebenfalls das Bild mit großem Interesse ins Auge gefaßt. In den folgenden Jahren wird die Gleichgestimmtheit vielfach erprobt, werden sie Freunde und Mitstreiter in Sachen Kunst. Gemeinsam oder parallel werden sie auf manche Beute zumarschieren, sie unter sich teilen und auch wieder verteilen. Gemeinsam engagiert man sich im Münchner Kunstleben. In der Wohnung von Prinz Franz gründen sie mit Gleichgesinnten vor zwanzig Jahren den Galerie-Verein, »um bestehende Lücken auf dem Gebiet der zeitgenössischen Kunst in den Beständen der Baye-

Ernst Wilhelm Nay,
Lofotenlandschaft 1938

rischen Staatsgemäldesammlungen und der Staatlichen Graphischen Sammlung schließen zu helfen«. Einmütig wird so manches Rezept für die Münchner Museumsszene ausgeschrieben. So fand Prinz Franz das gerade in New York gesichtete *Crucifixion Triptychon* von Francis Bacon für die erste Schau ›Desiderata‹ dringend erwünscht. Als er bei Marlborough um eine Ausleihe bat, hieß es: »Aber das kommt doch schon.« Ohne daß sie voneinander wußten, hatte Walter Bareiss den Bacon ebenfalls auf seine Wunschliste gesetzt und um ihn angefragt. Christof Engelhorn hat dann dieses Schlüsselwerk für München gestiftet.

In den folgenden Jahren hat Prinz Franz im Galerie-Verein maßgeblich Vorschläge eingebracht und Entscheidungen durchgesetzt, vor allem, wenn es um die kontroverse junge Kunst ging. Er bestand auch »mit Charme und Hartnäckigkeit« darauf, daß Palermos Stoffbilder in den Bayerischen Staatsgemäldesammlungen aufgenommen wurden.

Als ein Fixpunkt der sechziger Jahre erweist sich die Ausstellung der Sammlung Ströher. Der heiße Sommer 1967 erhitzt auch die Gemüter im Haus der Kunst. Ein erzürnter Joseph Beuys droht die

12

Willi Baumeister,
Safer avec des points 1954

Kunststudentin und ›Margarine-Botin‹ Margret Biedermann die Treppe hinunterzuwerfen, da das zu höherem Zweck bestimmte Fett zu schmelzen beginnt. Noch in der Nacht vor der Eröffnung wird die Ausstellung als zu akademisch brav befunden und unter der Regie des Amerikaners Dan Flavin umgehängt. In Sachen Kunst wird auch Prinz Franz handgreiflich und rückt auf hoher Leiter turnend Pop art ins rechte Lot. Das waren die Tage, als Avantgarde noch Ärgernis erregte. Unruhen bei der Eröffnung erwartend, verbot die Polizei Alkohol. Statt mit Champagner wurde der Orangensaft mit Sprudel gespritzt. Die Laune war glänzend.

Entscheidend aber ist die Begegnung mit Baselitz. Mit einigen seiner Zeichnungen hatte sich Prinz Franz bereits bei ihm vorgetastet: Als intimste Information über den kreativen Prozeß löst dieses Medium bei ihm stets den ersten Funken aus. Als er dann zur großen Baselitz-Ausstellung im Hamburger Kunstverein fährt, da empfindet er bei dem jungen Maler »die gleiche Luft« wie bei dem gerade für sich entdeckten Beckmann. Mit seinem ersten Baselitz-Bild *Hunde* kommt er nach München zurück. Jetzt kauft er gleich ein Dutzend Baselitz-Zeichnungen. Jetzt rastet Nichtverstandenes

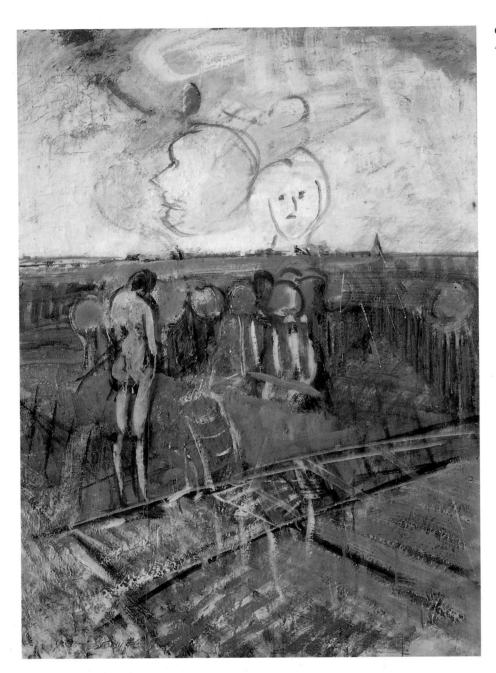

ein: Endlich erlöst er die Beuys-Zeichnungen aus dem Dunkel ihres Umschlags, hängt sie auf, und siehe da: »Sie wurden immer besser.«

Mit Baselitz kann er wieder aus dem vollen schöpfen. Und Mut zu Inkonsequenz beweisen. So hat er zur Druckgraphik prinzipiell stets nein gesagt. Doch »dank seiner Fähigkeit, auch von guten Vorsätzen abzulassen, wenn das Material zwingend wird«, so attestiert ihm der Galerist Fred Jahn, erwirbt er im Laufe der Zeit an die 500 Zustandsdrucke, frisch aus dem Atelier, auch sie künstlerische Zeugen aus erster Hand.

Sein bisheriges intuitives Kaufen verdichtet sich zum intensiven Sammeln. Dem Rat der Galeristen vertraut er auch weiterhin. Die Auswahl aber – und darin sieht er die Verantwortung des Sammlers –, die Auswahl trifft er ganz allein. Immer testet er, was ihn packt. Sein Respekt vor dem Künstler verbietet rasches Zugreifen. Er

14

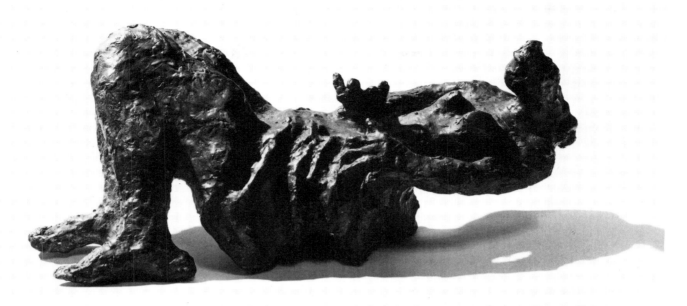

Toni Stadler, *Bella Bruta* um 1967

Lothar Fischer,
Jacke 1973

begegnet einer Arbeit, einer zweiten, einer dritten, prüft sie, wägt sie ab. Er engagiert sich am meisten für die engagierten Künstler, die mit Widerhaken, die, die es sich schwermachen und die sich schwer erschließen. Das Offensichtliche, das auf den ersten Blick Lesbare gebietet ihm Vorsicht. Daher auch sein Zögern vor Kunst, die gerade in Mode ist: »Zu viele der jetzigen Jungen«, findet er, »fangen oft bereits mit der großen Geste ohne Druckperiode an.«

Dabei läßt er sich keineswegs auf eine Richtung festnageln. Sein ›Quecksilber‹ springt auf verschiedene Temperamente und Stile an: Neben der mit Gefühl aufgeladenen expressiven Geste ist da kühle, reduzierte Minimal art zu finden. Neben der Angstgebärde auch präzis formulierter Witz.

Wen er für gut befunden, dem hält er auch die Treue, wenn er unerwartete Volten macht. »Neue Entwicklungen, die ernsthaft vollzogen werden«, so hat Walter Bareiss in diesen Jahren beobachtet, »werden auch ernsthaft verfolgt.«

Zum Beispiel Gerhard Richter. Zum Beispiel Blinky Palermo. Den Umgang mit dessen Arbeiten fand er oft schwierig. Lange Gespräche mit ihm erhellen das Verständnis, lassen ebenfalls einen Sammlungsblock entstehen. Palermo auch hängt bei ihm Bilder und Objekte zusammen, »wie ich es mich nie getraut hätte. Und er hat immer recht gehabt.«

Mit den Arbeiten intensiv gelebt zu haben, ist wichtig für ihn, der sie so großzügig weitergibt. »Ein Bild sollte erst einmal zu Hause hängen, es sollte nie naß vom Atelier an die Museumswand kommen.« Zu Hause: Da wird die Kunst als lebendes Inventar behandelt. Ausstrahlung, Aussage werden hier getestet. Zu Hause eröffnen sich auch überraschende Nachbarschaften.

Da ist gleich zu Beginn die Parade strahlend schöner Mineralien. »Man kann einerseits vom Ästhetischen damit spielen«, sagt Prinz Franz, dessen ›Spiel‹ binnen weniger Jahre zu einer der interessantesten Privatsammlungen auf diesem Gebiet geführt hat, »auf der

anderen Seite muß man Bescheid wissen über Seltenheit, Fundort, über Geologie und Chemie.« Versucht er nicht genauso der ›Chemie‹ des Kunstwerks beizukommen, in den Zeichnungen, den Bildern, den Skulpturen?

Unter den Gefäßen des Jugendstils fällt eine monumentale Gallé-Vase auf. Hier hat der Künstler mit Brandtechniken experimentiert und eine vielfarbig schillernde Kraterlandschaft aus dem Feuer geholt: Wie bei den Mineralien scheint auch diese Oberfläche noch zu arbeiten. Zwischen Büchern leben selbstverständlich japanische Gefäße und afrikanische Keramik – eine weitere Passion, die das Münchner Völkerkundemuseum um viele wertvolle Stücke bereichern wird. Da ist die Totenmaske von den afrikanischen Dogon: Beim Tode eines Häuptlings wird eine Schicht über das Gesicht modelliert und die Maske dann an die nächste Generation weitergegeben. Ist nicht auch in diesen gewachsenen, gelebten Schichten Geistesverwandtschaft zu Zügen in der zeitgenössischen Kunst ablesbar?

Da sind die Steine, die Welt-Sinn in elementare Formeln fassen: Skulpturen, die Prinz Franz – ein Experte im Reisen mit schwerem Gepäck – aus Ostasien zurückgebracht hat. Da ist schließlich auch das leise Gurgeln im Wohnzimmer nicht zu überhören: das Aquarium voll exotischer Fische.

Am nachdrücklichsten aber haben die Bilder und Zeichnungen, die Skulpturen und Objekte der letzten zwanzig Jahre von den Räumen Besitz ergriffen. Den Münchner Künstlern gilt seine geschärfte Aufmerksamkeit. Als heiter-klassischer Akzent ist Toni Stadlers *Tönerne Liegende* aus dem Garten des Künstlers zu Prinz Franz gewandert. Ein Weihnachtsgeschenk des Bildhauers. Dafür hatte er ihm aber auch vorher – so erinnert sich Prinz Franz an seine pfiffige Freundschaft – seine bronzene Liegende *Bella brutta* leicht überteuert verkauft. Prinz Franz mag sie besonders, da Stadler noch nachträglich etwas an der Bronze verändert hat, sein Handdruck noch auf der Oberfläche sichtbar ist.

Fritz Koenig ist mit Modellen aus drei Jahrzehnten präsent: seinem Entwurf für *Golgatha* von 1956, einem lapidaren Kreuz von 1966/67 und dem zehn Jahre späteren Silberguß *Tod und Mädchen*. Lothar Fischers aus Ton modelliertes Alltagsobjekt *Jacke* behauptet sich neben Michael Croissants klassischem Thema eines bronzenen Torsos oder seinem *Beutevogel*. Ebenso hat Prinz Franz ja gesagt zu Walter de Marias kühlem Stahlobjekt, einem schlanken Rechteck

Michael Croissant,
Beutevogel

Walter de Maria, *Yes*

16

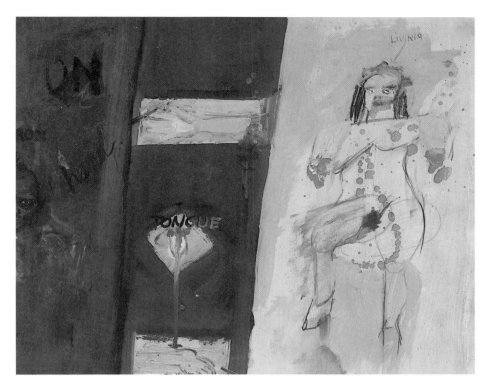

mit Kugel und dem eingeritzten Titel *Yes*. Wie auch zu Richard Tuttles lapidarem Pfeil, der geradewegs auf sein Telefon zielt. Zu den Amerikanern hat er überhaupt früh und schnell Kontakt gewonnen. Er gehörte zu den ersten hierzulande, der Zeichnungen von Larry Rivers und de Kooning kaufte, der Judd und Sandback für sich entdeckte. Mit einer Serie von Aquarellen von John Chamberlain erwirbt er den Schlüssel zu des Amerikaners bildhauerischem Œuvre der gepreßten Blöcke. Er reist in die Wüste von Nevada, um die spezielle Landschaftskunst eines Michael Heizer an Ort und Stelle zu studieren und bringt aus Australien Bilder von Fred Williams zurück, in denen er die Essenz der dortigen Landschaft erfaßt findet.

Hier, zu Hause, hat er mit Arbeiten von Baselitz, Palermo, Richter, Penck, Nitsch, Lüpertz, Immendorff und vielen anderen gelebt, bevor sie an die Museumswände rücken. Er bemerkt nebenbei vor einem aufgerauhten schwarzen Richter-Bild: »Das sind so ungekämmte Bilder, sie sind ruppig, noch im Fluß, in Arbeit.« Ein Kriterium, an dem er jetzt auch die Werke der jüngeren Generation prüft. Das er auch vor dem neuen Bild des Amerikaners Richard Bozman empfindet: »Eine böse Spannung, die steckt in dem Vorhang, in der Hand, in dem ganzen Bild. Das sind keine geschönten Arbeiten.« Oder der gegenwärtige Dialog mit dem gierigen Mund, dem Riesenauge im Bild von Siegfried Kaden: Hier begegnet er der Aggressivität noch mit Fragezeichen, während er die ursprünglich beunruhigenden Gemälde eines Penck, eines Baselitz mittlerweile als »klassisch, ruhig, klar« erlebt.

Er läßt jetzt Troels Wörsel auf sich wirken, seine starke schwarzweiße Handschrift, die hin und wieder von einer kräftigen Farbe wie Orange befeuert wird. Was diese Jüngeren mit den Älteren verbindet: Sie alle sind mehr an der Fragestellung als der Lösung

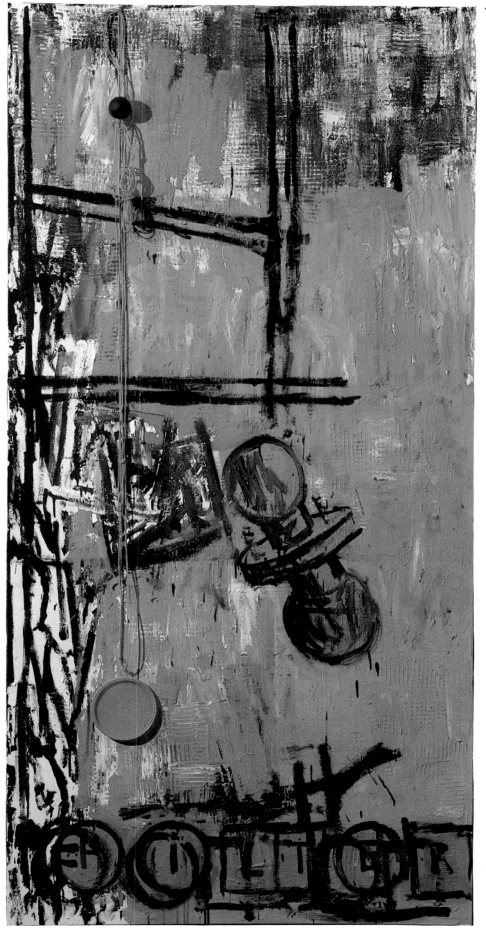

Troels Wörsel, *Ab und zu* 1982

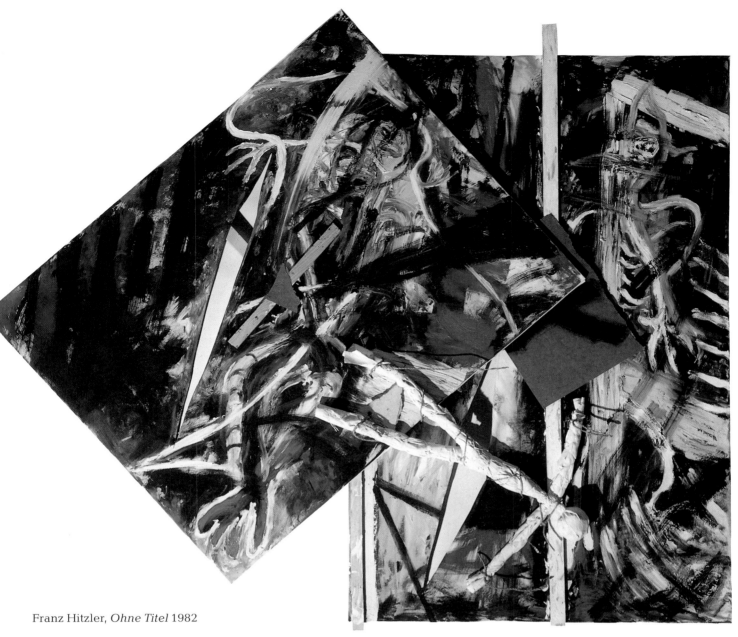

Franz Hitzler, *Ohne Titel* 1982

interessiert. Wenn Immendorff formuliert: »Ich glaube an Konflikte... Antworten und Lösungen interessieren mich nicht«, so der Däne: »Man malt nicht die Lösung, aber irgendwann malt man vielleicht das schwierige Problem, als hätte man einfach einen Apfel oder einen Baum gemalt.«

Prinz Franz, der mit Vorliebe aus der Fülle sammelt, hat das jetzt noch einmal mit Franz Hitzler getan. Mit ihm geht er heute um wie vorher mit Baselitz und Palermo. Er erwarb seine Zeichnungen, seine bemalten Skulpturen, seine großen Triptychen. Er griff bei seinen frühen, dunklen Bildern zu, in denen Hitzler mit Fratzen Entsetzen bannte: »Malerei als Beschwörung, denn wenn man Schrecken malt, verliert er seine Kraft.« Und auch bei seinen jüngeren Arbeiten in hellen, leuchtenden Farben, die ihm nach einer Italienreise zuströmten. Mit ihnen reiht sich der Künstler, der immer mit traditionellen Materialien arbeitet, bewußt in eine malerische Tradition ein. Der Kontinuität einer »bestimmten Malkultur« ist Prinz Franz auch bei seinen anderen Münchner Künstlern auf der Spur, so bei Oscar Coester, Ursula Rusche-Wolters, Priska von Martin, Helmut Pfeuffer, Rudi Troeger und Erwin Pfrang.

19

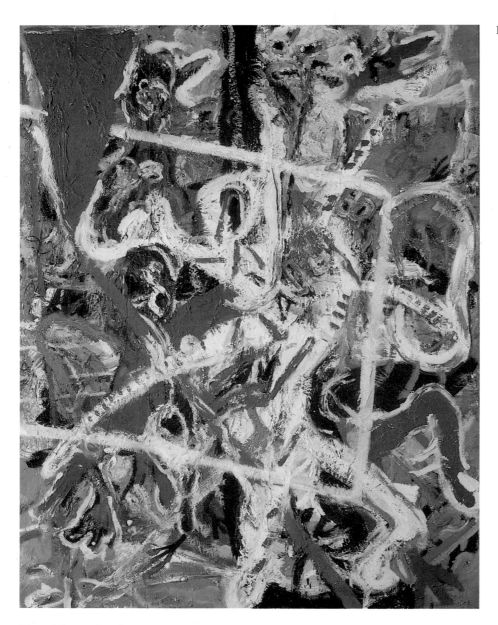

Enzyklopädie hat Prinz Franz beim Sammeln nie im Sinn gehabt. Eher, als eine objektive Lücke zu füllen, greift er doppelt bei dem zu, was ihn wirklich packt. »Wenn man ehrlich sammelt«, so betont er den persönlichen Aspekt, »wird eine Sammlung so intelligent oder so langweilig wie der Sammler selbst.« Er hat ehrlich gesammelt. Und das wird ihm offiziell bescheinigt: Hier hat einer zu früher Stunde zugegriffen und eine Sammlung an zeitgenössischer deutscher Kunst zusammengestellt, wie sie heute nicht mehr an die Wände gehängt werden könnte. Seine Intuition und sein Mut wurden nachträglich und teuer von den Museen bestätigt.

Prinz Franz von Bayern, der schon oft großzügig geliehen und gegeben hat, setzt mit seiner Stiftung München nachdrücklich auf die zeitgenössische Kunstszene. Er schärft den Blick für weitere Desiderate in den öffentlichen Sammlungen. Er liefert nicht zuletzt das überzeugendste Plädoyer für eine neue Münchner Galerie für die neue Kunst. Einer, der einmal seine Ruhe haben wollte, hat mit dieser Schenkung, mit dieser Ausstellung auf schönste Weise Unruhe gestiftet.

Carla Schulz-Hoffmann

›Nero malt‹ oder:
›Eine neue Apotheose der Malerei‹

Überlegungen zur deutschen Malerei nach 1960

Vorbemerkung

Der engagierte Sammler, für den das einzelne Werk weit mehr als ein Spekulationsobjekt bedeutet, formuliert mit jeder Erwerbung auch eine konkrete Entscheidung. Und für wen er sich einsetzt, welche Schwerpunkte er im Laufe der Zeit bildet, was er ausklammert – all dies vermag auch über die Künstler selbst, die schließlich in diesem Rahmen vertreten sind, Wesentliches auszusagen. So ist es zumindest untersuchenswert, ob und wo in dem scheinbar heterogenen Nebeneinander unterschiedlichster künstlerischer Konzepte in der hier zur Diskussion stehenden Sammlung Parallelitäten, Verbindungslinien auszumachen sind. Nicht zufällig ist schon die offensichtliche Konzentration auf deutsche Kunst seit 1960. Zwar gibt es hin und wieder Ausnahmen, aber diese erscheinen doch, gemessen am Gesamtkomplex, eher peripher, freilich bis auf eine, allerdings bezeichnende: Alfred Kubin ist mit weit über zweihundert Arbeiten und damit einer der größten Werkgruppen in privatem Besitz vertreten.[1] Kubin markiert mit seinem subtilen zeichnerischen Œuvre einen Zwischenbereich, in dem Phantasmagorien, Traum und Wahnsinn ebenso angesiedelt sind wie intellektueller Witz und Ironie, aber auch Entsetzen und bodenlose Abgründe. Eine aus den Fugen geratene, in sich morsche, degenerierte Welt spiegelt sich in den aberwitzigsten formalen Kapriolen, Resultat unbeschränkter technischer Meisterschaft und Virtuosität. Die Gleichzeitigkeit inhaltlicher Diskrepanzen, die nicht nahtlos konsumierbar sind, und malerisch-zeichnerischer Brillanz hat dabei, wie mir scheint, symptomatische Bedeutung, ist sie doch ohne Zweifel in mehr oder weniger ausgeprägter Form *ein* Indiz der gesamten Sammlung.

Aber was ist damit für unsere Fragestellung gewonnen? Es handelt sich um *deutsche* Kunst *nach* Nationalsozialismus und Zweitem Weltkrieg, der es ebenso um eine Problematisierung des künstlerischen Mediums an sich wie auch um eine einer unter den gegebenen historischen Bedingungen mögliche Inhaltlichkeit geht. Diese vage Festlegung sagt allerdings noch nicht viel darüber aus, wer in dieser Sammlung vertreten ist, höchstens darüber, wer es nicht ist.

Die Liste der Künstler entspricht weitgehend dem, was heute international an deutscher Kunst aus dieser Zeit diskutiert und hoch dotiert wird. Und längst hat sich auch so etwas wie eine Gruppenspezifik über diese Künstler gestülpt, die in die eine oder andere Ecke vorsortiert: Da ist zum einen Beuys und sein Umkreis und zum anderen – weniger präzise – Baselitz und seine Freunde. Aber zu dem Zeitpunkt, als die Sammlung in ihren Grundzügen bereits feststand, existierten diese eher spekulativen Kombinationen noch nicht in der heute geläufigen Form, die Situation selbst war noch fragwürdig und die Grundsatzdiskussion in vollem Gang.

Aber wie vorläufig auch immer solche Unterscheidungen sein mögen, eine gewisse Verständnishilfe bieten sie meist doch. Versucht man mit aller gebotenen Vorsicht die hier diskutierten Künstler sinnvoll zu gruppieren, wird man wohl zwangsläufig auf zwei Tendenzen stoßen: Da sind jene nach gängigen Klischees ›progressiven‹ Künstler, für die Malerei als Malerei nur ein sekundäres Ausdrucksmittel ist, die sich vielmehr um eine Erweiterung bildnerischer Kategorien über die traditionellen Gattungs-

1 Vgl. zur Sammlungsgeschichte ausführlicher Heide Bürklin, in diesem Katalog, S. 9 ff.

grenzen hinaus bemühen; ein verbindlicher Stil ist für sie kein Thema, und sie sind stark gedanklich-konzeptuell orientiert. Der ikonographische Bezugsrahmen entspricht selten klassischen Verbindlichkeiten, sondern ist in den meisten Fällen betont subjektiv und nur aus dem individuellen Kontext zu entschlüsseln. Beuys, Palermo, Knoebel, in seiner Frühzeit Immendorff, aber auch Richter und Polke würden in diesen Rahmen einzuordnen sein (vgl. hierzu P.-K. Schuster, S. 39 ff.). Auf der anderen Seite gibt es jene eher spontan und sinnlich zupackenden Künstler, für die das Medium Malerei im Zentrum der Auseinandersetzung steht (Baselitz, Höckelmann, Kiefer, Lüpertz, Penck, Schönebeck und der späte Immendorff). Für sie gilt wieder das Primat des klassischen Staffeleibildes (und der Plastik), ein Ansatz, mit dem sie sogar noch deutlich hinter die Forderung der Futuristen zurückgehen[2] und die Avantgardediskussion gewissermaßen auf den Kopf stellen. *Ein* werkimmanenter Stil ist ihnen durchaus Ziel, und traditionelle ikonographische Bildmuster werden verpflichtender, wenngleich sie zum Teil aus entlegenen Bereichen stammen. Trotz aller Privatheiten bleibt das ikonographische Bezugsfeld weitgehend überprüfbar, ein Phänomen, das gleichzeitig zumindest vordergründig eine unmittelbare Verständlichkeit im Sinne einer ›Lesbarkeit‹ nach sich zieht. Sie wirken konkreter im Hier und Jetzt verwurzelt und sind darin tendenziell stärker dem deutschen Expressionismus, insbesondere Max Beckmann oder der ›Brücke‹, verbunden als die Künstler um Beuys, deren Vorbilder eher im Bereich der deutschen Romantik und des Idealismus zu suchen sind. An die Stelle ebenso komplexer wie oft auch esoterischer Inhalte in überwiegend ungegenständlichen Formen treten meist deutlich beschreibbare und identifizierbare Bildzeichen, die einfachere gedankliche Zusammenhänge zu veranschaulichen scheinen. Daß es sich dabei nur um eine Arbeitsthese handeln kann, verdeutlicht auch dieser und der folgende Beitrag, die den genannten Tendenzen nachgehen und dabei zwangsläufig zu Überschneidungen führen.

Nero malt – dieser Titel eines Bildes von Anselm Kiefer (Kat. 66) charakterisiert, wie ich meine, etwas Wesentliches im bildnerischen Ansatz nicht nur seines Autors, sondern gleichzeitig auch desjenigen von Baselitz, Höckelmann, Lüpertz, Penck, Schönebeck und dem ›späten‹ Immendorff: Die imperiale Geste und Selbstinszenierung einer Malerei, der Brüchigkeit und Widerspruch zutiefst wesensimmanent sind, die sich in grenzenloser, aber gleichwohl bewußter Selbstüberschätzung als allein maßgeblich setzt. Aber auch die Unsicherheit desjenigen, der sich seine Bedeutung stets neu vor Augen halten muß, um sie zu glauben, verbindet sich assoziativ mit der Figur des römischen Kaisers: lautstark deklarierte Selbstgewißheit als leicht durchschaubarer Deckmantel existentieller Gefährdungen und Ängste. In zeitgemäß ironischer Form mag sich das dann so ausnehmen wie in dem Gedicht von Markus Lüpertz:

zwitschernd vor kraft / als vogel sonderbar / die dreibeinigkeit des absonderlichen / den buckel des unverstandenen / den alles verstehenden verstand des falsch liebenden verliebten / springmesser gleich / glasklar in einsicht / trübe vor ewigkeit / wußt' ich es immer / mein genie[3]

Die Situation um 1960

Bis auf die einige Jahre jüngeren Maler Anselm Kiefer und Jörg Immendorff, die entscheidende Impulse bereits aus der Auseinandersetzung mit und kritischen Abgrenzung von Beuys erhielten, sind die hier diskutierten Künstler wesentlich durch die deutsche Nachkriegssituation geprägt, die sich aus unterschiedlichsten Gründen als »kunsthistorisches Vakuum«[4]

2 »Usciamo dalla pittura? ... No lo so ... Verrà un tempo forse in cui il quadro non basterà più. La sua imobilità, i suoi mezzi infantili saranno un anacronismo nel movimento vertiginoso della vita umana...« Umberto Boccioni, in: Massimo Carrà (Hrsg.), *Estetica e arte Futuriste di Umberto Boccioni. Testi e documenti d'arte moderna,* Bd. V, Mailand 1946, S. 191-192.
3 Markus Lüpertz, in: Katalog Ausstellung *Markus Lüpertz,* Josef-Haubrich-Kunsthalle, Köln 1979-1980, S. 101
4 Georg Baselitz in einem Gespräch mit der Autorin am 17. Dezember 1975, zit. nach: Katalog Ausstellung *Georg Baselitz,* Galerie-Verein München e.V. und Staatsgalerie moderner Kunst, München 1976, S. 9

darstellte. Während Penck in Dresden als überzeugter Sozialist und gleichzeitig ohne künstlerische Orientierungshilfen an einem allgemeinverständlichen, formal unangepaßten bildnerischen Entwurf arbeitete, der ihn ungewollt, aber zwangsläufig in Gegensatz zur herrschenden kommunistischen Kunstideologie und damit in den Untergrund führen mußte, arbeiteten die in der Bundesrepublik ansässigen Künstler von Anfang an isoliert und in bewußter Konfrontation zu allen offiziellen Verbindlichkeiten. Insbesondere diejenigen, die den kommunistischen Teil Deutschlands aus eigener Erfahrung kannten (Baselitz, Schönebeck und indirekt Lüpertz), waren extrem empfindlich für die Widersprüchlichkeiten beider Systeme und ihnen dadurch, daß sie in Berlin lebten, auch in besonderem Maße konfrontiert. Die singuläre Situation der Stadt mit ihrem Nebeneinander von Ungebundenheit und mangelnder Freizügigkeit, von großstädtischer Hektik und Offenheit, aber gleichzeitig insularer Begrenzung und, daraus folgernd, Überheblichkeit und Trotz des Besonderen, Einmaligen schuf in Verbindung mit der stets unmittelbar präsenten politischen Realität des geteilten Deutschland ein Klima, das unterschiedlichste Elemente zu absorbieren versuchte, ohne deshalb umgekehrt Orientierungshilfen bieten zu können. Was sich an anderen Orten noch mit einer gewissen Behäbigkeit und zeitlichen Verzögerung abspielte, war hier stets brisanter und kompromißloser. Die Alternative von Konformismus oder Abgrenzung stellte sich radikaler, und da weder die gängigen politischen noch die künstlerischen Vorstellungen tragfähige Anknüpfungspunkte lieferten, war die Außenseiterrolle nahezu vorprogrammiert.

Stellvertretend hierfür mag die Äußerung von Georg Baselitz stehen, der seine anfängliche Isolation in Berlin auch als Reaktion auf die »satte Situation« beschreibt, als Akt der Verweigerung gegenüber einer von festgefahrenen Konventionen geprägten Gesellschaft, die auch den offiziellen Kunstbetrieb prägte. Das Informel als schon zum Klischee erstarrter Akademiestil vermochte in der herrschenden Form kaum neue Impulse zu bieten, wenngleich sich alle der hier diskutierten Künstler nicht nur kritisch daran orientierten, sondern sich zum Teil auch auf vergleichbare Leitbilder beriefen, auf Außenseiter der Kulturgeschichte wie Antonin Artaud, Isidore Ducasse (Lautréamont), Charles Meryon, um nur einige zu nennen.

Das 1961 gemeinsam von Baselitz und Schönebeck veranstaltete 1. Pandämonium, eine von einem Manifest begleitete Ausstellung in Berlin-Charlottenburg, ist ebenso vom Geist der ›peintre maudit‹, insbesondere von Wols getragen, wie es auch versucht, kritische Distanz zu gewinnen. Die Sprache des Manifestes, die begleitenden Illustrationen und gleichzeitigen bildnerischen Arbeiten belegen diesen produktiven Zwiespalt, der sich nicht zuletzt auf ähnlich empfundene Lebensumstände zurückführen läßt: Die ›Verlorene Generation‹ um Wols war zwar objektiv, die um Schönebeck und Baselitz eher subjektiv einer existentiell bedrohlichen Situation ausgeliefert, aber beiden stellte sich das Lebensumfeld als feindlich, verlogen und an falschen Leitbildern orientiert dar. Einige Textauszüge können diese Haltung aus der Sicht der jüngeren Generation verdeutlichen: »Versöhnliche Meditation, beginnend mit der Betrachtung des kleinen Zehs. Am Horizont, im fernsten Nebel, sieht man immer Gesichter. Unter der Decke bebt zitternd ein Wesen und hinterm Vorhang lacht man. In meinen Augen seht ihr den Naturaltar, das Fleischopfer, Speisereste in der Kloakenpfanne, Ausdünstung der Bettlaken, Blüten an Stümpfen und Luftwurzeln, orientalisches Licht auf den Perlzähnen der Schönen, Knorpel, Negativformen, Schattenflecken, Wachstropfen, Aufmärsche der Epileptiker, Orchestrationen der Aufgeblähten, Warzen-, Brei-Quallenwesen, Körperglieder, Schwellkörperflechtungen, Schimmelteig. Knorpelaus-

wüchse inmitten der öden Landschaft.« »In mir sind vorpubertäre Einschlüsse (der Geruch bei meiner Geburt), in mir ist die Gründung der Jugend, die Liebe in den Ornamenten, die Turmbauidee. Die Grünung der Jugend und das kommende Herbstlaub sind Momente, auch wenn ich im Winter paranoid verfalle. In mir sind Giftmischer, die Verheerer, die Entarteten zu Ehren gelangt.«[5]

Aus dieser Außenseiterposition – ebenso bewußt gesucht wie durch die Verhältnisse aufgezwungen – entstanden zunächst bildnerische Formulierungen, die in ihrer inhaltlichen und formalen Unangepaßtheit ein subversives Potential enthalten, das damals offensichtlich auch entsprechend gesehen wurde. Aufschlußreich ist in diesem Zusammenhang der ›Fall Baselitz‹,[6] der 1963 in Berlin für Schlagzeilen sorgte: In seiner ersten größeren Ausstellung in der Galerie Werner und Katz auf dem Kurfürstendamm waren zwei Bilder, *Die große Nacht im Eimer* (Abb. 1) und *Der nackte Mann,* von der Staatsanwaltschaft beschlagnahmt worden. Der Vorwurf: Obszönität und Verletzung der guten Sitten. Der Prozeß, der sich bis 1965 hinzog, endete zwar mit der Freigabe der Bilder, nicht jedoch mit einem Freispruch. Erinnert man sich an das von Schönebeck und Baselitz inszenierte ›1. Pandämonium‹, eine Art »surrealistischer künstlerischer Séance«,[7] so vermag man die Aufregung um die Baselitz-Ausstellung zunächst noch weniger zu begreifen. Wimmelte das pandämonische Manifest in seiner Kloakensprache nicht geradezu von Anstößigkeiten, und waren die dazugehörigen Bilder und Zeichnungen nicht alles andere als gemäßigt? Freilich mit einem Unterschied: Die ›Nacht des Pandämoniums‹ fand in einer ungleich weniger renommierten Gegend statt, und – entscheidender – sie war um einiges abstrakter, bediente sich sowohl im sprachlichen als auch im künstlerischen Bereich einer informellen Methode, die an die bewußte Paranoia der Surrealisten erinnert. Wenn man will, kann man die Inhalte als nicht ernstzunehmende Verrücktheiten und Phantastereien abtun; bei *Die große Nacht im Eimer* und *Der nackte Mann* ist dies zweifellos problematischer, handelt es sich doch nicht lediglich um phallische Symbole, sondern um drastische Realitäten. Die informelle Gestaltung hat sich gegenständlich akzentuiert, ein Prozeß, der für die gesamte ›Gruppe‹ symptomatisch ist (Abb. 2 u. 3). Und hierin liegt, wie ich meine, das ›Unerhörte‹, ›Unstatthafte‹ in einer Zeit, die von Prüderie und doppelter Moral ebenso lebte wie von der Chimäre unbegrenzten Wachstums, gegen die jede Verletzung der Norm in Form äußerer Häßlichkeit oder einfach drastischer Offenheit ein Sakrileg bedeutete. So ist es im wesentlichen die Gegenständlichkeit, die hier aneckte, und wenngleich die anderen hier diskutierten Künstler keinen vergleichbaren Skandal in ihrer Karriere vorweisen können, so war es auch bei ihnen die deutliche, beschreibbare Bildsprache, die beim kunstinteressierten Publikum auf Unverständnis stieß. Tachismus und Action Painting hatten sich gerade im Bewußtsein als Inbegriff einer offenen Kunstauffassung etabliert, und die bunte, unbekümmerte Pop art war heiß umstritten; da war diese schwere, oft wohl auch schwüle Gegenständlichkeit kaum verdaubar, die ihre Vorbilder eher im deutschen Expressionismus sah. Lüpertz beschreibt rückblickend die Situation: »Mein Weg, auf den ich mich berufe, beginnt 1963 in Berlin. Wie ich nach Berlin kam, war das so eine seltsame Stimmung von vielen jungen Leuten, die damals alle nach Berlin kamen, Hödicke, Wintersberger, Koberling, mit denen ich damals zusammenkam. Das waren eben Figuren, die ganz stark in der Berliner Tradition waren, Beckmann, Kirchner, diese Art von Expressionismus, der in Berlin ja immer seine Hochburg hatte. Für mich war diese Befreiung wichtig, ich kam nach Berlin und hatte diese seltsame Form von Erfahrung hinter mich gebracht, die ich versuchte, noch völlig unbewußt, in eine Formel zu brin-

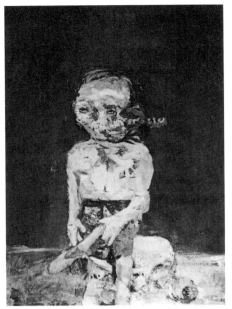

1 Georg Baselitz, *Die große Nacht im Eimer,* 1962/63

2 Georg Baselitz, *Das Kreuz,* 1964

5 Georg Baselitz/Eugen Schönebeck: ›Pandämonium (November 1961)‹ in: *Die Schastrommel,* Nr. 6, Bozen/Berlin 1972, o. S.
6 Martin G. Buttig: ›Der Fall Baselitz‹, in: *Der Monat,* Heft 203, Berlin 1965
7 Eberhard Roters, zit. nach Katalog Ausstellung *Aufbrüche, Manifeste, Manifestationen,* hrsg. von Klaus Schrenk, S. 47
8 Markus Lüpertz in einem Gespräch mit Walter Grasskamp, in: Katalog Ausstellung *Ursprung und Vision,* Fundacio Caixa de Pensions, Barcelona 1984, S. 42
9 Georg Baselitz in einem Gespräch mit Johannes Gachnang, in: Katalog Ausstellung *Georg Baselitz,* Kunstverein Braunschweig 1981, S. 67
10 Baselitz meint damit insbesondere Kiefer, Penck und Lüpertz

24

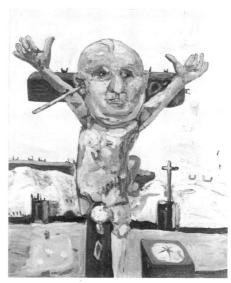

3 Eugen Schönebeck, *Der Gekreuzigte*

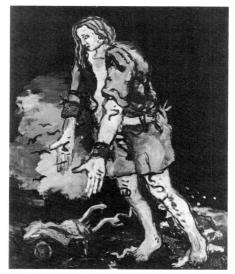

4 Georg Baselitz, *Ludwig Richter auf dem Weg zur Arbeit*, 1966

5 Eugen Schönebeck, *Siqueiros*, 1966

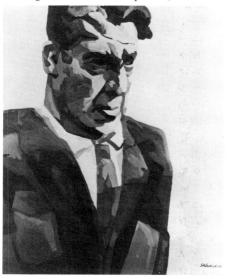

gen; die war schon aus Informel und Gegenstand wie so ein Kaleidoskop zusammengesetzt, die begrenzte Form, in der die Explosion stattfand.«[8] Obwohl diese Künstler nie als Gruppe auftraten, gibt es doch wechselnde freundschaftliche Beziehungen und zahlreiche gemeinsame Anknüpfungspunkte, die zumindest auf ein vergleichbares Ziel gerichtet zu sein scheinen. Parallelitäten in der Definition der Malerei nicht nur als eines potentiellen sozialen Freiraums, sondern gleichzeitig als einer mehr oder weniger konkreten positiven Gegenwelt kristallisieren sich im Laufe der Entwicklung heraus, bei allen Künstlern zwar durchaus anders motiviert, in der Tendenz jedoch gleichermaßen auf die Überhöhung künstlerischer Arbeit gerichtet. Interessant ist dabei, daß es zunächst politische Differenzen gab, die intern bereits einen Vorwurf formulierten, der auch heute noch diskutiert wird: »Wir befanden uns ... in einer totalen Isolation und hatten deswegen immer den Wunsch, eine Gruppe zu bilden oder uns mit Leuten zusammenzutun, von denen wir meinten, sie hätten eine gleiche oder ähnliche Haltung wie wir, vielleicht nur in Form von Protest. Wir haben also wirklich ernsthafte Versuche gemacht, wir haben z.B. Antonius Höckelmann und andere angesprochen, aber die wollten nicht, fanden unsere Position zu faschistisch.«[9] Das bildernische Konzept, die künstlerische Attitüde oder beides gemeinsam gerieten seitdem nicht nur bei Baselitz oder Schönebeck, sondern auch bei Penck, Lüpertz, Kiefer und Immendorff, weniger bei Höckelmann, immer wieder in den Verdacht einseitiger ideologischer Festlegung oder auch autoritärer künstlerischer Machtansprüche.

Das ›Antibild‹ ohne Stil

Gemeinsamer Ausgangspunkt war zunächst die Idee eines neuen Bildes, eines »Antibildes« ohne Stil, wie Baselitz dies für sich und »seine Freunde« in Anspruch nimmt.[10] Die um die Mitte der sechziger bis Anfang der siebziger Jahre entstandenen Arbeiten vermitteln zunächst allerdings den Eindruck sehr heterogener Bildentwürfe. Um den komplexen Gesamtrahmen anzudeuten, mag es genügen, einige zentrale Bildbeispiele der einzelnen Künstler zu erörtern.

Schönebeck, der sich nach 1966 in einem Akt radikaler Verweigerung – er hörte auf, künstlerisch zu arbeiten – dem aktuellen Kunstbetrieb entzog, nimmt dabei eine Sonderposition ein, kann er doch nur aufgrund eines ›Frühwerkes‹ beurteilt werden. Die anfängliche Nähe zu Baselitz, entstanden aus gemeinsamer Isolation und einer Freundschaft, die sich an einander ähnlichen Leitbildern orientierte, erfuhr zumindest im bildnerischen Bereich eine Modifikation. Beide entwickeln zwar Idealfiguren; während Baselitz jedoch bewußt auf individuelle Charakterisierung verzichtet (Abb. 4), wählt Schönebeck die deutlich benennbare historische Figur oder auch den Prototyp (Abb. 5, Kat. 156, 157). Das ›heroische‹ Individuum wird zur Übergröße stilisiert und auf diesem Wege wiederum entpersönlicht. Der didaktische Charakter wird dabei allerdings oft so überpointiert vorgeführt, daß die Grenzen zur Ironie verschwimmen. Der »wahre sozialistische« Mensch, wie er Schönebeck aus seiner Tätigkeit als Reklame- und Agitpropmaler in der DDR sattsam geläufig gewesen sein muß, wird bei ihm aus den bekannten Arbeits- und Gesellschaftszusammenhängen gelöst und zu klinisch-reiner Neutralität geläutert; das ideologische Konzept entfernt sich aus der faktischen Realität in die verdünnte Luft reiner Theorie und wird zum Kunstprodukt, das sich jeder praktischen Wirksamkeit entzieht. Daß Schönebecks Verzicht auf weitere künstlerische Arbeit auf die Erkenntnis ihrer politischen Wirkungslosigkeit zurückzuführen ist, läßt sich von daher zumindest vermuten.

Auch Baselitz beschäftigt sich seit 1965 in der Bildgruppe der ›Helden‹ bzw. ›Neuen Typen‹ konkret mit der menschlichen Figur. In den zahlreichen Variationen, die dieses Thema bei ihm erfährt, kann es sich um den Typus des jugendlichen Malers, Dichters, Hirten oder Soldaten handeln. Anders als bei Schönebeck ist der Ausgangspunkt jedoch keine historische Figur, sondern Inbegriff des verletzlichen und verletzten Menschen. Die kunsthistorischen Zitate, die in den Bildtiteln oft anklingen (u. a. *Ludwig Richter auf dem Weg zur Arbeit, Porträt Franz Pforr, Bonjour, Monsieur Courbet*), assoziieren nur noch eine ganz allgemeine Verbindung zu bestimmten Biographien, haben jedoch in den Bildern kein inhaltliches oder formales Äquivalent; im äußersten Fall bleibt ein vager Bezug, so zum ›Jünglingstypus‹ als romantischer Figur. Das programmatische, von einem Manifest begleitete Bild *Die großen Freunde* (Abb. 6) gibt eine konzentrierte Gesamtschau der mit der Figur des ›Helden‹ oder ›Neuen Typen‹ verknüpften Vorstellungen: Die trotz ihrer Monumentalität und körperlichen Stärke extrem verletzlich wirkenden Jünglingsfiguren in einer Mischung aus Pfadfinder- und Hitlerjugenduniform, mit offener Jacke und Hose, die stigmatisierten Hände vorweisend, wirken schutzlos ausgeliefert, lethargisch-statisch in ihrer stummen, aktionslosen Anklage. Im Hintergrund die Reste einer verwüsteten Zivilisation, die (Kriegs-) Fahne achtlos am Boden liegend. Der ›Held‹ als Symbolfigur wird damit bewußt in seiner klassischen Fixierung unterlaufen; er wird zum Gegenbild des besinnungslosen Aktivisten und damit indirekt eine betont politische Figur: der stille Verweigerer, der sich historisch auf dem Höhepunkt des kalten Krieges aus der aktuellen politischen Realität ausblendet, um seine Gegenwelt aufzubauen – eine Welt in und durch Malerei, nimmt man die Zielvorstellung des Künstlers ernst. Wenngleich die inhaltliche Labilität der Gegenstände, die sich bis hin zur Umkehrung der Motive sukzessive steigert, nicht gleichzeitig auch ihre Bedeutungslosigkeit impliziert, so steht sie doch in deutlichem Gegensatz zu einer zunehmenden malerischen Offenheit. Es drängt sich der Eindruck auf, daß Baselitz gegen eine zutiefst instabile, brüchige Welt ›anmalt‹ und allein im Medium der Malerei jene Festigkeit und Stärke aufzubauen vermag, die sich einer reinen Faktenwirklichkeit entzieht.

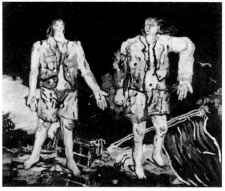

6 Georg Baselitz, *Die großen Freunde*, 1965

Malerei als Heilmittel

Malerei als Heilmittel – dieser Gedanke spielt bei Markus Lüpertz und Anselm Kiefer eine noch sehr viel direktere, wenngleich bei beiden anders motivierte Rolle.

Bei Lüpertz gehörte die geniale Attitüde von Anfang an ebenso zur bewußt inszenierten Selbstdarstellung wie die des Mafioso und Schmierentheaterkomödianten. Für dieses Verkleidungsspiel, bei dem die eher unsympathischen Figuren dominieren – vergleichbar etwa von Jörg Immendorff praktiziert –, gibt es in der deutschen Moderne ein berühmtes Vorbild: Max Beckmann sah sich in den gegensätzlichsten Rollen, ebenso als Christus wie auch als Verbrecher, als zwielichtiger Dandy, als Mann von Welt oder immer wieder als Zirkusdirektor. Die Verkleidung wird ihm auch dort zur sichtbaren äußeren Form, wo er sich im Selbstbildnis analysiert und dennoch dem Betrachter verschließt. Die variierende Maske ist ebenso Indiz der eigenen Komplexität wie auch Schutz, apotropäische Waffe gegen Verletzungen, gegen eine feindliche Welt. Diese Ambivalenz steht wohl auch hinter den wechselnden Rollen des Markus Lüpertz, der sich ja nicht von ungefähr auf Beckmann als eine wichtige Integrationsfigur beruft. Bei Lüpertz verschiebt sich allerdings das Gewicht deutlicher als bei Beckmann in Richtung positiver Identifikation. Wie negativ auch

11 Markus Lüpertz: ›Kunst die im Wege steht. Dithyrambisches Manifest. Die Anmut...‹, in: Katalog Ausstellung *Markus Lüpertz*, Galerie Großgörschen 35, Berlin 1966, o. S.
12 Vg. hierzu ausführlicher Reiner Speck: ›Der Dithyrambos‹, in: Katalog Ausstellung *Markus Lüpertz*, Galerie Rudolf Zwirner, Köln 1976, o. S., und Armin Zweite: ›Dithyrambische Malerei, Anmerkungen zu Bildern von Markus Lüpertz‹, in: Katalog Ausstellung XVII Biennale São Paulo 1983, o. S.

7 Max Beckmann, *Atelier (Nacht)*, 1938

8 Markus Lüpertz, *Baumstamm –
dithyrambisch*, 1966

9 Markus Lüpertz, *Schwarz-Rot-Gold –
dithyrambisch*, 1974

immer die Rolle anmuten mag: Künstlerbild und künstlerisches Selbstverständnis präsentierten sich zumindest vordergründig in absoluter Selbstgewißheit, übersteigerter Arroganz und der Geste des genialen Außenseiters. Ironie und kritische Distanz schleichen sich lediglich über eine Hintertüre ein: Mißtrauisch gegen jede zu auffällige Übertreibung, fühlt sich der Betrachter vielleicht bewußt fehlgeleitet – eine Reaktion allerdings, von der man nur vermuten kann, daß sie beabsichtigt ist.

Die Nähe zu Beckmann, die in der Mythisierung einzelner Dingzeichen optisch zum Tragen kommt (Abb. 7-9), läßt sich auch in einer vergleichbaren Bedeutung Nietzsches für das eigene Werk festmachen, eine Beobachtung, die allerdings für unterschiedlichste Künstler der Moderne Gültigkeit besitzt. Bei Lüpertz freilich wird die Nietzsche-Rezeption bewußt eingesetzt und findet in der Figur des Dithyrambos eine bildnerische Entsprechung. Bereits die Titelzeile des Manifestes von 1966, ›Die Anmut des 20. Jahrhunderts wird durch die von mir erfundene Dithyrambe sichtbar gemacht‹,[11] deutet die für Lüpertz typische Mischung aus Selbstgewißheit und Ironie an, aber auch jenen gewollt elitären Habitus, mit dem er sich durchaus gleichberechtigt neben das literarische Vorbild stellt. Der dem Dionysos-Kult entlehnte Begriff ›Dithyrambos‹, in seiner klassischen Form strophisch gegliederter Vortrag zu Musik, der Ekstase und orgiastische Katharsis einschloß, erfährt bei Nietzsche die wohl auch für Lüpertz verbindliche Ausprägung. Schon Nietzsche bezeichnete sich als Erfinder des Dithyrambos, jenes Wendepunkts zwischen »Formlosem und Geformtem«, den er insbesondere mit der Sprache des Zarathustra in Verbindung brachte.[12]

Wichtig wird im sprachlichen bzw. bildnerischen Bereich eine Ausdruckssteigerung durch Rhythmisierung und Heraushebung einzelner Teile wie auch deren Überhöhung. Bewußt gesuchter Gefühlsüberschwang und Emphase sind ebenso Kriterium produktiver künstlerischer Arbeit wie auch Indiz für das bewältigte Resultat und damit auf einer dritten Ebene Mitteilung an den Rezipienten. Konkret bedient sich Lüpertz dabei bekannter Sujets, die jedoch durch die ungewöhnliche Überzeichnung und Isolierung ihrem gewohnten Bezugsfeld entzogen und in einen neuen mythischen Bereich entrückt werden. Banale Bildgegenstände und aus dem Zusammenhang gelöste Dingzeichen werden ebenso wie durch Tradition belastete Symbole erfahren, die im Betrachter zwangsläufig zu der Vorstellung führen, hier mit etwas auch inhaltlich Außerordentlichem konfrontiert zu sein. Es zeigt sich jedoch, daß sich die Motive einer tiefgreifenden Interpretation entziehen, sie bleiben als Einzeldinge mehr oder weniger schlüssig und stellen keinen Anspruch auf Komplexität. Wesentlicher ist vielmehr die Auswahl, die historisch Bedeutsames und Gleichgültiges ohne Unterschied enthält. Weintraube, Ähre, Stahlhelm und ›Schwarz-Rot-Gold‹ sind als Motive zweifellos belasteter als Baumstamm, Mantel oder Zelt, in der bildnerischen Formulierung erfahren sie jedoch keine deutlichere Akzentuierung. Mit einer vergleichbaren Neutralität gegenüber klassischen Wertungen werden von Lüpertz auch unterschiedlichste kunsthistorische Stilbegriffe vorgeführt. Der Verzicht auf eine verbürgte Hierarchie der Dinge, der darin zum Tragen kommt, zerstört einerseits die Aura des Erhabenen, Heroischen, das den hier eingebrachten deutschen Symbolen nach wie vor anhaftet, andererseits entsteht daraus ein neuer Mythos des Bildes selbst. Während bei Beckmann durch die Anhäufung und gegenseitige Behinderung der Einzelteile eine magische Verrätselung des Inhalts erreicht wird, entsteht das Geheimnis bei Lüpertz umgekehrt gewissermaßen aus der inhaltsleeren Hülle, die als Form das Bild auf bedrängende Weise dominiert. Gefeiert wird hier Malerei als Malerei, auf sie bezieht sich die ganze Bildrealität, wenn die Dinge in ihrer

Bedeutung neutralisiert werden und stattdessen als erhabene Form Gültigkeit erhalten. Offensichtlich wird dies auch im Prinzip der Serie, der ständigen Gegenstandswiederholung, durch die der einmalige Inhalt nivelliert wird und stattdessen das Medium Malerei zur Diskussion steht. Freilich handelt es sich dabei um kein Novum in der Geschichte der Moderne. Die großen frühen Protagonisten eines L'art-pour-l'art-Gedankens wie Cézanne und besonders Delaunay praktizierten konsequent das Prinzip der Serie, in der sich der Inhalt zunehmend zugunsten der reinen Form- und Farbmalerei verflüchtigt. Insofern steht Lüpertz in einer geläufigen Tradition, allerdings doch mit einer nicht zu unterschätzenden Verschiebung. Radikaler als für die Vertreter der klassischen Moderne stellt sich für Lüpertz ein Problem der historischen Auseinandersetzung. Und indem er als deutscher Künstler nach Nationalsozialismus und Zweitem Weltkrieg Themen und Motive aufgreift, die nach 1945 tabuisiert waren, geht er auf seine Weise auf diese Herausforderung ein. Er setzt sich und seine Malerei in einer Mischung aus Überheblichkeit und Trotz, Pathos und Ironie gegen Vergangenheit und Gegenwart, eine Haltung, die allerdings letztlich eine Ausblendung aus jeder politischen Realität voraussetzt und sich nur gegenüber der eigenen Person als verantwortlich sieht: »Stirb nicht mit den Problemen deiner Zeit – Die Zeit ist reif – Wir sind der neue Mittelpunkt... Es entwickelt sich endlich eine Elite, ein Adel der Maler – Nicht für jeden – Nicht für die Straße – Nicht zum Anfassen... Steht die Kunst stolz ohne sich anzubiedern dem zur Verfügung der sie liebt – Will umworben sein und nicht benutzt – Bereichert sich die Malerei ständig und ohne Rücksicht mit hervorragenden Leistungen ihrer willig genialen Diener – Mönch in der Kathedrale der Kunst...«[13]

Der hier formulierte Anspruch der Malerei als einer quasi religiösen Ikone reiner Anbetung läuft konsequenterweise mit Inhaltsleere und politisch-gesellschaftlicher Unverbindlichkeit parallel, Resultat einer ebenso realistischen wie für das Selbstverständnis des Künstlers deprimierenden Einsicht. Mit einer fast zynischen Härte konstatiert Lüpertz die Wirkungslosigkeit der Kunst in einer an Profitstreben orientierten Massengesellschaft. »Das Leben wird als Job begriffen, in dem man mehr oder weniger geschickt überlebt... Ewigkeit ist ausgeschlossen, das Streben nach ewigen Werten lächerlich, überflüssig, da unkommerziell, unerlebbar, unverkäuflich... Unsere ganze Sozialstruktur sieht die Kunst... nur noch als Therapie, als Spielwiese, als Freizeitgestaltung in der Qualität und Höhe eines Kaffeekränzchens... Der Künstler ist darauf angewiesen, in dieser Zeit der Dekadenz seine Vitalität, Aggressivität und zwingende Notwendigkeit selbst zu motivieren. Das ist der totale Verzicht auf Begreifen, Anerkennung und Liebe. Seine Anerkennung ist in diesem seinen Jahrhundert unmöglich. Seine kommerzielle Situation erklärt sich aus seiner Fähigkeit, aus seinem Geschick, die Welt und die Umwelt zu manipulieren, zu faszinieren. Jede Scharlatanerie ist erlaubt, notwendig und – wenn sie geistreich ist – zu begrüßen.«[14]

Abgrundtiefe Verzweiflung als Freifahrtschein für jedes beliebige und gerade gewinnbringende Verhalten? Oder auch dies eine geistreiche Scharlatanerie? Beides ist gleichermaßen wahrscheinlich und bestätigt letztlich nur die Nützlichkeit eines gut funktionierenden Rollenspiels, hinter der Lüpertz als Person verschwindet. Ob dabei der zynische Parasit unserer Konsumgesellschaft oder der Heilsbringer dominiert, erweist sich freilich neben einem künstlerischen Werk als unerheblich, das aus sich heraus existenzfähig ist.

Dieses Nebeneinander von Selbstinszenierung und elitärem Kunstanspruch verlagert sich bei Kiefer auf den innerkünstlerischen Bereich: Für den Rezipienten nachprüfbare Auseinandersetzung wie auch Selbstver-

13 Markus Lüpertz, in: Katalog Ausstellung *Markus Lüpertz*, Galerie Rudolf Zwirner, Köln 1976, o.S.
14 Markus Lüpertz: ›Über den Schaden sozialer Parolen in der bildenden Kunst‹, Londoner Rede in: Katalog Ausstellung *Markus Lüpertz*, Bilder 1970-1983, Kestner-Gesellschaft, Hannover 1983, S.19-22
15 Meines Wissens gibt es über eine tabellarische Selbstbiographie und wenige Interview-Äußerungen hinaus keine werkbezogenen Texte von Kiefer
16 Anselm Kiefer, in: Katalog Ausstellung *Anselm Kiefer*, Bonner Kunstverein, Bonn 1977, o.S.
17 Kiefer war zeitweilig Beuys-Schüler und setzte sich über das photographische Medium und auf dem Wege der Selbstdarstellung mit konzeptuellen Ansätzen auseinander.

ständnis vermitteln sich ausschließlich über seine Malerei, offensichtlich übrigens auch in der relativen Abstinenz, was eigene werkinterpretierende Äußerungen oder künstlerische Absichtserklärungen angeht.[15] Aber auf den Schlachtfeldern seiner Bilder, den zerklüfteten Materialschichten, deren quantitative Dichte einen sehr trügerischen Schein von Dauer suggeriert, werden dann auch Anspruch und Problematik eines Kunstverständnisses sichtbar, das sich sonst eher zögernd artikuliert. Der vehemente Versuch einer neuen, zeitgemäßen Legitimation der Malerei, für alle hier diskutierten Künstler letztlich Motivation ihrer Arbeit, orientiert sich bei Kiefer an seinem subjektiven Deutschlandbild, versteht sich als Vergangenheitsbewältigung im Sinne einer inhaltlichen Neutralisierung durch die alles vereinnahmende Kraft der Malerei – ein ebenso gewagter wie gefährlicher Ansatz, der eine Polarisierung der Kritik in begeisterte Zustimmung und kompromißlose Ablehnung vorprogrammierte. Der thematische Bezugsrahmen konzentriert sich im wesentlichen auf tabuisierte, verdrängte deutsche Themen, historisch direkt mit dem Nationalsozialismus verbunden oder durch dessen Vereinnahmung negativ belastet. Das Nibelungenlied, deutsche Geistesgrößen, Wagner, deutscher Wald und deutscher Acker, aber auch ›Verbrannte Erde‹, ›Unternehmen Seelöwe‹ und ›Noch ist Polen nicht verloren‹. Dieser Kontext steht bereits relativ früh in seinen Grundzügen fest; so vermerkt er in seinem tabellarischen Lebenslauf unter 1969:

Malstudium bei Horst Antes, Karlsruhe / Motorrad / Jean Genet / Huysmans / Ludwig II von Bayern / Paestum / Adolf Hitler / Julia / Bilder: Heroische Landschaften[16]

Wie Kiefer durch die heilsbringende Kraft der Malerei die Schrecken der Vergangenheit wie auch ihr pseudoheroisches Pathos zu absorbieren und seinen Vorstellungen positiv zu integrieren versucht, kommt einem Balanceakt gleich, der den möglichen Absturz mit kindlicher Naivität ignoriert. Formal kommt Kiefer dabei in besonderem Maße sein an Beuys, der Materialkunst der sechziger Jahre, aber auch surrealistischen Verfahren orientierter konzeptueller Ansatz zugute[17], der die gegenständliche Seite seiner Bilder strafft und ihr oft auch als Gegengewicht konfrontiert ist. In den Bildern zum Thema ›Verbrannte Erde‹ (Abb. 10, Kat. 66) spiegelt sich diese Ambivalenz unmittelbar. Der konkrete Bezugspunkt, die nationalso-

zialistische Zerstörungs- und Errettungsideologie, wie sie in den gleichnamigen Hitlererlassen technokratische Festschreibung fand, wird von Kiefer in unterschiedlichen Formen variiert und unterlaufen. Der Akt des Verbrennens findet sich als Zerstörung von Leben in den zerfurchten, verkrusteten Ackerlandschaften; daneben verwandelt sich diese Trauerarbeit in die Idee eines möglichen Neuanfangs – die apokalyptische Vision totaler Zerstörung, durch die allein prinzipielle Änderungen möglich sind? Verbrennen und Auslöschen als naturhafter Prozeß und insofern ebenso Inbegriff von Tod wie auch von potentiellem Leben, von Selbsterlösung und Neuanfang, diese Vorstellung findet sich tendenziell vergleichbar in den frühen Übermalungen von Arnulf Rainer und deutlicher noch in den Fumagen von Yves Klein, Wolfgang Paalen und auch Alberto Burri, bei dem der positive, lebensspendende Aspekt überwiegt.

Aber so leicht kommt man bei dieser Bildgruppe nicht von den historischpolitischen Implikationen weg, beziehen sich doch zumindest zwei Beispiele im Titel in einer noch konkreteren Weise auf die nationalsozialistische ›Politik der verbrannten Erde‹. Die entsprechenden Hitleranweisungen, die die deutsche Reichswehr verpflichtete, bei ihrem Rückzug alle landwirtschaftlichen und industriellen Anlagen zu vernichten, ein verwüstetes Land zurückzulassen, wurden unter der Hand und später auch allgemein zur Charakterisierung ihres Wahnsinns ›Nero-Erlasse‹ genannt: Mit *Nero malt* (Kat. 66) paraphrasiert Kiefer diesen Zusammenhang auf höchst eigenwillige Weise, in der sich Naivität und Ernsthaftigkeit, Hybris und Trotz mischen. Nimmt man *Maikäfer flieg* (Abb. 10), Anfangszeile des bekannten Kinderliedes, hinzu, so wird die Intention des Künstlers wohl verständlicher:

> Maikäfer flieg
> Der Vater ist im Krieg
> Die Mutter ist in Pommerland
> Pommerland ist abgebrannt.

Als winzige Textzeile zieht sich, verschreckten Figuren ähnlich, der Kinderreim den extrem hoch angesetzten Horizont des Bildes entlang und wird in der Mitte vom Dunkel des Waldes verschluckt. Ein verwüsteter, zerklüfteter Acker, dessen Schollen sich wie Gebirge gegeneinander stemmen, bedeckt den größten Teil der Bildfläche, monumental-pathetisches Todessymbol zahlreicher Kiefer-Gemälde. Eine apokalyptische Landschaft, einer offenen Wunde vergleichbar, breitet sich ebenso schutzlos wie bedrohlich vor dem Betrachter als reine Materie aus: Die Verwüstungen einer menschliches Fassungsvermögen sprengenden, aberwitzigen Vernichtungsstrategie werden in der materiellen Dichte der Farbe haptisch greifbar. Rettung scheint aus diesem Chaos der Materie nicht mehr entstehen zu können, sie ist vielmehr, so formuliert es Kiefer in Form einer Apotheose, nur durch Vergeistigung in seiner Malerei denkbar. In *Nero malt* schwebt, einem Heiligenschein ähnlich, eine überdimensionale Palette mit vier Pinseln über der sich in Zerstörung auflösenden Landschaft. Der Maler wird darin zum eigentlichen Brandstifter, denn die Dorfsilhouette wird durch tropfendes Farb-Feuer angezündet. Die Bildinschriften »Nero malt«, »Blut und Boden« sowie die berühmte Zeile aus der Marseillaise »qu'un sang unpur abreuve nos sillons« präzisieren das Gemeinte; im Bildzusammenhang kann sich die Hoffnung, »daß unreines Blut unseren Boden tränken möge«, eigentlich nur im Sinne einer Umkehrung auf die historische Realität beziehen. Das aus einer pervertierten Heilsideologie erwachsene Wunschdenken einer Katharsis durch Auslese sowie jene Strategie der ›Verbrannten Erde‹ forderten, will man bei den vorgegebenen Begriffen bleiben, letztlich nur ›reines Blut‹. Die Inschriften

18 Vgl. hierzu auch Evelyn Weiss, Einführung, in: Katalog Ausstellung *Anselm Kiefer,* Bonner Kunstverein, Bonn 1977 o. S.
19 in: Klaus Lankheit (Hrsg.): *Franz Marc-Schriften,* Köln 1978, S. 143

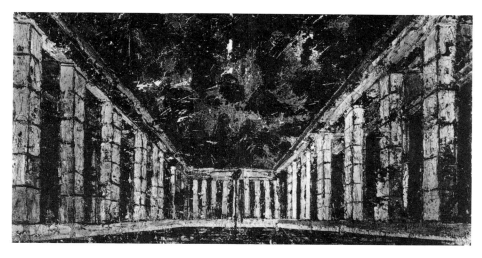

sind demnach wohl als zitathafte Inhaltskürzel zu verstehen, die den quasi schicksalhaft notwendigen Zusammenhang von Nationalsozialismus und Kriegsausgang andeuten und damit gleichzeitig Geschichte bannen wollen. Es ähnelt der Absicht, mit dem Teufel Belzebub austreiben zu wollen und sich dadurch von beiden zu befreien – ein Wunsch, der nur zu oft fatale Folgen hat. Zumindest versucht Kiefer durch die Benennung das Entsetzliche verfügbar zu machen, es zum reinen Bildmaterial umzupolen, über das sich die therapeutische Kraft der Malerei heilend ausbreitet. Und das dritte Bild der Serie, in der der Acker bis zu den Rändern von der Aureole der Malerpalette überlagert wird, heißt dann auch bezeichnenderweise *Malen = Verbrennen*. Durch Malerei allein, so will es uns Kiefer suggerieren, ist ein prinzipieller Neuanfang möglich. Sie wird in eine geistig-religiöse Sphäre entrückt: In dem Gemälde *Resumptio* von 1974 wird eine geflügelte Palette in den Himmel zurückgeholt – offensichtlich ein Akt der Wiedergutmachung, denn die Wortschöpfung ›Resumptio‹, die bewußt von der Himmelfahrt Mariä, der ›Assumptio‹, abweicht, verbindet sich assoziativ mit der Vorstellung, daß die Malerei ursprünglich dort angesiedelt war und ihren angestammten Platz lediglich wieder in Anspruch nimmt.[18]

In monumentalen Innenräumen, architektonisch eine Mischung aus Walhalla und ›Braunem Haus‹ oder auch ›Haus der deutschen Kunst‹, wird dieser Gedanke dann auf die Spitze getrieben. Die Naziarchitektur wird zum Gehäuse für eine Apotheose der Malerei: So wird in *Dem unbekannten Maler* (Abb. 11) im Zentrum eines riesigen faschistischen Heiligtums eine winzige Palette als Bild der Anbetung, als Altaraufsatz präsentiert. Durch die nächtlich-geheimnisvolle Stimmung wird der Charakter des Unbegreiflichen, Rätselhaften verstärkt, dem man sich ganz ausliefern muß, will man es glauben. Malerei wird zur mythisch-entrückten Größe und damit zur Glaubensfrage, der sich Geschichte zu unterwerfen hat. Sie stellt sich als geistiger Ewigkeitswert gegen die krude Wirklichkeit der Geschichte, auch dort, wo sie sich in der Vorstellung eines tausendjährigen Reichs zu grauenvoller Realität verdichtete! Dieser Gedanke wird allerdings durch die Wahl und Behandlung des Bildmaterials immer wieder in Frage gestellt. In Kiefers Bildern stellt sich ja das eigenartige Phänomen einer totalen Diskrepanz von materieller Fragilität und dem inhaltlichen Anspruch auf Dauer. Extremer als die Materialkunst der sechziger Jahre, arbeitet Kiefer nicht nur mit ungemein kompakten, oft mehrere Zentimeter dicken Farbschichten, sondern auch mit Stroh, Erde, Sand usw. Gegen die Solidität der Inhalte setzt Kiefer eine alles andere als solide Machart, wenngleich sich optisch durchaus dieser Eindruck vermittelt. Geht man davon aus, daß Kiefer sich dieses Widerspruchs bewußt ist,

so wird man ihn auch als interpretierenden Faktor verstehen müssen. Das heißt, die teilweise vergänglichen, natürlichen Bildmaterialien und die insgesamt nicht für die Ewigkeit konzipierte Technik könnten die hier vorgeschlagene Interpretation unterstützen oder ihr jedoch bewußt zuwiderlaufen. Zum einen ließe sich folgern, daß die (deutschen) Themen des Künstlers damit indirekt auch der Sphäre des Vergänglichen zugeordnet sind und Geschichte, wie er sie begreift, vergeht und damit unwirksam wird. Dies würde der angesprochenen Auffassung der Malerei als eines vergeistigten, überzeitlichen Phänomens entsprechen. Zum anderen könnte die materielle Fragilität auch auf den Gedanken zurückgehen, daß alles nur für die Gegenwart von Belang ist und damit künstlerische Arbeit gleichfalls eine zeitbedingte Angelegenheit, eine Position, die den vehement vorgetragenen inhaltlichen Anspruch letztlich ironisieren würde.

Programmatische Bilder wie *Wege der Weltweisheit* oder *Märkischer Sand* (Abb. 12, 13) sprechen deutlich für die erste Vision, d. h. was sich hier an deutscher Geschichte kindlich-naiv manifestiert, wird durch die materielle Brüchigkeit und auch Vorläufigkeit, wie sie sich etwa in den collagierten Ortsnamen ausdrückt, konterkariert. Und das überdimensionale Gräberfeld ehemals deutscher Orte, einer Pinnwand oder Schultafel nicht unähnlich, entpuppt sich bei näherer Betrachtung als riesige, perspektivisch in den Hintergrund fluchtende Palette; und damit streut der gedachte Maler dann umgekehrt die »Ortsschnipsel« wie aus einem Füllhorn und in szenischer Anordnung, die lediglich einen malerischen Aufbau unterstützt, nach vorne über die Palette.

Deutsche Geschichte als Kinderspiel, das *Unternehmen Seelöwe* (Abb. 14) als Badewannenschlacht oder als verfügbare, ›tote‹ Größe, in jedem Fall überragt, aufgesogen von einer sich selbst feiernden Malerei? Malerei als abstrakter Ewigkeitswert, deren jeweilige äußere Form jedoch zeitbedingt, vergänglich ist? Das, was Kandinsky und Marc sich in einer utopischen Vision erhofften, »Symbole zu schaffen, die auf die Altäre der kommenden geistigen Religion gehören...«,[19] wird hier, seines moralisch-lehrhaften Charakters entleert, als Realität kühn behauptet. Eine Legitimation der Malerei gegen und durch die eigene (deutsche) Geschichte — sicher die gewagteste Kombination von Vergangenheitsbewältigung und jener L'art-pour-l'art-Idee, die sich in der ›Postmoderne‹ allenthalben mit neuem Anspruch artikuliert.

Doppelt ›subversive‹ Bilder

Eine durch die grundsätzlich andere politische Realität bedingte Form eines neuen Gesellschaftsentwurfes im Bild versuchte Penck in Dresden mit seinen System-, Welt- und später Standart-Bildern zu entwickeln. Die Ausblendung aus dem realen politischen und gesellschaftlichen Kontext, wie er von den hier diskutierten ›westdeutschen‹ Künstlern mehr oder weniger systematisch praktiziert wurde, bedeutete für Penck zunächst keine akzeptable Position. Seine positive Einstellung zum sozialistischen System beinhaltete für ihn konsequenterweise auch die Verpflichtung zu einer angemessenen bildnerischen Entsprechung. Penck verstand dies als selbstverständlichen Beitrag, nicht als doktrinäre Verpflichtung. Anders als Baselitz, mit dem er bereits als Sechzehnjähriger befreundet war, glaubte er wohl stärker an konkrete soziale Verpflichtungen und an eine Bindung an das gesellschaftliche System, in dem er lebte, obwohl er nie innerhalb der offiziellen Kulturpolitik Fuß fassen wollte und konnte: »Ich komme aus einer Stimmung, aus einem Klima, wo wir eben überzeugt waren, daß man was tun muß, da spielte Lenin eine Rolle: *Lernen, lernen, nochmals lernen,* so war das Klima, eine Intensivierung. Wir glaubten,

20 A.R. Penck in einem Gespräch mit Walter Grasskamp, in: Katalog Ausstellung *Ursprung und Vision,* a. a. O. (vgl. Anm. 8), S. 153
21 ebenda
22 ebenda

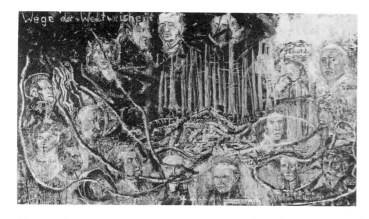

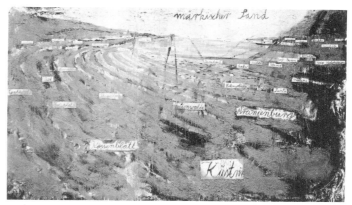

12 Anselm Kiefer,
Wege der Weltweisheit, 1976/77

13 Anselm Kiefer,
Märkischer Sand, 1982

Produktivkraft ist das Entscheidende und alle diese Sachen.«[20] Daran änderte zunächst auch der Mauerbau nichts, denn »nach unserer politischen Überzeugung damals war der richtig«.[21] Es war dann wohl mehr der fehlende Schul- und Berufsabschluß, der ihn offiziell diskriminierte und gesellschaftlich noch weiter ins Abseits drängte und dazu brachte, sich »für Politik zu interessieren, aber nicht mehr im Sinne der bedingungslosen Anerkennung der Prinzipien, mehr oder weniger im Sinne der Kritik«.[22] Es waren also eher die äußeren sozialen Verhältnisse und die praktische Umsetzung der Ideologie, die ihn in den Untergrund trieben, nicht jedoch eine eigene Unsicherheit in bezug auf die Richtigkeit des einen oder anderen politischen Systems, die die ›westdeutschen‹ Künstler direkt und gewollt ins politische und gesellschaftliche Abseits katapultierte. Insofern führte die mangelnde offizielle Anerkennung Pencks in der DDR auch nicht zu einer Abkehr von den vorher vertretenen Grundsätzen (im Sinne eines totalen Protestes), sondern lediglich zu einem konsequenteren Ausbau und später auch einer theoretischen Begründung eines bildnerischen Konzeptes, das Penck nach wie vor als seinem sozialistischen Weltbild entsprechend glaubte. Deshalb sind seine Bilder in doppelter Hinsicht ›subversiv‹: zum einen in Hinblick auf eine offizielle kommunistische Ideologie und den orthodoxen sozialistischen Realismus wie auch liberale Tendenzen, zum anderen jedoch und letztlich wirksamer innerhalb der Bundesrepublik, wo er besonders durch die Vermittlung von Baselitz relativ frühzeitig durch Galeristen vertreten und in Ausstellungen vorgestellt wurde, so daß er bald zu einem der bekanntesten Maler seiner Generation

14 Anselm Kiefer,
Unternehmen Seelöwe, 1983

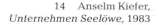

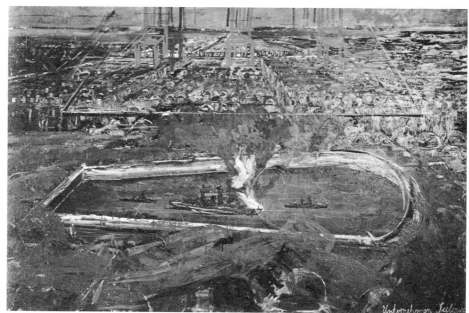

33

avancierte. Seine überzeugend kompromißlose Haltung – »Ich will mich und anderes bestimmen, aber nur als das was es ist – scheinfrei«[23] – machte Penck hier wie dort zum unangepaßten Enfant terrible, das sich mit seinen archaisch-kindlichen Strichmännchen und Zeichenkürzeln allenthalben gegen jede Konvention stellt und auch als Person nirgendwo ganz zu vereinnahmen ist. Auch heute noch, nach seiner Übersiedlung in den Westen, verbindet sich mit ihm das Bild des stets verunsichernden koboldhaften Außenseiters, der sich jeder Normierung entzieht.

Mit dem Habitus des anarchischen Revoluzzers und gesellschaftlichen ›underdog‹, sprunghaft-assoziativ in seinen Wortkaskaden, die Betroffenheit, Skrupel und Ernsthaftigkeit hinter clownesken, oft auch phantastischen Sprachfetzen und Kinderreimen verbergen, weicht er kritischer Festlegung geschickt aus, ein Indiz, das auch auf sein bildnerisches Denken zutrifft: Immer dann, wenn man glaubt, seine Arbeiten wie ein Rebus auflösen und damit ›greifen‹ zu können, entdeckt man ein Detail, das nicht in diese Schublade passen will. Wenngleich Verständlichkeit immer ein Grundprinzip von Penck war, ist dies doch nicht im Sinne einer eingleisigen, schematischen Begriffskette zu verstehen, die keinen Restzweifel mehr dulden würde. Vielmehr lebt Pencks Bildwelt gerade umgekehrt aus der Offenheit, die mögliche Lerninhalte anbietet und dadurch zu vergleichbaren Aktivitäten anregen will.

Nach der programmatischen ›Standart-Phase‹[24] (vgl. hierzu auch Abb. 15), die auf Allgemeinverständlichkeit und Breitenwirkung abzielte, jedoch keine ausreichende Resonanz fand und nach Pencks eigener kritischer Einschätzung in leerer Konvention erstarrte, folgten freiere, ungebundenere Kompositionen. Immer ging es Penck dabei – auf den ersten Blick erstaunlich genug – auch um ein Bild von Deutschland: »Dann war auch das Problem: wie kann man Deutschland malen, nicht mehr die Blume oder Opa?«[25] Die betont banale Formulierung täuscht nicht darüber hinweg, daß es Penck dabei um jenes für diese Generation fundamentale und spezifisch deutsche Identitätsproblem geht, die Heimatlosigkeit in einem Land, dem man sich zutiefst entfremdet und zugleich verbunden fühlt und daß man sich in einer neuen, anderen Nähe zurückzugewinnen versucht. Daß dabei der jeweilige konkrete ›Wohnort‹ mit all seinen sozialen Implikationen eine wesentliche Rolle spielt, belegt die Tatsache, daß bildnerische Modifikationen bei Penck parallel zu Ortsveränderungen verlaufen.

Mit der Übersiedlung von Dresden in ein sächsisches Dorf und dem Beginn starkfarbiger, formal komplexer Bilder endet die ›Standart-Phase‹. Gegenstand der Auseinandersetzung bleibt zwar weiterhin die Information auf breiter Basis, durchsetzt allerdings jetzt mit irrationalen und unmittelbar sinnlichen Elementen, die auch dem freien malerischen Ausdruck größeren Raum geben. Der Wechsel von der Stadt auf das Land wird dabei eine nicht unerhebliche Rolle gespielt haben, eine Vermutung, die durch Pencks fast mythischen Umgang mit dem jeweiligen ›Lebensort‹ eine Bestätigung findet: Ich verhalte mich ... anders in jedem Raum. Jeder Raum erzeugt seine eigene Theorie, das heißt entweder die Umformung des Raumes oder seine Konservierung oder seine Neutralisierung.«[26] Man fühlt sich an den alten Indianer in Carlos Castanedas ›Lehren des Don Juan‹[27] erinnert, der mit anrührender Starrköpfigkeit und Überzeugungskraft auf dem jeweils angemessenen, einem Menschen zugehörigen und ihn prägenden Ort insistiert. In seinem Versuch, ursprüngliche und in unserer übertechnisierten Massengesellschaft verschüttete Formen der Sozialisation im Bild zurückzuerobern und ihnen gleichzeitig ihre z. T. irrationale Existenz zu belassen, orientiert sich Penck ohne Zweifel auch an vergleichbaren präzivilisatorischen Gesellschaftsformen. Aufschlußreich erscheint mir in diesem Zusammenhang jene schöne Textstelle, die wie

23 A. R. Penck, *Was ist Standart?*, Köln / New York 1970, o. S.
24 Zu einer ausführlicheren Interpretation vgl. Dieter Koepplin: ›A. R. Penck‹, in: Katalog Ausstellung *A. R. Penck*, Kunsthalle Bern 1975, o. S., und Armin Zweite: ›A. R. Penck, TM, Mike Hammer, Y, Alpha Ypsilon (a. r. penck) T, usw.‹, in: Katalog Ausstellung XVII Biennale São Paulo, 1983, o. S.
25 A. R. Penck, in: *Ursprung und Vision*, a. a. O. (vgl. Anm. 8), S. 154
26 A. R. Penck, in: *Ursprung und Vision*, a. a. O. (vgl. Anm. 8), S. 155
27 Carlos Castaneda: *Die Lehren des Don Juan, Ein Yaqui-Weg des Wissens*, Frankfurt 1972
28 A. R. Penck, a. a. O. (vgl. Anm. 28)
29 *a. r. penck Y, Zeichnungen bis 1975*, Katalog Ausstellung Kunstmuseum Basel 1978, S. 4
30 ›A. R. Penck Gedicht für Jörg Immendorff‹ (Auszug) in: Jörg Immendorff: *Grüße von der Nordfront*, Fred Jahn, München 1982, S. 5-10. Die Schrägstriche markieren jeweils das Zeilenende.

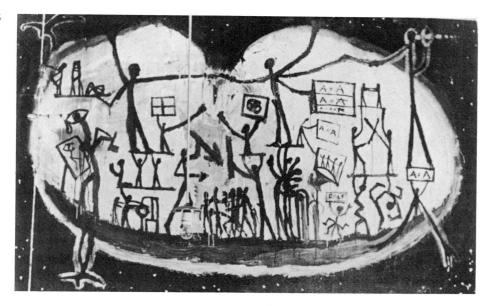

eine Antwort auf Castaneda klingt: »Jedes Bild ist eine Art Reise, und dem Bild folgen heißt mehr als Droge. Ich bin überzeugt, daß Bild die wichtigste Kategorie ist, nicht umsonst gibt es noch so viele Vorbehalte gegen Bilder. Ein Bild haben oder ein Bild nicht haben, einen Raum haben, einen Zugang zu einem Raum haben, das ist die Alternative, vor der jeder steht.«[28] Bewußtseinserweiterung, die Castanedas alter Indianer über den gezielten Einsatz von Meskalin erreicht, wird hier durch die Malerei ersetzt, sie wird zur eigentlichen Möglichkeit einer neuen Existenzbestimmung. Indem Penck formal eine »wirkliche Demokratisierung der Künste« anstrebt, die den »Unterschied« zwischen »Profis und Dilettanten«[29] aufheben soll – eine Intention, die eine erstaunliche Parallele in der amerikanischen Minimal art hat – und inhaltlich gleichzeitig die Malerei als möglichen Fluchtweg begreift, strebt er zumindest größere Breitenwirkung an. Während alle bisher erörterten Künstler das Primat der Malerei im allgemeinen Lebenszusammenhang über und für die eigene Person formulierten, insistiert Penck auf einer breiteren Basis. Der ehemals unmittelbare Anspruch auf gesellschaftliche Lebensalternativen hat sich allerdings auch bei ihm ganz in den innerbildlichen Bereich zurückgezogen; dort allein glaubt er, einen positiven Ansatz erwarten zu können, eine Haltung, die ihn letztlich doch wieder dem hier umschriebenen Rahmen integriert.

»Du kannst / an dem festgefrorenen Dilemma / rütteln / ohne die Dämonen / zu wecken / ohne Furcht / ohne moralische Vorbehalte / solange Du hoffst / daß der Schlüssel / ein Wort ist . . . / daß es überhaupt einen Schlüssel gibt / und ich könnte mir vorstellen / daß eine Stimme riefe / o Menschheit / wenn ich nicht wüßte / da ist nur ein Zombie / der im Warenhaus / seine / eigene / Scheiße / frißt / während die Millionen der Wackelpuddings glauben / daß man das mit ihnen / nicht machen kann / und das jener / der sich verirrt hat / verirrt in diesem / Labyrinth / gebaut von intellektuellen Antis / selbst Schuld ist / wenn er den Ausgang sucht / wo doch überall geschrieben steht / Exit / das ist total / der Müllhaufen / der Geschichte . . . / jegliche Art von Frohsinn ist nun / Falschheit oder / Naivität / der Mann mit dem Bärtchen . . . / sagt / auch ich bin / ein Kosmos / und hinterließ / den Trümmerhaufen und die Idee / vom tausendjährigen Reich / die gespaltene Welt« (A. R. Penck)[30]

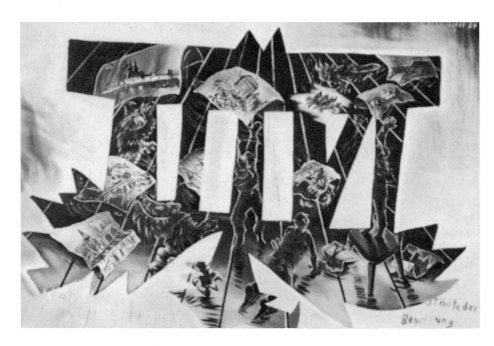

16 Jörg Immendorff,
Städte der Bewegung 1984

Die zitierte charakteristische Gedichtpassage sagt ebensoviel über den Autor wie auch über den Adressaten, den seit 1977 mit Penck befreundeten Jörg Immendorff aus. Von den unterschiedlichen ›Enden‹ der beiden Systeme kommend, treffen sie sich in jenem schillernden Zwischenbereich von Pathos und Komödiantentum, Ernst und Clownerie, Agitprop und Edelpunk – ›Zombies‹ einer deutsch-deutschen Szene. Bei beiden werden diese extremen Positionen letztlich zum bewußt verrückten Gegenmodell, zur Reaktion auf einen existentiell empfundenen Widersinn: »Der thematische Kern, wie: Teilung Deutschlands, aber auch als Symbol für eine Teilung bis hin zum Individuum; Identifikationsprobleme einer Nation mit der Geschichte, die Zerschlagung der Identität durch den Faschismus; die Tatsache, daß der deutsche Widerspruch ein weltweiter ist, nämlich der Widerspruch der beiden Supermächte; die Kriegsangst und so weiter...«[31]

Und auch Immendorff begrüßt die Malerei als einziges Mittel, gegen diese Situation anzukämpfen; im deutsch-deutschen Historienbild, verdichtet in einem imaginären *Café Deutschland* (vgl. Kat. 55), glaubt er, die »Weltkrankheit« facettenreich umreißen zu können, es gibt niemanden, »der mit einer Vehemenz wie ich die Gegenwartspolitik komprimiert in Bildern«.[32] Bilder freilich, bei denen man oft nicht genau weiß, ob sie einen Zustand affirmativ beschreiben oder ironisieren. Blödeleien, die in der Zeit der ›Lidl-Aktionen‹ einen durchaus kritischen Anspruch vermitteln konnten, mischen sich jetzt mit negativen Pathosformeln, deren bildnerische Verfremdung allein sie nicht hinreichend entwertet. Die Bilder aus der Reihe *Städte der Bewegung* (Abb. 16) oder auch *Deutschland in Ordnung bringen* (Abb. 17) pendeln zwischen aufgeregter Unterhaltung, Bühnenshow und Welttheater, in denen sich Nazisymbole und -gesten zur Kindermaskerade verflüchtigen und zumindest optisch nicht mehr notwendigerweise in den gemeinten kritischen Rahmen einzuordnen sind.

Und wieweit diese Künstler ungewollt einem problematischen Deutschlandbild durch ihre Werke Vorschub leisten, zeigt die sicher nicht nur als Reaktion auf den Erfolg der deutschen Neo-Expressiven zu wertende Haltung, wie sie von dem Generalbevollmächtigten für plastische Kunst im Pariser Kultusministerium, Claude Mollard, berichtet wird: »Die ästhetischen Tendenzen der Deutschen seien wild und rückschrittlich... Deutsche Künstler gäben sich gelegentlich nationalistisch, wenn nicht sogar

31 Jörg Immendorff in einem Gespräch mit Walter Grasskamp, in: *Ursprung und Vision,* a. a. O. (vgl. Anm. 8), S. 31
32 ebenda
33 ›Deutsche Arroganz? Französische Kritik am Kunstbetrieb‹, in: *FAZ* vom 17. 12. 1984
34 Meir Ronner: ›Kiefer's Twilight of the Gods‹, in: *The Jerusalem Post Magazine,* 27. 7. 1984
35 A. R. Penck, in: *Brandenburger Tor/Weltfrage* (Brandenburg Gate Universal Question) by Jörg Immendorff with a poem by A. R. Penck, The Museum of Modern Art, New York 1982

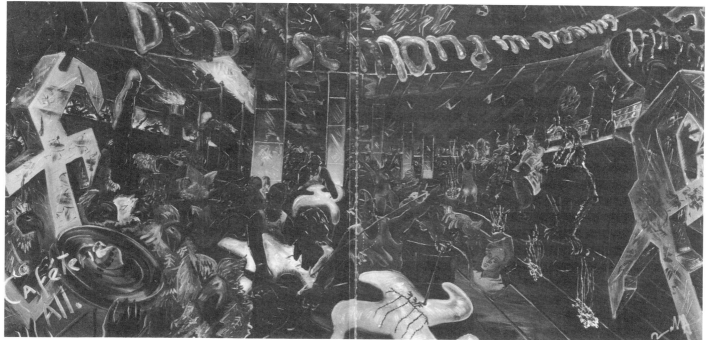

17 Jörg Immendorff, *Deutschland in Ordnung bringen*, 1983

nationalsozialistisch.«[33] Für die Verunsicherung über eine Malerei, deren Problematik nicht im künstlerischen, sondern im inhaltlichen Bereich gesehen wird, ist sicher eine israelische Anselm Kiefer-Rezension zu einer Ausstellung des Künstlers in Jerusalem besonders bemerkenswert, in der es u. a. heißt: »It is not surprising, then, that many wellintentioned Germans view Kiefer with suspicion, and the idea that he may in some way represent the new Germany abroad, with something like dismay.« Und erstaunt über die Kataloginterpretationen heißt es an anderer Stelle: »One would never guess all this on one's own. But mourning might be the key to the psyche of Kiefer. It is not a mourning comparable to the mourning of the Jews of our times. Kiefer seems to be mourning the indigestibility of his heritage by battling with it with an ongoing series of waking dreams.«[34] Indirekt wird in dieser außergewöhnlich offenen und für die künstlerischen Qualitäten empfänglichen Rezension ein Faktum deutlich, das auf alle hier besprochenen Künstler mehr oder weniger deutlich zutrifft: Es ist die Gleichzeitigkeit von bestechender äußerer Form und problematischem Inhalt, die ungute Gefühle zu bereiten vermag. Gegen die Katastrophen der eigenen Geschichte und das Ungenügen an der Gegenwart projizieren diese Künstler ein Bild der sich selbst neu bestimmenden Malerei – eine sicher ebenso geniale wie verzweifelte Geste der Selbstbehauptung: »Remain flexible – remain awake – remain unimpressed by the ghosts of the past – there is always a way – there is always a goal – just step out gaily – play your game loosely . . .«[35]

Peter-Klaus Schuster

›Das Ende des 20. Jahrhunderts‹ —
Beuys, Düsseldorf und Deutschland

I. Lebende Steine

Den Anspruch jener großen Arbeit (Abb. 1) von Joseph Beuys, die für die Münchner Staatsgalerie moderner Kunst durch ihren Galerie-Verein erworben wurde, ermißt man unschwer an ihrem Titel. Wer immer den von Beuys eingerichteten Raum betritt und mit dem Blick auf die am Boden liegenden 44 Basaltbrocken rasch zu erkennen glaubt, was es hier zu sehen gibt, wird nicht ohne Irritation, wenn nicht gar mit Betroffenheit einen zweiten Blick auf diese Steine werfen, sobald er weiß, was sie sein sollen: das Ende des 20. Jahrhunderts.

Eine Jahrhundertallegorie also liegt vor uns, und die von ihr eröffneten Aussichten bieten keine geringe Herausforderung. Fraglich erscheint schon, ob diese fast noch naturbelassenen Steine so viel Sinn haben können? Und wenn dies als Konzession an ein Werk der Kunst zugestanden wird, erhebt sich sogleich die weitere Frage, ob das, was hier vorgestellt wird, auch wahr ist? Diese Wahrheitsfrage, die ja heute nicht mehr häufig an Kunst gestellt wird, ist für den Betrachter um so beunruhigender, als gegenwärtig, noch fünfzehn Jahre davor, niemand wirklich weiß, wie das Ende dieses Jahrhunderts sein wird.

Die von Beuys ausgelegten Steine erscheinen somit als ein ›Denkmal‹ im ursprünglichen Wortsinn. Unter ihrem Jahrhundert-Titel werden diese Steine zu einem Menetekel und rätselhaften Denkgebilde zugleich. Wie im Emblem (Abb. 2) offeriert auch Beuys dem Betrachter unter dem Tiefsinn eines anspruchsvollen Titels einen relativ vertrauten Gegenstand. Das Emblem gibt jedoch für diese Rätselbeziehung zwischen Titel und Bildgegenstand im nachfolgenden Epigramm sogleich die Erklärung. Das himmelhohe Aufschichten der Steine durch die Giganten, dargestellt unter dem Titel *Natura optima dux sequenda* (Man folge der Natur, der besten Führerin), wird in der Bildunterschrift des Emblems erläutert als eine frevelhafte Vermessenheit, die von Jupiter mit dem Einsturz der auf-

1 Joseph Beuys, *Das Ende des 20. Jahrhunderts*, 1983, München, Staatsgalerie moderner Kunst, Leihgabe des Galerie-Vereins

NATVRA OPTIMA DVX SEQVENDA.

2 »Natura optima dux sequenda«, Emblem aus Barptolemaeus Anulus, Picta poesis, ut pictura poesis erit, Lyon 1552, p. 56

getürmten Felsen bestraft wird.[1] Infolge dieses göttlichen Strafgerichtes liegen die Giganten von ihren Felsen erschlagen zwischen diesen am Boden.

Dergleichen lehrhafte Erläuterungen hat uns Beuys für die von ihm am Boden ausgebreiteten Basaltfelsen erspart. Der Betrachter erkennt jedoch unschwer, daß alles, was unter dem Titel *Das Ende des 20. Jahrhunderts* vor Beuys' Steinen zur Erklärung nötig wäre, ihn unmittelbar selbst betrifft. Was immer zur Erklärung hinführt, schlägt unter dem Anspruch von Beuys' vertracktem Titel unvermeidlich auf den Betrachter zurück, schließt ihn notwendig ein und macht ihn zwangsläufig auch gegen seinen Willen zum Beteiligten dieses Werkes. Das beginnt bei der spontanen Einsicht manch Älterer vor dieser Arbeit, daß sie dieses Ende ja wohl kaum mehr erleben dürften. Und das reicht bis zum Pessimismus Jüngerer, daß alles noch viel schlimmer kommen werde. Denn daß das Ende des 20. Jahrhunderts nicht völlig hoffnungslos ist, daß dieses Jahrhundert in Naturformen überdauert, hat Beuys in der spiralförmig kreisenden, irgendwie korrespondierenden Anordnung seiner Steine merklich angedeutet. Die Steine bilden zusammen ein Kräftefeld, in dem sie, wie reduziert auch immer, ›leben‹.

Jahrhundertallegorien, im Trivialbereich häufig, sind selten im Reich der Hochkunst. Am berühmtesten ist wohl Dürers *Selbstbildnis* von 1500 (Abb. 3) in der Alten Pinakothek. Die selbstbewußte Inschrift läßt keinen Zweifel, daß Dürer hier am Beginn eines neuen Jahrhunderts und genau zur Jahrtausendmitte ein Idealbild nicht nur seiner selbst, sondern auch seines Künstlerberufes gegeben hat.[2] In der Angleichung seiner Gestalt an das Bild Christi wie in der Formulierung seiner Inschrift, er habe sich hier selbst in unvergänglichen Farben »geschaffen« (effingebam), spricht sich Dürer auf diesem Selbstbildnis ganz offensichtlich eine gottebenbildliche Schöpferkraft zu. Der Künstler als zweiter Gott am hoffnungsvollen Anfang eines neuen Zeitalters weiß aber zugleich mit frommer Bescheidenheit – und das eben meint Dürers Selbstbildnis im Gegensinn gelesen –, daß all seine künstlerischen Anstrengungen nur erfolgreich sein können, wenn sie als Nachfolge Christi, in Übereinstimmung mit der göttlichen Weisheit ausgeübt werden. Für Dürer bedeutet dies fraglos, daß nur eine auf mathematisches Maß und genaue Beobachtung begründete Kunst vor Gott bestehen kann. Einzig die aus exakter Messung gewonnene Kunst vermeidet nach Dürer jegliche Falschheit und nähert sich dem göttlichen Vorbild der Natur.

Dieses Vertrauen der Renaissance, daß der Mensch als schöpferisches Wesen kraft seiner Ratio, und das meint eben zuerst mittels seiner mathematischen Künste, zur vollkommenen Kenntnis wie Herrschaft über die Natur gelangen kann, diese Gewißheit ist spätestens seit Raoul Hausmanns dadaistischer Jahrhundertallegorie *Der Geist unserer Zeit* von 1919 (Abb. 4) ins Gegenteil umgeschlagen.[3] Der Mensch unter den Scheuklappen seiner mathematischen Rationalität wird bei Hausmann zur leblosen Friseurpuppe, zum funktionierenden Roboter im Dienste einer inhuman gewordenen Zivilisation. Raoul Hausmanns nur noch mechanisch-mathematisch beseeltes Mannequin liefert gleichsam das komplementäre Gegenbild zu Dürers christomorphem Selbstbildnis. Zusammen markieren beide Jahrhundertporträts Beginn und Ende eines neuzeitlichen Selbstbewußtseins. Mathematik, bei Dürer im idealen Proportionskanon seiner Physiognomie einst göttliche Auszeichnung des Menschen, wird ohne Rücksicht auf Natur, was schon Dürer wußte, zum Gefängnis des Menschen, in dem dieser geistig verkommt. Von der ›Dialektik der Aufklärung‹ bis hin zu der ganz unterschiedlich motivierten Maschinenstürmerei unserer Tage reicht der weitgespannte Bogen der Verzweiflung unseres

3 Albrecht Dürer, *Selbstbildnis*, 1500, München, Alte Pinakothek

1 Die erläuternden Verse zum Emblem ›Natura optima dux sequenda‹ aus Anulus, Picta poesis, ut pictura poesis erit, Lyon 1552, S. 56, lauten in der Prosaübersetzung: »Man folge der Natur, der besten Führerin – Felsige Berge lagern sich mit ihrer Schwere nach unten, über sie hinauszusteigen, verbietet die Natur. Dennoch sollen die Giganten diese übereinandergeschichtet und mit Gewalt einen Weg zum Himmel gesucht haben, um das himmlische Reich der oberen Götter zu erobern, die in verschiedener Gestalt die Flucht ergriffen. Ist das etwas anderes, als die Götter leugnen zu wollen, deren Existenz die Natur selbst durch ihre Werke predigt? Und sich gegen den mächtigen Geist zu stellen, der flüchtend mit mancherlei Bildern narrt? Der besten Führerin in allen Dingen, der Natur, muß man immer folgen, die durch die Vernunft dem Guten das Rechte sagt. Denn wider die Natur zu kämpfen, heißt Krieg führen nach Art der Giganten und blindlings gegen Gott kämpfen.« Zit. nach Arthur Henkel u. Albrecht Schöne: *Emblemata*, Stuttgart 1967, col. 1712, dort auch der lateinische Text.
2 Vgl. dazu grundlegend Dieter Wuttke: ›Dürer und Celtis: Von der Bedeutung des Jahres 1500 für den deutschen Humanismus. Jahrhundertfeier als symbolische Form‹, in: *The Journal of Medieval and Renaissance studies*, X, 1980, S. 73 ff.
3 In dem 1967 verfaßten Text von Raoul Hausmann zu seiner Skulptur ›Der Geist unserer Zeit‹ heißt es: »Ich wollte den Geist unserer Zeit offenlegen, jedermanns Geist im Elementarzustand. Man erzählte Wunder über das Volk der Denker und Dichter. Ich meinte, sie besser zu kennen. Ein alltäglicher Mensch besaß nur solche Eigenschaften, die ihm das Schicksal auf den Kopf geklebt hatte, von außen, das Gehirn war leer. (...). So steht er heute noch da, mit seinen Schrauben an den Schläfen und einem Stück Zentimetermaß auf der Stirn: denn den Meister erkennt man nur am Maß. Ist er kein Schatz?« Zit. nach *Die zwanziger Jahre, Manifeste und Dokumente deutscher Künstler*, hrsg. von Uwe M. Schneede, Köln 1979, Frontispiz.

4 Raoul Hausmann, *Der Geist unserer Zeit,* 1919, Paris, Centre Pompidou

5 Joseph Gandy, *Die Ursprünge der Architektur,* 1838, London, Sir John Soane's Museum

4 Dürer: *Lehre von menschlicher Proportion,* Ästhetischer Exkurs, 1528, zit. nach Hans Rupprich: *Dürer,* Schriftlicher Nachlaß, Berlin 1956, III, S. 284: »Aber dorbeÿ ist zu melden, das ein ferstendiger geübter künstner jn grober bewischer Gestalt sein grossen gwalt und kunst ertzeigen kan mer jn eim geringen ding dan mencher jn ein grossen werg.«
5 Vgl. Donald B. Kuspit, ›Melanchthon and Dürer: the search for the simple style‹, in: *The Journal of Medieval and Renaissance Studies,* III, 1973, S. 177 ff.

Jahrhunderts über mathematisch fundierte Ratio und ihre Folgen. Raoul Hausmann hat dieser Verzweiflung mit seinem mechanischen Kopf bereits am Beginn dieses wissenschaftlich-technischen Jahrhunderts ein sprechendes Sinnbild geschaffen. Seine Jahrhundertallegorie wurde wahrer, als es ihrem Urheber lieb sein konnte.

Wie steht es nun mit Beuys? Im Grunde sind wir bereits mit dem Dadaisten Hausmann wieder zu unserem Emblem über den frevelhaften Hochmut der Giganten zurückgekehrt (Abb. 2). Wer mit seiner Kunstfertigkeit gegen die Natur verstößt, wird von ihr erschlagen, wie das Emblem im Sinnbild der Steine zeigt. »Man folge der Natur, der besten Führerin«, so belehrt die Überschrift des Emblems. Das könnte ebenso ein Lehrsatz von Beuys sein. Seine animistische Kunstpraxis verfolgt ja als ihr eigentliches Ziel, die im Menschen durch Zivilisation verschütteten Natur- und Kreativkräfte wieder zu wecken. Zu solchem Weckruf bedient sich Beuys zweier ganz unterschiedlicher Kunstmittel. Eines ist in der Tradition von Dada und des Surrealismus der Schock. In zahlreichen Fluxus-Veranstaltungen und Happenings hat Beuys in seiner frühen Düsseldorfer Zeit sein Publikum in unterschiedlicher Dosierung und mit bleibendem Eindruck schockiert. Das für diese Ästhetik des Schocks vielleicht eindrücklichste und entsprechend aufgeregt besprochene Werk ist Beuys' Arbeit *Zeige deine Wunde* in der Münchner Städtischen Galerie im Lenbachhaus.

Ein weiteres, in unserer Arbeit *Das Ende des 20. Jahrhunderts* von Beuys besonders eindringlich verwendetes Kunstmittel für solche Weckrufe ist Einfachheit oder, kunsthistorisch zeitgemäßer formuliert, der Primitivismus. Die bewußte Tradition dieses Kunstmittels reicht weiter zurück. Ein Quellentext der Renaissance zum Lobe der Einfachheit ist jene ›Seltsame Rede‹ in Dürers Proportionslehre. Es könne sehr wohl sein, so Dürer, daß ein verständiger Künstler in einer ganz rasch hingezeichneten bäurischen Gestalt ein weitaus größeres Talent offenbare denn in einem anspruchsvollen, lang ausgearbeiteten Werk.[4] Kraftvolle Einfachheit war denn auch das erklärte und von den Reformatoren Luther und Melanchthon ausdrücklich geschätzte Kunstideal Dürers.[5] Solche Einfachheit rühmte auch der Stürmer und Dränger Goethe. In seinem Hymnus auf Erwin von Steinbach, den legendären Erbauer des Straßburger Münsters, wird dessen gotischer Bau als Fortentwicklung der Urhütte, als steingewordener Wald und somit als natürliches Bauwerk gegenüber der blutleeren Regelkunst des französischen Klassizismus gefeiert. Die Kunst muß für den jungen Goethe nicht schön sein. Vielmehr ist sie elementarer Ausdruck einer bil-

7 »Mille hominum species«, Emblem aus Nicolas Reusner, Emblemata, Frankfurt 1581, III, Nr. 5

6 Caspar David Friedrich, *Skelett in einer Felsenhöhle*, 1826, Sepia über Bleistift, Hamburger Kunsthalle

denden Natur, die jedem Menschen innewohnt. Der Urkünstler ist für Goethe deshalb der Wilde, der mit der Kraft unverstellter Primitivität seine Totems wie seinen eigenen Körper bemalt.[6]

Goethes Gedanke der Urhütte als Ausgangspunkt aller höheren Architektur ist auch das Sujet eines 1838 entstandenen Gemäldes des Engländers Joseph Gandy (Abb. 5).[7] Die noch deutlich vom Affen abstammende Urfamilie sitzt in ihrer primitiven Hütte, die der Fingalshöhle dahinter nachgebaut ist, jenem aus Basaltstöcken gebildeten Wunderbau der Natur. Auf Fragmenten dieser Basaltstöcke sitzend, wird der Urvater dermaleinst aus solchen Natursäulen die Gestalt seiner Häuser und Tempel entwickeln. Felsen, Höhlen und Höhlengräber sind um 1800 auch Lieblingsmotive der symbolischen Landschaftskunst der deutschen Romantik, besonders bei Caspar David Friedrich. So endet sein Zyklus der Jahreszeiten von 1826 mit einer Stalaktitenhöhle, in der zwei Totengerippe liegen (Abb. 6).[8] Die schaurige Darstellung soll beim Betrachter fromme Gefühle der Erhabenheit hervorrufen, denn selbst in diesem totenstarren Felsenkeller ist der Mensch nicht verloren. Ist doch das helle Licht in der Höhle ein Zeichen jener himmlischen Heimat, zu der die menschliche Seele auf dem letzten Blatt des Zyklus zurückkehrt. Der Leichnam des Menschen geht hingegen in den sich ewig wiederholenden Naturkreislauf der Jahreszeiten ein. So wird aus dem Tod mit dem nächsten Frühling nach Friedrich neues Leben entstehen.

Beuys, als Schüler von Steiner mit dieser romantisch-religiösen Naturmagie der Goethezeit gut vertraut,[9] hat einen ähnlichen Gedanken auch in seinem am Boden ausgebreiteten Felsenmeer zur Anschauung gebracht. Alle Steine, in etwa gleicher Länge aus den Basaltstöcken herausgebrochen, versinnbildlichen nicht nur tote Materie. Sondern in dieser versteinerten Natur hat Beuys einen bezeichnenden Eingriff vorgenommen. Jeder Stein wurde an einem oberen Ende angebohrt, und zwar so, daß die Bohrungen jeweils einen konisch zulaufenden Steinkegel ergaben. Herausgenommen und abgeschliffen, wurden diese Kegel anschließend jedem Stein wieder eingesetzt und in ihrer jeweiligen Stellung durch Filz und Ton fixiert (Abb. 1). Alle Steine wirken so okuliert und mit teleskopartig aus dem Steinkörper herausragenden runden Augen versehen. Filz und Ton, die geläufigen Wärmeaggregate im Beuys'schen Materialkosmos, sorgen zudem für den Eindruck eines den uralten Steinen einge-

6 Vgl. Goethe: *Von Deutscher Baukunst*, 1772, Hamburger Ausgabe, Bd. XII, S. 7 ff. Zur Bedeutung von Goethes Aufsatz für die Wertschätzung des Primitivismus s. William Rubin: *Primitivismus in der Kunst des zwanzigsten Jahrhunderts*, München 1984, S. 6. Zur Rolle des Primitivismus in der deutschen Kunst der Gegenwart, insbesondere für Beuys, vgl. dort S. 697 ff.
7 Zu Gandy vgl. Robert Rosenblum: *Transformation in late eighteenth century art*, Princeton 1974, S. 144 ff.
8 Vgl. Erika Platte: *Caspar David Friedrich. Die Jahreszeiten*, Stuttgart 1961, S. 11, Helmut Börsch-Supan / Karl Wilhelm Jähnig: *Caspar David Friedrich*, München 1973, S. 450, Nr. 433 u. Werner Hofmann in: Katalog Ausstellung *Caspar David Friedrich 1774-1840*, Hamburger Kunsthalle 1974, S. 50 ff. u. Kat. Nr. 190.
9 Vgl. Götz Adriani, Winfried Konnertz, Karin Thomas: *Joseph Beuys. Leben und Werk*, Köln 1973, S. 20, 31 f., 80, 260 ff. Vgl. auch Armin Zweite: ›Visionär in einer beschädigten Welt. Die romantische Existenz des Joseph Beuys – zu seinem sechzigsten Geburtstag‹, in: *Frankfurter Allgemeine Zeitung*, 12. Mai 1981, S. 23.
10 Die Prosaübersetzung der erläuternden Verse zu Reusners Emblem lautet: »Tausend Arten von Menschen – Deucalion, der mit seiner Gattin Pyrrha das Menschengeschlecht erneuern will, betet zu Themis und erfleht ein Orakel. Sie bedeutet ihnen, das Haupt zu verhüllen, die Gewänder zu entgürten und kalte Steine mit der Hand hinter sich zu werfen. Unverzüglich fliegen die Steine hinter die Rücken beider Eltern, werden allmählich weich und erwärmen sich durch den Lebenshauch. Denn den Männern, die der Gatte durch seinen Wurf bildet und wieder erschafft, zeigt Pyrrha nackte Mädchen. Daher sind wir ein hartes Geschlecht, in Mühen erfahren. Glücklich, wer seine Natur überwinden kann.« Zit. nach Henkel/Schöne: *Emblemata* (Anm. 1), col. 1591, dort auch der lateinische Text.
11 Vgl. Rosenblum: *Transformation* (Anm. 7), S. 119 u. Hugh Honour: *Neo-classicism, Harmondsworth 1968*, S. 163 ff.
12 Vgl. Honour: *Neo-classicism* (Anm 11), S. 130 u. William S. Heckscher: ›Goethe im Banne der Sinnbilder‹, in: *Jahrbuch der Hamburger Kunstsammlungen*, VII, 1962, S. 35 ff.

8 Thévenin, Meierei im Park von
Rambouillet, 1784

9 Goethe, Altar für die Göttin Tyche, 1777,
Weimar

pflanzten neuen Lebens. Unter diesem animistischen Aspekt betrachtet,
wirken die Steine plötzlich als einäugige archaische Urwesen, mit einem
Herdentrieb behaftet, der sie beieinander bleiben läßt. Aber auch schon
mit einem gewissen Spieltrieb, durch den diese trollartigen Brocken merk-
würdig aneinander geraten.

Dieser belebende Blick auf die Steine von Beuys läßt sich freilich auch
leicht wieder umkehren. Denn was dem Betrachter doch als vordringlicher
Eindruck bleibt, ist ein ausgelegtes Feld naturgeformter Steine, die noch
immer Ossianschen Geist wachrufen, Gedanken an ein Gräberfeld, Stein-
denkmale, Erinnerungen an uralte Sippen, die längst von der Erde ver-
schwunden sind, an das Ruinenfeld einer Schlacht, verbackene und ver-
steinerte Leichen; dem schaurigen Tiefsinn ist kein Ende gesetzt. Gerade
von der im Titel vorgegebenen Endperspektive aus eröffnet die von Beuys
beim Einrichten seiner Arbeit erläuterte Organimplantation an den Stei-
nen um so größere Hoffnung auf die Möglichkeit einer Erneuerung des
Lebens aus uralter Natur.

Daß Steine sich zu Menschen verwandeln können, wußte auch schon die
Emblematik, dieser erbauliche Hausschatz menschlicher Leiderfahrung.
Unter dem Titel *Mille hominum species* (Tausend Arten von Menschen)
zeigt das Emblem (Abb. 7) Deucalion, den Sohn des Prometheus, und seine
Gattin Pyrrha. Sie beide sind die einzigen Überlebenden einer Sintflut,
durch die der strafende Zeus die gesamte Menschheit vernichten wollte.
Um nach dieser Weltkatastrophe neue Menschen zu bilden, rät Themis,
die Göttin der Erde, den beiden Überlebenden, Steine hinter sich zu wer-
fen. Aus diesen Steinen, aus diesen Gliedern der Erde, geht dann das neue
Menschengeschlecht hervor.[10] Die Nutzanwendung dieses Emblems auf
die von Beuys gezeigte Endzeitsituation unseres Jahrhunderts steht uns
frei.

II. Primitivismus und Jahrhundertwende

Was uns an der Arbeit von Beuys als einfach und primitiv anmuten mag,
gehört also, wenn wir es richtig sehen, zu einer traditionsreichen Ästhetik
der Ursprünglichkeit. Sie kennzeichnet als eine Grundstimmung der
Erneuerung und des Aufbruchs bereits die Jahrhundertwende um 1800.
Rohe Natur wird zum erhabenen Gegenstand einer damals bereits am
Muster der Antike auf Einfachheit und stille Größe eingestimmten Zivili-
sationsmüdigkeit. Die 1785 angelegte Meierei (Abb. 8) im englischen Gar-
ten des Schlosses von Rambouillet mit ihren Felsbrocken unter antikem
Tonnengewölbe bezeugt beispielhaft diesen Geist der Erneuerung durch
Antike und rohe Natur um 1800.[11]

Gleiches gilt auch für Goethes streng geometrisches, völlig ornamentloses
Denkmal für Tyche (Abb. 9), die Göttin des gütigen Geschicks. Der junge
Goethe ließ dieses Gebilde in geometrische Urformen nach seinen Plänen
1777 in freier Natur im Park seines Gartenhauses in Weimar errichten.[12]
Die gleichen Merkmale, abstrakte Strenge und Urtümlichkeit, kennzeich-
net als Folge dieses Geistes der Jahrhundertwende nicht zuletzt auch die
Kunstförderung durch Ludwig I. in München. Der antik-frühchristliche
Geist der Ludwigstraße, der Erwerb der Ägineten wie auch der altdeut-
schen Primitiven aus der Sammlung Boisserée, das Mäzenatentum für die
Nazarener, all das sind Züge eines aufgeklärten Primitivismus gegen den
rocaillegesäumten Geist einer süddeutschen Barockstadt.

Man weiß inzwischen, wieviel dieser Primitivismus von 1800 gerade auch
in München für die Überwindung der koketten Jugendstilkunst des Fin de
siècle beigetragen hat. Gleich rechts hinter dem Siegestor ließ sich der
Millionär und Dichter Heymel an der Leopoldstraße die Redaktionsräume
seiner Zeitschrift ›Die Insel‹ im strengsten Stil der Goethezeit einrichten

(Abb. 10).[13] Gleichzeitig errichtete sich Franz von Stuck als dilettierender Architekt eine Künstlervilla (Abb. 11), deren Neoklassizismus schroff von der einschmeichelnden Ornamentik des Jugendstils Abstand hielt und in vielen Details schon Elemente des Kubismus und des modernen Bauens vorwegnahm.[14] Wenig später wagte Stucks Schüler Kandinsky die Überwindung des ornamentalen Wohlklanges durch die für den Zeitgeschmack völlig barbarisch wirkende expressive Dissonanz der abstrakten Malerei.

Das München der Prinzregentenzeit, allzugern als heitere und lebensleichte Metropole des Jugendstils verklärt, war kaum weniger gerade die Stadt der entscheidenden Überwindung dieses Stils aus dem Geiste eines strengen Kunstwollens. Dessen erstaunliche Zeugnisse sieht man noch heute an zahlreichen großbürgerlichen Wohnhäusern der Jahrhundertwende, etwa in der Widenmayerstraße (Abb. 12), wo sich am radikalen geometrischen Dekor der strenge Geist einer neuen Zeit ablesen läßt. Daß diese in München gewiß immer gern ins Behagliche abgeschwächte Stilstrenge eines neuen Klassizismus um 1900 dann im neuen deutschen Stil der nationalsozialistischen Bewegung eine lokale Fortsetzung gefunden hat, ist eine Bestätigung der hier vorgetragenen These ex negativo. Diese Bestätigung kann weder dem Primitivismus zur Last gelegt werden, noch schmälert sie dessen Bedeutung als eines internationalen Phänomens künstlerischer Erneuerung jeweils zur Jahrhundertwende; zu Zeiten also, die gleichsam als kollektives Lebensgefühl Hoffnungen auf Aufbrüche und Umbrüche begünstigen.

III. Das Deutsche an der Düsseldorfer Schule

Beuys' so archaisch wirkendes Werk zeigt, wenn unsere gewiß verallgemeinernde Ableitung den Sachverhalt trifft, mit seinen Zügen der Einfachheit und des gesucht Primitiven genau jene Jahrhundertwende-Mentalität, die sein Titel beschwört. Und gleiches gilt, so unsere These, auch von den anderen Werken in der Sammlung von Prinz Franz. So wie die Prinzregentenzeit am Jahrhundertanfang in München eine produktive Störung durch Neoklassizismus, Expressionismus und Abstraktion brachte und Künstler neben der Alten Pinakothek erstmals das Völkerkundemuseum als Ort ihrer Inspiration entdeckten, ebenso wird am Beginn des Jahrhundertendes diese durch den Wittelsbacher Ausgleichsfonds nun öffentlich werdende Sammlung einen vergleichbaren Schock auslösen.

Die Gründe für einen solchen Schock sind vielfältig. Ein Publikum, das inzwischen seine Lieblingsbilder sogar überwiegend wohl aus dem Bereich der klassischen Moderne wählen dürfte, das die Dissonanzen früherer künstlerischer Aufbruchsstimmungen als eine neue Harmonie zu

10 Heinrich Vogeler und Rudof Alexander Schröder, Redaktionsräume der Zeitschrift ›Insel‹, 1899, München

11 Die Villa Stuck, 1897/98, München, altes Foto aus der Entstehungszeit, noch ohne spätere Anbauten

12 Einfassung eines Vorgartens, um 1900, München, Widenmayerstraße

13 Vgl. dazu Peter-Klaus Schuster: ›Goethekult und Moderne‹, in: *Ideengeschichte und Kunstwissenschaft. Philosophie und bildende Kunst im Kaiserreich.* Hrsg. von Ekkehard Mai, Stephan Waetzoldt und Gerd Wolandt. Berlin 1983, S. 196 ff. Zu Formstrenge, Barbarismus und Primitivismus als Mittel zur Überwindung des Jugendstils und Begründung der Moderne vgl. allg. Werner Hofmann: *Von der Nachahmung zur Erfindung der Wirklichkeit.* Die schöpferische Befreiung der Kunst 1890-1917, Köln 1969, S. 45 ff. Zur Parallelisierung des Primitivismus von 1800 mit der Kunst um 1910 s. Rosenblum: *Transformation* (Anm. 7), S. 190 ff.
14 So bereits vermerkt von J. A. Schmoll gen. Eisenwerth: ›Idee und Gestalt der Stuck-Villa‹ in: Katalog Ausstellung *Franz von Stuck.* Die Stuckvilla zu ihrer Wiedereröffnung am 9. März 1968, München 1968, S. 17 ff.

lesen gelernt hat, ist von den neuerlichen Herausforderungen eines neuen Primitivismus nur allzu leicht verschreckt. Gerade jene Generation, die mit den abstrakten Schönheiten der École de Paris die Niederungen der Nachkriegszeit wie des Wirtschaftswunders überstanden und die ironische Evidenz der Pop art noch amüsiert in Kauf genommen hat, sie fühlt sich in ihrer Hierarchie künstlerischer Werte durch diese entschieden rüde, häufig großformatig laute und lärmende deutsche Kunst der Gegenwart stark herausgefordert. Dies um so mehr, als deren Hauptvertreter noch mit provokantem Freimut erklären, daß sie, gemessen an der Tradition, gar nicht malen können und bloße Pinselquäler seien.[15] Der Hohn darüber vergißt, daß nahezu alle ›Brücke‹-Künstler ausgesprochene Dilettanten waren, die Malen nie gelernt hatten.

Das höhere Unbehagen an der deutschen Kunst seit den sechziger Jahren setzt nun allerdings an einem Punkt ein, der jenseits aller neoexpressiven Maltendenzen auch Beuys als die unbestritten zentrale Figur deutscher Gegenwartskunst ganz entschieden miteinbezieht. Dieses höhere Unbehagen liegt darin, daß diese Kunst, die den Hauptbestand der Sammlung Prinz Franz bildet, mit einem Goethe-Wort gesprochen, anscheinend so »verteufelt« deutsch ist. Gerade eine seriöse deutsche Kunstkritik leidet in diesem Punkt an Beuys wie an Baselitz und fast an allen anderen ebenso. Ohne die Argumente hier bereits im Detail werten zu wollen, ist schon vorab ganz allgemein zu sagen, daß die deutsche Kunst der Nachkriegszeit wohl nirgends so wenig nur deutsch orientiert war als in Düsseldorf. Dies muß um so mehr betont werden, als jüngst die Düsseldorfer Ausstellung ›Von hier aus‹ den Eindruck erwecken konnte, bei der deutschen Kunst der Gegenwart handle es sich vornehmlich um ein Heimspiel mit weltweiter Ausstrahlung.[16] Gerade diese weltweite Ausstrahlung ist aber doch wohl die Folge einer verstärkt internationalen Ausrichtung aller jungen, noch nicht oder nicht mehr in der Weltsprache der Abstraktion etablierten Kunstrichtungen. Ein internationaler Umschlagort dieses ganz Neuen und noch nicht Etablierten war aber Düsseldorf.

So war schon die Gruppe Zero mit ihren Haupthelden Lucio Fontana und Yves Klein international orientiert. Ebenso waren damals mit Tinguely und Spoerri die Vertreter des Nouveau Réalisme in Düsseldorf stark präsent. Eine Ausstellung in Düsseldorf, so Karl Ruhrberg im Rückblick,[17] war für diese Künstler genauso wichtig wie ein Erfolg in Paris, nicht zuletzt wegen der hier versammelten Finanzkraft, die Düsseldorf zu einem Sammlerzentrum werden ließ. »Dazzledorf«, so Charles Wilp, der es wissen muß, ist »der Vorort der Welt.«[18]

Ohne die internationale Dada-Bewegung, ohne Marcel Duchamp und John Cage sind auch die Fluxus-Aktionen von Beuys nicht zu denken. Zu Recht vermerkt Benjamin H. D. Buchloh im Katalog ›Von hier aus‹, daß wohl kaum eine Künstlergruppierung des 20. Jahrhunderts so international war wie die 1963 mit dem FESTUM FLUXORUM in Düsseldorf kulminierende Fluxus- und Happening-Bewegung.[19] Das von ihrem Begründer, dem in Wiesbaden stationierten litauischen Amerikaner George Macunias, formulierte Ziel von Fluxus, die »stufenweise Eliminierung der schönen Künste«,[20] dieses Ziel einer provozierenden Antikunst, bedurfte des Zusammenwirkens vieler Künstler von Amerika über Europa bis Japan, um als eine ungeahnte Erweiterung des künstlerischen Aktionsfeldes, als »eine Form der Offenheit (...) praktisch bis zur Auflösung« — so Beuys — erkannt zu werden.[21] Selbst ein so zarter Ableger von Fluxus wie Immendorffs studentische LIDL-Bewegung an der Düsseldorfer Akademie reichte international so weit, wie man von Düsseldorf mit dem Fahrrad gelangen konnte, nach Brüssel, Amsterdam und Luzern, wo LIDL mit Ben Vautier, Addi Koepcke, Filou und Marcel Broodthaers fraternisierte.

15 So Markus Lüpertz im Gespräch mit Walter Grasskamp: »Ich müßte besser malen können, ich müßte es richtig gelernt haben, aber wir sind ja alle Dilettanten. (...) unsere Form von Malerei ist immer Ironisierung oder konzeptionell, wir mißhandeln die Farbe, wir mißhandeln die Pinsel, wir mißhandeln die Leinwand, unser ganzes Streben ist danach, dies Unvermögen, klassisch zu malen, durch Mißhandlung, durch Aggression wieder möglich zu machen, was ja auch nur eine Form der Ironie ist.« Zit. nach Katalog Austellung Ursprung und Vision. Neue deutsche Malerei, Madrid/Barcelona 1984, S. 44.

16 Vgl. dazu Eduard Beaucamp: ›Von trotziger Beliebigkeit‹, in: Frankfurter Allgemeine Zeitung, 3. Oktober 1984, S. 25.

17 Karl Ruhrberg: ›Aufstand und Einverständnis: Düsseldorf in den sechziger Jahren‹, in: Aufbrüche, Manifeste, Manifestationen. Positionen in der bildenden Kunst zu Beginn der 60er Jahre in Berlin, Düsseldorf und München, hrsg. von Klaus Schrenk, Köln 1984, S. 92 ff.

18 Dazzledorf, Fotografie und Text von Charles Wilp, Dreieich o. J., S. 3.

19 Benjamin H. D. Buchloh: ›Einheimisch, Unheimlich, Fremd: Wider das Deutsche in der Kunst?‹ in: Katalog Ausstellung Von hier aus, Düsseldorf 1984, S. 162.

20 Zit. nach Katalog Ausstellung Sigmar Polke, Tübingen/Düsseldorf/Eindhoven 1976, S. 136.

21 Zit. nach Emmett Williams: ›St. Georg und die Fluxus-Drachen‹, in: Aufbrüche (Anm. 17), S. 29.

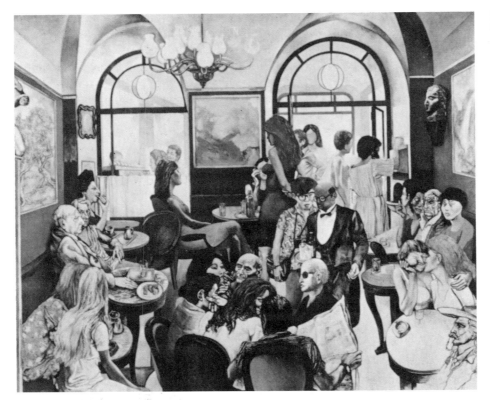

13 Renato Guttuso, *Caffè Greco*, 1976,
Köln, Museum Ludwig

14 René Magritte, *Seekrankheit*, 1947,
Brüssel, Privatbesitz

15 Oskar Kokoschka, *Das rote Ei*, 1939,
Prag, Národní Galerie

Den Rückweg zur Malerei fand Immendorff hingegen 1976 in Venedig, durch die Begegnung mit dem sozial engagierten Realismus von Renato Guttuso. Guttusos *Caffè Greco* (Abb. 13), heute im Museum Ludwig in Köln, ist der entscheidende Auslöser nicht nur für Immendorffs *Café Deutschland*-Serie, sondern für seine neue deutsche Historienmalerei insgesamt. Malerisch anregend für Immendorff könnte zudem jene merkwürdige ›Période vache‹ von Magritte geworden sein, eine absichtsvoll geschmacklose Parodie auf die Fauves (Abb. 14).[22] Von dieser zügigen und kitschig buntfarbigen Malerei führt jedenfalls ein direkter Weg über Immendorff zur betont ›schlechten Malerei‹ der Neuen Wilden, besonders der Mühlheimer Freiheit. Schließlich sei für Immendorffs deutsche Agitprop-Malerei voll bösartiger Invektiven auch noch auf Kokoschkas Antihitler-Bilder (Abb. 15) hingewiesen. Kokoschka, der sich in seinem Londoner Exil demonstrativ als entarteter Künstler porträtierte, hat diesen Vorwurf der Entartung auch in entsprechende ästhetische Aggression umgesetzt. Sein Ei-Tisch von 1939 als Allegorie auf das Münchner Abkommen erscheint als ein unmittelbarer Vorgriff auf Immendorffs Eis-Tisch als Allegorie deutsch-deutscher Erstarrung.

Neben solcher Kunst von aggressiver und polemischer Primitivität gab es auch eine mystische Einfachheit, die in Gestalt von Malewitschs *Schwarzem Quadrat* die junge Kunst in Düsseldorf entscheidend beeinflußt hat. So nahmen die minimalistisch gesinnten Beuys-Schüler Imi Knoebel und Blinky Palermo von dieser Begegnung mit Malewitsch ihren Ausgangspunkt. Eine späte Hommage an Malewitsch ist Knoebels *Schwarzes Quadrat auf Buffet* von 1984 (Abb. 16). Was Malewitsch für die strenge Form, wurde Matisse bei Knoebel für die Hinwendung zur Farbe in seinen *Messerschnitten*. Bei Palermo entwickelte sich die Farbe dagegen in der Auseinandersetzung mit Mondrian und der amerikanischen Malerei, wobei Rothko und Barnett Newmann besonderes Gewicht hatten. 1973 zieht Palermo nach New York, wo er mit Unterbrechungen bis 1976 lebt und arbeitet. In dieser Zeit entstand sein Entwurf für ein unausgeführtes Multiple mit dem Titel *Für Beuys* (Abb. 17). Hier werden die internationalen

22 Vgl. dazu Laszlo Glozer: *Westkunst*. Zeitgenössische Kunst seit 1939. Köln 1981, S. 160 ff.
23 Vgl. dazu Buchloh: ›Blinky Palermo‹, in: Katalog Ausstellung *Von hier aus*, Düsseldorf 1984, S. 169 ff.
24 Über Blinky Palermo, Gespräch zwischen Laszlo Glozer und Joseph Beuys, in: Katalog Ausstellung *Palermo. Werke 1963-1977*, Winterthur, Bielefeld, Eindhoven 1985, S. 99.
25 Vgl. dazu die Äußerung von Beuys in: Katalog Ausstellung *Palermo* (Anm. 24), S. 99, ferner Walter Bachauer: ›Der Dilettant als Genie. Über wilde Musik und Malerei in der fortgeschrittenen Demokratie‹, in: Katalog Ausstellung *Zeitgeist*, Berlin 1982, S. 20 ff.

Standards malerischer Minimalisierung mit einer individuellen Objektmagie verbunden. New York kehrt zurück nach Düsseldorf, Vereinfachung erhält wieder Verletzbarkeit und die Irritation des Individuellen.[23]

Am Beispiel von Palermo wird ferner die Vorliebe junger Künstler in Deutschland besonders für die amerikanische Subkultur offensichtlich. Peter Heisterkamp, alias Schwarze, untergetaucht im Namen des berüchtigten amerikanischen Mafioso Blinky Palermo, verkörperte – so Beuys – »den Typus des Beatniks... Burroughs war sein großes literarisches Vorbild. Und ich glaube, Burroughs war auch die Idee, die er leben wollte«.[24]

Dieses Leben nach den Idealen einer amerikanischen Subkultur wurde für Palermo ganz entscheidend durch Musik geprägt. Amerikanische Musik vom Jazz über Elvis Presley, Jimmy Hendrix und Frank Zappa bis hin zur Fahrstuhlmusik der Discos und der Anarchie entlegener Punk-Formationen war und ist wohl überhaupt eines der entscheidenden Bildungserlebnisse junger deutscher Künstler.[25] Der Jazzklub, der Rockpalast und die Disco sind für das Entstehen jener hier beschriebenen Ursprünglichkeit in der deutschen Kunst sicher von gleicher Wichtigkeit wie die Entdeckung der Völkerkundemuseen durch die Avantgarde vor 1910. Hier wie dort die gleiche aggressive Lebensmacht von Kunst. Die Aufhebung der Trennung von Kunst und Leben, dieses höchste Ideal eines erweiterten Kunstbegriffs Beuys'scher Prägung schien im Anblick einer Negerplastik dereinst eben-

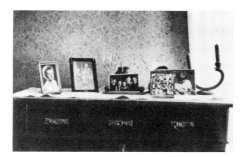

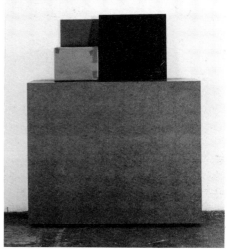

16 Imi Knoebel, *Schwarzes Quadrat auf Buffet*, 1984; links: Kommode der Olga Lina Wilsdorf. Doppelseite aus Kat. Ausst. Knoebel, Otterlo 1985

so gelöst wie heute im Erleben jedweder Form von Rock- und Popmusik. Aufgewachsen mit amerikanischer Musik, das impliziert eine nicht mehr tilgbare Internationalität, die all diesen Musikfreaks um Beuys, besonders Immendorff, Knoebel, Palermo und Polke, eignet.

Die Frage, wie deutsch die Düsseldorfer Schule sei, hat allerdings noch einen weiteren Aspekt zu berücksichtigen, der ebenso für Baselitz, Schö-

17 Blinky Palermo, *Für Beuys*, 1974-76, New York, Privatsammlung

nebeck, Penck und Lüpertz gilt. Nach Immendorffs eindeutiger Unterscheidung im *Café Deutschland* stammen sämtliche Künstler mit Ausnahme von Beuys, Immendorff, Höckelmann und Kiefer aus dem Osten. Die Übersiedlung in den Westen, ob früh oder spät erfolgt, ist ein Kennzeichen dieser deutschen Kunst seit den sechziger Jahren. Sie ist von daher eine vielfältig gebrochene Kunst, geprägt durch aufgegebene Lebensumstände einerseits und durch die Herausforderung einer neuen Umwelt andererseits. So macht das Beispiel von Richter und Polke für Düsseldorf besonders deutlich, wie sehr ihre Kunst bewußt sarkastisch oder ironisch auf die für sie noch neuen Mediensensationen des amerikanisierten Westens reagierte. Die deutsche Kunst der Gegenwart, so offensichtlich im Verruf einer höheren Heimatkunst, ist also – merkwürdig genug – eher eine heimatlose Kunst.

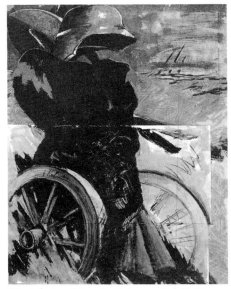

Die Herstellung einer verlorenen oder nicht mehr selbstverständlichen Heimat im Bild, das könnte eine Erklärung sein für die nun in der Tat auffallende Vorliebe dieser neuen deutschen Kunst für spezifisch deutsche Themen und deutsche Motive. Eine vergleichbare Nationalikonographie hat es in der zeitgenössischen Kunst zuvor eigentlich nur in der Pop art gegeben als Travestie auf den amerikanischen Traum. Ansonsten herrschte die Vorstellung einer internationalen Moderne, die für jede Weltgegend gleiche Verbindlichkeit haben sollte. Die Kölner Ausstellung ›Westkunst‹ von 1981 war vielleicht Höhepunkt und schon Abgesang dieser Vorstellung. Seitdem hat die nicht nachlassende Vorliebe deutscher Kunst für nationale Sujets zunehmend befremdet und die schon erwähnten Vorbehalte der deutschen wie der ausländischen Kunstkritik hervorgerufen.[26]

18 Markus Lüpertz, *Schwarz-Rot-Gold – dithyrambisch*, 1974, Hamburger Kunsthalle

Dabei geht es keineswegs um den Vorwurf, daß hier unverfroren oder naiv eine gewisse Blut-und-Boden-Malerei fortgesetzt würde. Lüpertz' Stilleben aus Stahlhelm und Rüstung vor Kornfeld (Abb. 18) gilt eher als eine gerissene Umkehrung dieses Genres, zumal die antike Rüstung unter dem Titel *Schwarz, Rot, Gold* den ahistorischen Montagecharakter verrät. Dergleichen könnte noch ebenso angehen wie der gesucht volksliedhafte Ton von Höckelmanns *Wanderer* (Kat. 43), der mit Hoetger und den Worpsweder Triebkräften der Scholle kokettiert. Unter die Haut geht das deutsche Thema hingegen mit den *Helden* oder *Neuen Typen* von Baselitz (Abb. 19). 1965/66 in Westberlin und Florenz gemalt, als alle Welt die Beatles oder die Rolling Stones favorisierte, erscheinen hier wie Spätheimkehrer abgerissene und geschundene Märtyrer einer deutschen Jugend mit Tornister, in Uniform oder in kurzen Hosen. Diese höchst unzeitgenössischen Helden mit Wunden an den Händen, ausgezeichnet durch Kreuze und durch ihre Namen ›Pforr‹ und ›Ludwig Richter‹, stehen allein und groß auf schwerer Erde. Aber auch sonst verweisen Schäferhunde, Wald und Kühe überdeutlich auf Deutschland als Schauplatz dieser Bilder. Plötzlich wird Deutschland, weit ausschließlicher noch als im Expressionismus oder in der Neuen Sachlichkeit, als Ort einer umfassenden Leiderfahrung sinnlich erlebbar im unverändert ranghöchsten Medium der Malerei. Im Gegensatz zu Foto und Film, den geläufig gewordenen und beglaubigten Darstellungsformen für die Schrecken des Krieges, monumentalisieren die Gemälde von Baselitz zeitlich nicht genau fixierbare Verstörungen. Es ist nicht unmittelbar Kriegszeit, eher danach, Deutschland als Land andauernder und machtvoller Ängste.

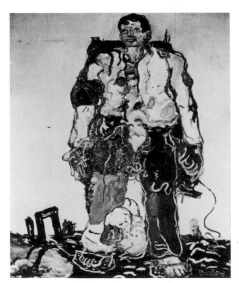

19 Georg Baselitz, *Held*, 1966, Privatsammlung

Was bei Baselitz noch eine ganz persönliche Mischung aus Artaud-Lektüre, Ostzone, Hitler-Zeit und sächsischer Romantik scheint, weitet sich auf Kiefers menschenleeren Geschichtslandschaften zu einem deutschen Mythos aus. Er ist am besten mit Nietzsche als die deutsche Lust am Untergang beschrieben. Kiefers *Nero malt* (Abb. 20) verbindet das Hitler-

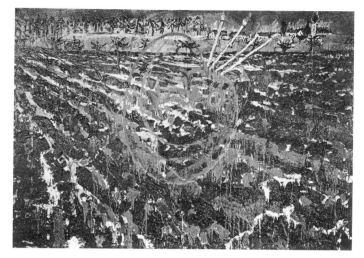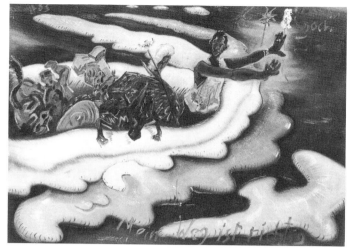

20 Anselm Kiefer, *Nero malt*, 1974
(Kat. Nr. 66)

21 Jörg Immendorff, *Mein Weg ist richtig*,
1984, Privatsammlung

26 Zum verbreiteten Vorwurf des ›Deutschen‹
seit der Ausstellung von Baselitz und Kiefer auf der
Biennale in Venedig 1980 vgl. u. a. Bazon Brock:
›The End of the Avant-Garde? And so the End of
Tradition. Notes on the present 'Kulturkampf' in
West Germany‹, in: *Artforum*, XIX, 1981, S. 62 ff.;
ferner Wolfgang Max Faust: ›Deutsche Kunst, hier,
heute‹, in: *Kunstforum*, Nr. 47, Dezember 1981/Ja-
nuar 1982; Ivan Nagel: ›Die deutschen Wilden er-
obern New York‹, in: *Frankfurter Allgemeine Zei-
tung*, 6. März 1982, S. 27; Donald B. Kuspit: ›Flak
from the 'Radicals': The American case against
current German painting‹, in: Katalog Ausstellung
Expressions, New Art from Germany, Saint Louis
Art Museum 1983, S. 43 ff.; Petra Kipphoff: ›Ver-
brannte Erde und gestürzter Trommler. Zwei
Künstler des deutschen Dilemmas‹, in: *Die Zeit*,
13. April 1984, S. 43; *Deutsche Mythen, Ästhetik
und Kommunikation*, Heft 56, November 1984;
Buchloh: ›Einheimisch, Unheimlich, Fremd: Wider
das Deutsche in der Kunst?‹ in: Katalog Ausstel-
lung *Von hier aus*, Düsseldorf 1984, S. 162 ff.;
›Deutsche Arroganz. Französische Kritik am Kunst-
betrieb‹, in: *Frankfurter Allgemeine Zeitung*,
17. 12. 1984.
27 Vgl. das Gespräch von Jörg Immendorff mit
Walter Grasskamp in: Katalog Ausstellung *Ur-
sprung und Vision* (Anm. 15), S. 32.
28 Vgl. Katalog Ausstellung *Von hier aus*, Düssel-
dorf 1983, S. 205 ff.

Trauma der verbrannten Erde mit Nietzsches Heroisierung des Künstlers,
die Ästhetik des Ausnahmemenschen wird zum Schönheitsprinzip der
Weltvernichtung. Das *Atelier* dieses Großkünstlers ähnelt denn auch der
Reichskanzlei und dem *Haus der Deutschen Kunst*. Deutschland erscheint
in Kiefers leeren Interieurs und Landschaftspanoramen unmittelbar hap-
tisch mit Stroh, Sand und Asche als ein armes und elendes Land, in dem
jeder neu aufgerufene Name quer durch die Jahrtausende nur die Erinne-
rung an weitere Katastrophen weckt. Unter dieser allgegenwärtigen
Signatur des Unterganges werden auch Kiefers Schautafeln deutscher
Geistesgrößen zu Mahntafeln einer ebenso großen Geistesverwirrung die-
ses unglücklichen Volkes. (Ausführlich ist dies in dem vorstehenden Bei-
trag ›Nero malt‹ von Carla Schulz-Hoffmann dargelegt.)
Der melancholischen Versenkung in die deutsche Vergangenheit bei Kie-
fer korrespondiert auf der Düsseldorfer Seite bei Immendorff das schrille
Revuestück deutscher Gegenwart. Wo Kiefer aufhört, fängt Immendorff
an, bei »Hitler und seinen öligen Freunden«. Und auch Immendorff greift
die Vorstellung vom malenden Führer auf, nun allerdings als provozie-
rende Identifikation. Der Führer Immendorff durchquert das Eismeer eines
sich selbst fremd gewordenen Nachkriegsdeutschland und weiß: *Mein
Weg ist richtig* (Abb. 21). Im T-Shirt und im Schmuck seiner Ringe die
Trommeln der Bewegung schlagend, bleibt dieser selbsternannte Führer
zur deutsch-deutschen Völkerfreundschaft ein entschieden exotischer
Außenseiter. Als Schüler von Beuys und Brecht beharrt Immendorff
gleichwohl auf der sozialen Funktion seiner Kunst. Mit allen plakativen
Mitteln einer – wie Beuys amüsiert anmerkte[27] – durchaus konventionellen
Malerei will Immendorff in der politischen Landschaft Deutschlands etwas
bewegen. Im Gegensatz zu Kiefers romantischer Verwandlung des Histo-
rienbildes zum Landschaftsbild bevorzugt Immendorff deshalb das figu-
renreiche Ereignisbild. Auf dem Theater Deutschland wird in sich über-
stürzenden Bildern der Aufstand geprobt gegen die Verdrossenheit und
Hilflosigkeit des offiziellen Dialogs, ein Aufstand für die politische Macht
künstlerischer Anarchie. Deutschlands Einigung kommt, wenn sie kommt,
aus der Subkultur, das ist das provozierende und utopische Ziel von
Immendorffs Brutalmalerei.
Daß diese Malerei drüben nicht beliebt wäre, darf als sicher gelten. Stö-
renfriede müssen gehen. Der DDR-Underground, den es ja gibt, hat mit
Immendorffs Freund A. R. Penck seinen auf allen Gebieten dilettierenden
Allround-Experimentator verloren. Seit 1980 im Westen, bekannte Penck
zunehmende Schwierigkeiten seiner Orientierung.[28] Bestand drüben die
einfache Alternative von Regel und Verstoß, so erscheint im Westen alles

22 A. R. Penck, *Quo Vadis Germania*, 1984, Köln, Galerie Michael Werner

offen, alles geht oder scheint doch zu gehen. Irritiert stellt Penck die Frage *Quo vadis Germania?* und beantwortet sie in einem monumentalen Bild (Abb. 22). Dessen Formensprache, zwischen Höhlenmalerei, Kinderzeichnung, Graffiti und Computerdiagramm oszillierend, zeigt den Dschungel deutscher Kommunikation, in dem hier wie drüben der Tiger der antibürgerlichen Kultur gejagt wird.[29]

Diese antibürgerliche Unruhe, diese Irritation über deutsche Normen kennzeichnet auch die minimalistische Seite der Düsseldorfer Schule um Beuys. Das Ideal extremer Reduktion ist als Wunsch nach Klärung und Konzentration nur eine andere Variante von Immendorffs subversivem Versuch, »Deutschland in Ordnung« zu bringen. Palermos Leiden an Deutschland, an dessen Verödung durch Konsum, hat jüngst Beuys betont.[30] Schon ein farbiges Dreieck über jeder Tür als säkularisiertes Zeichen der Spiritualität war für Palermo ein Weg zur Rettung. Diese Fülle der Strategien zur Wiederbegründung farblicher Sensibilität in Primärformen und einfachen Objekten, zur Revitalisierung von Räumen durch Farbe, ist im Zusammenhang mit diesem Erschrecken über eine deutsche Gegenwart zu sehen. Wie sehr diese minimalistische Kunst auf Deutschland reflektiert, zeigt jüngst auch Knoebels Foto/Werk-Gegenüberstellung in seinem Otterlooer Katalog. Das *Buffet mit Schwarzem Quadrat* (Abb. 19) ist gleichsam der ideale Ort, in den die Erinnerung an all die Buffets von Großmüttern und Großtanten eingegangen ist. Malewitschs *Schwarzes Quadrat* wird zur Totentafel deutscher Hausaltäre.

Von solchen Gegenüberstellungen animiert, ließen sich leicht auch Parallelen zur deutschen Gegenwartsliteratur ziehen, von Baselitz' *Großer Nacht im Eimer* zu Oskar Matzerath in Grass' ›Blechtrommel‹, von Penck zu Plenzdorf, von Kiefer zu Johnson, von Immendorff zu Brecht, von Palermo zu Botho Strauß, von Knoebels *Radio Beirut* zu Borns ›Fälschung‹. Gewiß sind Deutschland und deutsches Bewußtsein in allen Fällen das gemeinsame Thema. Und wenn man weit hinaufgreift im Repertoire der Begründungen, handelt es sich bei dieser neuen deutschen Kunst allemal um die Wiedergewinnung von ›Identität‹. Eine kritische Volkskunde hat dieses Stichwort der ›Identität‹ seit den siebziger Jahren einer ambitionierten Kulturpolitik ganz unterschiedlich zur Legitimierung eines neuen deutschen Geschichtsmuseums, von Preußen-Ausstellungen oder für die Intensivierung der Stadtteilkultur zur Verfügung gestellt.[31] In der Vielfalt des kulturellen Angebots soll jeder bedient und zu sich und seinen von wem auch immer schon vorbestimmten Bedürfnissen kommen. Was mit diesem Begriff ›Identität‹ nur allzu leicht wieder verschüttet wird, ist der berechtigte Wunsch, angesichts von Verschleiß und Durchrationalisierung, angesichts von Normierung und Standardisierung des modernen Lebens ein Gefühl für das geschichtlich Gewordene der eigenen Gegen-

29 Vgl. dazu den Text von Penck: »Quo vadis Germania? Quo vadis Germania? Geht mich das etwas an? Was habe ich zu tun mit deutschen Problemen? Zurückgeworfen auf mich selbst wieder möglich den Anderen zu entdecken. Wenn der Gegner stark ist sind schon kleine Siege entscheidend. Die bürgerliche Kultur weckt den Affen. Die antibürgerliche Kultur weckt den Tiger. Von hier aus gesehen ist der Mensch eine Verdoppelung des gleichen fiktiven Wunsches.« Zit. nach Katalog Ausstellung *Von hier aus* (Anm. 28), S. 205.
30 Vgl. Anm. 24, S. 102.
31 Über Kultur und Identität vgl. Ina-Maria Greverus: *Kultur und Alltagswelt*, München 1978, S. 219 ff.
32 Vgl. Siegfried Gohr: ›The difficulties of German painting with its own tradition‹, in: Katalog Ausstellung *Expressions, New Art from Germany*, Saint Louis Art Museum 1983, bes. S. 41.

wart und Umwelt auch in ihren Fehlentwicklungen zu bekommen. Außer in der Literatur haben dies im deutschen Film Fassbinder, Syberberg, Wenders und neuerdings Reitz mit großem internationalen Erfolg geleistet.

Dieser Anschauungsunterricht in deutschen Lebens- und Denkformen ist dennoch von der hier in Rede stehenden Kunst und ihrer Beschäftigung mit dem Thema Deutschland grundverschieden. Denn es geht hier nicht um die gleichsam illustrierende Wiederherstellung von etwas Vergangenem, etwas Verhaßtem oder Erhofftem. Dergleichen hat mit aller nur wünschenswerten Detailfülle im Anschluß an Dix und Grosz ein kritischer Berliner Realismus der siebziger Jahre mit eindeutigen Sujets und eindeutiger Absicht gemalt. Demgegenüber geht es hier, polemisch gesagt, nicht um das Sujet, sondern um die Kunst. Und aus eben diesem Grund wird das Motiv gleichsam durch die Kunst getilgt. Das ist recht eigentlich der gemeinsame Nenner dieser deutschen Kunst seit den sechziger Jahren, so wie sie sich in der Sammlung von Prinz Franz zeigt. Diese Kunst entwickelt eine Fülle von Strategien, um ihren verführerisch literarischen Gegenstand zurückzuführen in den Bereich bildender Kunst. Sie stellt ihn auf den Kopf, sie tranchiert ihn wie mit Stacheldraht, sie collagiert und transformiert ihn in immer neue Stile und Stillagen. Diese Kunst geht mit Deutschland aggressiv artistisch um. Das Leiden, die Faszination wie das satirische Behagen an Deutschland wird zu einem Aktionsfeld einer sich ständig im Bild reflektierenden Kunst. Gerade durch ihre unberechenbare Offenheit, durch den anscheinend selbstherrlichen Umgang mit den künstlerischen Mitteln, durch Stilwechsel, Stillosigkeit und Parodie, durch konzentrierte Einfachheit und rohe Primitivität vermag diese Kunst ein künstlerisches Analogon zu deutschen Gefühlslagen und Erfahrungen zu geben, sinnlich gesättigt und doch von einer aggressiven Offenheit, in der das deutsche Thema nicht als Illustration deutscher Zustände erledigt, sondern in künstlerisch vielschichtigen Gebilden in einem irritierenden Schwebezustand belassen wird, der gleichwohl seinen Gegenstand Deutschland nicht aufgibt. Das »deutsche Dilemma«, wie Siegfried Gohr die Situation dieser deutschen Kunst zwischen Ost und West bezeichnet hat,[32] liegt eben genau darin, daß diese gleichsam ortlos gewordene Kunst sich selbst immer wieder in dieser nicht zuletzt in der Fülle der Pseudonyme ihrer Protagonisten sich aussprechenden Ortlosigkeit erhalten muß. Kommt sie zu einem Ende, zu einer deutschen Identität, was auch immer das heute noch sein könnte, dann wird sie Rezept und Illustration.

Als die Musterfälle solch geradezu proteischer Offenheit erscheinen, betrachtet man wieder die Düsseldorfer Seite der Sammlung Prinz Franz, Gerhard Richter und Sigmar Polke. Vom Osten in den Westen übergesiedelt – Polke früher, Richter wesentlich später –, haben sie beide Deutschland, seine Wirklichkeiten oder Unwirklichkeiten, zu bevorzugten Themen ihrer Kunst gemacht, und doch handeln beide letztlich immer nur von den Wundern der Malerei. Von der Pop art und dem Fotorealismus ausgehend, hat Richter im Westen jeden Stil gemalt. Der Sinn solcher Stillosigkeit liegt in der Befragung von Wirklichkeit ebenso wie in der Prüfung der Malerei und ihrer Möglichkeiten. Diese Malerei, die anscheinend mühelos alles kann, vermag jedes Bild dieser deutschen Wirklichkeit hervorzubringen, wie umgekehrt diese in jeder Kunstwelt verschwinden zu lassen. So bleibt etwa auf dem Gemälde *Für Blinky* (Abb. 23) nur noch das Farbgeviert übrig. Seine Rückübersetzung ins Gegenständliche, zu der Richters häufig von Fotos ausgehende Unscharfmalerei stets ermutigt, aktiviert den ganzen Fundus der von Richter gemalten Erfahrungsmöglichkeiten. Ist es ein verwischter Sturzacker, so wie ihn ein Stukaflieger im rasenden Fall sehen mag, oder ist es eine völlige und deshalb erblindende Nahsicht auf

23 Gerhard Richter, *Für Blinky,* 1969, Kat. 148

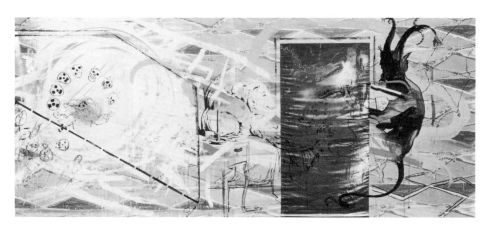

24 Sigmar Polke, *Paganini,* 1982, London, Doris und Charles Saatchi

eine Oberfläche aus Karton oder Holz, oder ist es die malerische Rekonstruktion einer Übermalung von Rainer: Richters Malerei kommt in keinem ihrer möglichen Sujets zu ihrem Ende.

Gleiches gilt für Polke, diesen Chronisten der deutschen Sehnsüchte und Alpträume. Wie durch einen Zauberstab werden die vorgefertigten Bilder aus der Welt des Konsums zu neuen Bildern von raffinierter Einfalt oder verlockender Exotik. Die Klischees wirken demaskiert und potenziert zugleich, indem sie die ganze Alchimistenküche von Polkes Künstlerwerkstatt durchlaufen. Der Künstler als Medium, so Polkes kokette Selbstinszenierung, verleiht den vorgefundenen Bildern aus dem deutschen Alltagsleben oder der deutschen Geistesgeschichte durch entsprechende Manipulation des künstlerischen Materials, das im Falle von Polkes Dekostoffen und Wolldecken ja ebenfalls höchst trivial ist, eine irritierende Suggestion und Anonymität. Über welche Virtuosität der Kombinatorik Polke inzwischen gebietet, die einzig sämtliche Bedenklichkeiten deutscher Themen überhaupt darstellbar macht, zeigt sein Gemälde *Paganini* von 1982 (Abb. 24). Eingeschläfert durch das geniale Geigenspiel Paganinis hat der deutsche Michel auf seinem Nachtlager den Teufelspakt mit den Nationalsozialisten geschlossen. Dieses rebusartig von Hakenkreuzen durchsetzte Bild faschistisch zu nennen, wäre ebenso töricht, als hielte man den Tonsetzer Adrian Leverkühn in Thomas Manns ›Doktor Faustus‹ für eine Verklärung und nicht für eine Anklage des deutschen Irrationalismus.

Diese deutsche Kunst mutet dem Betrachter gewiß ein Äußerstes an deutscher Ikonographie zu, und sie behandelt diese zudem mit einem Höchstmaß künstlerischer Freiheit gegenüber ästhetischen Normen. Nur durch diesen aggressiven, vor keinem artistischen Risiko zurückschreckenden Experimentiercharakter kann diese deutsche Kunst das Analogon ihrer spezifischen Lebenssituation sein. Nur dieser Experimentiercharakter, diese bis zur Roheit wie zur höchsten Perfektion vorangetriebene Irritation und Inkommensurabilität verleihen dieser deutschen Kunst im gegenwärtigen Moment ihren Modellcharakter sowohl für die Mallust einer ganzen jüngeren Generation in Deutschland wie für die internationale Kunstszene. Gewiß nicht das einzige, aber doch ein wichtiges Zentrum des künstlerischen Geschehens gegen Ende des 20. Jahrhunderts, so will es scheinen, und die Sammlung von Prinz Franz kann als Bestätigung dienen, ist gegenwärtig Deutschland.

Daß dem so ist, ist nicht zuletzt das Verdienst von Joseph Beuys. Im Lichthof des Berliner Gropius-Baus, unmittelbar neben der Mauer und den einstigen Naziministerien, hat Beuys unter der bedrohlichen Allgegenwart von Borofskys Buchhaltergott der Bürokraten seine Künstlerwerkstatt aufgeschlagen (Abb. 25). Als ein neuer Prometheus schafft Beuys hier aus Lehm seine eigene Welt. Dieses Foto von der Berliner ZEITGEIST-Ausstel-

33 Vgl. Joseph Beuys: *Jeder Mensch ein Künstler, Gespräche auf der documenta 5,* 1972 Frankfurt/M. 1975.

25 Joseph Beuys, Lehm-Werkstatt zu
›Hirschdenkmäler‹ im Lichthof der Zeitgeist-
Ausstellung, Berlin 1982

26 Joseph Beuys, *La Rivoluzone
siamo Noi,* 1972

lung von 1982 und unsere Arbeit von Beuys stehen miteinander in unmittelbarer Korrespondenz. Beuys' *Ende des 20. Jahrhunderts* ist ein steinerner Moment des dort ausgestellten Zeitgeistes, geprägt von der Angst vor dem Endkrieg und vor der endgültigen Zerstörung der Natur. Eine Zeit aber auch von großer technischer Innovationskraft, einer hektischen Lebensdynamik wie der insistierenden Rückbesinnung auf unsere Herkunft. Eine Zeit, die nicht ohne Sensibilität die Fragen jenes symbolistischen Bildtitels an sich richtet, den am vergangenen Jahrhundertende der Aussteiger Paul Gauguin erfunden hatte: *Woher kommen wir? Wer sind wir? Wohin gehen wir?*

Beuys gibt darauf mit seinem Werk wie mit seiner Kunsttheorie eine hinreißend einfache Antwort: »Jeder Mensch ein Künstler.«[33] Und in Umkehrung der berühmten Parole der Pariser Mai-Revolution von 68, »Die Phantasie an die Macht«, heißt es 1972 bei Beuys *La Rivoluzione siamo Noi* (Abb. 26). Wir, die Künstler, sind die Revolution. In der Person von Beuys hat sich diese Aufbruchsstimmung in der deutschen Kunst seit 1960 konkretisiert. Es geht hier nicht darum, eine Fülle ganz unterschiedlicher Phänomene, die diese Kunstlandschaft Deutschland nun so geprägt haben, im Rückgriff auf eine Person monokausal zu erklären. Und doch darf von Beuys in besonderer Weise als dem entscheidenden Vorbild gesprochen werden. Das liegt schon an seinem Lebenslauf und den nur durch diesen zu machenden Erfahrungen. Daß diese Erfahrungen – katholisches Elternhaus, Oberschule in Kleve, Lektüre der deutschen Klassik und Romantik, Beschäftigung mit Spranger, Dilthey und Steiner, Stukaflieger, abgeschossen und verwundet, katholisches Kunstmilieu um den entarteten Lehrer Mataré, die Feldarbeit bei den befreundeten Brüdern van der Grinten –, daß all dies nicht, was bei einer Malerlaufbahn leicht hätten geschehen können, in einem existentialistisch gesinnten Tachismus unterging, sondern durch die Beschäftigung mit der Bildhauerei sich in eine Magie der Dinge verwandelt hat, das erscheint als die große, entscheidende Leistung von Beuys.

Seine Hauptwerke sind allesamt in diesem Sinne als Werke zur Vergegenwärtigung solch zumeist verschütteter Erfahrungen zu sehen, Bruchstücke einer ins Mythische ausgreifenden Spurensuche und Rekonstruktion, die von der Einstein-Zeit bis in die Steinzeit reicht. Das scheinbar Kunstlose wie die Armut der verwendeten Materialien, die befremdlichen und schockierenden Rituale dieser Kunstproduktion, all das eröffnete mit Beharrlichkeit einen Freiraum, in dem die Herstellung von Kunst zunächst einmal in der Authentizität ihres Herstellers liegt. Dank dem so gestifteten Zutrauen auf die Kunstwürdigkeit der eigenen Biographie, die nicht länger in ein abstraktes Kunsthochdeutsch übersetzt werden mußte, dank der permanenten Bekräftigung durch die eigene Person und ihr öffentliches Einstehen dafür, daß Kunst nicht im Atelier, sondern ständig im Leben stattfinden und gegenwärtig sein muß, dank dieser Leistungen wurde Beuys nicht nur zu einem der wichtigsten Lehrer auch außerhalb der Düsseldorfer Akademie. Vielmehr hat Beuys durch seine ganz von der eigenen Person beglaubigte Kunstpraxis der Kunst im Nachkriegsdeutschland zu einer Öffentlichkeit verholfen, die sie vergleichbar nur im Bereich des Films, der Musik oder der Literatur bisher innehatte. Mit Beuys trat der bildende Künstler erstmals wieder als Lehrer einer breiteren Öffentlichkeit ins Bewußtsein. Mit dieser selbsterwählten Rolle als öffentliches Vorbild und als beständige Herausforderung hat Beuys die Kunst in Deutschland am Ende des 20. Jahrhunderts auch jenseits seiner eigenen Werke als charismatische Künstlerfigur wie niemand sonst geprägt.

Tafelteil

Georg Baselitz

Gemessen an gängigen Klischees mag Georg Baselitz vielen als einer der
›unproblematischsten‹ Künstler seiner Generation erscheinen. Bis auf die
irritierende Umkehrung der Bildmotive, die seit 1968/69 zu seinem oft
lediglich als ›Gag‹ interpretierten ›Markenzeichen‹ geworden ist, verkör-
pert er in sich und seinem Werk all jene Vorstellungen, die sich gemeinhin
an die Figur des akzeptierten Künstlers knüpfen: Bindung an die traditio-
nellen Gattungen Malerei und Plastik, virtuose Handhabung der tech-
nisch-formalen Bildmittel, malerische Überzeugungskraft und Brillanz, die
scheinbar keine Probleme der Bildgestaltung kennt, anspruchsvolle For-
mate und — bezogen auf die Person — ideale, nahezu ›fürstliche‹ Lebens-
umstände, weitreichende offizielle Anerkennung, die nicht nur in einer
der bedeutendsten deutschen Akademieprofessuren ihren sichtbaren
Ausdruck gefunden hat, sondern ohne Zweifel auch in der hohen Markt-
einschätzung und der Verbreitung seines Werkes im internationalen
Museumsbetrieb. Baselitz scheint den Prototyp jener modernen Fassung
des gründerzeitlichen Malerfürsten zu verkörpern, der in weiten Berei-
chen der aktuellen Kunst das Bild des armen, aber auf jeden Fall asketi-
schen und verquälten Künstlers verdrängt hat.[1] Allerdings kennzeichnet
dies nur eine Seite von Baselitz, vergleichbar etwa Max Beckmann, der
sich in ähnlicher Weise in der Maske großbürgerlicher Autorität gefiel.[2]
Unmittelbar bestätigt dies schon ein flüchtiger Blick auf das Frühwerk,
aber auch die jüngsten Arbeiten sind wieder durch jene Ambivalenz von
malerischer Freiheit und existentieller Verunsicherung geprägt.
Obwohl deutlich vom Informel beeinflußt, zeigen schon seine frühen
Arbeiten die modifizierte Intention: Es ging Baselitz bereits damals um die
Wiedereinführung gegenständlicher Gebilde, die allerdings in einem
kaum zu entziffernden inhaltlichen Kontext stehen und keine klar umris-
sene, eindeutig definierbare Form erhalten. Präzise Beschreibbares gibt es
kaum, Landschafts- und Tierrelikte, Bruchstücke verstümmelter menschli-
cher Körper, mit pervertierten Sexualsymbolen überfrachtet, stehen neben
amorphen Formen (vgl. Kat. 2 und 12 bis 20). Sie scheinen ein Eigenleben
zu besitzen und erwecken den Eindruck, als würden sie auf der Leinwand
weiterwachsen, sich in nie abschließbarer Bewegung befinden. Es gibt
keine geometrischen Formen, keine Ecken, Kanten, harten Linien. Die
Farben tendieren zu ›Unfarbigkeit‹, sie haben keinen Eigenwert, sondern
werden zugunsten des Inhalts — der vom ›autonomen‹ Bild her gesehen
außerhalb des Bildes liegt — zurückgedrängt. Die frühen Bilder sind weder
in der Form noch in der Farbe aggressiv, genauso wenig jedoch ›friedlich‹;
sie bewegen sich in einem unstabilen, beunruhigenden Zwischenfeld.
Mitte 1965 begann Baselitz die Bildgruppe der *Helden* bzw. *Neuen Typen*,
für die eine Konzentration auf klar definierbare Formen und deutliche
Bildzeichen symptomatisch ist (vgl. Kat. 4, 5, 22). Die inhaltliche Viel-
deutigkeit, der in den frühen Arbeiten oft mangelnde formale Präzision
entsprach, wird zugunsten klar beschreibbarer Motive aufgegeben. Die
Darstellungen sind auf relativ wenige, zeichenhafte Formen reduziert: Es
handelt sich immer um junge Männer mit kräftigem Körperbau und oft
übergroßen Händen, die Köpfe sind demgegenüber vergleichsweise klein,
häufig dicht an den oberen Bildrand gedrängt; sie stehen vor nahezu
monochromem Hintergrund oder in zerstörten Landschaften mit Natur-
fragmenten oder Überresten einer verwüsteten Zivilisation. Die Farben

1 Gedacht ist hier besonders an weite Bereiche
der sogenannten neoexpressiven oder ›jungen wil-
den‹ Malerei, bei der der großbürgerliche Habitus
und die gepflegte Attitüde durchaus zum Image
gehören.
2 Die darüber hinausgehende innere Nähe zu
Max Beckmann ist, obwohl von Baselitz nur be-
dingt zugegeben, meines Erachtens offensichtlich.
Besonders aufschlußreich erscheint mir in diesem
Zusammenhang der Widerstreit zwischen dem
Wunschbild einer ›reinen Malerei‹ und der Bin-
dung an existentiell wichtige Inhalte, der für beide
Maler — sieht man von den zeitbedingten Unter-
schieden ab — in ähnlicher Weise bestimmend ist.

sind kräftig, oft brennend aggressiv. Trotz der starken Farben und der robusten, ›tatkräftigen‹ Erscheinung der Figuren kommt keine Aktion auf, es handelt sich nie um szenische oder anekdotische Darstellungen. Die durch ihren Körperbau scheinbar zur Handlung prädestinierten ›Typen‹ verharren in einer merkwürdig ambivalenten, teilnahmslos-erleidenden Haltung, die den Gedanken an eine mögliche Handlung und damit Befreiung nicht aufkommen läßt. Im Vorweisen der Stigmata, die von erlittenen Verwundungen Zeugnis ablegen, liegt eine lethargisch-statische Anklage, die nicht in Aktion umzuschlagen vermag und insofern keine mögliche Rettung beinhaltet (s. S. 25, Abb. 2). Assoziativ fühlt man sich an den Jünglingstypus als spezifisch romantischer Figur erinnert.

Von etwa 1966 an wird das Gegenständliche im Bild erneut ›modifiziert‹. Waren es im *Neuen Typ* die Konzentration auf klare Inhalte und die zunehmende Bedeutung des Malerischen, die die heutige Auffassung von Baselitz vorbereiteten, so ist es in diesen Bildern die ›Zerschneidung‹ der Gegenstände, mit der Absicht, den Gegenstand selbst bedeutungslos werden zu lassen. Die *Frakturbilder* und dann die scheinbar fliegenden Kühe und Hunde (Kat. 3) bereiten unmittelbar auf die Umkehrung der Motive vor. Die Labilität des Gegenstandes impliziert dessen Bedeutungslosigkeit für das Bild, wobei dies allerdings ein intellektueller Prozeß ist, der sinnlich durchaus als inhaltliche Verunsicherung rezipiert wird. Die Bindung an den Gegenstand als Inhalt fällt weg, es bleibt eine Bindung an den Gegenstand als formale Kontrollinstanz, in bezug auf den Betrachter als Identifizierungshilfe. Hier besteht jedoch eine objektive Diskrepanz zwischen verstandesmäßiger Setzung und sinnlicher Wahrnehmung, denn ohne Zweifel hat die Umkehrung des Bildmotives etwas mit dessen inhaltlicher Bedeutung zu tun, und es bleibt zudem das Auswahlkriterium des Künstlers, der ja zum Teil durch Tradition deutlich belastete Motive benutzt, wie unter anderem den *Adler* als spezifisch ›deutsches‹ Wappentier (vgl. Kat. 8). Dabei erweiterte er die einmal gefundene Lösung kontinuierlich durch ergänzende und präzisierende Darstellungsmittel: Um den sinnlichen Prozeß des Malens zu verdeutlichen und einen rein technischen Perfektionismus zu vermeiden, malt Baselitz häufig direkt mit den Fingern. Die Benutzung von Stempelfarbe in einigen späten Arbeiten dokumentiert eine gewisse Flüchtigkeit, etwas Skizzenhaftes und bedeutet damit eine weitere Möglichkeit hin zum ursprünglichen Arbeiten. Ähnlich sind die fragmentarischen Versuche zu verstehen, aber auch die Isolierung einzelner, in sich schon bedeutungsloser Gegenstände zu bildbestimmenden Akteuren. Insbesondere in der Reihe der *Flaschenbilder* wird diese leicht der Gefahr reiner Virtuosität erliegende Tendenz spürbar. Die beiden Extreme — hier ausufernde Inhaltlichkeit, dort reine Malerei als Selbstzweck — hat Baselitz in den neueren Arbeiten zu überzeugender Synthese gebracht. Bilder wie *Mädchen von Olmo* (Kat. 30), *Orangenesser* (Kat. 11) oder *Brückechor* scheuen nicht mehr den vehementen inhaltlichen Anspruch und sind gleichwohl malerisch von einer bis dahin kaum erreichten Freiheit. Der schon obsessive Vorgang der Gegenstandsumkehrung hat hier eher die Funktion einer ›Selbstüberredung‹ im Sinne einer Neutralisierung der sowohl über die Farbe als auch die Form aggressiv ausbrechenden Inhaltlichkeit. Das Paradoxon reiner Malerei trotz einer über sie hinausweisenden inhaltlichen Bedeutung scheint in diesen Bildern eine mögliche Lösung gefunden zu haben. C. Sch.-H.

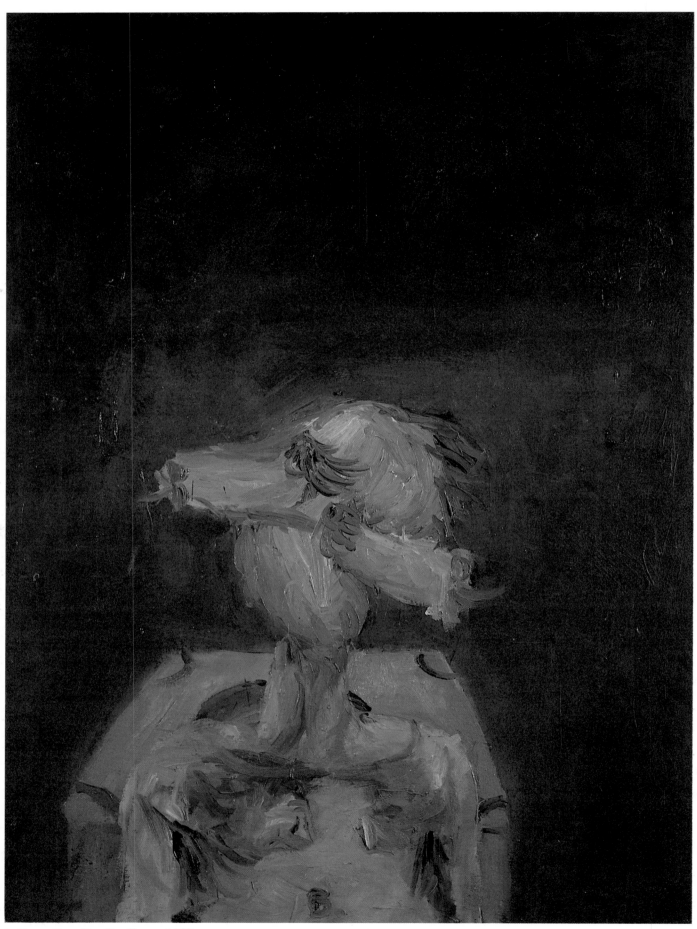

1 Georg Baselitz, *Der Zwerg* 1962

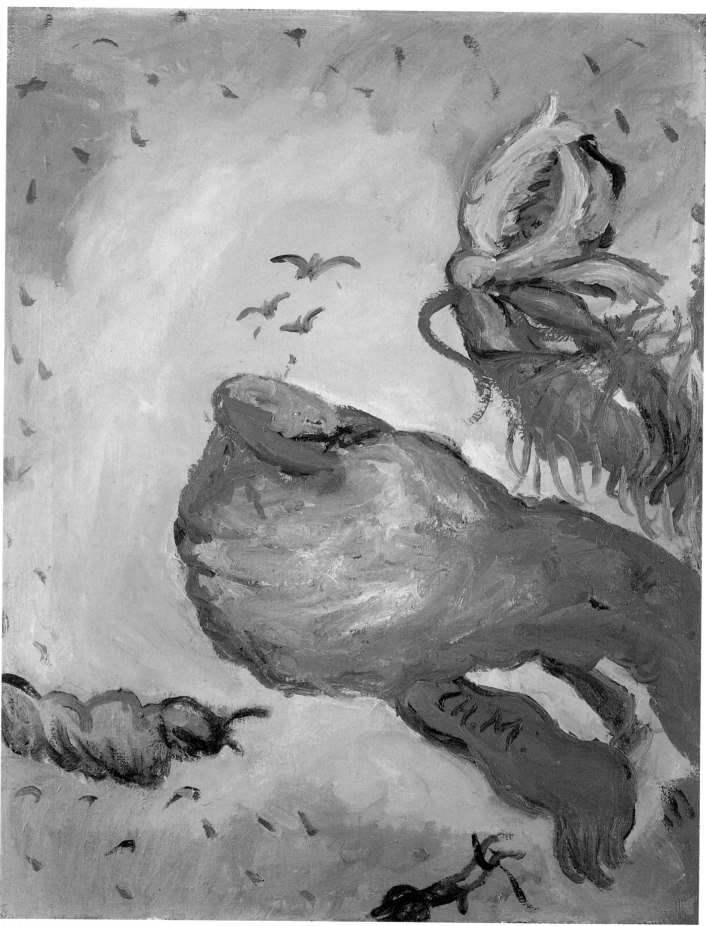

2 Georg Baselitz, *Hommage à Charles Meryon* 1962/63

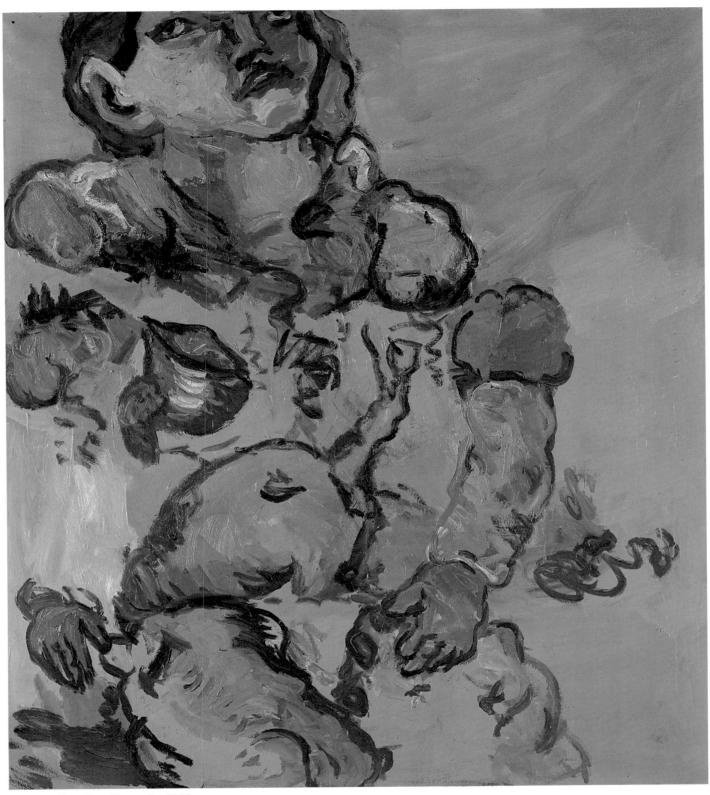

4 Georg Baselitz, *Sitzender* 1966

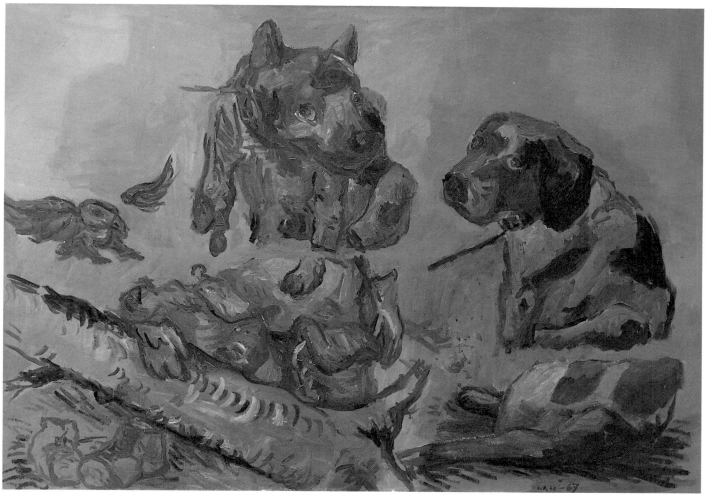

3　Georg Baselitz, *Hunde (Frühstück im Grünen)* 1962 - 66

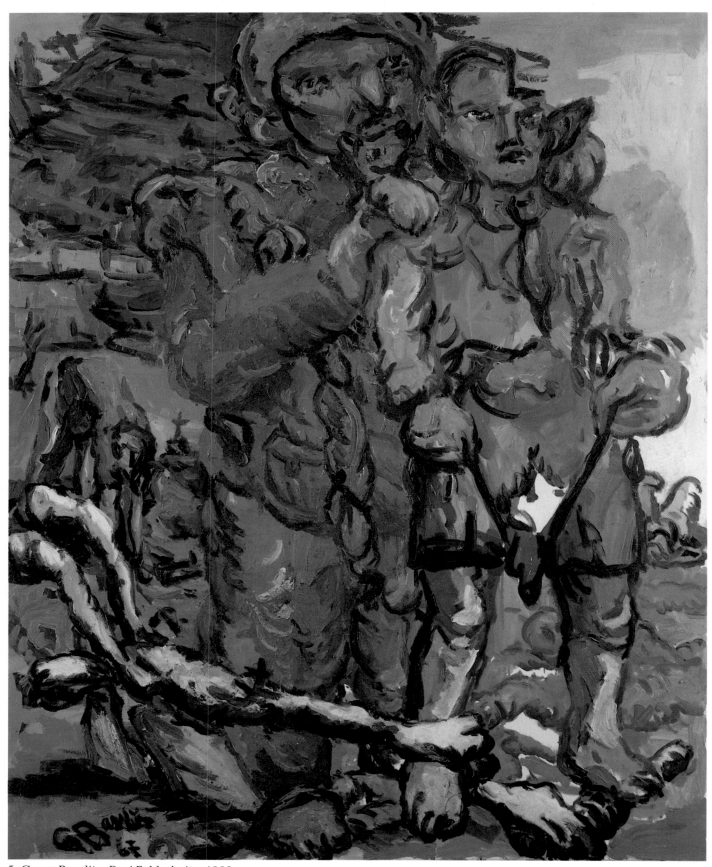

5 Georg Baselitz, *Drei Feldarbeiter* 1966

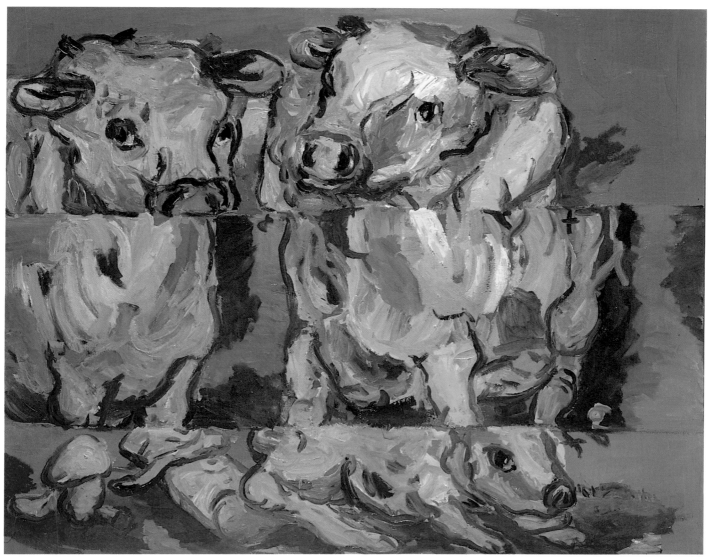

6 Georg Baselitz, *Drei Streifen, zwei Kühe* 1967

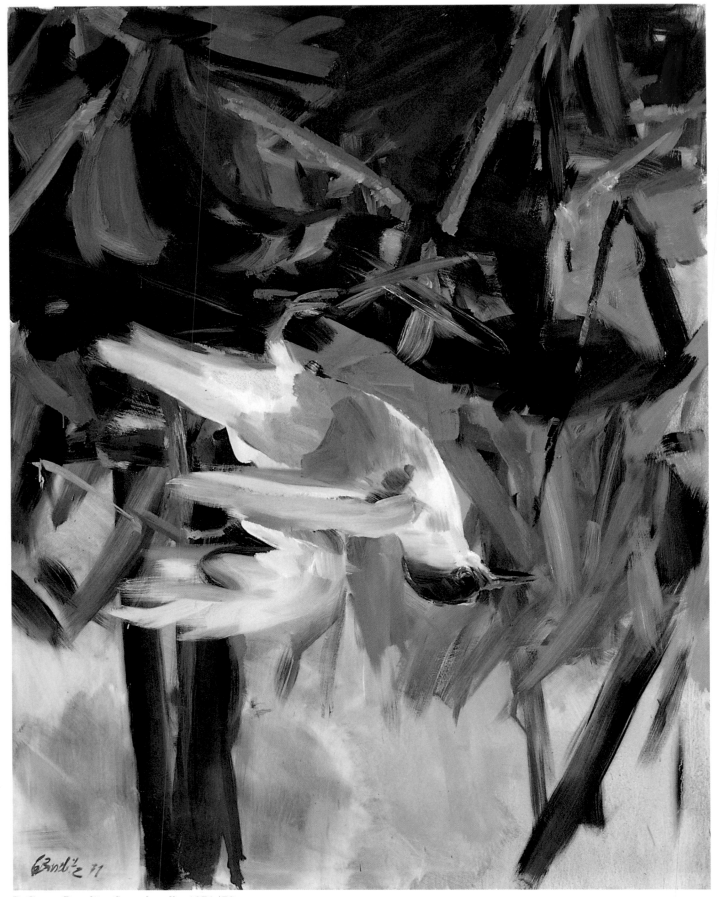

7 Georg Baselitz, *Seeschwalbe* 1971 / 72

8 Georg Baselitz, *Adler* (Fingermalerei) 1972

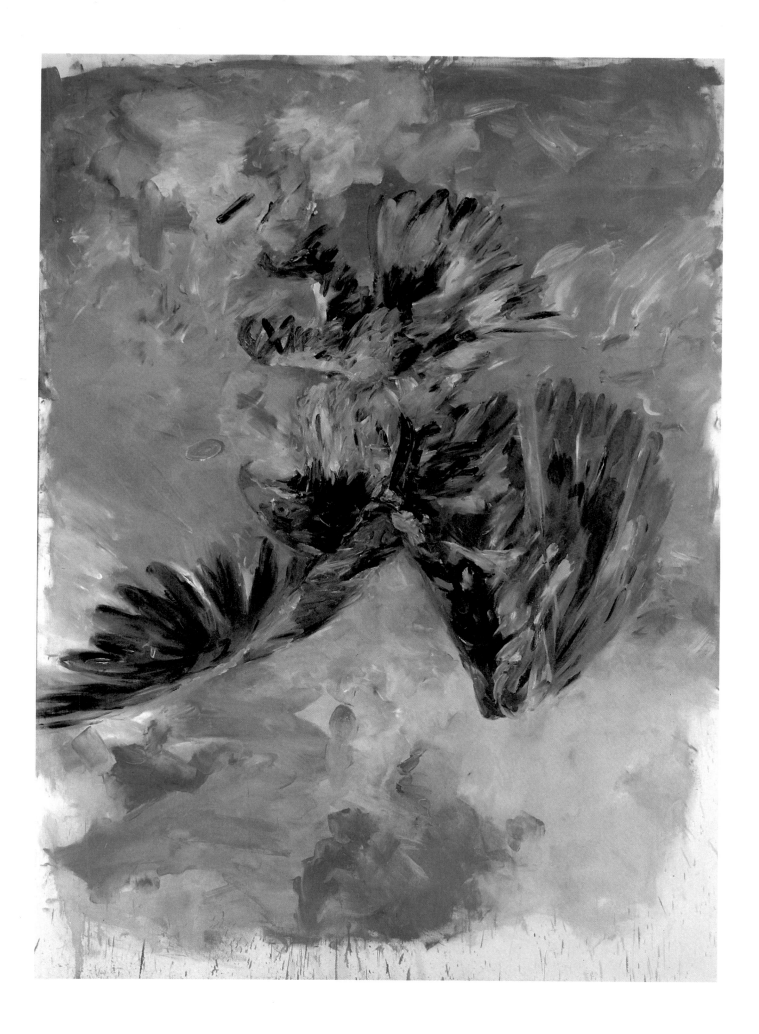

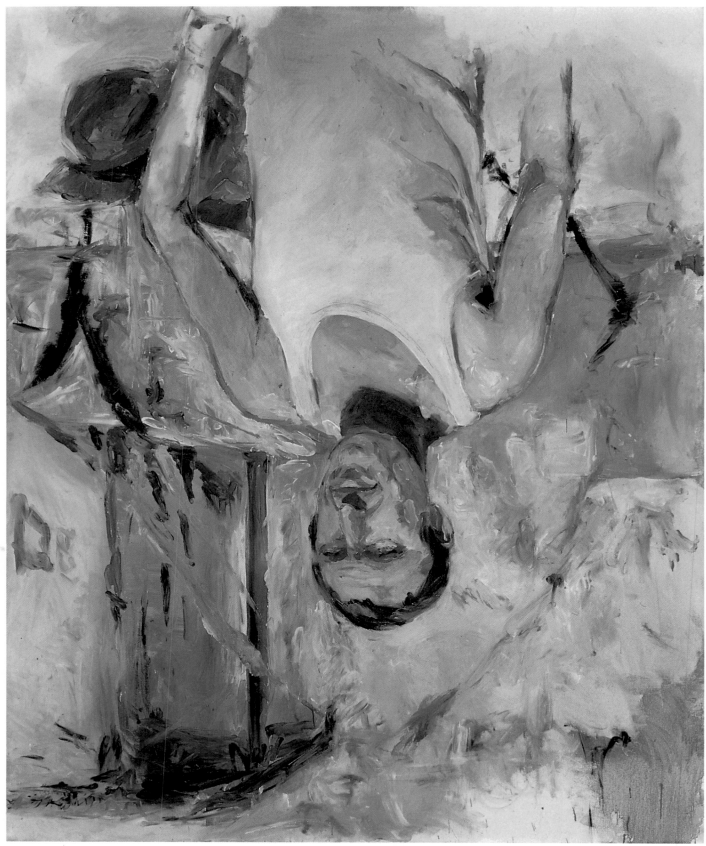

9 Georg Baselitz, *Straßenbauarbeiter (Fremdarbeiter)* 1973

10 Georg Baselitz, *Drei Landschaftsskizzen* 1973

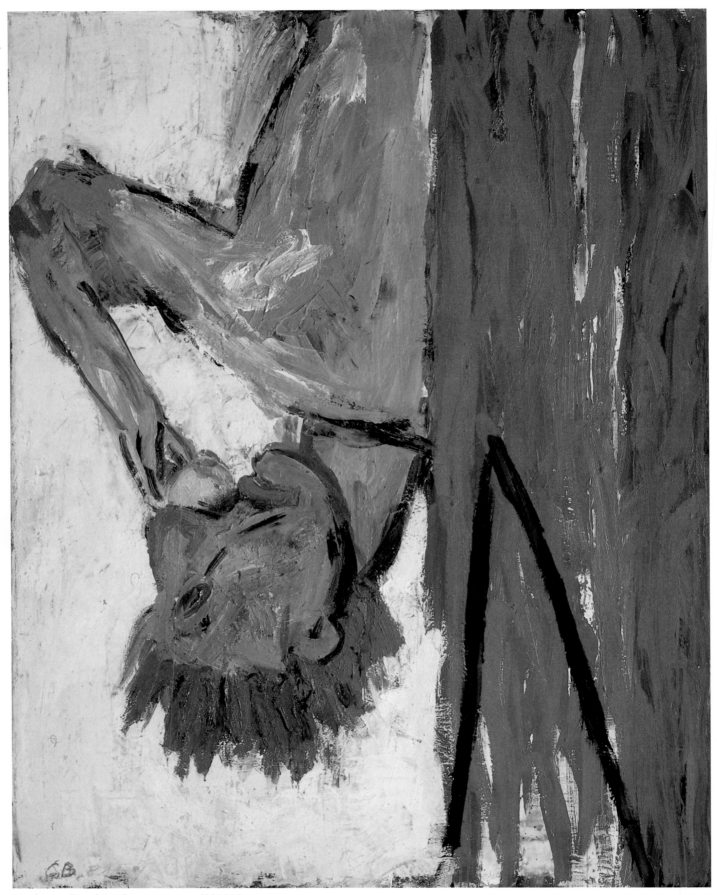

11 Georg Baselitz, *Orangenesser IV* 1982

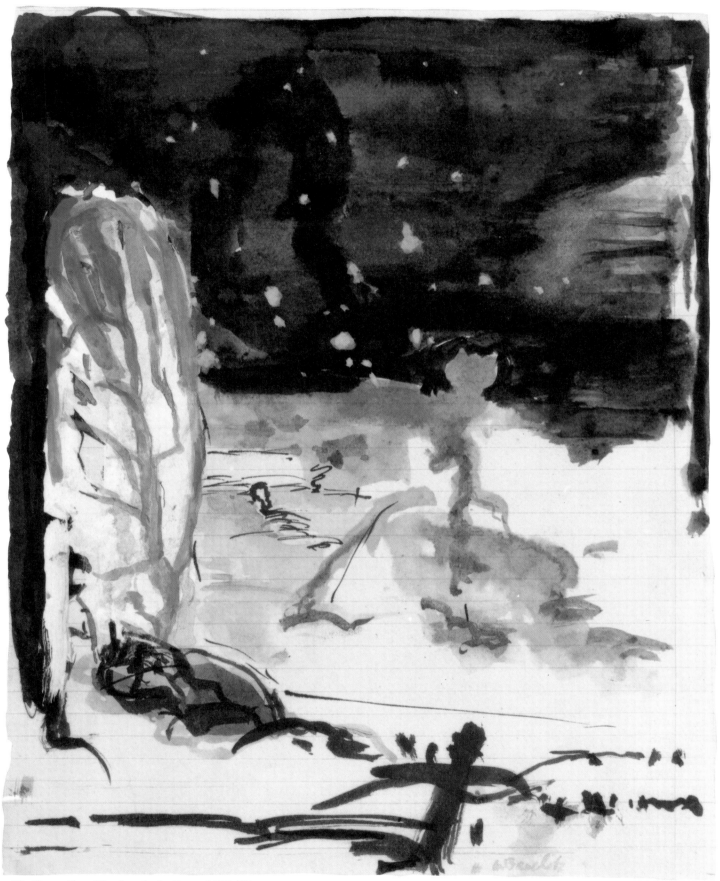

12 Georg Baselitz, *Landschaft,* um 1959/60

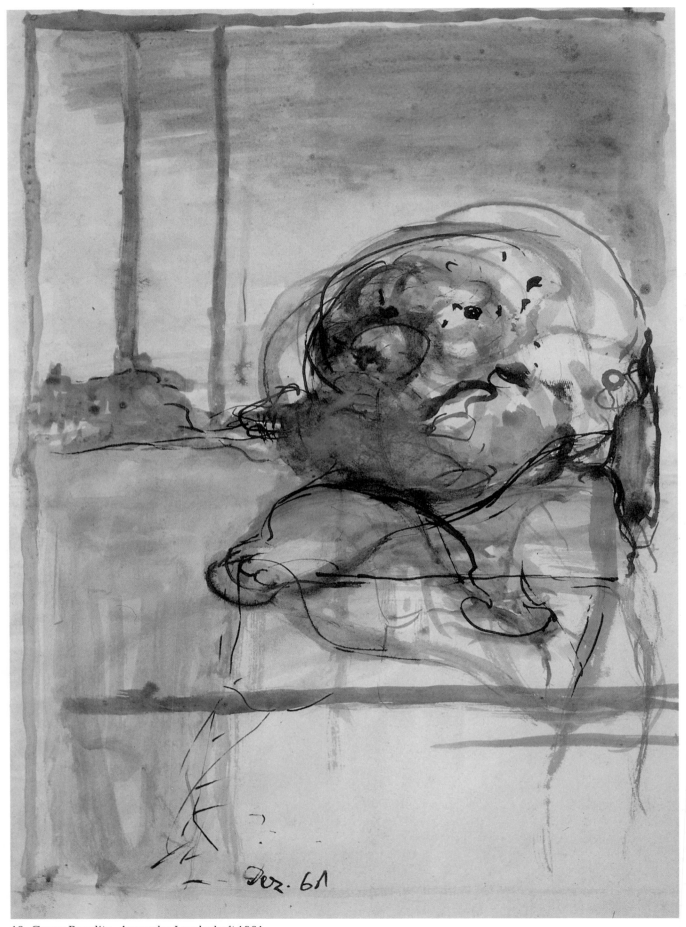

13 Georg Baselitz, *Amorphe Landschaft* 1961

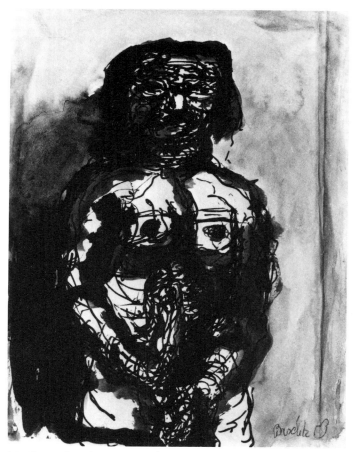

14 Georg Baselitz, *Antonin Artaud* 1962

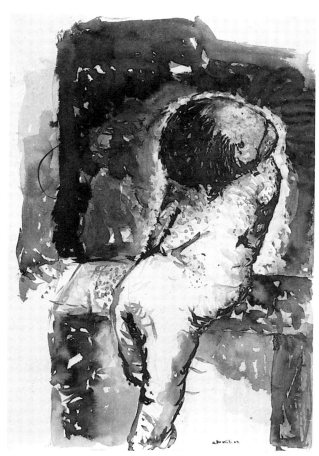

16 Georg Baselitz, *Figur nach Wrubel* 1963

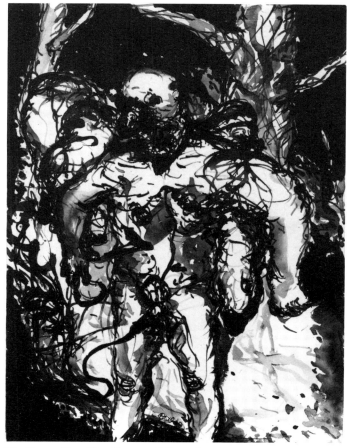

17 Georg Baselitz, *Figur mit Entenkopf* 1963

18 Georg Baselitz, *Fuß* 1963/64

19 Georg Baselitz,
1. Orthodoxer Salon 1964

20 Georg Baselitz,
1. Orthodoxer Salon 1964

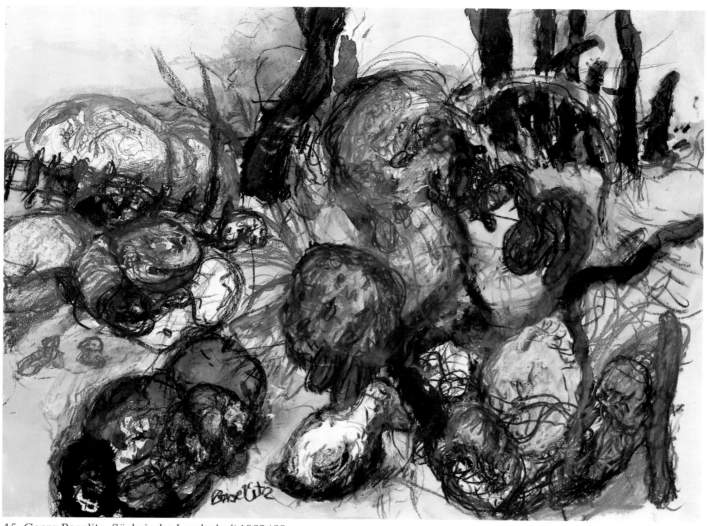

15 Georg Baselitz, *Sächsische Landschaft* 1962 / 63

21 Georg Baselitz, *Peitschenfrau* 1964

23 Georg Baselitz, *Hund am Baum abwärts* 1967

25 Georg Baselitz, *Mann am Baum abwärts* 1969

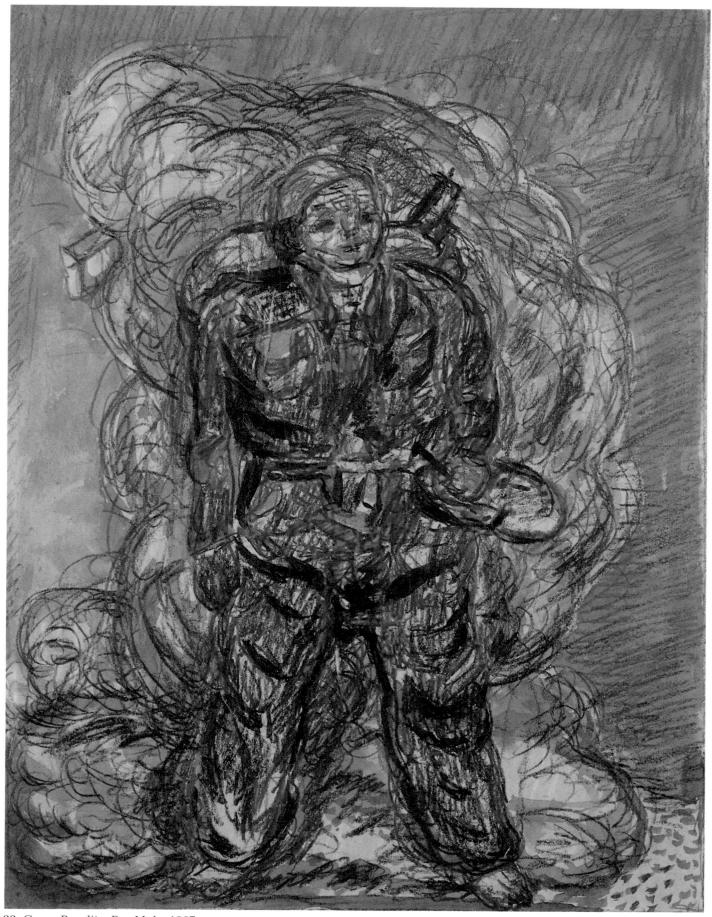

22 Georg Baselitz, *Der Maler* 1967

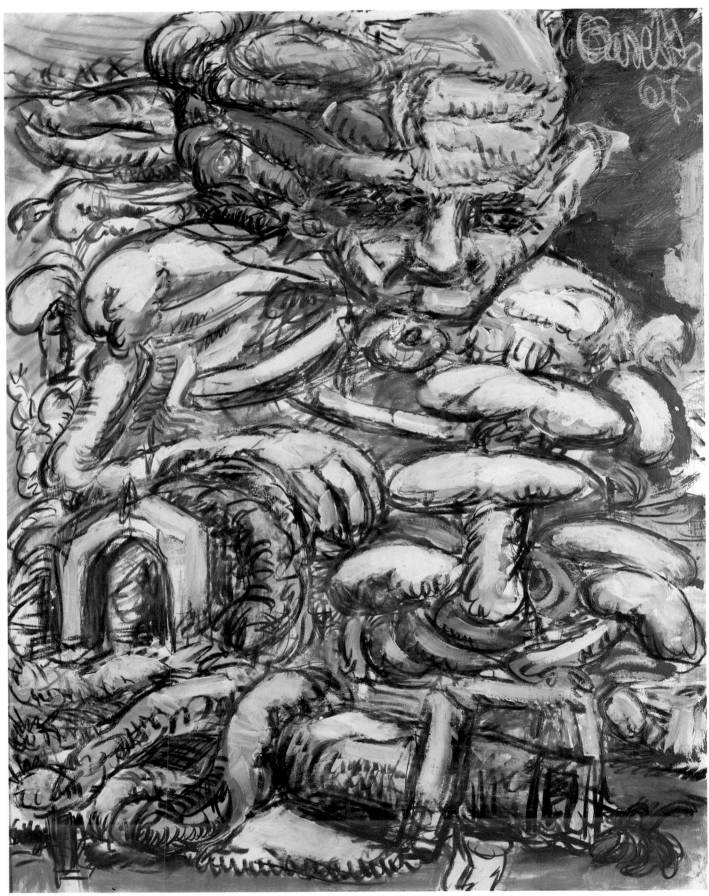

24 Georg Baselitz, *Sitzende Figuren* 1967

26 Georg Baselitz,
Elke im Bikini 1969

28 Georg Baselitz,
Weiblicher Akt 1980

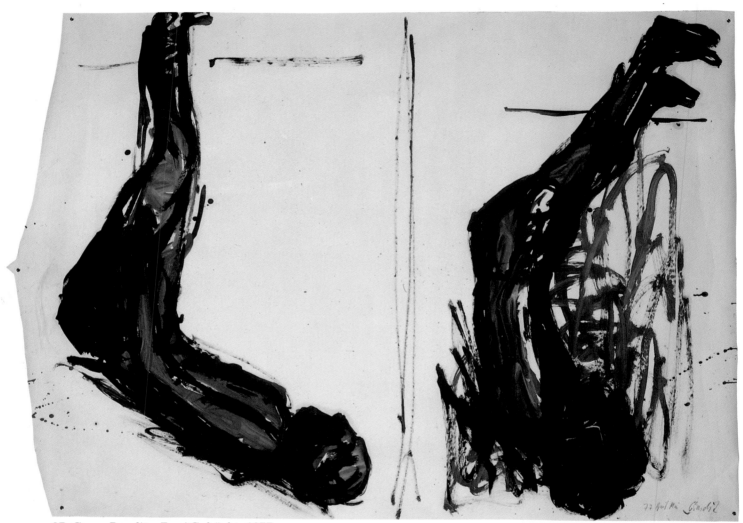

27 Georg Baselitz, *Zwei Gebückte* 1977

30 Georg Baselitz, *Mädchen von Olmo* 1981

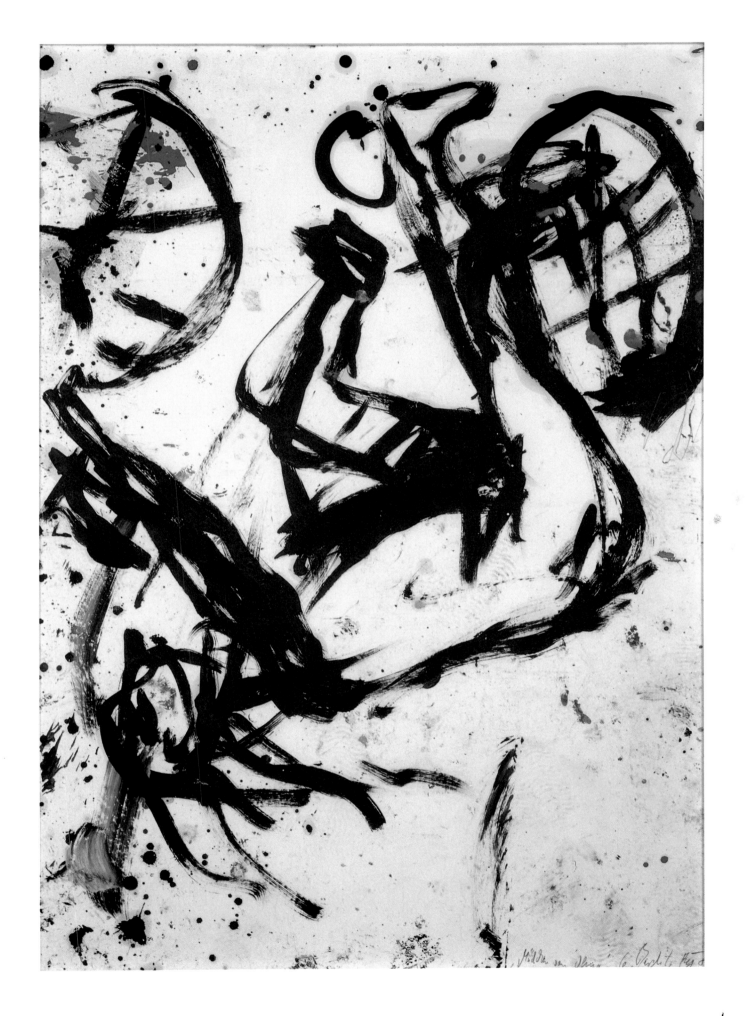

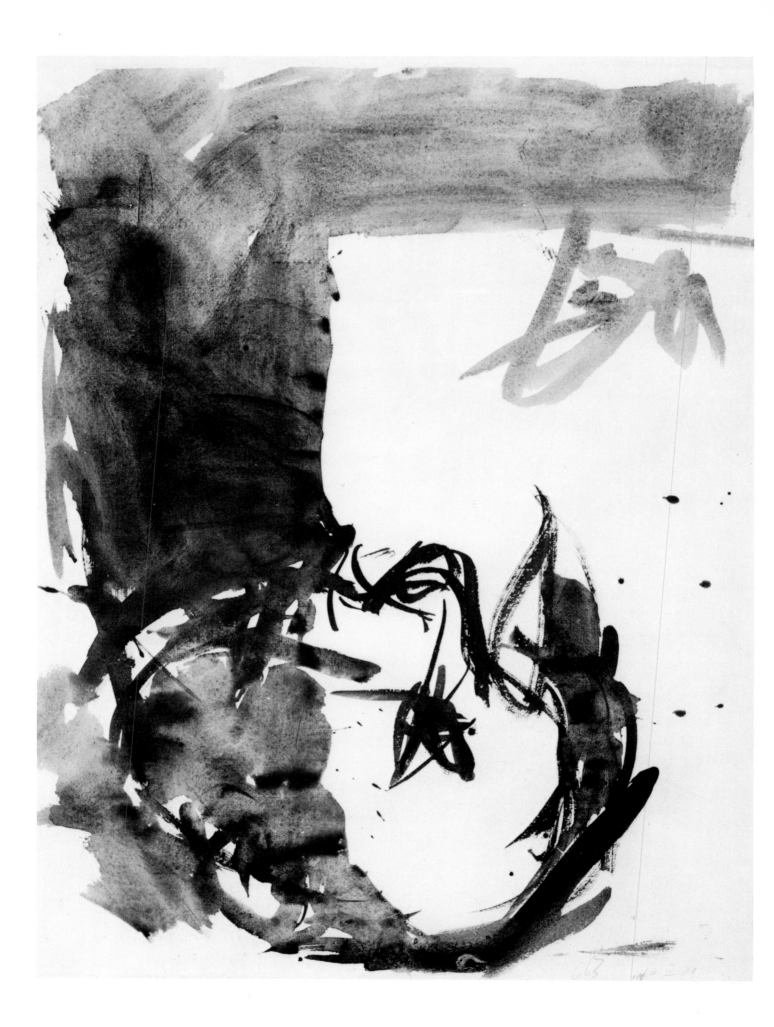

31-34 Georg Baselitz, 4 Skizzen:
Figur mit abgewinkeltem Arm 1982

29 Georg Baselitz, *Kopf* 1981

Joseph Beuys

»Also, daß die Menschen von ihrer Macht als Individuen, als freie kreative Menschen Gebrauch machen, das ist das Grundprinzip.«

Joseph Beuys, 1972

Das *Ende des 20. Jahrhunderts* (Kat. 27) wird als Ansammlung von Steinen häufig in engem Zusammenhang gesehen mit der Arbeit *7000 Eichen*, Beuys' Beitrag zur VII. Documenta 1982 in Kassel. Damals hatte Beuys 7000 Stelen aus Säulenbasalt auf der Wiese vor dem Fridericianum abladen lassen. Die Steine sind als die schützenden Begleiter für entsprechend viele junge Eichen gedacht, die Beuys seitdem fortlaufend in und um Kassel pflanzt.[1] Vom gleichen Material abgesehen, wobei die Basaltsäulen in Kassel allerdings etwas kleiner und schmaler dimensioniert sind, ist unsere Arbeit von der Kasseler Aktion jedoch weitgehend verschieden. Während dort unmittelbar praktisch auf Umweltverbesserung abgezielt und das Steingebirge im Verlauf dieser Aktion abgetragen wird, ist in den Basaltsäulen hier das permanente Denkbild eines kritischen Weltbewußtseins gegeben. Dem Optimismus der Kasseler Aktion kontrastiert somit der meditative Ernst unserer Arbeit über eine Endsituation und die Möglichkeiten des Neubeginns.

In die Ahnenreihe unserer Arbeit gehört im Werk von Beuys die Plastik *Der Bergkönig* von 1958-61.[2] Dieser *Bergkönig* besitzt einen teigartigen Leib aus Bronze, wobei die Vorstellungen von Berglandschaft und Körperlandschaft ineinandergehen. Der bekrönte Kopf besteht aus einer zylindrischen Form, wie sie ebenso aus jeder Basaltstele unserer Arbeit herausgefräst wurde. Indem diese herausgebohrten zylindrischen Formen wieder in die Steine eingesetzt wurden, vermitteln sie weniger die Vorstellung eines Kopfes als die eines Auges oder eines Hörorgans, das, in seiner jeweiligen Stellung durch Filz und Ton fixiert, aus dem Steinkörper herausragt. Wie schon beim *Bergkönig* ergibt sich so abermals die Gleichsetzung von Stein und menschlichem Körper. Eine gleiche Vermenschlichung des Landschaftlichen zeigt schon 1957 das Aquarell *Landschaft mit Empfänger* (Kat. 40). Das fleckenartige Terrain der linken Bildhälfte läßt sich unschwer als Profil eines Kopfes lesen, der mit weit geöffneten Augen nach rechts blickt. Nach dort ragt aus der Landschaft auch ein Trichter mit langem Schlauch, gleichsam ein Hörrohr, mit dem diese Landschaft ›auf Empfang‹ geht, ganz ähnlich wie unsere Steine mit den ihnen einokulierten Organen.

Bereits in diesem frühen Aquarell wird, wie häufig bei Beuys in den Zeichnungen der fünfziger und beginnenden sechziger Jahre, ein Leitmotiv seiner folgenden Aktionen, Objekte und Rauminstallationen bereitgestellt. Es ist die Vorstellung von der Erde »als Kommunikationsbasis der Gesamtschöpfung« und, weiter ausgreifend noch, der Gedanke einer über alles intellektuelle Begreifen hinausweisenden »universellen Kommunikationsfähigkeit« von Natur und Mensch.[3] Beuys hat hierzu 1965 eine Fluxusaktion gemacht mit dem Titel ›. . . und in uns . . . unter uns . . . landunter . . .‹. 24 Stunden lang horchte Beuys über Margarinekisten gebeugt in einen Fettkasten hinein. In diesen Bereich von Sender und Empfänger zielt auch das *Erdtelephon* von 1968. Ein seiner üblichen Kommunikationsfunktionen entfremdetes Telephon wird von Beuys mit einer Erdscholle in Kontakt gebracht. Sender und Empfänger, magnetische und elektrische Kraftfelder, Generatoren und Batterien, Eurasienstäbe und ausgefahrene Antennen, das alles gehört zum Handwerkszeug des Schamanen Beuys, der sich selbst als einen Sender bezeichnet, der beständig »auf Sendung« sei und den ganzen Fluß seiner Produktion mit dem Wort

1 ›Joseph Beuys, 7000 Eichen‹. Ein Arbeitspapier der Free International University, zusammengestellt von Johannes Stüttgen, und Katalog documenta 7, Kassel 1982, Bd. 2, S. 44 ff.
2 Vgl. Klaus Gallwitz: *Joseph Beuys, Bergkönig*, Städtische Galerie im Städel, Frankfurt 1983
3 Götz Adriani, Winfried Konnertz, Karin Thomas: *Joseph Beuys*, Köln 1981, S. 155
4 Zum Ohr als dem eigentlichen Organ für Plastik bei Beuys vgl. Christos M. Joachimides: *Joseph Beuys, Richtkräfte*, Nationalgalerie Berlin 1977, S. 8. – Zur Entwicklung und zu den Leitmotiven im Werk von Beuys vgl. Adriani, Konnertz, Thomas (Anm. 3), ferner Caroline Tisdall: *Joseph Beuys*, The Salomon R. Guggenheim Museum New York 1979, und Armin Zweite in: Katalog Ausstellung *Joseph Beuys, Arbeiten aus Münchener Sammlungen*, Städtische Galerie im Lenbachhaus, München 1981

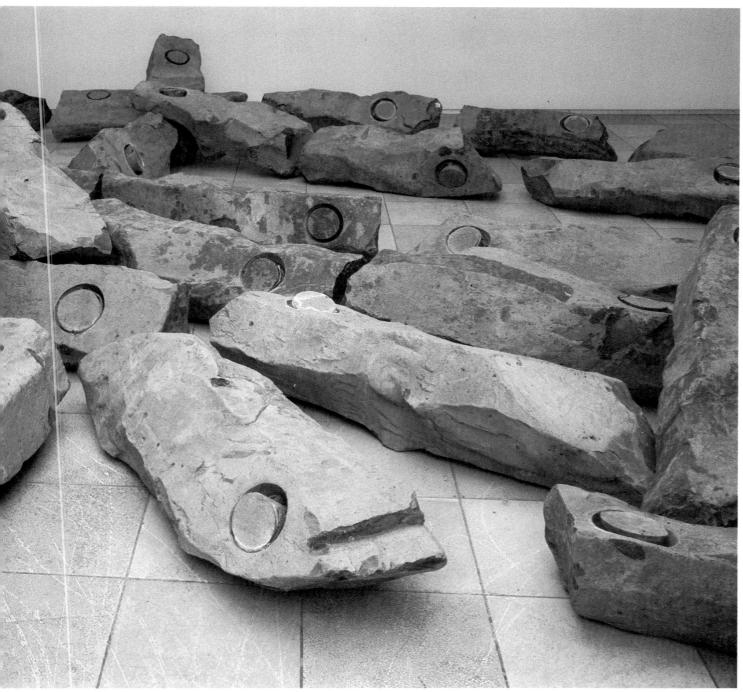

37 Joseph Beuys, *Das Ende des 20. Jahrhunderts* 1982

»Hauptstrom« abstempelt. Denn Plastik ist für Beuys weit weniger ein Sehen denn ein Horchen auf die Kräfte der Natur, ein Senden und Empfangen.[4]

Solch umfassendes Hineinhören in die Erde wie das Umgehen mit einfachen Materialien, etwa mit rohen Steinen, oder mit Tieren wie Hasen, Bienen, Hirschen, Elchen und Kojoten, die Vorliebe für tierische Stoffe wie Filz, Fett und Honig, die bedeutsame Zurschaustellung von Gebrauchsgegenständen wie Schlitten, Badewannen, Leichenbahren oder Nahrungsmittel, all das ist der unendliche Versuch einer Ausweitung der Kunst ins Leben zum alleinigen Zweck einer Wiederherstellung des Lebens selbst noch aus seinen bescheidensten Resten und Abfällen. Denn unser Gefühl für das Lebendige ist für Beuys durch den einseitigen Verstandesgebrauch im Menschen abgestorben. Die Naturwissenschaften, für die sich Beuys seit seiner Jugend außerordentlich interessierte, wurden ihm schließlich zum Symptom einer solch einseitigen rationalen und positivistischen Weltsicht.[5] Beuys entschloß sich deshalb zur Kunst. In Konkurrenz zu den Naturwissenschaften entwickelt, zielte Beuys mit seiner Kunst von Anfang an auf ein über die Ratio ausgreifendes Welt- und Selbstverständnis und schließlich unmittelbar auf eine Verbesserung der Welt. Erst durch einen solchen erweiterten Kunstbegriff erfüllt sich Beuys' Auffassung von der Plastik als einer ins Soziale ausgreifenden Kunstgattung. Ihre eigentliche Aufgabe ist bei Beuys, ganz im Sinne des deutschen Idealismus, die Bildung des Menschen, also Menschheitsbildung.

Sosehr damit der Anspruch von Beuys' Künstlertum an die ebenfalls schon ins Religiöse ausgeweitete Künstlerethik der beginnenden Moderne anschließt – Bilder auf den Altären einer künftigen Religion des Geistigen wollte Marc schaffen –, so sehr ist Beuys doch durch die von ihm benutzte Ästhetik des Häßlichen und der Notdurft letztlich ein Einzelgänger geblieben, trotz der Vielzahl seiner Schüler. Sein künstlerisches Fundament ist jener erstaunliche Satz Ewald Matarés, seines Lehrers an der Düsseldorfer Akademie: »Ich will kein ästhetisches Kunstwerk mehr, ich mache mir einen Fetisch.«[6] Ausgehend von dieser Gesinnung hat Beuys als Mitglied der internationalen Fluxus- und Happeningbewegung seit Beginn der sechziger Jahre deren neodadaistische Provokationen mit dem Banalen zum Mysterienspiel mit kargem Inventar gesteigert. Bei dieser Rückkehr zum Mythos geht es Beuys keineswegs um Kreuzzüge gegen Ratio, Technik und Wissenschaft, keineswegs um ein Hinabsteigen zu den Müttern, um eine gefühlsbetonte deutsche Innerlichkeit, wie ihm häufig vorgeworfen wird.[7] Vielmehr geht es Beuys mit seinen Zeichnungen, Aktionen und Objekten einzig um die Wiedererweckung und Erweiterung verschütteter Wahrnehmungsmöglichkeiten kraft einer Kunst aus einfachen, verletzlichen, natürlichen, häßlichen und auch schockierenden Dingen. Aus ihnen bildet Beuys immer wieder erneut rätselhafte und vieldeutige Arrangements, die auf Tod und Leben, Erstarrung und Bewegung, Materie und Geist Bezug nehmen. Stets soll dabei für den Anthroposophen Beuys, wiederum durchaus idealistisch, der Geist im Menschen über das Materielle obsiegen.

Von seiner alle Normen der Zivilisation befragenden und verletzenden Kunst erhofft Beuys letztlich eine solche Erschütterung und Stimulanz für den Betrachter, daß dieser sich nicht mehr als eine Rest- oder Spezialexistenz begreift, sondern reaktiviert in all seinen Geistes- und Seelenkräften wieder zu einem freien und kreativen Menschen wird, der auch die Misere seines beschädigten Lebens wieder zu bewältigen vermag. Beuys' radikaldemokratische Parolen solcher Lebensbewältigung sind also gleichsam der komplementäre optimistische Teil seiner verstörenden Kunst des Schocks und des Primitiven. PKS

Joseph Beuys bei der Installation seiner Arbeit *Das Ende des 20. Jahrhunderts* in der Staatsgalerie moderner Kunst, 1984.

5 Dazu Beuys: »1958 und 1959 wurde die gesamte mir zur Verfügung stehende Literatur im naturwissenschaftlichen Bereich aufgearbeitet. Damals konkretisierte sich verschärft ein neues Wissenschaftsverständnis in mir. Durch Recherchen und Analysen kam ich zu der Erkenntnis, daß die beiden Begriffe Kunst und Wissenschaft in der Gedankenentwicklung des Abendlandes diametral entgegenstehen, daß aufgrund dieser Tatsachen nach einer Auflösung dieser Polarisierung in der Anschauung gesucht werden muß und daß erweiterte Begriffe ausgebildet werden müssen. (…) man kommt darauf, daß das Wissenschaftliche ursprünglich im Künstlerischen enthalten war.« Zit. nach Adriani, Konnertz, Thomas (Anm. 3), S. 74 ff.

6 Matarés Formulierung datiert von 1947, zit. nach Adriani, Konnertz, Thomas (Anm. 3), S. 33.

7 So etwa Werner Spies: ›Von Filz und Fett zum Sonnenstaat? Joseph Beuys im Guggenheim Museum in New York‹, in: *Frankfurter Allgemeine Zeitung*, 13. November 1979, S. 21. Vgl. dagegen Beuys: »Wenn ich sowohl den Wissenschaftsbegriff in seinem notwendigen Reduktionscharakter wie auch die Demokratie als gegenwärtige Gesellschaftsform, die sich ja parallel zueinander gebildet haben, mit Bildern unter Kritik nehme, die ihrem Phänotypus nach schon früher und unter anderen Voraussetzungen erschienen sind, so will ich nicht weg von den modernen Errungenschaften, sondern ich will hindurch, ich will erweitern, indem ich versuche, eine größere Basis des Verständnisses zu schaffen. Wenn ich einen Wissenschaftsbegriff erweitern will, will ich ihn doch nicht abschaffen. Ich will doch nur auf seine sektorenhafte Existenz hinweisen, auf den Reduktionscharakter; und gleichzeitig weise ich darauf hin, wie notwendig es war, daß dieser Reduktionscharakter stattgefunden hat.« Zit. nach Adriani, Konnertz, Thomas (Anm. 3), S. 83 f.

36 Joseph Beuys, *Zwei 125-Grad-Fettwinkel in Dosen* 1963

35 Joseph Beuys, *Ohne Titel* 1961

40 Joseph Beuys, *Landschaft mit Empfänger* 1957

38 Joseph Beuys, *Akt* 1951

39 Joseph Beuys, *Honigfrau* 1956

Antonius Höckelmann

Das plastische und malerische Werk von Antonius Höckelmann steht nicht nur außerhalb gängiger ästhetischer Kategorien, sondern nimmt auch in dem hier diskutierten Kontext eine isolierte Position ein.[1] War Höckelmann in seinen frühen Arbeiten noch bis zu einem gewissen Grad mit Georg Baselitz vergleichbar, so verläuft seine Entwicklung spätestens ab Mitte der sechziger Jahre in einer Richtung, die sich formal, ästhetisch und inhaltlich zunehmend zu einer Außenseiterposition verdichtet. Sein Werk entzieht sich, wie es scheint bewußt, jeder malerischen und plastischen Brillanz, es wirkt vielmehr betont trivial. Der ›gute Geschmack‹, geläufige ästhetische Normen – die bekanntlich nur die einer kulturellen Elite oder Minderheit sind – werden ignoriert, plattester Boulevardstil in qualligen, aufgedunsenen Formen schockiert auch den ›aufgeschlossenen‹ Betrachter, der zumindest auf eine Ästhetik des Häßlichen Anrecht zu haben glaubt. Trug die Pop-art zu einer Nobilitierung des Trivialen bei und wurde darin von Gerhard Richter, besonders aber Sigmar Polke ironisch konterkariert, so begeht Höckelmann, wie mir scheint, ein schlimmeres ›Sakrileg‹. Bei ihm wird schlechter Geschmack ungeschönt um seiner selbst willen und damit auch als eigenständige ästhetische Kategorie vorgeführt. Der kunstinteressierte Betrachter wird sich wohl fragen, ob er dies nun schön finden muß oder häßlich finden darf, eine Dimension, die für Höckelmann freilich kaum relevant ist. Sein bildnerisches Konzept stellt sich vielmehr als fraglos und selbstverständlich dar. Das Beziehungsnetz, aus dem sich dieser eigenwillige Stilentwurf entwickelte, läßt sich an einigen biographischen Fixpunkten zumindest ansatzweise aufspüren. 1937 in Oelde / Westfalen geboren, machte Höckelmann zunächst eine Lehre als Holzbildhauer und studierte ab 1957 bei dem informellen Bildhauer Karl Hartung in Berlin. Ein längerer Aufenthalt in Neapel sowie die Auseinandersetzung mit Georg Baselitz sind weitere wichtige Erfahrungen. Seit 1970 lebt Höckelmann in einem Kölner Arbeiterviertel, auch dies eine ebenso typische wie bezeichnende Entscheidung. Innerhalb dieser Koordinaten, zwischen handwerklicher Präzision und westfälischer Starrköpfigkeit, aber auch dem barocken Pathos heimischer Bildnerei, zwischen dem Informel Hartungs und der Gegenständlichkeit von Baselitz, der kulturellen Vielfalt, aber auch dem südländischen Überschwang und Chaos Neapels und dem handfesten Kneipenmilieu am Kölner Eigelstein orientiert sich Höckelmanns bildnerisches Denken.

Beginnend mit den frühen Zeichnungen (Kat. 44, 45), wird zunächst der tragende Einfluß des Informel erkennbar, eine Beobachtung, die auf die gesamte aktuelle neoexpressive Malerei und Plastik übertragbar ist. So wird die Nähe von Erotik und Perversion, Sexualität und Ekel, wie sie etwa von Wols über eine existentielle Betroffenheit thematisiert wurde, auch bei Höckelmann zu einem bildnerischen Grundproblem. Anders als bei Wols ist jedoch der sezierende Abstand bereits Teil der frühen Arbeiten: Die pervertierten Sexualsymbole, die phallischen Wucherungen und Deformationen werden als isolierte Zeichen oder Bilddetails gesehen und dadurch in ihrer Wirkung neutralisiert. Der an plastischen Formationen interessierte Blick des Bildhauers scheint sie als Form ohne konkrete Bedeutung bewußt zu isolieren und damit dem gefühlsmäßigen Zugriff zu entfernen. In den plastischen Arbeiten wird dieses Formenrepertoire erweitert und in größeren Dimensionen vorgestellt, ein Prozeß, der den

1 Eugen Schönebeck ist dabei insofern nicht vergleichbar, als er sich der aktuellen Kunstszene völlig entzogen hat und nicht mehr bildnerisch arbeitet.
2 Vgl. hierzu u. a. Siegfried Gohr: ›Zum plastischen Werk von Höckelmann‹, in: Katalog Ausstellung *A. Höckelmann, Köln 1980*, S. 25 ff., und Martin Hentschel: ›Das Pferd auf der Wiese ist noch nicht mein Thema‹, Antonius Höckelmanns neuere Arbeiten, in: Katalog Ausstellung *Antonius Höckelmann*, Düsseldorf 1985, o. S.

2 Lucio Fontana, *48/49 A 2, Ambiente Spaziale*, Pappmaché

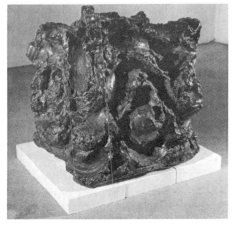

1 Lucio Fontana, *49 SC 6*, Keramik farbig gefaßt

Widerwillen vor einer konkreten Inhaltlichkeit auf formale und materielle Bereiche verschiebt. Die oft süßlich bemalten Styropor- und Alufolienskulpturen (Kat. 43), aber auch die wie aus Kunststoff wirkenden Holzreliefs (Kat. 42) beziehen ihre negative Anmutung aus den amorphen, triebhaften Formen und dem in seiner Oberflächenstruktur weichen Material, das in sich unkontrollierbare Veränderungsmöglichkeiten zu enthalten scheint. Die faktische Stabilität der Plastik wird dadurch verschleiert, man hat das Gefühl, sich nicht mehr auf sicherem Boden zu bewegen, von Algen und Schlingpflanzen umgeben zu sein, von denen man nicht so recht weiß, ob sie nicht irgendwann ihre Umgebung überwuchern. Gerade in diesen Objekten ist eine auf den ersten Blick verblüffende Parallele zu den ›barocken‹ Arbeiten Lucio Fontanas festzustellen. Insbesondere dessen naturhaft wachsenden, potentiell veränderlichen Bodenplastiken (Abb. 1) und das frühe *Ambiente spaziale* (Abb. 2), sind hier zu nennen. Verständlich wird diese Nähe, wenn man sich daran erinnert, daß es Fontana in diesen Arbeiten primär um eine Erweiterung futuristischer Bewegungstheorien ging. Und die Darstellung unendlicher Bewegung im Raum, Fontanas Leitgedanke, spielt in modifizierter Form auch bei Höckelmann eine entscheidende Rolle, insbesondere in den großformatigen Arbeiten auf Papier. Allerdings wird hier auch der Unterschied deutlich: Anders als bei Fontana, geht es Höckelmann nicht um die freie Entfaltung unendlicher Bewegungsabläufe in offenen Räumen, vielmehr haftet seinen ineinander verschlungenen Formen etwas Labyrinthisches, Unausweichliches an. In diesem Zusammenhang ist wohl mit Recht auf die Nähe zur klassischen Ornamentgroteske und insbesondere zum plastischen Werk Ludwig Münstermanns verwiesen worden (Abb. 3).[2] Die ornamentalen Wucherungen und grotesken Masken, wie sie beispielsweise in der Pfarrkirche von Eckwarden auftauchen, lassen es zumindest als wahrscheinlich gelten, daß Höckelmann diese oder verwandte Figurationen, etwa in der barocken westfälisch-niederländischen Architektur und Plastik seiner Heimat, kennt und assoziativ mitverarbeitet.

Der ›horror vacui‹, der sich im Dschungel dieser Bilder mitteilt, hat stets etwas von kleinbürgerlichem Mief und Spießigkeit, aber auch von gefühlsmäßiger Enge. Höckelmanns Bildwelt ist mit Menschen, Dingen und amorphen Formen vollgestopft, alles ist mit Gerümpel (auch gefühlsmäßigem) verstellt, es gibt keinen Freiraum und man kann nicht unbehindert atmen. So sind seine Kompositionen auch immer nach innen zu verknorpelt, abgedichtet, von außen kommt in diese versperrte Welt nichts hinein. Intentional bleibt Höckelmann damit letztlich ein naiver Volkskünstler; seine Bildwelt ist der Idee mittelalterlicher Armenbibeln verpflichtet, die sich in zeitgenössischem Gewand präsentiert. Boulevardpresse und triviale Slogans werden mit einem oft in Kitsch umkippenden Pathos vorgeführt, bei dem man nie genau weiß, was Absicht und was unbewußt ist. Denn die süßlich-bunten Farben, die eine Schönheit kolportieren, wie sie die Fabiola-Presse ähnlich vorführt, kippen immer wieder in Verwesung um; es eignet ihnen etwas Morastiges, das an Baudelaires ›Blumen des Bösen‹ gemahnt. Trivialkunst aus dem urbanen Bereich (Kat. 47) steht neben scheinbar naiver Märchengläubigkeit: Die Holzreliefs (Kat. 42) haben stets etwas von Rübezahlromantik und biedermeierlichem Deutschtümeln, zwischen dem dann allerdings stets das Böse, Abseitige auftaucht. Die Idylle entpuppt sich bei näherer Betrachtung als negatives Gegenbild, in der Natur und Mensch gleichermaßen pervertiert erscheinen, zu wulstigen Fleischklumpen und Därmen bzw. bösen Fratzen mit meist leeren, schwarzen Augenhöhlen. Als Idylle und Katastrophe in kleinbürgerlichem Gewand könnte man Höckelmanns Bildwelt umschreiben.

C. Sch.-H.

47 Antonius Höckelmann, *Vera* 1977

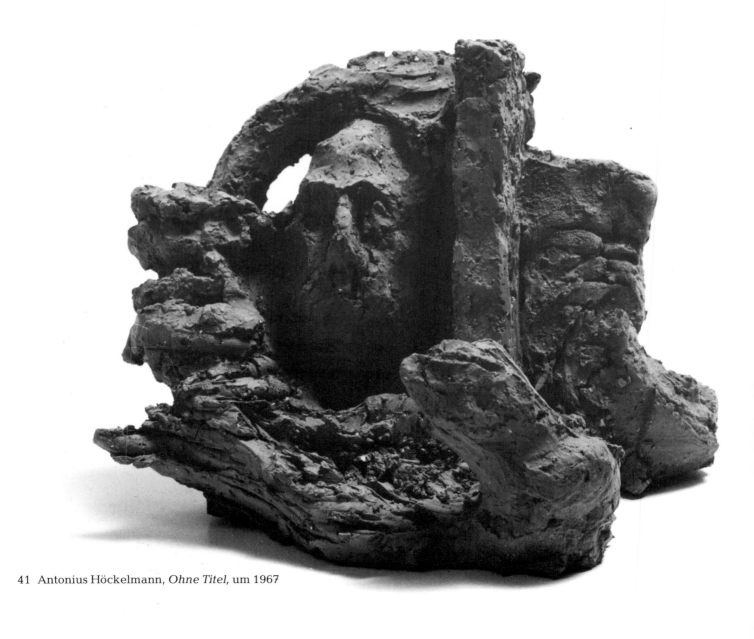

41 Antonius Höckelmann, *Ohne Titel,* um 1967

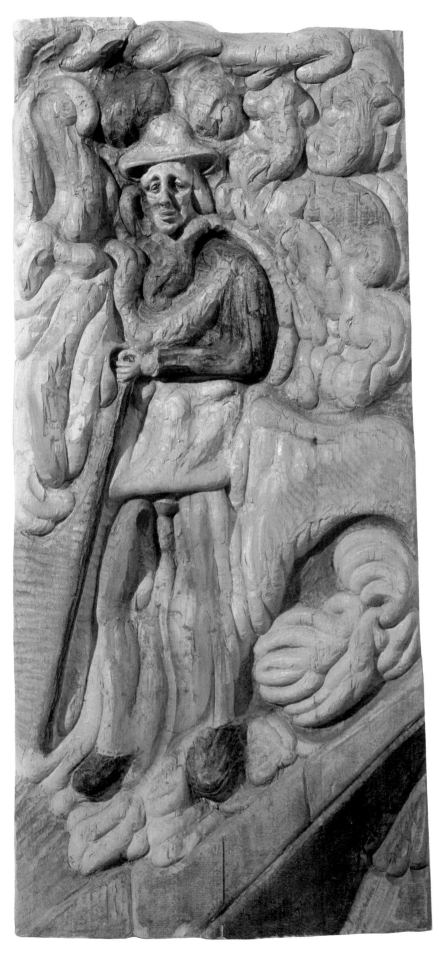

42 Antonius Höckelmann,
Der Wanderer 1972-76

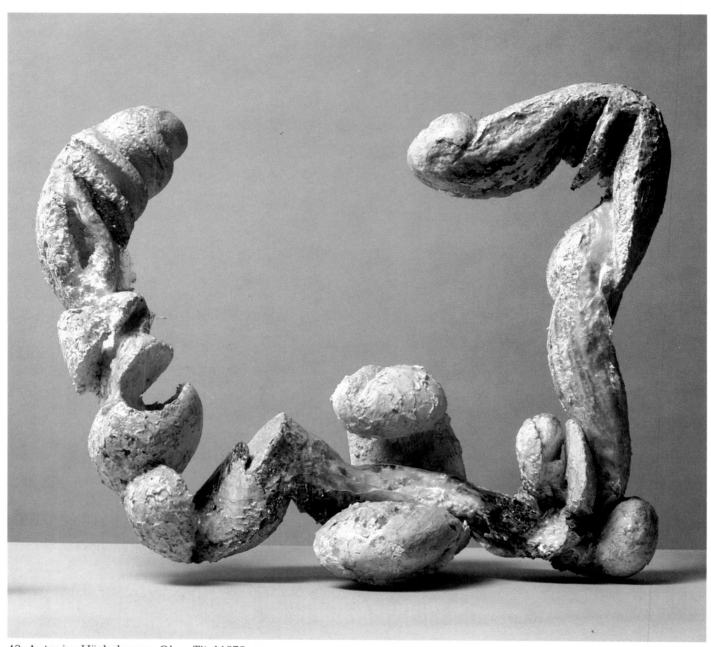

43 Antonius Höckelmann, *Ohne Titel* 1978

44 Antonius Höckelmann,
Ohne Titel 1961

45 Antonius Höckelmann,
Fuß 1962

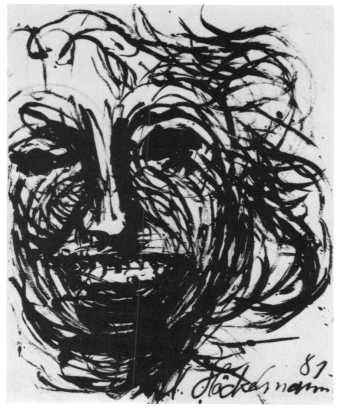

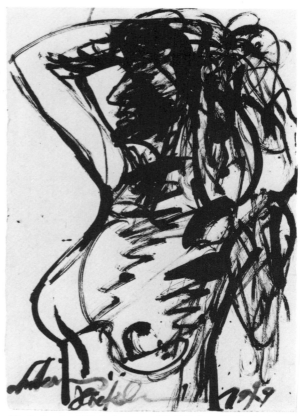

49 Antonius Höckelmann, *Frauenkopf* 1981

48 Antonius Höckelmann, *Weiblicher Halbakt* 1979

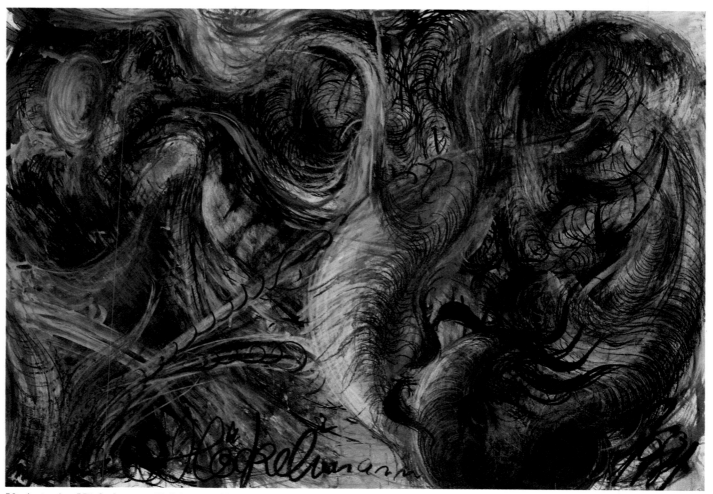

50 Antonius Höckelmann, *Zeichnung* 1981

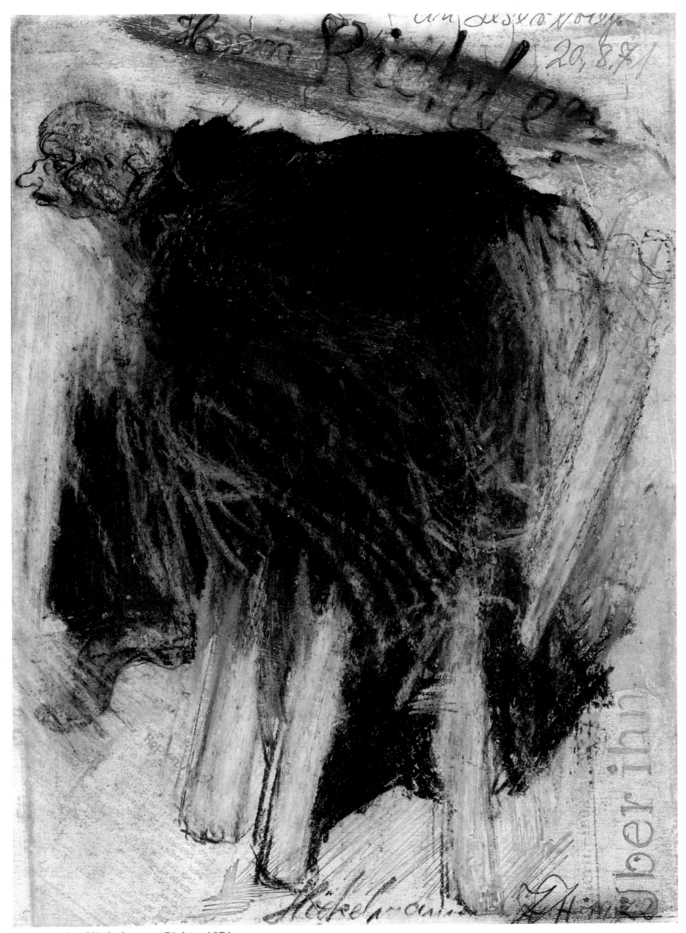

46 Antonius Höckelmann, *Richter* 1971

Jörg Immendorff

Im Jahre 1945, wenige Tage nach dem Ende des Weltkrieges, als Sohn eines Offiziers am westlichen Elbufer unweit Lüneburgs geboren und früh fürs Theater interessiert – damit war Immendorffs Weg zum ›deutschen Drama‹ vorherbestimmt. Immendorff weiß es selbst: »Ich bin ja Jahrgang 45. Es paßt alles wie die Faust aufs Auge, ich bin ja direkt an der Grenze geboren an der Elbe. Das wäre ja unnormal, wenn mich das nicht geprägt hätte.«[1] Das prägende Trauma war wohl das Bewußtsein von Verlust. Auf der anderen Seite des Flusses das gleiche, das andere, das verbotene Land, das von dieser Seite des Flusses nicht mehr betreten werden durfte. Kunst als Wunsch nach Gemeinschaft und thematisch das aggressive Leiden an Deutschland werden zum entscheidenden Movens für Immendorffs Weg von der Lidl-Blödelei zum Historienmaler und zum öffentlichen Schutzpatron der Szenekultur.

Der Ort solcher Wandlung und Berufung ist die Düsseldorfer Akademie. Ab 1963/64 zunächst drei Semester Bühnenkunst bei Teo Otto. Da Immendorff nur malt, wird er aus der Theaterklasse verwiesen. Nach dem Wechsel zu Beuys beginnt Immendorff jedoch seit 1964 zunehmend an der Malerei zu zweifeln und spielt Theater. Mit Pappschwert kostümiert er sich als ›Beuysritter‹ und malt Wappenschilder für ›Beuysland‹. Auch die *Dienstagweste* (Kat. 51) ist eine heraldisch vereinfachte Beuys-Reliquie. In solcher Bilderbogen-Manier von erlesener Schlichtheit leben die Wonnen der Pop art am Trivialen fort. Erstrebt wird gleichwohl ganz ernsthaft eine für jedermann verständliche Kunst. Den an der Düsseldorfer Akademie zahlreich lehrenden Vertretern tachistischer Malerei rät Immendorff hingegen in seinem Programmbild von 1966: *Hört auf zu malen.*

Seine Versuche, die Kunst wieder einfach, allgemein verständlich, nützlich und unterhaltsam zu machen, führten Immendorff in der Nachfolge seines Lehrers Beuys und dessen Fluxusaktivitäten zu einer aktivistischen Kunstpraxis jenseits der Malerei. Immendorff gründete 1968 die ›Lidl-Bewegung‹.[2] Lidl, das meinte lautmalerisch das Geräusch einer Kinderrassel und führte zur Erneuerung von Dada nun in Düsseldorf. Dickbäuchige Kinder und später puschelige Eisbären (Kat. 53, 63), aber auch Vögel und Häschen (Kat. 52) sind die Stammhalter und Wappentiere dieser absichtsvoll kindlichen Bewegung. Mit größter Freundlichkeit aller beteiligten Studenten hat Lidl zuerst die Karlsruher und 1969 dann die Düsseldorfer Akademie lahmgelegt. Durch immer neue Verdummung der Öffentlichkeit sollte die etablierte Institution lächerlich gemacht werden, wobei es durch Aktionen etwa vor dem Bonner Parlamentsgebäude immer wieder auch um die Bewußtmachung deutscher Merkwürdigkeiten ging. Tatkräftig unterstützt bei diesen fröhlich-chaotischen Provokationen wurde Immendorff von seiner Freundin Chris Reinecke. *Wir waren es* malt Immendorff mit gespieltem Pathos, und in der Tat steckt das Pärchen ja unter einer Decke (Kat. 54).

Der Bild- und Wortwitz solcher ›Agitprop‹-Gemälde, die Immendorffs nun weit über Düsseldorf ausgreifende Aktionen wie ein gemaltes Tagebuch festhalten, ist nicht immer nur amüsant. Vor der selbstgestellten Aufgabe, im politischen Kampf der Studentenrevolution mit seiner Kunst zu wirken, proletarisches Bewußtsein zu aktivieren und eine linke, zunehmend maoistische Solidarität zu wecken, bei diesen Versuchen wirkte Immendorffs Kunst für den Alltag durchaus auch unfreiwillig komisch.

1 Interview mit Kiki Martins, in: *Wolkenkratzer Art Journal*, Nr. 3, 1984, S. 21
2 Vgl. hierzu Jörg Immendorff: *Hier und jetzt: Das tun was zu tun ist*, Köln/New York 1973, ferner Katalog Ausstellung *Jörg Immendorff, Lidl 1966-1970*, Van Abbe Museum Eindhoven 1981 u. Harald Szeemann; ›Der lange Marsch oder Ausreizungen aus der Zeit heraus‹, in: Katalog Ausstellung *Immendorff*, Kunsthaus Zürich 1984, bes. S. 15 ff.

51 Jörg Immendorff, *Dienstagweste* 1965

Sein Scheitern mit Lidl hat Immendorff freimütig eingestanden. Zäh habe er Lidl am Leben gehalten, um nicht allein zu sein.[3] So verwundert es nicht, daß die Rückkehr zur Kunst, die Immendorff stets auch als soziale Vereinsamung empfindet, nach der Lidl-Bewegung ihren Neuanfang in einem »guten Kollektiv« mit Penck findet. Mit Penck, dem Reisen in den Westen strikt verboten waren, traf sich Immendorff seit 1976 wiederholt in Dresden. Den Geist dieses neuen Künstlerbundes zum Thema neuer Bilder zu machen, gelingt Immendorff durch die Begegnung mit dem kritischen Realismus des Kommunisten Renato Guttuso. Diese Begegnung findet ebenfalls 1976 auf der Biennale in Venedig statt, wo die Bilder von Guttuso zufällig neben jenen von Immendorff hängen. Erst aber die Kenntnis von Guttusos später gemaltem großformatigen *Caffè Greco* birgt den für Immendorff bildfähigen Auslöser. Aus dem einstigen Lieblingscafé der deutschen Nazarener und der heutigen Schickeria im Herzen von Rom gewinnt Immendorff sein *Café Deutschland* (Kat. 55).[4] Zeigt Guttuso im Stilpluralismus aller modernen Richtungen einen plüschigen Parnaß europäischer Geisterhelden mitsamt der sie adorierenden Schönheit, so verwandelt Immendorff den Ort des Geschehens zu einer deutsch-deutschen Disco. Ein sogartig verschachtelter Bühnenraum entsteht, in dem die politische Gegenwart Deutschlands unmittelbar sinnfällig allegorische Wirklichkeit gewinnt. Brechts episches Theater mit seinen erläuternden Schriftbändern gehört wohl zu den Vorbildern dieser sich unablässig selbst im Bild reflektierenden Bilderfindung. Wo stehen wir, und was ist neben uns, und was steht uns noch bevor hier in Deutschland? Auf dem Schneetisch in der Mitte liegen statt Lidl-Eisbären nun Immendorff und Penck. Nackt und klein und getrennt durch die Mauer sind sie durch die heraldischen Attribute im Schnee als West- und als Ostdeutscher ausgewiesen, die nicht zueinander können. Die Totempfähle der beiden Deutschland, Fetische ihrer höchsten Werte, stehen rahmend an den Seiten, links der Osten, rechts der Westen, beklemmende Systeme beide.

In fortlaufend neuen Werkgruppen hat Immendorff seit 1980 die Teilbauten[5] seines in insgesamt sechzehn Bildern variierten *Café Deutschland* vorgeführt und im Detail erläutert (Kat. 56). Die Wort-Bild-Kombinatorik und die plakathaft zügige Malweise gehören zum Erkennungszeichen dieser neuen Historienmalerei, die entschieden vorbildlich für die nächste Künstlergeneration, die Neuen Wilden der Mühlheimer Freiheit, wurde. Immendorff als deutscher Allegoriker im Punk-Milieu wurde eine starke Figur für die malende Jugend dieses Landes. Von Hamburg bis München reicht sein Radius als vielberufener Gastprofessor mit pädagogischem Impetus und dem, was Immendorff selbst an sich als »power« schätzt. Dazu gehört, daß Immendorff mit Titeln wie *Städte der Bewegung* oder *Mein Weg ist richtig* und Bilderzyklen wie *Deutschland in Ordnung bringen* ganz offensichtlich die quälende Erinnerung an einen Führer provozierte, der als Maler begann und der dann doch lieber Politiker sein wollte. Bis hin zur modisch schwarzledernen Punkermontur und dem amerikanischen Straßenkreuzer leistet sich Immendorff somit ein Image, in dem Trauerarbeit und ein schockierender Unterhaltungswert in eins fallen. Wieder, wie stets bei Immendorff, tritt das Artistische provozierend ins Leben über, provozierend für den Bürger, aber auch für die Genossen einstiger Politzeiten wie für die Grünen, für die Immendorff 1979 in Düsseldorf kandidierte. »Ich mag das gern«, so Immendorff im Kultjournal des neuen Expressionismus über seine selbstgewählte Rolle als Maler und Bildhauer deutscher Historie im öffentlichen und ihn zugleich wieder isolierenden Milieu: ». . . das ist ja das, was die ganzen Impotenten auch nicht mehr können, zu zeigen, was man hat.«[6] PKS

3 Vgl. Immendorff: *Hier und jetzt* (Anm. 2), S. 119
4 Vgl. Katalog Ausstellung *Café Deutschland*, Galerie Michael Werner, Köln 1978, mit Texten von Johannes Gachnang, Siegfried Gohr und Rudi H. Fuchs; ferner die Aufsätze von Dieter Koepplin in: Katalog Ausstellung *Jörg Immendorff ›Café Deutschland‹*, Kunstmuseum Basel 1979, S. 9 ff., Ulrich Krempel: ›Die Wirklichkeit der Bilder‹, in: Katalog Ausstellung *Jörg Immendorff: Café Deutschland/Adlerhälfte*, Kunsthalle Düsseldorf 1982, S. 17 ff. und Toni Stoos: ›Das Café für die Nacht oder Wo Immendorff Deutschland in Ordnung bringt. Eine Collage‹, in: Katalog Ausstellung *Immendorff*, Kunsthaus Zürich 1983, S. 134 ff.
5 Vgl. hierzu auch Katalog Ausstellung *Jörg Immendorff, Teilbau*, Galerie Neuendorf, Hamburg 1981
6 Interview mit Kiki Martins (Anm. 1), S. 23

52 Jörg Immendorff, *Ohne Titel (Vogel)* 1966

53 Jörg Immendorff, *Lidl Eisbär (zweiteilig)* 1968

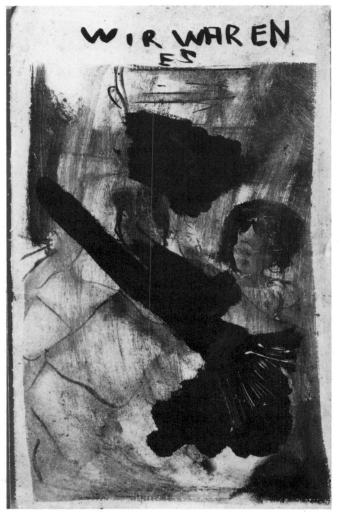

54 Jörg Immendorff, *Wir waren es* 1968

56 Jörg Immendorff, *Was macht er nun? (Ost)* 1981

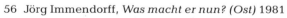

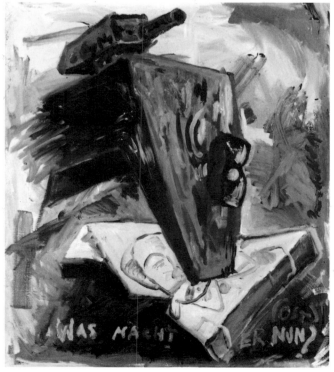

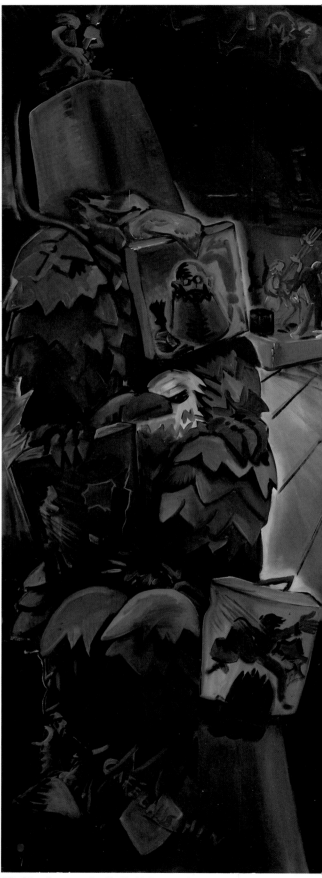

55 Jörg Immendorff, *Café Deutschland VII* 1980

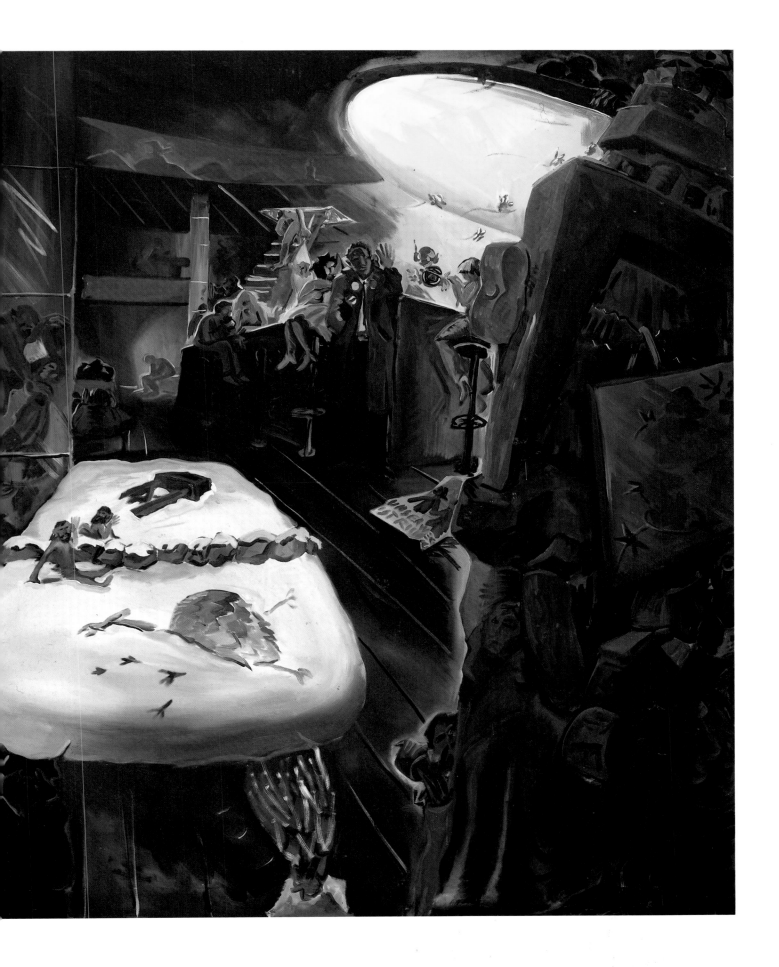

57 Jörg Immendorff, *Brotlaib* 1964

58 Jörg Immendorff, *Ohne Titel, Objekt* 1964

60 Jörg Immendorff, *Ohne Titel, Objekt* 1964

61 Jörg Immendorff, *Joseph Beuys als Stuka* 1965

59 Jörg Immendorff, *Ohne Titel (Engel)* 1964

62 Jörg Immendorff, *Rolandseck* 1966

63 Jörg Immendorff, *Lidl Bär* 1968

64 Jörg Immendorff, *Nichtschwimmer* 1979

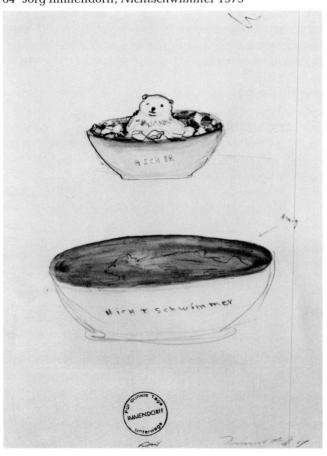

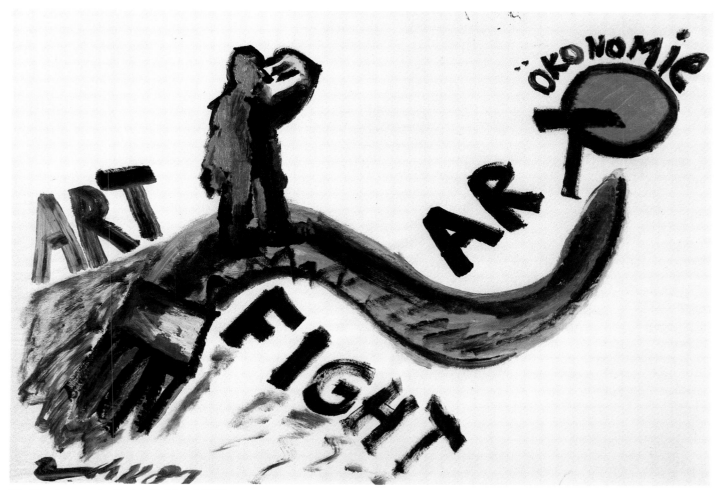

65 Jörg Immendorff, *Art Fight Art* 1981

Anselm Kiefer

Anselm Kiefer, malerisch einer der überzeugendsten Künstler seiner Generation, kommt ohne Zweifel das Privileg besonderer Frag-Würdigkeit zu. Dabei scheint es zwischen den extremen Polen begeisterter, oft auch kritikloser Annahme einerseits und ebenso vehementer und desgleichen hin und wieder oberflächlicher Ablehnung andererseits kaum eine vermittelnde Position zu geben.[1] Überspitzt formuliert werden – je nach dem Standpunkt des Rezipienten – einseitig die technisch-malerischen Qualitäten oder jedoch das Themenrepertoire für die jeweilige Einschätzung in Anspruch genommen. Auslösender Faktor dieser Polarisierung sind Kiefers bevorzugte Themen, die sich in Bildtiteln sowie der Darstellung selbst manifestieren: Sein Gesamtwerk handelt in provozierender Deutlichkeit von allgemein historischen und geistesgeschichtlichen Fakten und Zusammenhängen, die direkt oder indirekt mit dem Nationalsozialismus in Verbindung stehen oder von ihm okkupiert wurden. Es sind einseitig negativ belastete oder auch tabuisierte Themen, die Kiefer scheinbar skrupellos benutzt und seinem bildnerischen Ansatz integriert: Deutscher Wald und Märkische Heide, Hermannsschlacht und Nibelungenlied, Johanniskraut und Ritt an die Weichsel präsentieren sich in einer Malerei, die die heroische Attitüde ebensowenig scheut wie die große Geste, um dann gleichzeitig auch in gewollte Kindlichkeit und bewußten Dilettantismus zu verfallen. *Nero malt* (Kat. Nr. 66) kennzeichnet diese Haltung deutlich und vermag darüber hinaus Anhaltspunkte für die zugrundeliegende Intention zu liefern.[2] Die wie eine Wunde ausblutende, unfruchtbare Erde, zentrales Bildmotiv im Werk des Künstlers, fügt sich mit der trotz Feuer idyllischen Dorf-Wald-Szenerie zu einem spezifisch deutschen Ambiente. Typisch daran erscheint, daß Natur als Kulturlandschaft auftritt und zudem nicht eine individuelle Realität, sondern gewissermaßen einen Prototyp meint, an dem sich (deutsche) Geschichte festmachen läßt. Organische Wachstumsprozesse sind ausgeklammert, Aktivität zeigt sich nur als Spur menschlichen Handelns, als Verletzung der Erde, als Verstümmelung und Verwundung. Aber auch der Mensch ist nicht real präsent, sondern taucht lediglich in seinen Produkten (Architektur, Literatur usw.), Taten (Krieg) und in seiner Sprache (als Schriftzeichen) auf, erscheint also nur in einer vermittelten und schon historischen Form. Direkte Bilder vom Menschen gibt es lediglich in Form kindlicher Kürzel, die eine Bezeichnung brauchen, um identifizierbar zu sein. Der Mensch ist gegenwärtig als Vergangenheit, in seiner Geschichte, nicht in seiner momentanen historischen Bedingtheit. Wenn es Kiefer jedoch weder um die Natur noch um den Menschen geht, worin liegt dann seine Problemstellung? Seine Malerei trägt nicht zu einer kritischen Auseinandersetzung mit deutscher Geschichte bei und will dies letztlich auch nicht (wie Malerei dies wohl nie ernsthaft wollen kann), sie klagt nicht an, fordert nicht zu Protest auf. Es geht vielmehr in erster Linie um Malerei. Nicht von ungefähr dominiert die Palette in *Nero malt*, und der Titel verbindet sich assoziativ mit brutalem, selbstherrlichem Zugriff und der ›kaiserlichen‹ Gewalt eines sich skrupellos alles unterwerfenden, wahnsinnigen Herrschers. Dahinter steht das spätestens seit dem 19. Jahrhundert geläufige Problem einer Legitimation der Malerei, bei Kiefer individuell interpretiert auch in Hinblick auf und durch die eigene deutsche Geschichte. Die Malerei wird zum Heilmittel, zum Trotzdem!, und der Künstler – darin ganz der romantischen Tradition verpflichtet – zum Priester und transzendentalen Arzt.　　　　C. Sch.-H.

1 Bezeichnend für dieses Dilemma erscheint mir der folgende Textauszug von Zdenek Felix aus dem Aufsatz ›Palette mit Flügeln‹ (Katalog der Ausstellung Anselm Kiefer, Essen/London 1981/82, S. 11), der sich mit der kritischen Rezeption des Kiefer-Beitrages zur venezianischen Biennale von 1980 auseinandersetzt und zusammenfassend feststellt: »Diese Lektüre fand allerdings meist an der Oberfläche statt: es wurde übersehen, daß die Beschäftigung mit der deutschen Mythologie und Geschichte bei Kiefer keinesfalls einer Beschwörung des dunklen germanischen Geistes gleicht, sondern daß die Mythen und historischen Ereignisse als mehrschichtige Stoffe Bestandteil einer spekulativen malerischen Methode von Anselm Kiefer sind. Malerisch ist diese Methode deshalb, weil sie unmittelbar vom Prozeß des Malens ausgeht, spekulativ, weil sie gleichermaßen vom künstlerischen Denken mitgeprägt wird.« Damit freilich verschiebt sich kritische Methode auf die Ebene von Glaubensfragen.
2 Ausführlicher ist dies in meinem gleichnamigen Beitrag in diesem Katalog, S. 21 ff., behandelt.

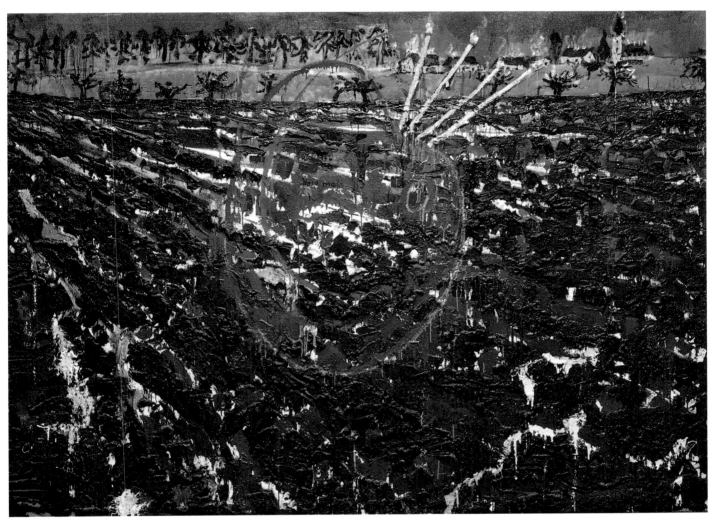

66 Anselm Kiefer, *Nero malt* 1974

Imi Knoebel

» Und trotzdem mußten wir das Nichts mit uns in Verbindung bringen. «

Imi Knoebel, 1982

Die Vielzahl und das Nichts, das sind jene Gegenpole, aus denen Knoebels Kunst ihre Irritation bezieht. Imi (Ich mit Ich) Knoebel ging 1964 mit seinem Freund Imi Giese an die Düsseldorfer Akademie. Sie wollten an Beuys herankommen, ohne jedoch der »Landschaftsmalerei« seiner Schüler zu verfallen.[1] Malewitsch und sein *Schwarzes Quadrat* wurden grundlegend für ihr Streben nach Konzentration, nach Reinigung und Läuterung. Wie viel diese mystische Minimal art dennoch Beuys verdankt, wird in Knoebels Hartfaserraum von 1968 deutlich. Inmitten dieser zum Teil übermannshohen rohen Hartfaserkörper fühlt sich der Betrachter gleichsam als Insasse eines schweigsamen Lagers. Dieses bedeutsame Schweigen großformatiger Geometrie setzt sich 1969 in den weißen *Drachenbildern* fort. Aus diesen entwickelte Knoebel 1975 mit serieller Strenge die weißen Bildkonstruktionen, Reihungen unterschiedlich großer und weißer Bildtafeln (Kat. 67).

Diesen Endpunkten der Gestaltung des Nichts durch die Vielzahl hat Knoebel zunehmend wieder Welt und Farbe hinzugewonnen. Für die Farbe wurden die *Gouaches découpées* von Matisse zum Vorbild. Über seine *Mennige-Bilder* von 1976 gelangte Knoebel 1977 zu seiner farbigen Serie der *Messerschnitte*, die er in großformatigen Wandreliefs aus acrylbeschichteten Tischlerplatten fortsetzte. Die Verlagerung von der Wand in den Raum erfolgte im sogenannten *Genter Raum* von 1980. Dieser ist gewiß auch ein Memorialraum für Knoebels früh verstorbenen Freund Palermo. Die konstruktive Innerlichkeit Palermos gerät jedoch bei Knoebel zur großen Geste, die bewußt billiges und kitschiges Material bildmäßig zelebriert und raumgreifend stapelt, zersägt und häufelt. Entstanden ist eine Kunstkammer im Zeitalter lackierter Billig- und Ersatzstoffe, ein Ort makelloser Künstlichkeit.

Seinen Purismus hat Knoebel doch immer wieder – über die Farbe hinaus – dem Leben angebunden. Dieser Ausgriff auf die Außenwelt erfolgte seit 1970 mittels photographischer Manipulation. So wird die Umwelt auf dem Videotape *Projektion X* von 1972 nur durch ein ausgespartes Andreaskreuz hindurch erleuchtet und sichtbar. Der Sehschlitz ermöglicht die Durchsicht, und zugleich wirkt jedes Bild bereits annulliert, weil mit einem X getilgt. Am überzeugendsten erscheint dieser Bezug zur Wirklichkeit in Knoebels großer Arbeit *Radio Beirut* von 1982 (Kat. 68). Für den Baumarkt genormte Materialien, T-Träger, Eisenrohre und Spanplatten, ergeben ein beliebig bis zu zwölf Teilen variierbares Ensemble. In ihm verkehrt sich Knoebels bisheriger Versuch der Aufhebung von Individualität, der Konzentration auf das Nichts, zum Gleichnis von Vernichtung und Zerstörung. Das unedle Material, zersägt, verbogen, angesengt, verschweißt und scheinbar willkürlich collagiert, wird zum Analogon eines kriegszerstörten Landes. Wie eine schwarze Sonne der Verwesung und Melancholie schwebt der spiralförmige Sender von Radio Beirut mit seinen Todesmeldungen über den tarn- und rostfarbenen Fragmenten des Krieges. Wie bei Arnulf Rainer mit seinen Übermalungen wird hier in der Nachfolge von Malewitschs *Schwarzem Quadrat* nicht mehr die Rettung, sondern die Auslöschung der menschlichen Existenz vorgestellt. PKS

1 Vgl. hierzu Johannes Stüttgen, ›Der ganze Riemen‹ – IMI & IMI 1964-1969, Gespräch mit W. Knoebel, 6. 1. 1982, in: Katalog Ausstellung *Imi Knoebel*, Van Abbe Museum Eindhoven 1982, bes. S. 95. Außer diesem wichtigen Interview vgl. ferner Bernhard Bürgi: ›Imi Knoebel. Wegmarken 1964-1983‹ und Alfred M. Fischer: ›Imi Knoebel. Die Installationen: Vom Hartfaserschaum zu Radio Beirut‹, in: Katalog Ausstellung *Imi Knoebel*, Kunstmuseum Winterthur/Städtisches Kunstmuseum Bonn 1983, S. 62 ff.

67 Imi Knoebel, *Ohne Titel* (siebenteiliges Bild) 1975/76

68 a-c Imi Knoebel, Drei Objekte aus der Installation *Radio Beirut* 1982

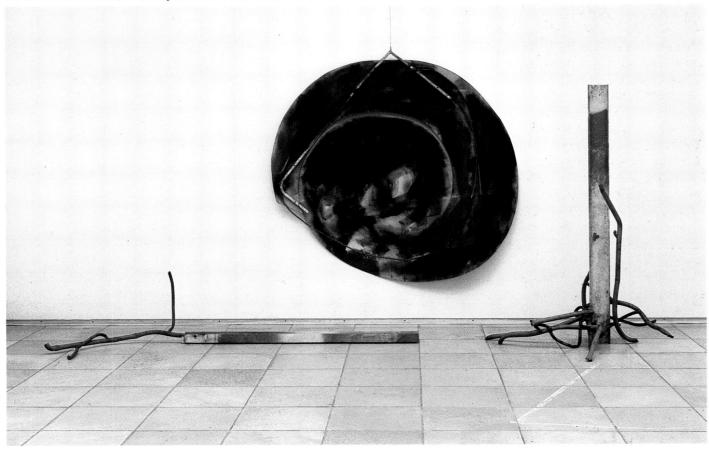

Markus Lüpertz

»Die Anmut des 20. Jahrhunderts wird durch die von mir erfundene Dithyrambe sichtbar gemacht.«[1] Diese Titelzeile des 1966 publizierten ›Dithyrambischen Manifestes‹ sagt auch heute noch Wesentliches über seinen Autor, den Maler und Bildhauer Markus Lüpertz aus, der stets besonders vehement für ein neues Künstlerbild und künstlerisches Selbstverständnis plädiert hat und dafür mit seinem Werk und seiner Person einsteht: die prinzipiell positive Einstellung zu den Möglichkeiten seiner Zeit – die für einen Künstler seiner Generation nicht unbedingt typisch zu nennen ist – sowie seine Einschätzung als desjenigen, der eben dieses positive Potential durch seine Arbeit erkennbar werden läßt und damit letztlich erst erschafft. Aber auch der leicht pathetische Tonfall, der durch die Übersteigerung ebenso ironisch gedacht sein kann, gehört mit zum Bild eines Künstlers, für den der elitäre oder doch zumindest außenseiterische Habitus ebenso symptomatisch ist wie Geniekult und gleichzeitig ironisch-kritische Distanz.

Der Dithyrambos, in der Interpretation des Künstlers ebenso an Ekstase und Ausschweifung im kultisch-dionysischen Sinn orientiert wie auch an dessen Rezeption durch Friedrich Nietzsche,[2] wird zum Oberbegriff einer sich selbst als grundsätzlich neu behauptenden Malerei. Die Bilder aus dieser Zeit isolieren scheinbar wahllos unspektakuläre Einzelmotive zu bildfüllenden und -bestimmenden Hauptdarstellern, zu ikonenhaft starr vorgeführten Bedeutungschiffren. Baumstamm, Zelt und Mantel werden ebenso zu Emblemen verdichtet und übersteigert wie Fußball und Eisenbahnschiene. Durch die extreme Ansicht werden diese Bildgegenstände zwar nicht – wie dies gern behauptet wird – in ihrer vorgeprägten Bedeutung aufgehoben, aber doch zumindest entscheidend verfremdet. Sie werden durch gegenständliche Überzeichnung zu abstrakten Bildfiguren und bleiben gleichzeitig Bedeutungsträger. So ist der *Baumstamm* (s. S. 27, Abb. 8) monumentale Einzelform und zyklopisch-brutal behauenes Holz in einem.

Während man hier noch durch die Belanglosigkeit der Motive geneigt ist, den Inhalt als irrelevant zu übergehen, wird man bei der folgenden ›Motiv-Malerei‹ gewissermaßen zur kritischen Stellungnahme gezwungen. Um 1970 begann Lüpertz seine Auseinandersetzung mit Motiven, die eindeutig ideologisch belastet sind und zudem überwiegend durch die neuere deutsche Geschichte, besonders den Nationalsozialismus, einseitig okkupiert wurden: Weintraube, Ähre und Stahlhelm, und dann in einer zweiten Phase aus diesen Einzelteilen zusammengesetzte Kompositionen, wie *Schwarz-Rot-Gold* oder *Apokalypse,* die oft in die traditionelle Bedeutungsformel des Triptychons gekleidet sind. Vordergründig fühlt man sich unangenehm an Deutschtümelei, Blut-und-Boden-Ideologie und martialische Großsprecherei erinnert. Das *Atelier* beispielsweise (Kat. 69) vereint ein typisches Requisit, den Stahlhelm, mit einer Farbigkeit, die sich assoziativ mit Nationalsozialismus verbindet. Aber wo ist diese Szene angesiedelt? Man erkennt deutlich ein Atelier, in dem der Stahlhelm – zum Attribut verkümmert – zwar formal dominant erscheint, jedoch faktisch nur als Modell für ein Bild dient und damit letztlich in seiner eigenen Identität verfremdet ist. Als bestimmend teilt sich die Inszenierung mit, das Motiv gerinnt zum Teil einer Opernpartitur. Ein ähnlicher Gedanke prägt auch *Schwarz-Rot-Gold* (s. S. 27, Abb. 9), in dem Stahlhelm und Geschütz als

1 Markus Lüpertz: ›Kunst, die im Wege steht. Dithyrambisches Manifest ,Die Anmut…'‹, in: Katalog Ausstellung *Markus Lüpertz*, Galerie Großgörschen 35, Berlin 1966, o. S.
2 Vgl. hierzu ausführlich: Reiner Speck: ›Der Dithyrambos‹, in: Katalog Ausstellung *Markus Lüpertz*, Galerie Rudolf Zwirner, Köln 1976, o. S.

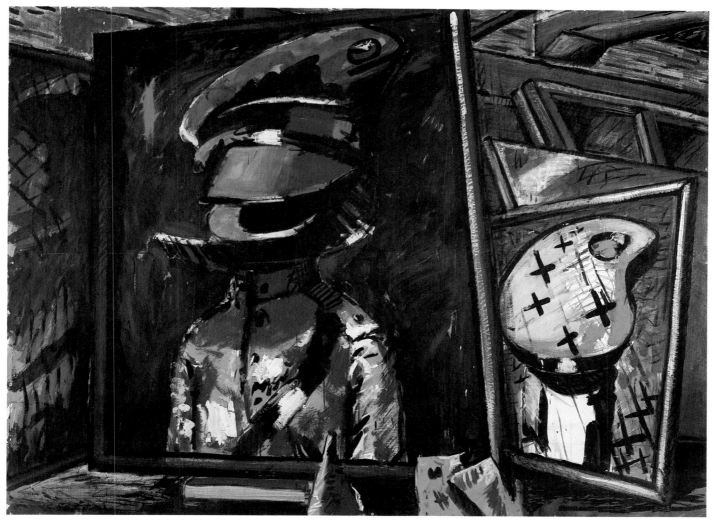

69 Markus Lüpertz, *Ohne Titel (Atelier)*, um 1974

ungegenständliches Flächenmuster gelesen werden können, sich jedoch gleichzeitig durch Farbigkeit und Titel unmißverständlich mit deutscher Ideologie verbinden. Die pathetische Übertreibung, auch sie Elementen der Bühne verwandt, stellt sich allerdings als ein Balanceakt dar: Inwieweit das faktisch vorhandene Bedeutungspotential eine Heroisierung erfährt oder jedoch umgekehrt ironisiert bzw. banalisiert wird, bleibt der Empfindlichkeit des Rezipienten überlassen.

Mit einer vergleichbaren Intention, jedoch von der entgegengesetzten Seite her, setzt sich Lüpertz im folgenden mit gängigen Stilrichtungen auseinander (Kat. 70). In beiden Fällen geht es letztlich um die Malerei als Malerei, die sich jedes Inhalts und jedes Stils bedienen kann, ohne deshalb in ihrem Eigenwert angetastet zu werden. Unterstrichen wird dieser Grundgedanke zudem durch das Prinzip der Serie; durch ständige Gegenstands- und Stilrepetition verlieren beide an Bedeutung, eine Vorstellung, die bereits von den frühen Protagonisten der ›reinen‹ Malerei, von Paul Cézanne und dann von Robert Delaunay, proklamiert wurde.

Lüpertz kann jedoch nicht mehr so unbefangen mit den Dingen spielen. Die barbarisch anmutende Geste, mit der er sich mit seinem Werk vor und in die Welt stellt, entspricht der Übertreibung desjenigen, der sich selbst überreden muß, der – zutiefst verunsichert – sich eine neue Welt erschafft, an die er glauben will, die ihm Boden gibt. Darin verbindet sich die spätestens seit dem 19. Jahrhundert allenthalben empfundene Krise künstlerischer Existenz mit jener tiefergreifenden Entwurzelung, mit der Tatsache, ein deutscher Künstler der Gegenwart zu sein. Die Hypothek von Nationalsozialismus und Zweitem Weltkrieg, die Situation des geteilten Deutschland, die politische ›Vergeßlichkeit‹ einer Nachkriegsgeneration, der es mehr auf Wirtschaftswachstum als auf Vergangenheitsbewältigung ankam, all diese Faktoren prägen zwar nicht nur Lüpertz, sind jedoch bei ihm – vielleicht Immendorff und Kiefer vergleichbar – besonders virulent. Deshalb behauptet sich Lüpertz durch Skrupellosigkeit und Härte, die sich so überpointiert zeigen, daß sie die darunterliegende Verletzlichkeit, aber auch Sentimentalität als Kontrast deutlich machen. Malerei wird, scheinbar problemlos, als Medium der Selbstdarstellung deklariert, der Künstler ist ebenso Außenseiter wie Genie, ebenso Herrscher wie Priester. Eine Rolle ohne Zweifel, die in der Moderne Tradition hat, man denke nur an Beckmann, Marc oder Kandinsky, aber auch Delaunay favorisierte diese Haltung. Jedoch ist es bei Lüpertz nicht nur die erfrischende Dreistigkeit, mit der er diesen Anspruch einbringt, die ihn von den Genannten unterscheidet, sondern auch die bewußtere Setzung. Schöpferische Arbeit, so scheint es, läßt sich nur über den Intellekt als Notwendigkeit motivieren in einer Zeit, die keine Verbindlichkeiten, keine festen Bilder und keinen unverrückbaren Standpunkt mehr gestaltet. Gegen die Beliebigkeit und ›Stillosigkeit‹ seiner, unserer Zeit, aber auch gegen alle bessere Einsicht, versucht Lüpertz so etwas wie eine neue Festigkeit, eine glaubhaft andere Bildsprache zu setzen, die über gängigen ästhetischen Normen, aber auch geläufigen Ideologien steht. Der Künstler als Schöpfer einer neuen, einer Gegen-Welt, eine Utopie, an deren Realisierung Lüpertz mit der Attitüde von Selbstgewißheit und dem Mut der Verzweiflung arbeitet. C. Sch.-H.

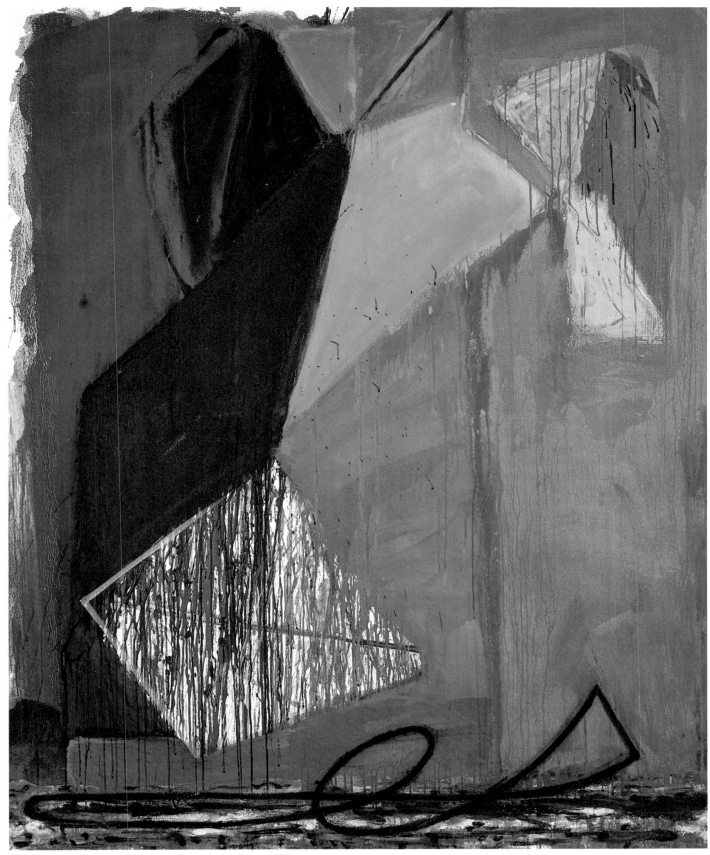

70 Markus Lüpertz, *Stil: Eins-Zehn I, Rot-Grau* 1977

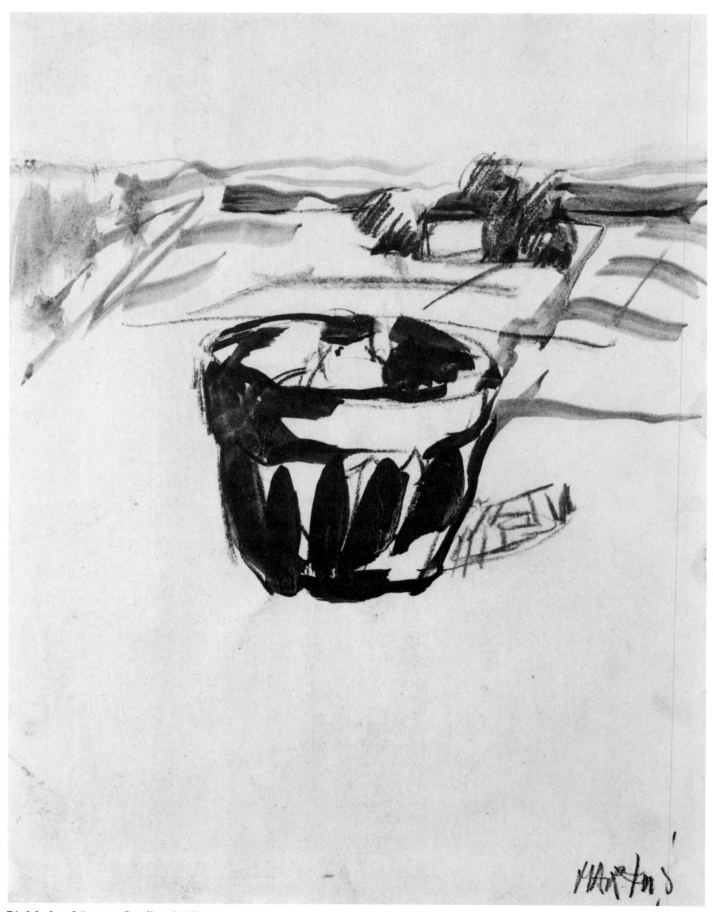

71 Markus Lüpertz, *Guglhupf* 1971

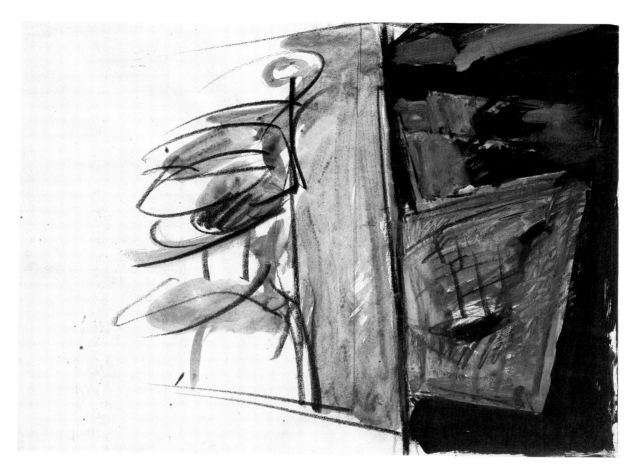

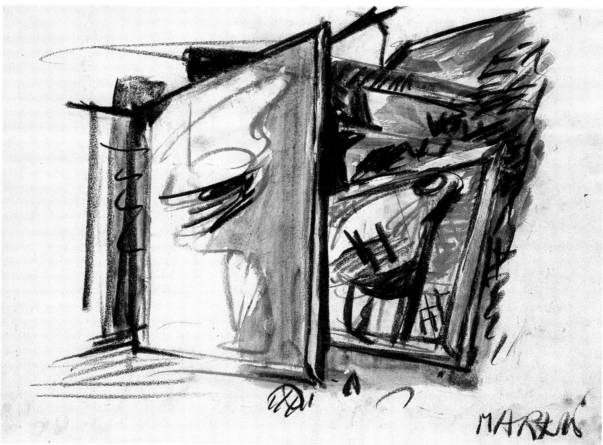

72/73 Markus Lüpertz, *Interieur dithyrambisch* 1973

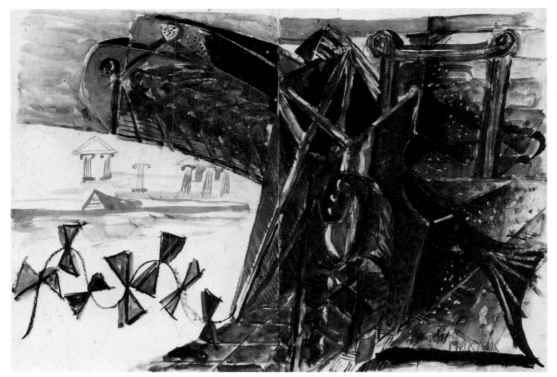

75 Markus Lüpertz, *Legende* 1975

76 Markus Lüpertz, *Ohne Titel* 1976-78

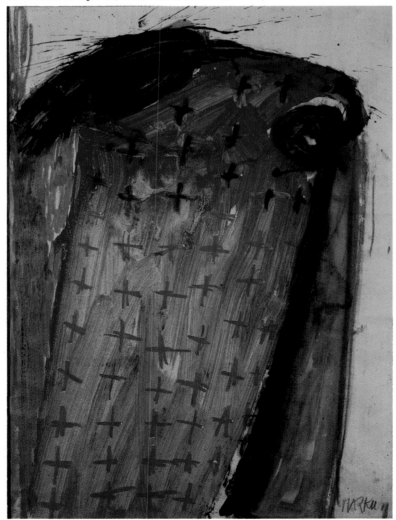

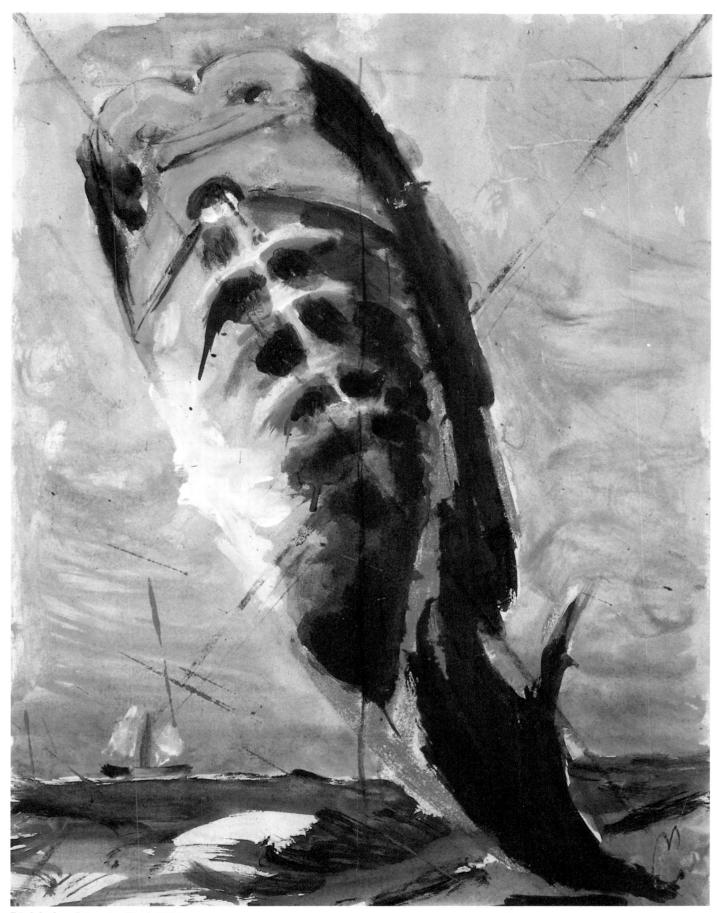

74 Markus Lüpertz, *Fisch* 1973

Blinky Palermo

»*Das Ganze hat etwas von einem Hauch, der auch wieder verschwindet. So wie oft sein Leben war. Er war da, die Farben und Formen sind in Erscheinung getreten, dann ist er wieder weggegangen.*«

Joseph Beuys über Blinky Palermo, 1984

Blinky Palermo, so genannt nach einem legendären Boxpromoter und Gangster, dem er wohl ähnlich sehen mochte, war von 1963 bis 1967 Schüler bei Joseph Beuys an der Düsseldorfer Akademie. Mit vierunddreißig Jahren verstorben, entsprechen Werk und Leben Palermos wie kaum je ein anderes heute dem Ideal des frühvollendeten Jünglings. Wie es dieses Ideal will, litt Palermo an sich und seiner Umgebung, war er rastlos und ständig ›on the road‹ und hat dabei doch ein glückhaftes Werk von bewundernswerter Folgerichtigkeit geschaffen. Gegen welche Verstörungen dieses Werk sich vollendet hat, wurde in einem Gespräch von Joseph Beuys jüngst angedeutet: »Es war ihm ganz klar, daß es sehr schlimm ist bei uns hier in Deutschland. Es war ihm ganz klar, daß es vielleicht am allerschlimmsten ist bei uns in Deutschland, zum Beispiel wie die Menschen leben, wie sie in ihren Wohnungen sitzen.«[1]

Die Zurückgewinnung von Sensibilität, von poetischen Lebenskräften, das verband Palermo ganz eng mit seinem Lehrer und unterschied ihn sowohl von den Politaktivisten als auch von den anderen Minimalisten unter den Beuys-Schülern. Während Imi Knoebel mit seiner Kreissäge als hochmütiger Heimwerker im Geiste Malewitschs den Konstruktivismus in monumentale Wandgestaltungen wie in anonymen Bauschrott überführt und ihm so erneut Aggressivität und kühle Eleganz verleiht, sind es bei dem jüngeren, mit Knoebel eng befreundeten Palermo gerade die malerische Handschrift und die dadurch hervorgerufenen Störungen der reinen Geometrie, die seinen immer wiederkehrenden Primärformen ebenso hinfällige wie kostbare Schönheit verleihen. Geometrie dient Palermo als anschauliches Gefäß eines Momentes, der gerne dauern möchte, und weniger als das rigide Ordnungszeichen einer entrückten Ewigkeit.

Gewiß wollte auch Palermo, wie unter seinen Künstlerfreunden Richter und Polke, Bilder nach dem Ready-made-Prinzip mühelos im Leben auffinden. Nach dieser Pop-Attitüde entstanden etwa Richters Farbkarten und Polkes Bilder auf billigen Stoffen. Ebenso erscheint Palermos *Flipper* von 1965 (Kat. 77) zunächst als ein vorgefundener ›Mondrian‹ aus dem Trivialbereich.[2] Und doch tritt dieses ironische Moment in Palermos handgemachter Wiederholung der Seitenwand eines Flippers völlig zurück. Mit allen Pinselspuren der Konzentration ereignet sich auf der Leinwand wieder eine strenge subjektive Malerei. Gleiches gilt von Palermos *Straights*, ebenfalls von 1965 (Kat. 78). Was Mondrian auf seinen späten New-York-Bildern durch farbige Klebestreifen anstrebte, die Vitalisierung der geometrischen Struktur als Gleichnis urbaner Lebensfreude, das wird bei Palermo zu einem klassisch gemalten Tafelbild von intensiv individueller Handschrift. Auch Palermos Stoffbilder (Kat. 83, 84), die den Gedanken einer rein konzeptuellen Bildproduktion am stärksten nahezulegen scheinen, sind tatsächlich die Ergebnisse eines radikalen Farbkalküls, das sich nicht scheute, einen Großteil dieser Bilder wieder zu zerstören.

Was all diese Bilder auszeichnet, ist die Verwandlung des kunstlosen Materials, Fahnenstoffe aus dem Ausverkauf, in einen unübertrefflich einfachen wie unendlich variablen Farbbau. Der Anspruch dieser auch altarartig als Triptychon ausgeführten Stoffbilder reicht weit. Er bekräftigt sich in jener Wallfahrt, die Palermo 1974 mit Imi Knoebel zur Rothko-Kapelle in Houston unternahm. Während Rothkos Gemälde, wie später auch Graup-

1 Gespräch zwischen Laszlo Glozer und Joseph Beuys über Blinky Palermo, in: Katalog Ausstellung *Palermo, Werke 1963-1977*, Winterthur/Bielefeld/Eindhoven 1984, S. 102.
2 Vgl. dazu den Beitrag von Bernhard Bürgi in: Katalog Ausstellung *Palermo*, Winterthur, a. a. O., bes. S. 57. Vgl. auch die Bemerkungen von Fred Jahn in: Katalog Ausstellung *Blinky Palermo 1964-1976*, Galerie-Verein München 1980, S. 137 u. von Gerhard Storck in: Katalog Ausstellung *Palermo Stoffbilder 1966-1972*, Museum Haus Lange Krefeld 1977/78, S. 17.

77 Blinky Palermo, *Flipper* 1965

ners Farbkörper, den Betrachter in einen Farbraum voll metaphysischer Implikationen hineinzuziehen, kennzeichnet Palermos Arbeiten die fraglose Anwesenheit, das »Stehen« der Farbe auf dem Bild.[3] Die Farbe der Stoffbilder Palermos nährt keinerlei mystische Sehnsucht nach etwas ganz anderem, sondern sie gibt ihrem Bildträger das Maß und greift von ihm wie von einem Energiefeld in den Raum aus. Besonders deutlich wird diese sinnliche Präsenz der Farbe im *Kissen mit schwarzer Form* (Kat. 81). Durch den zart porösen Farbauftrag der Gelb-Braun-Rot-Töne schwillt das Kissen an, während die schwarze Form wie ein bedrohlich dunkler Eindringling das freie Atmen des Farbkissens bedrückt.

Für diese ganz aus der Farbe und dem Farbauftrag entwickelte Malerei hat Palermo früh schon das Geviert des Tafelbildes verlassen. Bevorzugt wendet er sich neuen Bildformen zu, dem Combine painting, so in *Totes Schwein* (Kat. 79) von 1965, den freien Umrissen der Shape canvases (Kat. 82) und der Objektmalerei (Kat. 80, 82, 86). All diese Bildformen verstärken die sinnliche Präsenz der Farbe, die Malerei wird zum Gegenstand. Mit diesen neuen Bildformen verleiht Palermo seiner Malerei zudem wieder die Sprachkraft von Zeichen, die objekthaft in den Raum hineinwirken. Besonders typisch für Palermo sind mit Stoff umwickelte Stangen oder Stangenkreuze, die von vieleckigen oder abgerundeten Farbformen begleitet werden. Die Assoziationen dieser zweiteiligen Gebilde reichen von Speer mit Schild bis zu Palette mit Malerstab, aber auch Passionsgedanken werden evoziert. Widersprüchlich aus gestischem Farbgeschehen und geometrischem Formenarsenal komponiert, bestimmen diese Ensembles durch ihre Offenheit wie durch ihre bedeutsame Vereinzelung als farbige Hoheitszeichen einen ganzen Raum.

Diese Fähigkeit, »den Raum wie Leinwand benutzen«[4], hat Palermo seit 1968 in zahlreichen Wandmalereien demonstriert. In ein solches Raumbild eintreten, heißt sich in das Kräftefeld eines Farbverlaufes begeben, der durch seine subtile Sparsamkeit das Raumbewußtsein konditioniert. Palermos Farbstreifen und Farbflächen suggerieren oft ein völlig neues Raumgefühl und arbeiten so gegen die Schwerkraft an (vgl. Kat. 90, 91).

Anmut durch die Raffinesse der Armut, das ist ein Leitmotiv der Arbeiten Palermos gerade in ihrem merkwürdigen Zwiespalt zwischen Stilpluralismus und puristischer Strenge, zwischen geometrischer Reduktion und Sinnlichkeit der Farbe. Dieser Zwiespalt macht den Reichtum der Kunst Palermos aus seit der ersten Einzelausstellung in der Galerie Friedrich und Dahlem in München 1966 bis hin zu den konzentrierten Reihungen der seit 1975 in New York entstandenen Acrylbilder auf Aluminium (Kat. 87). Mit ihnen hat Palermo das franziskanische Milieu seines 1976 neu bezogenen Düsseldorfer Ateliers auf die Weite Amerikas rückbezogen. Ungerahmt aufzuhängen, sind diese dem Licht zugewandten, reich geschichteten Farbtafeln Bilder einer offenen Ordnung. Der Titel der zuletzt im Atelier aufgestellten vierzigteiligen Arbeit lautet *To the People of New York City*. Für Palermo wurde diese Hommage zum Abschied. Er hat diese vor seiner Abreise auf die Malediven von ihm aufgebauten Bilder nicht mehr wiedergesehen. PKS

3 Vgl. Fred Jahn in: Katalog Ausstellung *Palermo*, München, a. a. O., S. 137.
4 Laszlo Glozer: ›Den Raum wie Leinwand benutzen – Eine neue Arbeit von Palermo in der Münchner Galerie Friedrich‹, in: *Süddeutsche Zeitung*, Nr. 300, 31. 12. 1972, S. 31.

78 Blinky Palermo, *Straight* 1965

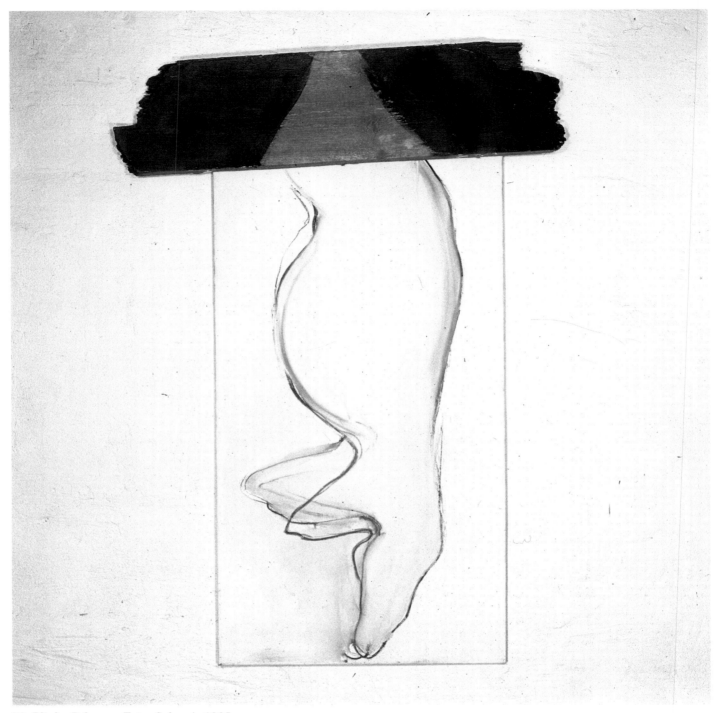

79 Blinky Palermo, *Totes Schwein* 1965

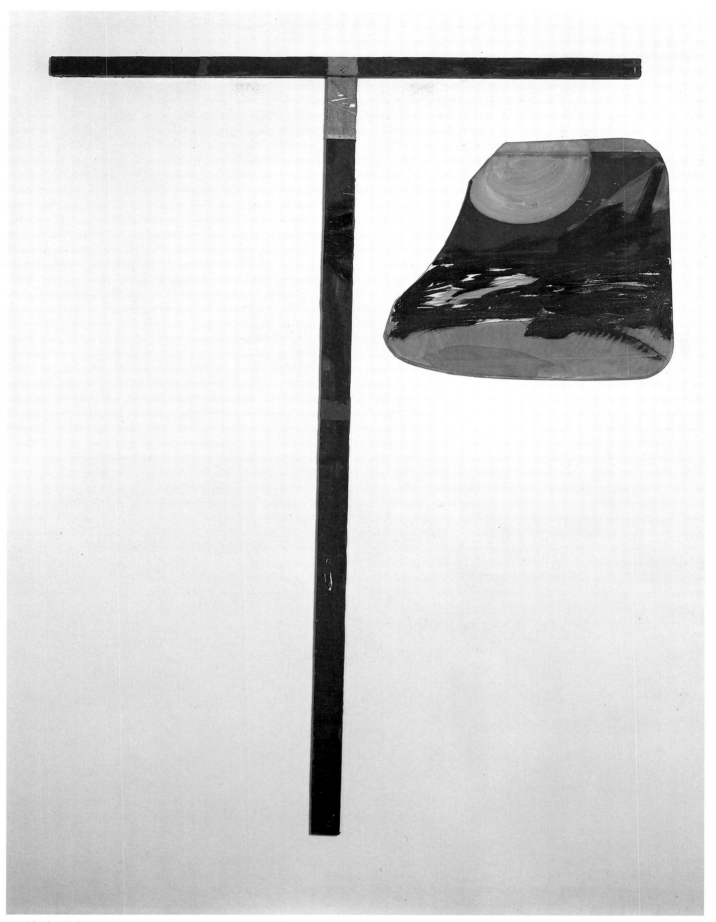

80 Blinky Palermo, *Tagtraum II (Nachtstück)* 1966

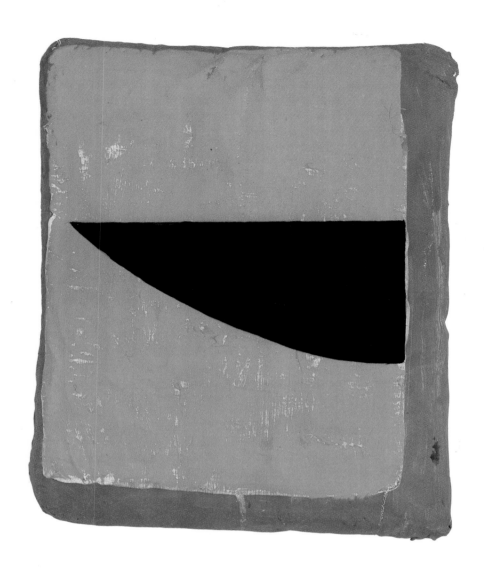

81 Blinky Palermo, *Kissen mit schwarzer Form* 1967

82 Blinky Palermo, *Schmetterling* 1967

84 Blinky Palermo, *Triptychon* 1972

83 Blinky Palermo,
Stoffbild Rosa-weiß 1968

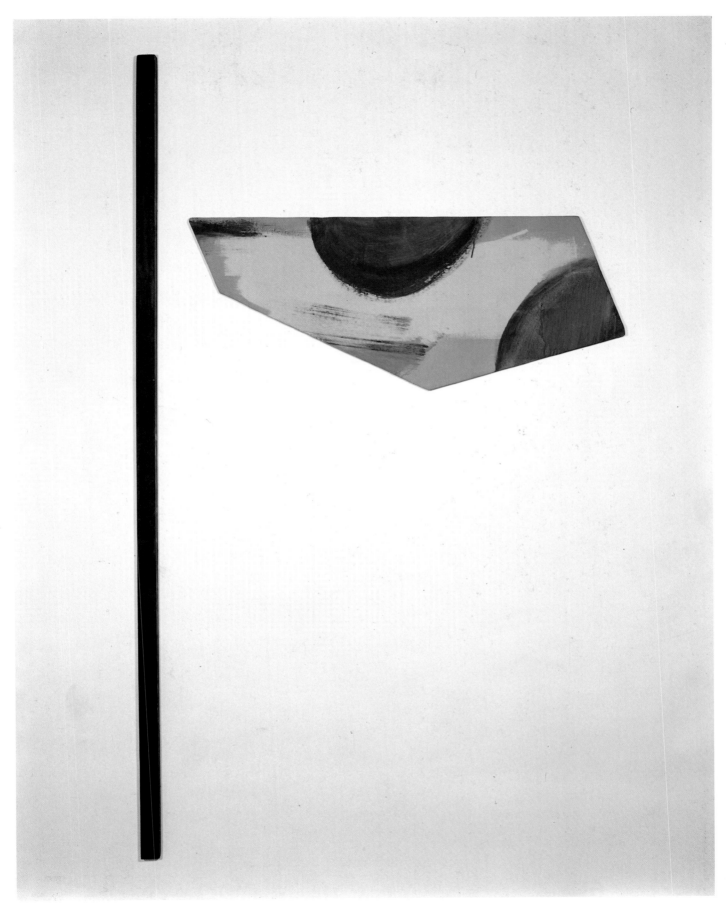

86 Blinky Palermo, *Ohne Titel* 1972

85 Blinky Palermo, *Graue Scheibe* 1970

87 Blinky Palermo, *The Return* 1975

96 Blinky Palermo, *Ohne Titel* 1973

92/93 Blinky Palermo, *Miniatur für Hildebrandt Verlag Blatt II und IV* 1972

94/95 Blinky Palermo, *Edition Miniaturen Blatt I und II* 1972

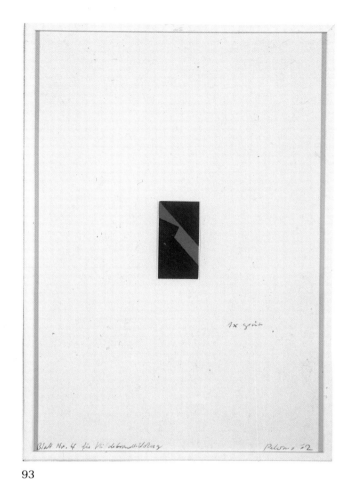

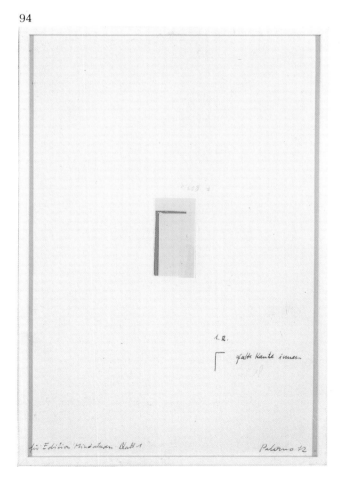

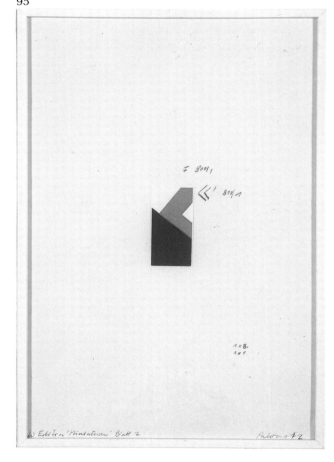

92

93

94

95

Konzept für Edinburgh 'Treppenhaus VI'

Palermo 70

90 Blinky Palermo, *Project Baden-Baden I* 1970

91 Blinky Palermo, *Project Baden-Baden II* 1970

89 Blinky Palermo, *Project Edinburgh* 1970

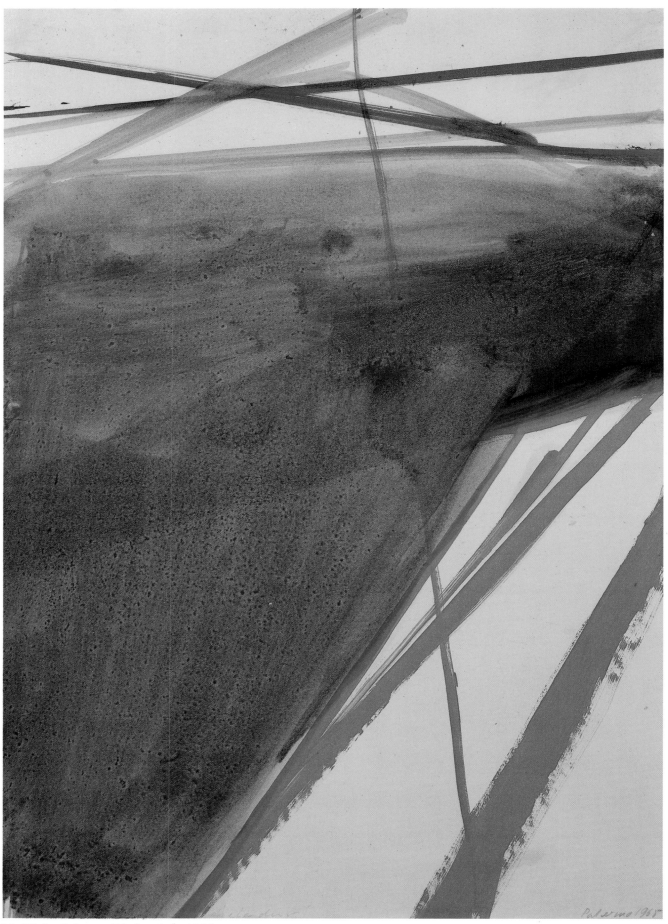

88 Blinky Palermo, *Die Landung* 1965

97 Blinky Palermo, *Folge von Sieben Gouachen* 1976/77 →

← 97 Blinky Palermo, *Folge von Sieben Gouachen* 1976/77

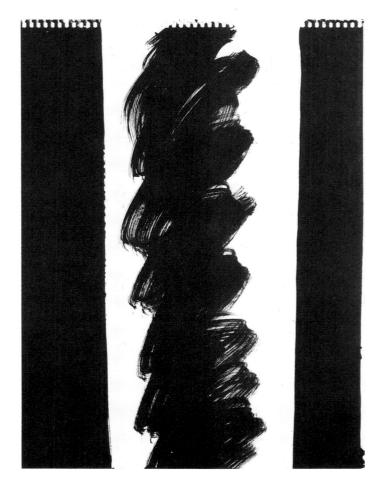

A. R. Penck

A. R. Penck, Tancred Mitchel (TM), Mike Hammer, Y usw., wie sich Ralf Winkler parallel zu seinen unterschiedlichen Werkansätzen nennt, gehört im internationalen Kunstbetrieb zu den Favoriten unter den Künstlern seiner Generation. Dies mag zum einen mit seiner Bildtechnik kindlich-archaischer Zeichenkürzel und Strichmännchen zusammenhängen, die die pathetische Geste und den Anspruch auf die Weihen hoher Kunst bewußt vermeiden und scheinbar leicht konsumierbar sind; zum anderen jedoch ist dieses Phänomen wohl wesentlich damit zu erklären, daß Penck bis 1980 in der DDR als nicht akzeptierter Untergrundkünstler lebte, was ihn umgekehrt in Westeuropa nahezu zwangsläufig zu einem besonders ›spannenden Fall‹ werden ließ. Penck läßt sich allerdings in keiner Richtung ganz vereinnahmen, er bleibt hier wie dort der stets verunsichernde Außenseiter, der an dieser Rolle ebenso zu leiden scheint, wie er sie auch sichtlich genießt. Die Mischung aus Ernsthaftigkeit und Clownerie, didaktisch-lehrhaftem Anspruch und fast dadaistischem Un-Sinn prägt auch deutlich sein bildnerisches Denken, das jede einseitige Fixierung ausklammert und dessen Idealziel auf eine Mobilisierung der Kritikfähigkeit des Betrachters gerichtet ist.

In dem programmatischen Weltbild von 1965 (s. S. 35, Abb. 15) kommt diese Haltung deutlich zum Ausdruck: auf einer nieren- oder auch palettenförmigen hellen Form vor einem Sternenhimmel, die die Bildfläche zweiteilt, treiben archaisch-kindliche Strichmännchen mit Gebärden und Zeichen ein eigenartiges Spiel. Auffallend sind sicher die sich über die Teilung hinweg die Hände reichenden großen Figuren, die beide Hälften versöhnend verbinden. Denn darunter geht es offenbar weniger harmonisch zu; man erkennt auf beiden Seiten Aggression bis hin zu einem offenen Kampf in der unteren Mitte, aber auch handwerkliche Tätigkeit und ausgelassenes Herumhüpfen. Auf Schrifttafeln werden banale Gleichungen A=A vorgeführt, vermutlich ein Hinweis auf die das ganze Bild bestimmende Einfachheit und Allgemeinverständlichkeit der gemeinten Sachverhalte. Die Vision einer Versöhnung von zwei Systemen, wie sie hier angedeutet wird, hat mit einer konkreten politischen Lösung wohl nichts mehr zu tun, und begreift man die ovale ›Weltform‹ tatsächlich als Palette, könnte man folgern, daß Penck nur in und durch Malerei realistische Möglichkeiten zur Klärung von Konflikten sieht. Von daher ist auch seine optisch zunächst nicht nachvollziehbare Vorstellung zu begreifen, daß seine Bilder auch von Deutschland handeln: »Dann war auch das Problem: wie kann man Deutschland malen, nicht mehr die Blume oder Opa, sondern wie kann man Deutschland darstellen?«[1] Eine Lösung bestand für Penck offensichtlich in der bildnerischen Darstellung zwischenmenschlicher Verhaltensweisen, die unabhängig von herrschenden Ideologien Voraussetzung gut funktionierender und stimmiger gesellschaftlicher Abläufe sind. Dabei kam es ihm auf möglichst einfache, eingängige und leicht nachzumachende Zeichen als Übermittler von Nachrichten an.

Angeregt wurde Ralf Winkler, wie er damals noch hieß, hierzu durch die Auseinandersetzung mit dem Eiszeitforscher und Geologen Albrecht Penck (1858-1945), das theoretische Fundament allerdings lieferten kybernetische Modelle, mit denen sich der Künstler seit 1965 beschäftigte.[2] Seine daran orientierte ›Standart‹ – bewußt mit t und oft auch in zwei Wörtern geschrieben (Stand-Art) – entwickelte eine modellhafte Dar-

1 A. R. Penck, in: Katalog Ausstellung *Ursprung und Vision*, Fundacio Caixa de Pensions, Barcelona 1984, S. 154.
2 Vgl. hierzu allgemein: Dieter Koepplin: ›A. R. Penck‹, in: Katalog Ausstellung *A. R. Penck*, Kunsthalle Bern 1975, o. S.

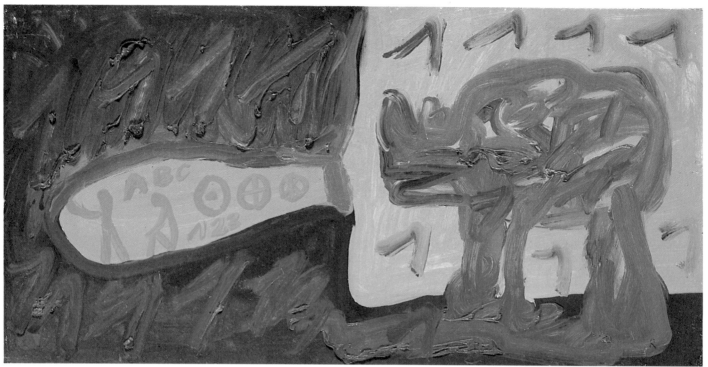

100 A. R. Penck, *Ohne Titel,* um 1971

stellung typischer menschlicher Verhaltensweisen, Erfahrungen und Prozesse in extremer Vereinfachung, die den Informations- und Kommunikationswert von Figur und Struktur im Bild veranschaulichen sollen. Pencks an Steinzeitmalerei und Kinderzeichnungen erinnernde Strichmännchen und Zeichen finden hier ihre Begründung. Die intensive Beschäftigung mit der Informationstheorie brachte ihn auf den Gedanken, Begriffe dieses Wissenschaftszweiges (wie Vergleich, Standard, Kontrolle, Varietät, Harmonie, Fehlverhalten, Black Box, White Box usw.) in eine ›Standart-Malerei‹ zu übertragen (Kat. 100), die von jedem anderen in ähnlicher Form ausgeführt werden kann. Der beabsichtigte, zur Nachahmung anregende Lerncharakter wird von Penck besonders ausführlich in seiner 1970 publizierten Schrift ›Was ist Standart‹[3] dargelegt, in der er Kindern die unterschiedlichsten Möglichkeiten einfachster Selbsterfahrung und schöpferischer Prozesse vorstellt, um sie zum Mitmachen anzuregen. »Ich bin vom Künstlerischen weggekommen und beschäftige mich mit Mathematik, Kybernektik und theoretischer Physik, was mir vorschwebt, ist so eine Art Physik der menschlichen Gesellschaft oder etwa die Gesellschaft als physikalischer Körper.«[4] Diese »konkrete Utopie« mußte freilich scheitern, war sie doch auf Imitation und endlose Wiederholung angelegt, die weder in großer Breite aufgenommen wurde noch Penck selbst langfristig befriedigende Variationen ermöglichte. Die Wiederholung erstarrte zur Konvention, der aufklärerische Ansatz zur leeren Hülle.

Gegenstand der Auseinandersetzung bleibt zwar weiterhin die Information, die jedoch jetzt deutlicher mit Irrationalismen durchsetzt erscheint und zudem malerische Elemente sowie eine unmittelbare sinnliche Farbigkeit zuläßt. Bezeichnend hierfür ist *N Komplex* (Kat. 103), das konkrete biographische Fakten mit allgemeinen Lerninhalten und phantastisch-sprunghaften Sinnkürzeln mischt, die ebenso unterschiedlichste Interpretationen zulassen, wie sie auch lediglich als farbiges Kaleidoskop in ihrer sinnlichen Bildwirkung genossen werden können. Die drei vertikalen Bildzonen sind inhaltlich aufeinander bezogen. Dem statischen mittleren Bereich, der von Grauwerten, und Todessymbolen dominiert wird, stehen rechts Aktivität, Angriff und Schmerz gegenüber: eine tanzende, leuchtend rote weibliche Figur, die sich scheinbar in der Bewegung auflöst (eine Freundin des Künstlers war Tänzerin und verbrannte), ein schreiendes Gesicht, aus dem ein grünlicher Körper aufsteigt (zusammen mit dem Musikinstrument könnte darin ein Hinweis auf Penck gesehen werden), und eine gefährlich nach oben tänzelnde Schlange verbinden sich mit zahlreichen Detailfiguren zu einem dichten Ineinander emotionaler Verstrickungen. Dem ist im linken Teil, der von Zeichen und Figuren zurückhaltender Beobachtung und Rationalität bestimmt wird, Unsinnlichkeit, aber gleichzeitig auch Wissen konfrontiert. Dieses bunte Geflecht unterschiedlicher Sinnebenen, die hier nur angedeutet wurden, bleibt bewußt unverbindlich und beläßt dem Betrachter die Freiheit eines anderen, eigenen Zugangs.

Zwar hat Penck damit sein Ziel einer umfassenden Breitenwirkung durch das Medium Kunst aufgegeben, geblieben ist jedoch die Überzeugung, daß künstlerische Arbeit eine wenn auch geringe Chance auf Verbesserung der Lebensverhältnisse enthält, daß sich im Bild eine konkrete Utopie andeuten läßt, die vielleicht einige zu erreichen und zu verändern vermag.

Sch.-H.

3 A. R. Penck, »Was ist Standart?«, Köln/New York 1970, o. S.
4 A. R. Penck in einem Brief an Georg Baselitz, in: Katalog Ausstellung *A. R. Penck*, a. a. O (vgl. Anm. 2)

101 A. R. Penck, *Ohne Titel,* um 1971

98 A. R. Penck, *Ohne Titel*
(Entwurf für ein nicht ausgeführtes Wandbild) 1967

99 A. R. Penck, *Ohne Titel (Systembild, Septemberbild)* 1969

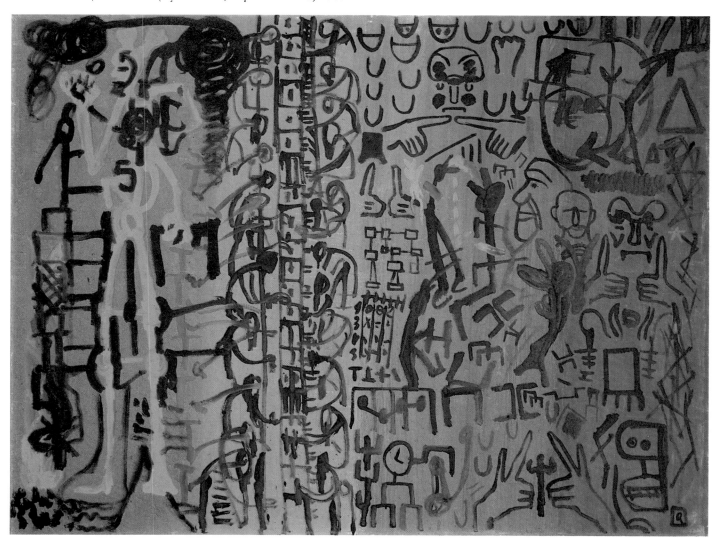

102 A. R. Penck, *Young Generation* 1975

103 A.R.Penck, *N. Komplex* 1976

106 A. R. Penck, *Ohne Titel (zu Skulptur)*, um 1967/68

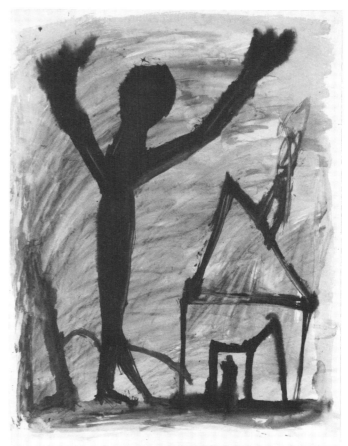

105 A. R. Penck, *Roter Kopf auf Blau,* um 1965 / 66

104 A. R. Penck, *Haus und Figur,* um 1964 / 65

107 A. R. Penck, *Ich und Kosmos* 1968

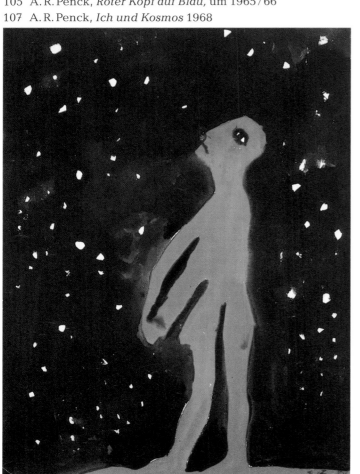

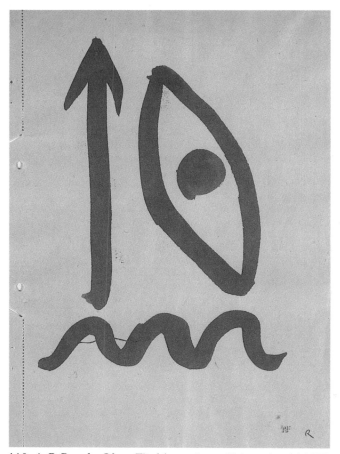 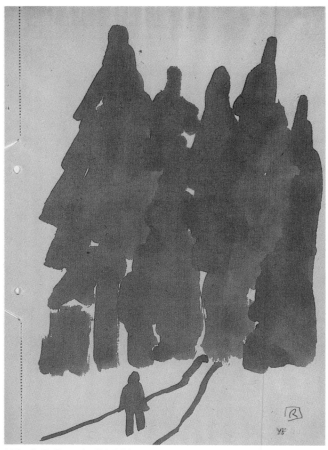

110 A.R.Penck, *Ohne Titel (aus einem Skizzenbuch)* 1972 108 A.R.Penck, *Wald (aus einem Skizzenbuch)* 1972

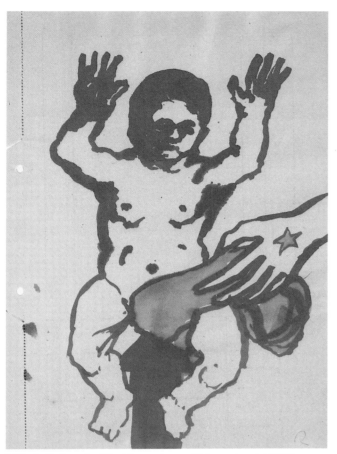

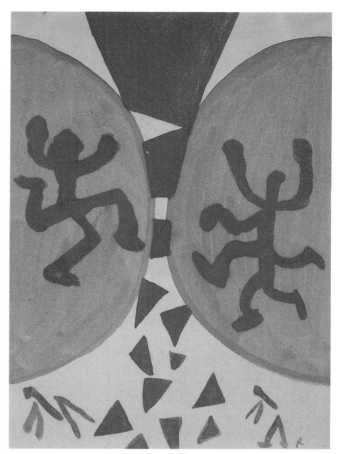

109 A. R. Penck, *Kind (aus einem Skizzenbuch)* 1972 111 A. R. Penck, *Skizze für ein Ölbild* 1973

Sigmar Polke

»Ich stand vor der Leinwand und wollte einen Blumenstrauß malen. Da erhielt ich von höheren Wesen den Befehl: keinen Blumenstrauß! Flamingos malen! Erst wollte ich weiter malen, doch dann wußte ich, daß sie es ernst meinten.«

Sigmar Polke, Vitrinenstück, 1966

Der 1941 in Schlesien geborene und 1953 in die Bundesrepublik übergesiedelte Polke, der erst eine Glasmalerlehre in Düsseldorf absolvierte und dann von 1961 bis 1967 an der dortigen Kunstakademie bei Hoehme und Goetz studierte, hat die Angebote der kapitalistischen Warenwelt wohl von Anfang an fremd gesehen, erstaunt wie Alice im Wunderland. Sein ironisches Reagieren auf das Wirtschaftswunder, dessen zarte Hoffnungen und rührende Konsumversprechungen, unterscheidet Polke ganz wesentlich von der existentialistisch-tachistischen Gebärde seiner Lehrer an der Düsseldorfer Akademie wie von der optimistischen Trivialität der amerikanischen Pop art. Während die Tachisten ihre gebrochene Sensibilität unter entschiedener Verachtung der Aufbauikonographie dieses neuen Deutschland direkt aus der Farbentube bezogen, war die konsumorientierte Pop art stets eine Kunst amerikanischen Überflusses. Demgegenüber bezieht Polkes Bilderwelt ihren eigentümlich melancholisch-parodistischen ›Kick‹ aus dem deutschen Nachkriegsbewußtsein des Mangels. Beispielhaft stehen hierfür die *Neuen Hemden* (Kat. 123) von 1963. Das optimistische Wohlgefühl einer solchen Reihe gut geplätteter Hemden im linkischen Werbestil der fünfziger Jahre transportiert bei Polke noch immer die Erinnerung an eine Zeit, als es überhaupt keine neuen Hemden gab. Ebenso ironisierte *Das Wannenbad im Schrank* (Kat. 125) jene optimistische Überlebensstrategie, die in der Kaschierung des Mangels bestand. Alles war schon wieder nett, praktisch und sauber.

Mit Pop teilt Polkes Armeleutekunst den lakonischen Bildwitz wie die kaltblütige Indifferenz. So kennt er – wie Pop – keine vordergründig entlarvende System- und Ideologiekritik. Im Gegenteil tilgt Polke gerade jegliches persönliche Engagement, am entschiedensten in seinen ebenfalls zwischen 1963 und 1969 entstandenen ›Rasterbildern‹ (Kat. 114, 115). In diesen pointillistischen Gemälden der Massengesellschaft verwandelt Polke das Bild der Menge in eine Vielzahl unverbundener einzelner, die schließlich ebenfalls im Geflirr der Rasterpunkte zu verschwinden drohen. Das Lebensgefühl solch artistischer Wirklichkeitsauflösung, in der sich abermals der Scheincharakter des Bildes bei Polke enthüllt, entspricht eher Antonionis Film ›Blow up‹ und Tendenzen des Nouveau roman als den Rasterbildern von Warhol und Roy Lichtenstein. Neben Seurat waren freilich sie Polkes optischer Ausgangspunkt. Im Unterschied zu Warhols und Lichtensteins ausschließlich technischer Reproduktion malte jedoch Polke seine Rasterbilder geradezu stumpfsinnig Punkt für Punkt mit der Hand. Damit kündigt er abermals höchste Kunstwerte seiner tachistischen Lehrer auf, ihr spontaner Malgestus verkehrt sich zu einer bloß reproduzierenden Fleckenmalerei.[1]

Parallel zu seinen Rasterbildern der verblassenden Erinnerung an eine farblose Gesellschaft hat Polke mit seinen bunten ›Stoffbildern‹ dieser wieder überreichen Stoff zum Träumen geschenkt. Schon *Fabiola* von 1965 (Kat. 112) zeigt jenseits des oralen Konsums solches Kunstschaffen am Klischee. Immer schöner und unwirklicher wird die Königin durch ihre Verwandlung von Öl in Lack. Die Ironisierung des Schönen durch seine Verdoppelung zeigen auch Polkes Stoffbilder im sich ständig wiederholenden Rapport ihrer Motive. Was diesen als Wunschpotential innewohnt,

1 Vgl. dazu B. H. D. Buchloh: ›Polke's Raster‹, in: Katalog Ausstellung *Sigmar Polke*, Tübingen/Düsseldorf/Eindhoven 1976, S. 140 ff.
2 Zu Polkes neuen Bildern vgl. besonders die Beiträge von Harald Szeemann, Reiner Speck und Jürgen Hohmeyer, in: Katalog Ausstellung *Sigmar Polke*, Kunsthaus Zürich 1984.

enthüllen Polkes auf die Billigstoffe gemalte Szenen, meist ferne Länder, schöne Frauen und exotische Tiere.

Diese Bilder des sogenannten ›schlechten Geschmacks‹ gibt Polke in dem oben als Motto zitierten Text seines Vitrinenobjektes von 1966 (Kat. 118) als das Diktat höherer Mächte aus. Diese hätten ihm angetragen, ja ihn nachgerade gezwungen, Flamingos zu malen. Die Tilgung künstlerischer Individualität erscheint nun auf eine programmatische Ebene gehoben. Der Künstler, der an den göttlichen Ideen teilhat und aus ihnen sein Werk schöpft, diese kostbarste Vorstellung vom auserwählten Rang des Künstlers seit der Renaissance, wird von Polke blasphemisch umgekehrt. Dem Ready made, der Deklaration von Vorgegebenem zur Kunst, verleiht er nun im dadaistischen Geist der Fluxusbewegung seines eigentlichen Lehrers Beuys die höheren Weihen göttlicher Inspiration. Beschäftigte sich Polke unter dem Diktat der oberen Eingießungen auf seinen Stoffbildern mit den Sehnsüchten der Konfektion, so steht er mit seinen beiden *Tibertüchern* von 1969 (Kat. 119, 120) unter dem Einfluß einer strengen Konzeptkunst. Im Austausch von textiler Struktur und ihr auferlegtem Text kann hier beliebig Sinn und Unsinn geschöpft werden.

Solche Kunst über Kunst zeigen auch Polkes Gemälde *Konstruktivistisch* (Kat. 116) und *Akt mit Geige* (Kat. 117). Letzteres gibt das populäre Image einer disparaten Moderne, in der seit Picasso, Duchamp und Picabia alles erlaubt scheint. Der dilettantische Stil des flott gemalten Bildes karikiert nicht nur – wie auch Polkes Zeichnung *Fuß mit Auge* (Kat. 130) – das Grundrepertoire moderner Kunst, sondern nimmt bereits den Bildwitz und die Malweise der Neuen Wilden vorweg. Demgegenüber wirkt sein Bild *Konstruktivistisch* durch seine Rasterung – im deutlichen Unterschied zu Lichtensteins vitalen Rasterparaphrasen auf Mondrian und Léger – absichtsvoll geschwächt. Es ist das Krankheitsbild einer Kunst, die durch den Erfolg ihrer Anwendbarkeit beliebig geworden ist, Konstruktivismus als Mäander seiner ewigen Wiederkehr. Einen vergleichbaren Erfolg attestiert Polkes Stoffbild *Ohne Titel* (Kat. 113) auch der zum unverbindlichen Ornament abgesunkenen abstrakten Kunst. Das nierenförmige Gebilde in der Mitte ist gewiß auch eine Parodie auf Graupners gleichzeitige Farbkörper und Palermos gelbes Kissen (Kat. 81).

Polkes Entwicklung verzeichnet spätestens seit 1970 eine Rückkehr des von ihm ehedem so geschmähten Tachismus. Wo höhere Wesen befehlen, ist die einst vom Surrealismus als Niederschrift des Unbewußten propagierte Ećriture automatique mit ihren spontanen Pinselspuren das geeignete Bildmittel. Gebunden noch am Kontur der Erzählung, zeigt der *Tibersprung* von 1971 (Kat. 121) beispielhaft diese neue Spontanmalerei. Die auf brauner Wolldecke hilflos ins Wasser stürzende Figur kennzeichnet bereits die entscheidende Klimaveränderung von Polkes neuen Bildern. Eine häufig gestische Malerei, die sich über glühende Farbschleier und phosphoreszierende Lackströme legt, evoziert ein psychodelisches Jenseits, in dem sich Polke die merkwürdigsten Halluzinationen zeigen. Der Künstler als auserwähltes Medium und als Meisterfälscher suggeriert auf diesen neuen Bildern geheimnisvolle Kontakte mit außerirdischen Kräften wie auch die Lebensmächte eines höchst irdischen Wahnsinns. Unverändert erweist sich Polke mit seinen Darstellungen spiritistischer Sitzungen oder einer Bildvision wie *Lager* von 1982 als einer der inspiriertesten Chronisten der Sehnsüchte und Alpträume der deutschen Seele.[2] PKS

116 Sigmar Polke, *Konstruktivistisch* 1968

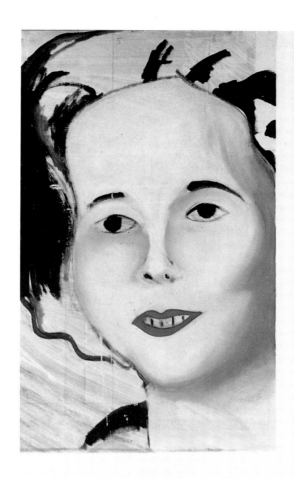

112 Sigmar Polke, *Doppelporträt
Fabiola von Belgien*, um 1965

DAS BILD

DAS AUF BEFEHL HÖHERER WESEN GEMALT WURDE

ICH STAND VOR DER LEINWAND
UND WOLLTE EINEN BLUMENSTRAUSS
MALEN. DA ERHIELT ICH VON
HÖHEREN WESEN DEN BEFEHL:
KEINEN BLUMENSTRAUSS! FLAMINGOS
MALEN! ERST WOLLTE ICH WEITER
MALEN, DOCH DANN WUSSTE ICH,
DASS SIE ES ERNST MEINTEN.

118 Sigmar Polke, *Vitrinenstück* 1966

113 Sigmar Polke, *Ohne Titel,* um 1965

114 Sigmar Polke, *Strand* 1966

115 Sigmar Polke, *Schlittschuhläufer,* um 1966

117 Sigmar Polke, *Akt mit Geige* 1968

121 Sigmar Polke, *Tibersprung I* 1971

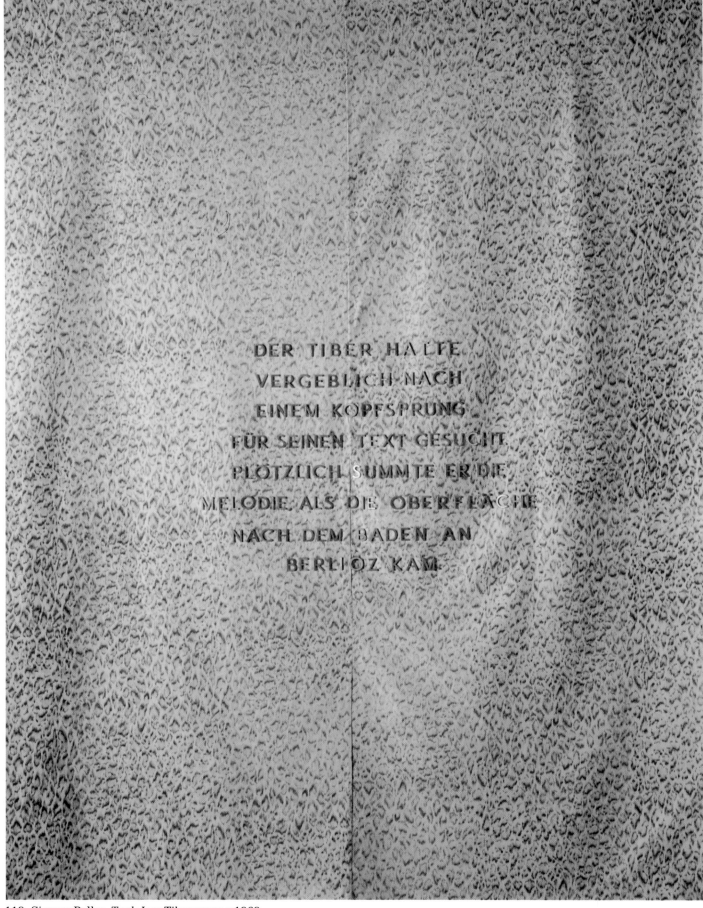

DER TIBER HA TE
VERGEBLICH NACH
EINEM KOPFSPRUNG
FÜR SEINEN TEXT GESUCHT.
PLÖTZLICH SUMMTE ER DIE
MELODIE ALS DIE OBERFLÄCHE
NACH DEM BADEN AN
BERLIOZ KAM.

119 Sigmar Polke, *Tuch I zu Tibersprung* 1969

BERLIOZ HATTE VERGEBLICH
NACH EINER MELODIE ZU EINEM
TEXT GESUCHT. PLÖTZLICH SUMMTE
ER DIESE GESUCHTE MELODIE VOR
SICH HIN, ALS ER BEIM BADEN IM
TIBER NACH EINEM KOPFSPRUNG
WIEDER AN DIE OBERFLÄCHE KAM

120 Sigmar Polke, *Tuch II zu Tibersprung* 1969

122 Sigmar Polke, *Das Krawattenphantom* 1963

123 Sigmar Polke, *Neue Hemden*, um 1963

124 Sigmar Polke, *Kopf*, um 1965

125 Sigmar Polke, *Das Wannenbad im Schrank*, 1963-65

127 Sigmar Polke, *Kartoffelköpfe Nixon und Chruschtschow,* um 1965

126 Sigmar Polke, *Fabiola,* um 1965

128 Sigmar Polke, *Bleistift* 1966

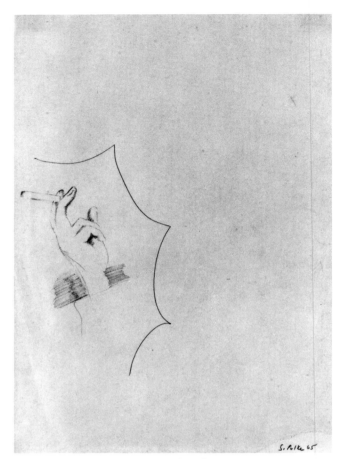

132 Sigmar Polke, *Zigarettenhand* 1975

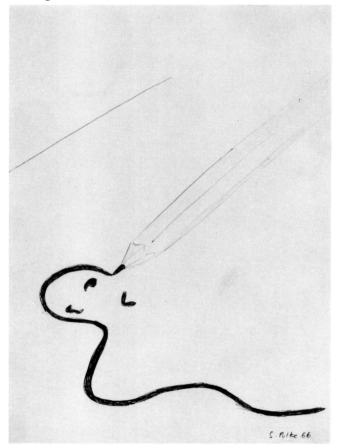

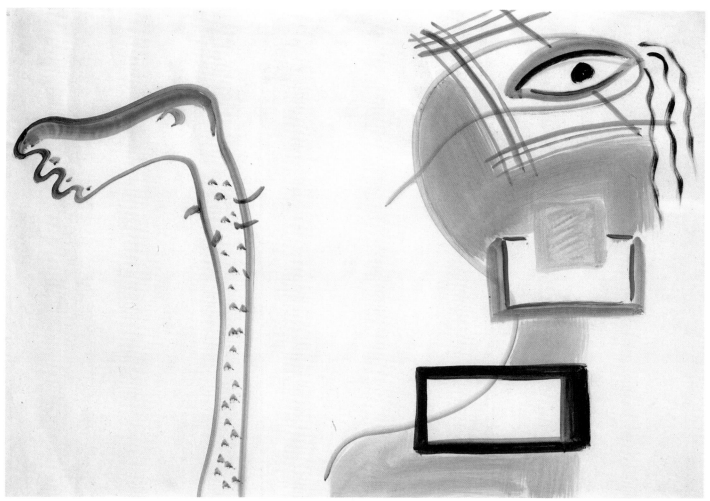

130 Sigmar Polke, *Fuß mit Auge,* um 1968

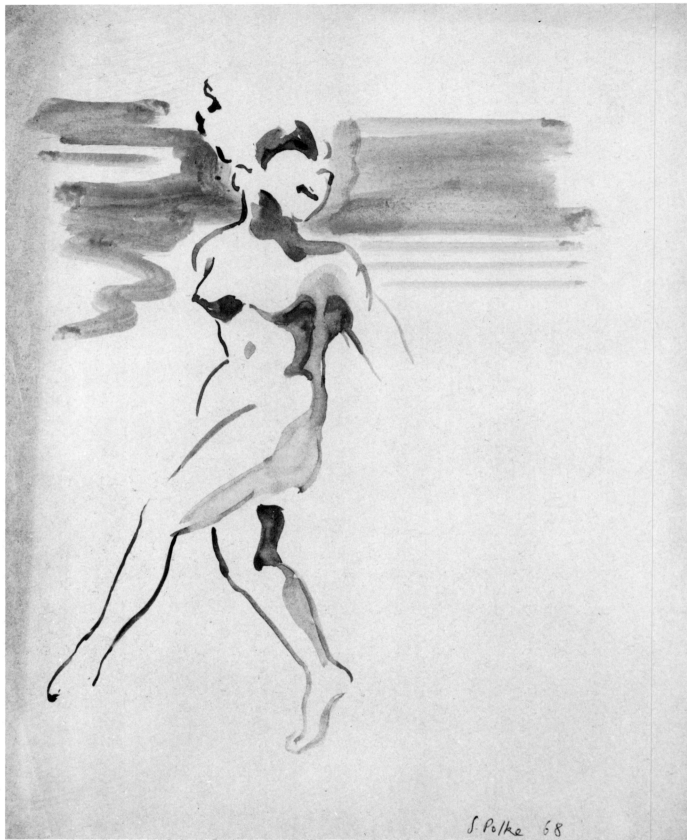

S Polke 68

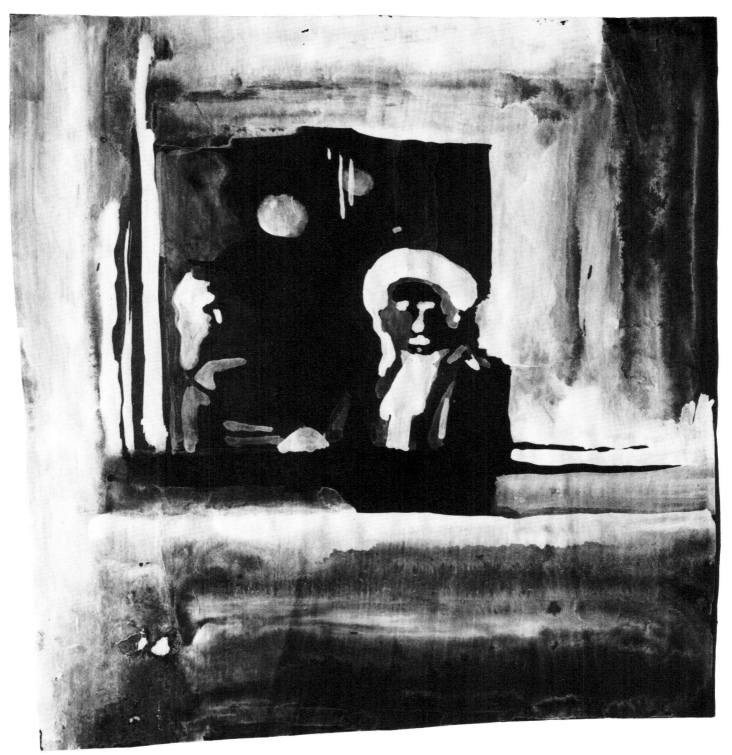

131 Sigmar Polke, *Figur am Fenster* 1971

129 Sigmar Polke, *Weiblicher Akt* 1968

Arnulf Rainer

Die Vielfalt und Ambivalenz im Werk Arnulf Rainers, dessen innere Kontinuität gewissermaßen von dem Prinzip der Diskontinuität lebt, läßt sich in einem biographischen Text in diesem Rahmen kaum angemessen umreißen. Rainer entzieht sich jeder verkürzenden Vereinnahmung, er paßt in keines der gängigen Avantgardeklischees, hat jedoch die Entwicklung der aktuellen Kunst insbesondere im Hinblick auf grenzüberschreitende Experimente in ungewöhnlichem Maße vorangetrieben und dies paradoxerweise im traditionellen bildnerischen Medium, der Malerei auf der zweidimensionalen Fläche. Wie bei kaum einem anderen verlief seine Entwicklung nie mit Gleichzeitigem konform, er arbeitete stets gegen den Strom, und dies mit einer sich überstürzenden, sprunghaften Vehemenz, die ein kaum noch überschaubares und ungewöhnlich reichhaltiges Œuvre produzierte. In seiner Wirkung im deutschsprachigen Raum wohl nur Joseph Beuys vergleichbar, vertritt er intentional den entgegengesetzten Pol: Der soziale Impetus, die Umformulierung des traditionellen Kunstbegriffs in Richtung auf eine die gesamte menschliche Produktion erfassende Vorstellung, wie sie von Beuys propagiert wird, zieht sich bei Rainer ganz auf das Individuum zurück. Umfassende Selbstverwirklichung als utopische Zielvorstellung – darin liegt eine Ursache für die an ›Besessenheit‹ grenzende Produktivität eines Künstlers, der sich in einem Prozeß qualvoller Selbstentäußerung, der wohl auch Lust am Exhibitionismus mitbeinhaltet, in sein Werk einbringt. Sein ›Partner‹ bleibt dabei – und das unterscheidet ihn prinzipiell von allen zeitgleichen konzeptuellen Ansätzen – die Bildfläche. Die Erweiterung des überlieferten Kunstbegriffs zielt nicht auf ein Aufbrechen geläufiger Bildgattungen ab, sondern vollzieht sich umgekehrt im Bild. Wenngleich der gestalterische Vorgang dabei Parallelitäten zur gleichzeitigen Aktionskunst aufweist, d. h. der Prozeß künstlerischer Arbeit eine extreme Eigendynamik entwickelt und für den Künstler wesentlicher als das fertige Ergebnis sein kann, in dem für den Betrachter optisch nachvollziehbaren Resultat bleibt er rigoros der zweidimensionalen Fläche verpflichtet.

Darin mag Rainer vielleicht elitär wirken, betrachtet man jedoch die Mittel, mit denen er sich in diese traditionelle Kategorie ›Bild‹ einzubringen versucht, so wird man eher von der zwangsläufig auch elitären Einsamkeit des ganz sich selbst ausgelieferten Individuums sprechen müssen.

Die Experimente unter Drogeneinfluß, die Arbeiten mit geschlossenen Augen, mit Händen oder Füßen usw., aber auch die Übermalungen, die Überarbeitungen von Fotos, von extremen menschlichen Situationen, wie die Totenmasken- und die Hiroshimaübermalungen (vgl. Kat. 142, 143), sie alle zielen kaum auf die virtuose Handhabung der bildnerischen Mittel ab – dies ist eher ein beinahe zufälliges Nebenprodukt –, sondern sind technische Hilfsmittel zur Selbsterfahrung und primär auf die eigene Person gerichtet, nicht auf den Betrachter, dessen ›Schockerlebnis‹ an diesen Werken wohl auch in erster Linie durch die Erfahrung einer beunruhigenden und bedrängenden Persönlichkeitsoffenbarung motiviert ist.

Wichtige Voraussetzungen hierfür lieferten ohne Zweifel die bewußtseinserweiternden Experimente und halbautomatischen Bildverfahren der Surrealisten, aber auch die informelle Malerei der École de Paris – auch bei Rainer wieder über die zentrale Integrationsfigur Wols – wird über eine stets neu gesuchte Auseinandersetzung modifiziert und auf extreme Aus-

1 Arnulf Rainer, in: Katalog Ausstellung *Arnulf Rainer*, Nationalgalerie Berlin (Wanderausstellung), Berlin 1981, S. 12.
2 Vgl. hierzu allg. Dieter Honisch, »Malerei um die Malerei zu verlassen«, in: a. a. O., S. 8 ff.
3 Arnulf Rainer, in: Katalog Ausstellung *Arnulf Rainer: Totenmasken*, Museum des XX. Jahrhunderts Wien (Wanderausstellung), Wien 1978.

drucksmöglichkeiten hin befragt. Hinzu kommt als wichtiger Faktor die Kunst der Geisteskranken, der gesellschaftlich nicht Integrierten, deren unmittelbare Verstrickung mit der eigenen psychischen Problematik bildnerisch unmittelbarer Gestalt anzunehmen scheint. Formal spielt sicher auch die spezifische Wiener Situation eine Rolle, manchmal fühlt man sich an das elegante Lineament des Jugendstils erinnert, aber auch die österreichische Literatur mit ihrem Hang zu Abstrusitäten, zu versponnener, oft auch morbider Selbstbespiegelung hat hier einen Reflex.

Bildnerisch spielt sich dies in immer neu aufgegriffenen, nie vollendeten Serien ab: »Ich mache keine Hauptwerke, sondern Serien kleineren Umfangs ... denn ich verstehe die kleineren Serien eben nicht als Vorstudien, sondern als Versuch, die verschiedenen Facetten einer Bildidee auszubreiten ... Ausstellungsmacher wollen immer nur sogenannte Schlüssel-, Groß- und Hauptwerke repräsentieren. Dieses falsche, aus der klassischen Kunst kommende Ausstellungskonzept kann ignoriert werden.«[1] D. h. es gibt keine werkimmanente Hierarchie, keine Fixpunkte, um die sich kleinere Arbeiten gruppieren würden. Vielmehr entsteht eine Idee eher als Kette, bei der jeder Teil den anderen steigert und miterklärt.[2] In letzter Konsequenz führt dies zu der Gleichung Leben und Kunst als ein ›Gesamtkunstwerk‹ zu begreifen, sich und seine Arbeit in einen Lebensentwurf einzubringen, der im Ideal aus der Summe der Einzelteile ein kongruentes Ganzes werden läßt, der aus der immer neuen Destruktion von Vorgefundenem sukzessive eine neue, eine Gegenwelt aufbaut. Eindringlich wird diese Haltung von Rainer in Zusammenhang mit den Totenmasken formuliert: »Die hier gezeigten Arbeiten sind Vorbereitendes. Es ist Vorläufiges. Es gibt keine großen Bilder. Es gibt keine musealformatigen zentralen Schlüsselwerke. Sie werden nie entstehen, es soll sie nie geben. Es kann sie nie geben, ausgenommen meine eigene Totenmaske ... Ein Hauptwerk ist nicht möglich, sieht man davon ab, daß der reale Tod ein Ereigniswerk sein kann. Er gibt ganz allgemein ... jedem fragmentarischen Lebenswerk Endgültigkeit, jedem fertigen Bild fragmentarischen Charakter. Alles wird durch ihn zum provisorischen Anlauf ...«[3] C. Sch.-H.

133 Arnulf Rainer, *Übermalung* 1956

134 Arnulf Rainer, *Ohne Titel* 1956

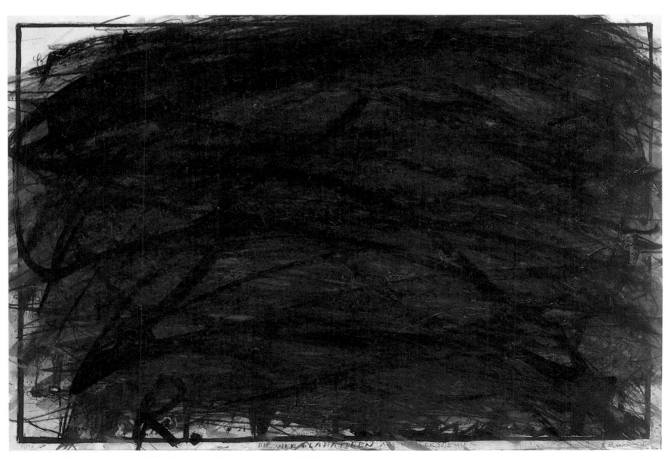

137 Arnulf Rainer, *Vier Gladiatoren Wahnhall*, um 1967

135 Arnulf Rainer, *Mikroauflösung,* um 1951

136 Arnulf Rainer, *Sunborn,* um 1951

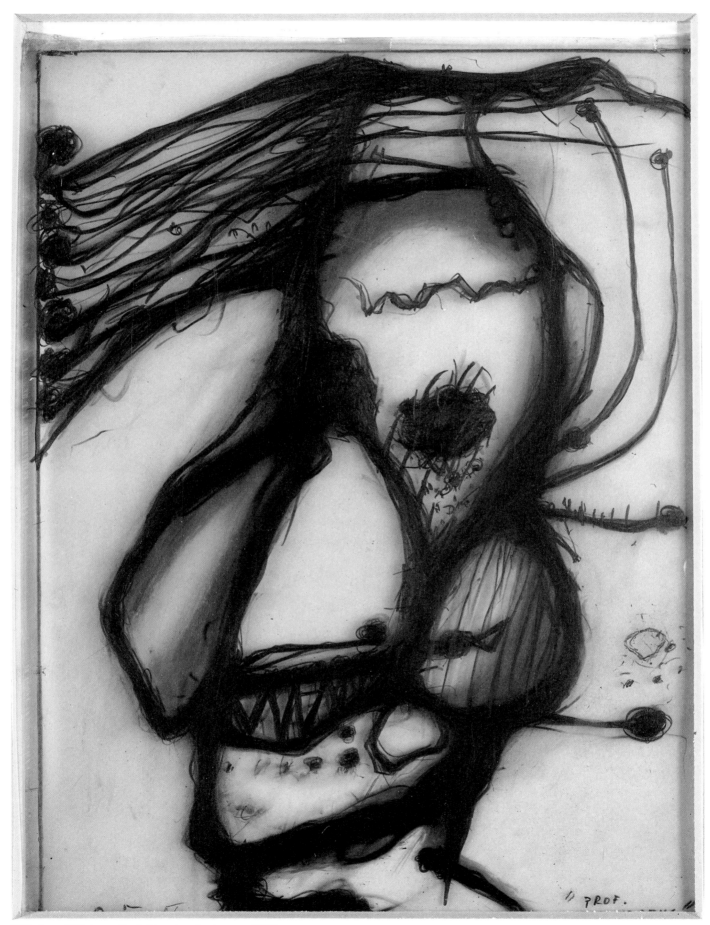

138 Arnulf Rainer, *Prof. Handendoeks,* um 1968

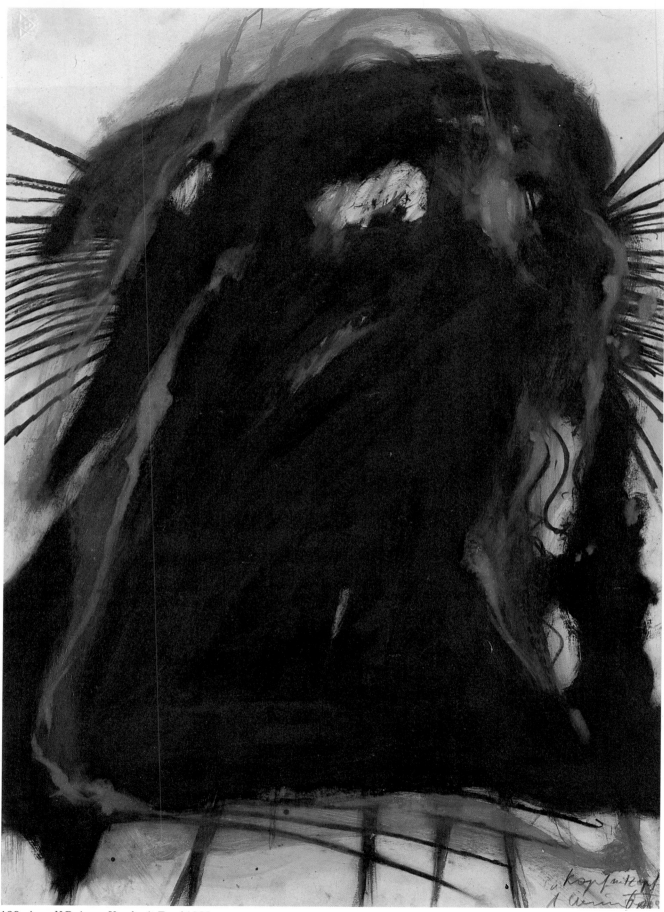

139 Arnulf Rainer, *Kopf mit Zopf* 1969

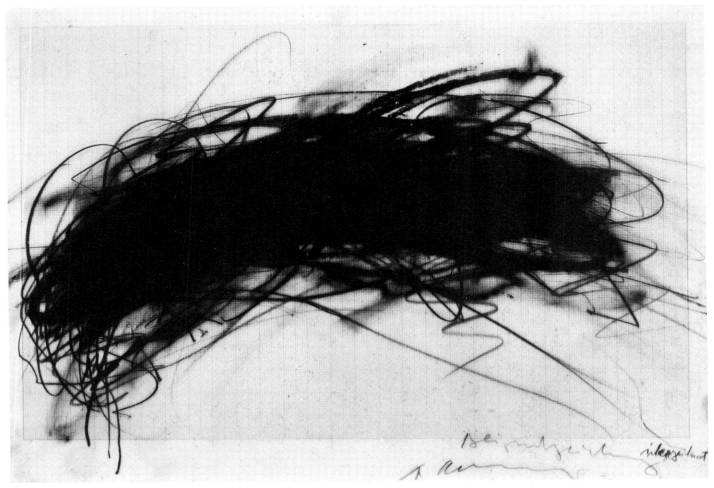

140 Arnulf Rainer,
Blindzeichnung,
um 1970

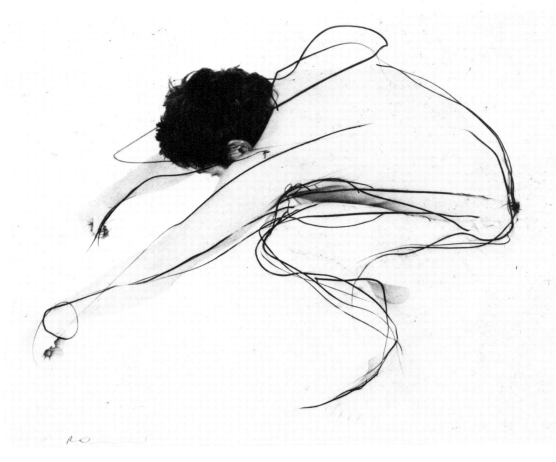

141 Arnulf Rainer,
Hocken 1973/74

143 Arnulf Rainer, *Totenmaske*, um 1978

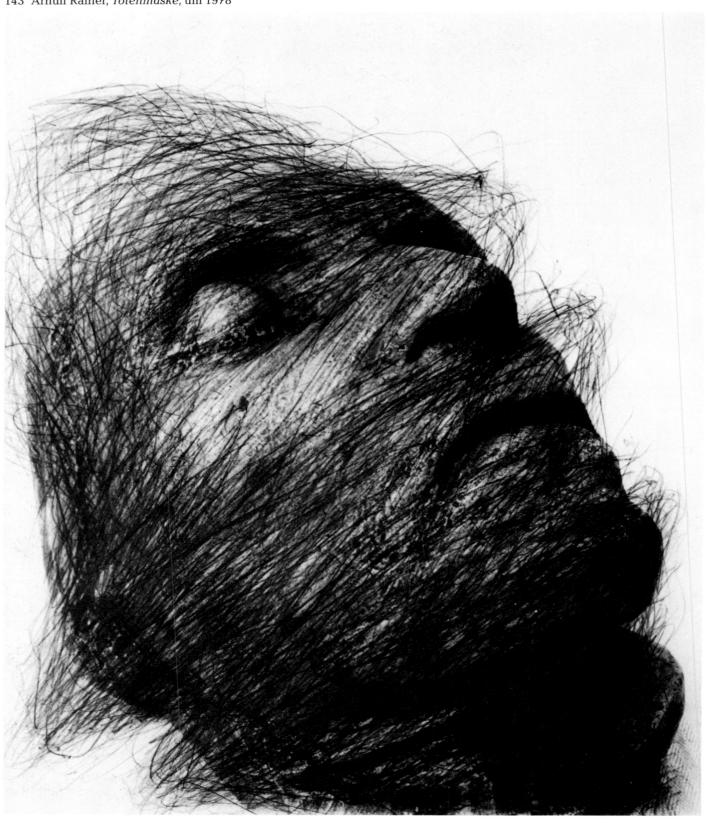

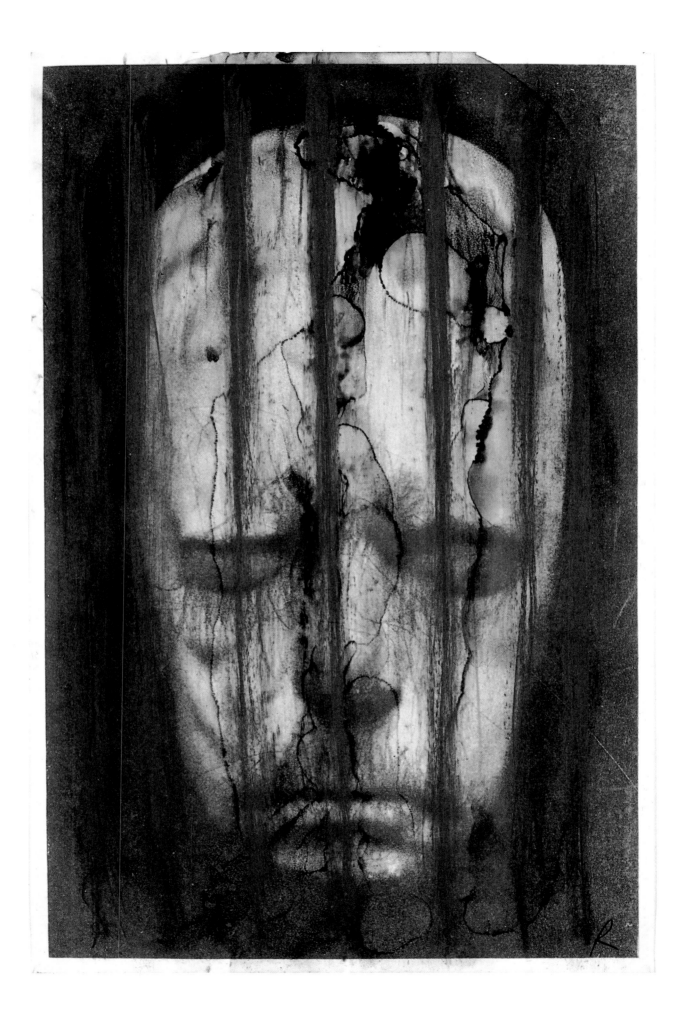

Gerhard Richter

*Bilder müssen nach Rezept herge-
stellt werden. Das Machen muß
ohne innere Beteiligung geschehen,
so wie Steine klopfen oder Fassaden
streichen.*

Richter, 1965

Der einzige Gegenstand der Malerei ist für Richter die Malerei. Um den Gegenstand zu tilgen, malte Richter seit 1962 zunächst ausschließlich in Grautönen nach Amateurfotos wie nach anonymen Illustrierten- und Prospektabbildungen. Auf diesen ist die vermeintliche Wirklichkeit bereits zu einem Bild geworden. Denn wie banal auch immer, ist jedes Bild für Richter auch ein gültiges Bild. Diese im Foto vorgefundenen trivialen Bilder, die meist nur noch ›zum Wegsehen‹ taugen, holt Richter mit den Mitteln der Malerei in den Bereich der Kunst zurück. Richter hat also keine gegenständlichen Interessen. Er ist nur Maler, und zwar ausschließlich abstrakter Maler. Als solcher ist Richter dann allerdings wieder sehr realistisch. Diesen malerischen Aspekt gilt es vorab zu betonen, denn Richters Werk kann sehr leicht auch ganz anders gelesen werden. Und zuweilen ist man nicht gewiß, ob es sich nicht wirklich ganz anders verhält. Vom sozialistischen Realismus wenig befriedigt, siedelte der als Bühnen- und Werbemaler sowie als Fotolaborant tätige Richter 1961 von Dresden nach Düsseldorf über. An der Düsseldorfer Akademie wird er Schüler von K. O. Götz, einem Hauptvertreter des deutschen Informel. Von dessen elegant ausschwingender gestischer Malweise scheint Richter allerdings weniger berührt, eher von den Figurationen Giacomettis oder Dubuffets.[1] Das eigentlich befreiende Erlebnis für Richter war die Fluxus- und Happening-Bewegung am Beginn der sechziger Jahre mit ihrem Plädoyer für die Antikunst. Das Banale und Vitale des Alltäglichen wurde nun für kunstwürdig befunden. In diesem Sinne veranstaltete Richter gemeinsam mit Konrad Lueg, dem späteren Kunsthändler Konrad Fischer, am 11. Oktober 1963 die »Demonstration für den kapitalistischen Realismus«. Im Düsseldorfer Möbelhaus Berges, das als Ganzes zur Ausstellung erklärt wurde, saßen beide korrekt gekleidet in einem normalen Wohnzimmer. Wie Plastiken waren alle Möbel auf Sockel gestellt und boten so ein lebendiges Bild deutscher Wirklichkeit. Lange vor Gilbert & George und lange vor Bazon Brocks didaktischen Möbelausstellungen inszenierten hier Künstler den ›Durchschnitt‹. Im Gegensatz zur informellen Gebärde des bundesweit tonangebenden Tachismus schien Kunst nun wieder der kritischen Bewußtmachung von Wirklichkeit zu dienen.

Solch kritische und ironische Wirklichkeitsbefragung mit den Mitteln der Malerei ist für ein breites Publikum recht eigentlich zum Kennzeichen Richters geworden. Die Ära von John F. Kennedy, den Richter wieder zusammen mit Konrad Lueg lebensgroß und zum Erschrecken vieler in Pappmaché nachbildete, der Optimismus wie auch der Witz dieser Kennedy-Ära schienen in Richters scharfsinnigem Umgang mit den vorgefundenen Bildern des Lebens ein deutsches Pendant zur Pop art und zum Fotorealismus gefunden zu haben. Ein Pop-Bild in der lapidaren Art des frühen Hockney könnten etwa die »Sargträger« von 1962 (Kat. 144) sein. Medienkritisch im Sinne des Fotorealismus lassen sich die »Stukas« von 1964 (Kat. 145) interpretieren, die durch den mitgemalten Papierrahmen deutlich als ein ins Gemälde vergrößertes Foto erkannt werden wollen. In der Tat provoziert ja die von Richter so souverän gehandhabte Unschärfe, die keineswegs im Foto vorliegt, sondern die Richter als Übertragungsunschärfe eines Fotos ins Gemälde ausgibt,[2] stets aufs neue den irritierten Betrachter. So könnte Richters verschleiert gemalter weißgrauer »Vorhang« (Kat. 146) ebenso eine Röhrenwand oder ein monochromes Bild sein.

1 Vgl. dazu besonders Dietrich Helms, Über Gerhard Richter, in: Katalog Ausstellung Gerhard Richter, Arbeiten 1962 bis 1971, Kunstverein für die Rheinlande und Westfalen, Düsseldorf 1971. Wichtig ferner Katalog Ausstellung Gerhard Richter, Deutscher Pavillon Venedig 1972, sowie die Beiträge von Manfred Schneckenburger und Marlis Grüterich in: Katalog Ausstellung Gerhard Richter, Bilder aus den Jahren 1962-1974, Kunsthalle Bremen 1976
2 Vgl. dazu Wolfgang Max Faust/Gerd de Vries, Hunger nach Bildern. deutsche malerei der gegenwart, Köln 1982, S. 44 f.
3 Vgl. dazu die Interviews in: Katalog Ausstellung Gerhard Richter. Deutscher Pavillon Venedig 1972 und neuerdings mit Verweis auf Bertrand Russell der Text von Zdenek Felix in: Katalog Ausstellung Gerhard Richter – Zwei gelbe Striche, Museum Folkwang Essen 1980, S. 6.
4 Ich folge hier dem Vergleich von Jürgen Harten in: Katalog Ausstellung. Von hier aus, Düsseldorf 1984, S. 293 ff.
5 Zitiert nach Katalog Ausstellung Richter, Bremen 1976 (Anm. 1), S. 72.
6 Zum Vergleich von Richter und Baselitz s. Faust/de Vries, Hunger nach Bildern (Anm. 2), S. 42.
7 Vgl. dazu bereits Schneckenburger in: Katalog Ausstellung Richter, Bremen 1976 (Anm. 31), bes. S. 15.
8 Vgl. dazu Richters Äußerung: »Ich verfolge keine Absichten, kein System, keine Richtungen. Ich habe kein Programm, keinen Stil, kein Anliegen. Ich halte nichts von fachlichen Problemen, von Arbeitsthemen, von Variationen bis zur Meisterschaft. – Ich fliehe jede Festlegung, ich weiß nicht, was ich will, ich bin inkonsequent, gleichgültig, passiv; ich mag das Unbestimmbare und Uferlose und die fortwährende Unsicherheit«. Zit. nach Faust/de Vries, Hunger nach Bildern (Anm. 2), S. 47.

186

Ein solchermaßen durch Malerei verunsichertes Realitätsbewußtsein hat Richter durchaus reflektiert. Aus seinen Interviewäußerungen läßt sich hierzu als Resümee gewinnen: Alles ist ungewiß, im Sinne der Heisenbergschen Unschärferelation verändert jeder Beobachter seinen Gegenstand, die Dinge an sich lassen sich ohnehin nicht auffinden, alles bleibt mehr oder weniger verfälschte Erscheinung, verläßlich und gewiß ist nur die Malerei, das Auftragen der Farbe auf der Leinwand.[3] Diese über die Pop art in Richtung auf die Konzeptkunst weiterführenden erkenntnistheoretischen Reflexionen münden bei Richter, diesem Kantianer der Kunst, in ein interesseloses Wohlgefallen an der Malerei. Sie bemächtigt sich in Richters thematisch unterschiedenen Werkgruppen aller fortlaufend näher ins Bild gerückten Gegenstände und verwandelt nacheinander Sex-Fotos (1967), Stadtansichten (1968, Kat. 147), Alpen (1969), Meeresansichten (1969), Wolken (1970), Landschaften (1969-71) und berühmte Männer (1971/72) in ein haptisch ganz unterschiedlich graugetöntes Malgeschehen. Durch die Einbeziehung der Farbe seit 1966 gestattet Richter seiner Malerei mit den »Farbmusterkarten« einen völlig antiillusionistischen Rückgriff auf den Konstruktivismus und die Op art. Zugleich wird die Farbe geradezu tautologisch als Farbe gemalt. In den »Vermalungen« von 1971 ergibt sich dann ein rätselhafter Farbdschungel (Kat. 149), in dem der Malvorgang selbst der einzige Gegenstand des Bildes ist.

Als Konstante im anscheinend ständig sprunghaft wechselnden Werk Richters ergibt sich somit seit dem 1962 gemalten »Tisch« (Abb. 1), dem ersten Bild seines Werkverzeichnisses, bis hin zu seinen jüngsten »Abstrakten Gemälden« (Abb. 2, Kat. 152) die beständige Variation von Malerei.[4] Ungeachtet aller Gegenstands- und Stilbefragungen, auch den medienkritischen Interessen zum Trotz, ist Richter also letztlich ein Maler des Informel geblieben. Und Richter erklärt dies lapidar mit der Feststellung, »weil wir nichts anderes haben als das Informel«.[5] Gemeint ist damit natürlich nicht mehr jene psychographische subjektive Malweise der fünfziger Jahre, sondern Informel bedeutet bei Richter eine Künstlerkunst, die ähnlich wie Baselitz nicht mehr am Sujet, sondern nur noch am Machen eines Bildes durch Malerei interessiert ist.[6] So wie Richter am Anfang die trostlose Ansicht eines Tisches (Abb. 1) durch einen damals gewiß noch spontanen Malgestus getilgt und als nunmehr numinoses malerisches Gebilde zugleich aktiviert hat, ebenso stellt Richter in seinen jüngsten Bildern nun mit einer malerisch virtuos inszenierten Plastizität und Spontaneität des Farbauftrages eben jene ausfahrenden abstrakten Malgesten mit kaltblütiger Perfektion wieder her, die sein Lehrer K. O. Götz zumeist in Schwarzweiß und mit großer Geschwindigkeit auf der Leinwand niedergeschrieben hatte. Richter rekonstruiert mit Malerei, was Götz einst malte.

Der Tachismus der fünfziger Jahre und Fluxus vom Beginn der sechziger Jahre, diese einander ablösenden und anscheinend völlig konträren Richtungen des Düsseldorfer Kunstbetriebs, verbinden sich also bei Richter über die Pop art und die Konzeptkunst zu einer Malerei des interesselosen Wohlgefallens und der artistischen Indifferenz. Richters scheinbare Stillosigkeit reflektiert gewiß auch eine Offenheit des Westens im Gegensatz zur stilistisch vorgeschriebenen Weltsicht im Osten.[7] Die Gefahr solcher Offenheit liegt im unverbindlichen Pluralismus. Ihm entzieht sich der erklärte Systemgegner Richter durch eine Malerei, die ihre Wandlungen als Bewältigung immer neuer Schwierigkeiten anschaulich macht.[8] Richters Kunst ist so ein fortschreitender Dialog der Malerei mit sich selbst angesichts einer mit Bildern überfüllten Welt. Damit erweist sich Richters Kunst ähnlich der seines Freundes Palermo als Versuch einer moralischen Weltordnung durch Malerei. PKS

144 Gerhard Richter, *Sargträger* 1962

146 Gerhard Richter, *Vorhang* 1966

145 Gerhard Richter, *Stukas* 1964

148 Gerhard Richter, *Blinki* 1969

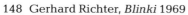

147 Gerhard Richter, *Stadtbild PX* 1968

149 Gerhard Richter, *Dschungelbild* 1971

150 Gerhard Richter,
Ohne Titel 1980

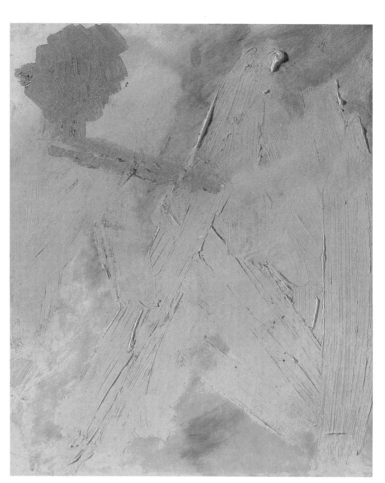

151 Gerhard Richter,
Ohne Titel 1980

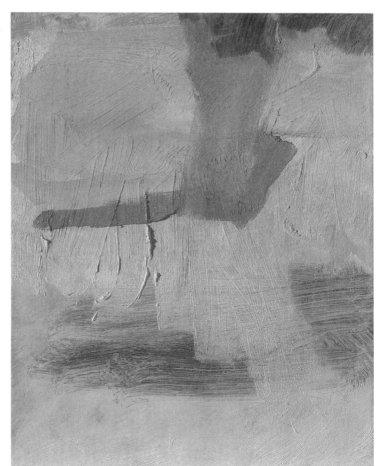

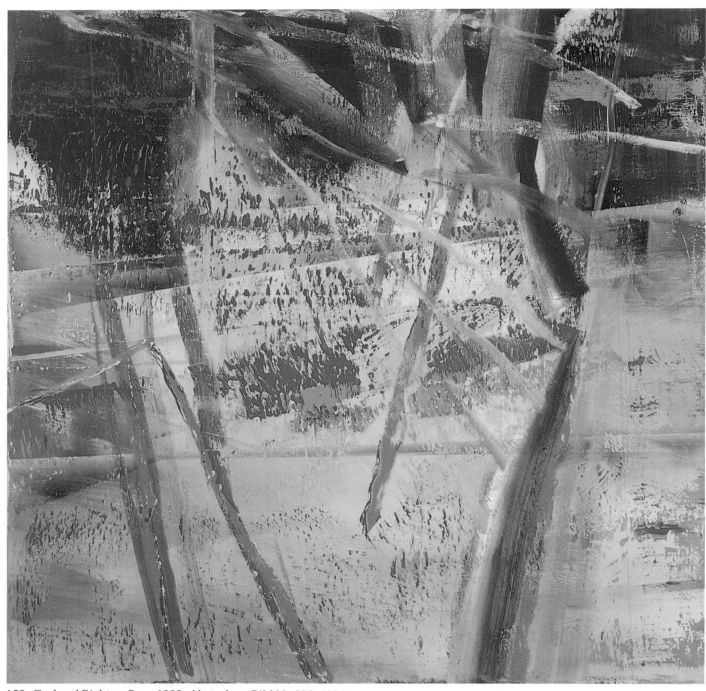

152 Gerhard Richter, *Prag 1883, Abstraktes Bild Nr. 525*, 1983

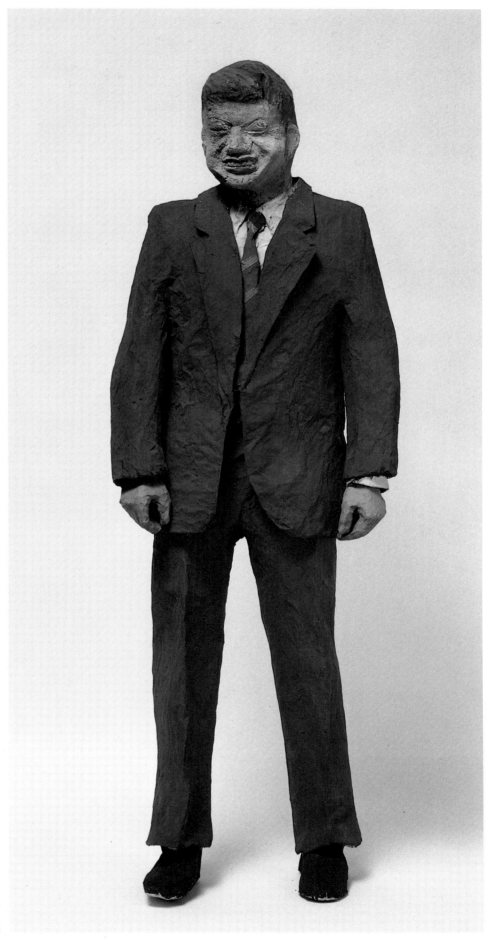

153 Gerhard Richter,
John F. Kennedy,
um 1963

154 Gerhard Richter, *Porträt Heiner Friedrich* 1964

155 Gerhard Richter, *Interieur* 1964

Eugen Schönebeck

Eugen Schönebeck, dessen künstlerische Produktion weitgehend in die erste Hälfte der sechziger Jahre fällt, hat sich im offiziellen Kunstbetrieb beinahe zu einem ungreifbaren Mythos verflüchtigt. In einem Akt konsequenter Verweigerung entzog er sich der aktuellen ›Szene‹, als sie begann, ihre Protagonisten marktgerecht aufzubereiten. Insofern läßt sich wenig über eine mögliche Entwicklung in seinem Werk aussagen, ist man doch auf eine Zeitspanne von kaum mehr als fünf Jahren eingeschränkt: Der Bogen reicht von den Arbeiten im Zusammenhang mit dem 1. Pandämonischen Manifest, das er 1961 gemeinsam mit Georg Baselitz publizierte, bis hin zu den großfigurigen, monumentalen Heroen von 1966. Allerdings sind die in dieser kurzen Zeit feststellbaren Veränderungen erstaunlich genug.

Der historische Abstand zwischen dem frühen Informel und den hier diskutierten Künstlern, ganz entscheidend jedoch die in akademischer Unverbindlichkeit erstarrte, nicht mehr existentiell notwendig erscheinende tachistische Malerei um 1960 machten einen neuen bildnerischen Ansatz erforderlich. Schönebeck und Baselitz experimentierten in dieser Zeit mit einer gegenständlich bewußt unbestimmten, inhaltlich diffusen Malerei, in der es keine Eindeutigkeiten gibt (Kat. 2, 16 bis 20). Radikaler als Baselitz, tendierte Schönebeck dann zu einer gegenständlich benennbaren Form, wie der Vergleich der beiden 1964 entstandenen Kreuzbilder zeigt. Während sich bei Baselitz die beunruhigende Wirkung durch die mangelnde Stabilität und die ambivalente Definition der dargestellten Dingzeichen ergibt, teilt sich bei Schönebeck Entsetzen unmittelbar über die konkrete Mißhandlung des Gekreuzigten mit. Dadurch wird dem Betrachter allerdings gleichzeitig eine größere Distanzierungsmöglichkeit gegeben: Während bei Baselitz jeder gemeint sein kann, handelt es sich bei Schönebeck deutlich um ein Individuum, mit dem man zwar Mitleid hat, das einen jedoch kaum selbst betrifft. Dieser Ansatz wird von Schönebeck dann konsequent weiterentwickelt, an die Stelle des namenlosen Individuums tritt der benennbare Prototyp oder auch die bestimmte historische Figur: Es entstehen Bilder wie *Der wahre Mensch* (Kat. 156) oder *Rotarmist* (Kat. 157). Formal bedeutete dies einen entscheidenden Umlernprozeß, das konkret faßbare, neue Menschenbild, das Schönebeck vorschwebte und das ohne Zweifel eine moralische Kategorie meinte, bedurfte einer eindeutigen formalen Festlegung, um die gewollte Verständlichkeit und Breitenwirkung erreichen zu können. Nach eigener Aussage orientierte sich Schönebeck dabei insbesondere an Fernand Léger und Alexander Deineka[1], beide, wenn man so will, realistische Maler, beide Sozialisten, allerdings unterschiedlicher Prägung. Die Apotheose des modernen, arbeitenden Menschen sowie die formale, aus dem Kubismus entwickelte Klarheit des Bildaufbaus werden Schönebeck dabei vornehmlich interessiert haben. Bei ihm wird dieser Ansatz – sicher auch beeinflußt durch seine Ausbildung als Wand- und Reklamemaler – weiter übersteigert: Die Figuren stehen bildfüllend vor leeren Hintergründen oder in kahlen Landschaften und wirken damit wie Idole, sind bewußt gesetzte ›Vor-Bilder‹. Der dahinterstehende politisch-moralische Impetus – einige Jahre vor dem Höhepunkt der Studentenrevolte und der außerparlamentarischen Opposition – machen den lehrhaften Charakter dieser Bilder aus, die allerdings keine faktische Realität, sondern eine soziale Utopie benennen.

C. Sch.-H.

1 Vgl. hierzu Christos M. Joachimides: ›Wie ist Eugen Schönebeck / Qui est Eugen Schönebeck‹, in: Katalog Ausstellung *Schilderkunst in Duitsland 1981*, Brüssel 1981, S. 204-206; Klaus Schrenk (Hrsg.): *Aufbrüche, Manifeste, Manifestationen*, Köln 1984, S. 170 ff.

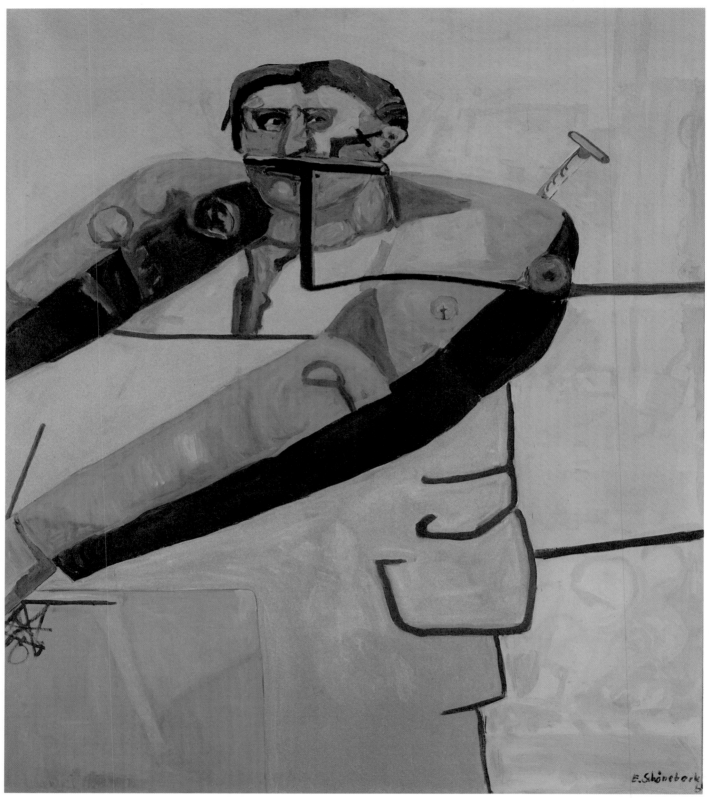

156 Eugen Schönebeck, *Der wahre Mensch* 1964

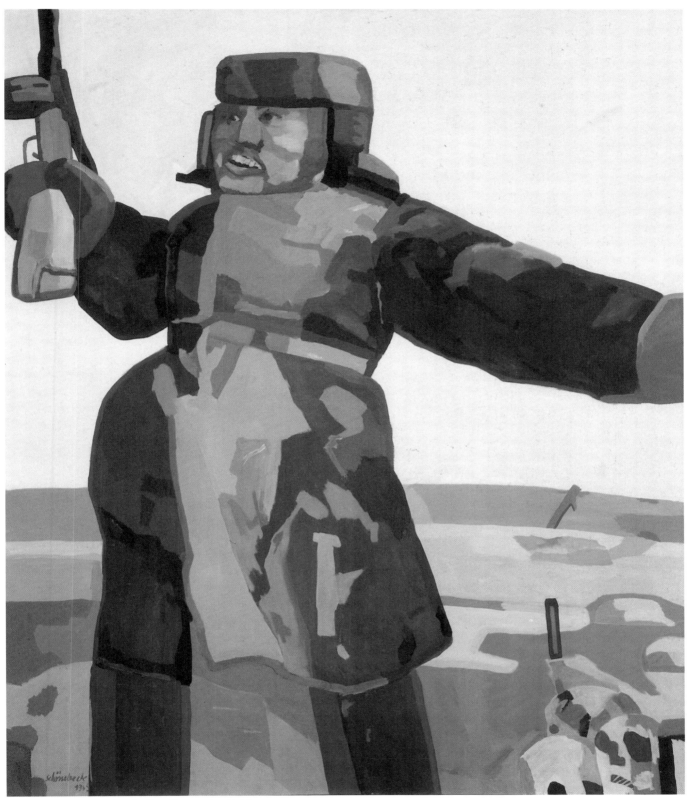

157 Eugen Schönebeck, *Der Rotarmist* 1965

Katalog

Die Katalogangaben sind wie folgt auf-
zulösen:

WAF PF Wittelsbacher Ausgleichs-
fonds/Prinz Franz. Hierbei
handelt es sich um Bilder und
Objekte aus der Sammlung
S.K.H. Prinz Franz von Bayern,
die an den Wittelsbacher Aus-
gleichsfonds übergeben
wurden.

GV Erwerbungen des Galerie-
vereins München e. V. für die
Staatsgalerie moderner Kunst

Inv. Nr. Eigene Erwerbungen

Sammlung Privatsammlung S. K. H. Prinz
Prinz Franz Franz von Bayern

WAF Slg Wittelsbacher Ausgleichs-
fonds/Prinz Franz. Hierbei
handelt es sich um die Arbei-
ten auf Papier, die aus der
Sammlung S.K.H. Prinz Franz
von Bayern an den Wittels-
bacher Ausgleichsfonds über-
geben wurden.

Georg Baselitz

1 Der Zwerg, 1962
Öl auf Leinwand, 136 x 101,5 cm
WAF PF 1

2 Hommage à Charles Meryon,
1962/63
Öl auf Leinwand, 120 x 90 cm
WAF PF 2

Ausstellungen: ›Georg Baselitz‹, Staatsgalerie moderner Kunst/Haus der Kunst, München 1976, Abb. S. 41, Kat. Nr. 2
›Georg Baselitz‹, Kunstverein Braunschweig 1981, Abb. S. 13
›Georg Baselitz, Druckgraphik/Prints/Estampes 1963-1983‹, Staatliche Graphische Sammlung, München/Cabinet des Estampes du Musée d'Art et d'Histoire, Genf/Städtisches Museum, Trier/Bibliothèque Nationale, Paris/Tate Gallery, London 1984, S. 10, Abb. S. 8

3 Hunde (Frühstück im Grünen),
1962-66
Öl auf Leinwand, 180 x 250 cm
WAF PF 66

Ausstellungen: ›Georg Baselitz‹, Kunstverein Hamburg 1972, Kat. Nr. 33
München 1976, a. a. O. (s. hier Nr. 2), Abb. S. 74, Kat. Nr. 14

4 Sitzender, 1966
Öl auf Leinwand, 160 x 140 cm
WAF PF 28

5 Drei Feldarbeiter, 1966
Öl auf Leinwand, 163,7 x 132,5 cm
Inv. Nr. 14 695

Literatur: Münchner Jahrbuch der bildenden Kunst, Bd. XXXIII, 1982, S. 231, Abb. S. 229

6 Drei Streifen, zwei Kühe, 1967
Öl auf Leinwand, 138 x 170 cm
GV 65

Literatur: Münchner Jahrbuch der bildenden Kunst, Bd. XXXIV, 1983, S. 248

7 Seeschwalbe, 1971/72
Öl auf Leinwand, 180 x 140 cm
Inv. Nr. 14 276

Literatur: Münchner Jahrbuch der bildenden Kunst, Bd. XXIV, 1973, S. 290, Abb. 289

8 Adler (Fingermalerei), 1972
Öl auf Leinwand, 200 x 162 cm
WAF PF 31

Ausstellungen: ›Baselitz, Malerei, Handzeichnungen, Druckgraphik‹, Kunsthalle Bern 1976, Abb. (o. S.), Kat. Nr. 12
München 1976, a. a. O. (s. hier Nr. 2), Abb. S. 85, Kat. Nr. 29
›Georg Baselitz, Gemälde, Handzeichnungen, Druckgraphik‹, Kunsthalle Köln 1976, Kat. Nr. 46
›Georg Baselitz, Schilderijen/Paintings 1960-1983‹, The Whitechapel Art Gallery, London/Stedelijk Museum, Amsterdam/Kunsthalle Basel 1983/84, Abb. S. 54, Kat. Nr. 18

9 Straßenbauarbeiter (Fremdarbeiter), 1973
Öl auf Leinwand, 200 x 162 cm
WAF PF 3

Ausstellungen: München 1976, a. a. O. (s. hier Nr. 2), S. 16, Abb. S. 16 (vgl.: ›Georg Baselitz‹, Kunstverein Braunschweig 1981, S. 113)
Bern 1976, a. a. O. (s. hier Nr. 8), Kat. Nr. 25

10 Drei Landschaftsskizzen, 1973
(dreiteilig)
Öl auf Leinwand, auf Stäbchenholzplatte montiert, 31,2 x 71 cm, 30,7 x 58,1 cm, 33 x 84,5 cm
WAF PF 32

11 Orangenesser IV, 1982
Öl auf Leinwand, 146,1 x 114 cm
WAF PF 46

Ausstellungen: Braunschweig 1981, a. a. O. (s. hier Nr. 2), Abb. S. 121
London/Amsterdam/Basel 1983/84, a. a. O. (s. hier Nr. 8), S. 20, Abb. S. 69, Kat. Nr. 33

12 Landschaft, um 1959/60
Tusche, Deckweiß auf liniertem Papier 24,8 x 19,7 cm
WAF Slg 187

Ausstellungen: ›Georg Baselitz, Zeichnungen 1958-1983‹, Kunstmuseum Basel/Stedelijk Van Abbe Museum, Eindhoven 1984/85, Kat. Nr. 14

13 Amorphe Landschaft, 1961
Tuschfeder, Aquarell auf Papier, 29,3 x 21,7 cm
WAF Slg 197

14 Antonin Artaud, 1962
Tuschfeder laviert auf Papier, 19 x 14,1 cm
WAF Slg 6

15 Sächsische Landschaft, 1962/63
Aquarell, Bleistift, Kohle, Tempera auf Papier, 48 x 62 cm
WAF Slg 189

Ausstellungen: München 1976, a. a. O. (s. hier Nr. 2), Abb. S. 31, Kat. Nr. 60
Braunschweig 1981, a. a. O. (s. hier Nr. 2), Abb. S. 23
›German Drawings of the 60s‹, Yale University Art Gallery, New Haven/Art Gallery of Ontario, Toronto 1982, Abb. S. 14, Kat. Nr. 3
Basel/Eindhoven 1984/85, a. a. O. (s. hier Nr. 12), Kat. Nr. 80

16 Figur nach Wrubel, 1963
Tuschpinsel, Deckweiß auf Maschinenbütten, 62,5 x 42,5 cm
WAF Slg 190

Ausstellungen: München 1976, a. a. O. (s. hier Nr. 2), Abb. S. 47, Kat. Nr. 52
›German Drawings of the 60s‹, a. a. O. (s. hier Nr. 12), Abb. S. 15, Kat. Nr. 1
Basel/Eindhoven 1984/85, a. a. O. (s. hier Nr. 12), Kat. Nr. 70

17 Figur mit Entenkopf, 1963
Tusche laviert auf Papier, 65 x 48 cm
WAF Slg 192

Ausstellung: Basel/Eindhoven 1984/85, a. a. O. (s. hier Nr. 12), Kat. Nr. 113

18 Fuß, 1963/64
Tuschfeder, Aquarell auf Papier, 29,2 x 21 cm
WAF Slg 188

Ausstellung: Basel/Eindhoven 1984/85, a. a. O. (s. hier Nr. 12), Kat. Nr. 58

19 1. Orthodoxer Salon (100. Plakatentwurf), 1964
Tusche, Kohle, Bleistift auf Transparentpapier, 82,1 x 61,5 cm
WAF Slg 11

Ausstellungen: ›Zeichnungen, Baselitz, Beuys, Buthe u. a.‹, Städt. Museum Schloß Morsbroich, Leverkusen/Kunsthalle Hamburg/Kunstverein München 1970, Abb. (o. S.)
Basel/Eindhoven 1984, a. a. O. (s. hier Nr. 12), Abb. Nr. 47, Kat. Nr. 100

20 1. Orthodoxer Salon, 1964
Tuschpinsel auf Transparentpapier, 86,9 x 61,5 cm
WAF Slg 12

21 Peitschenfrau, 1964
Bleistift auf Papier, 62 x 49 cm
WAF Slg 191

Ausstellung: Basel/Eindhoven 1984/85, a. a. O. (s. hier Nr. 12), Kat. Nr. 87

22 Der Maler, 1967
Aquarell, Bleistift auf braunem Papier, 49,9 x 37,3 cm
WAF Slg 22

Ausstellung: München 1976, a. a. O. (s. hier Nr. 2), Abb. S. 60, Kat. Nr. 66

23 Hund am Baum abwärts, 1967
Bleistift auf vergilbtem Papier, 50 x 47,5 cm
WAF Slg 185

Ausstellung: München 1976, a. a. O. (s. hier Nr. 2), Kat. Nr. 68

24 Sitzende Figuren, 1967
Mischtechnik auf Papier, 94,5 x 73,5 cm
WAF Slg 184

25 Mann am Baum abwärts, 1969
Gouache, Kohle auf Papier, 49,5 x 32 cm
WAF Slg 193

Ausstellung: Basel/Eindhoven 1984/85, a. a. O. (s. hier Nr. 12), Kat. Nr. 169

26 Elke im Bikini, 1969
Aquarell, Bleistift, Deckweiß auf Maschinenbütten, 49,7 x 64,4 cm
WAF Slg 194

Ausstellungen: München 1976, a. a. O. (s. hier Nr. 2), Abb. S. 77, Kat. Nr. 80
›Zeichnungen II, Baselitz u. a.‹, Städtisches Museum Leverkusen, Schloß Morsbroich 1972/73 (o. S.)

27 Zwei Gebückte, 1977
Öl auf Papier, 150 x 200 cm
WAF Slg 186

28 Weiblicher Akt, 1980
Kohle, Aquarell auf Papier, 60,8 x 43,5 cm
WAF Slg 195

Ausstellung: Basel/Eindhoven 1984/85,
a. a. O. (s. hier Nr. 12), Abb. Nr. 28,
Kat. Nr. 247

29 Kopf, 1981
Aquarell auf Papier, 62,3 x 48 cm
WAF Slg 196
Ausstellung: Basel/Eindhoven 1984/85,
a. a. O. (s. hier Nr. 12), Abb. Nr. 29,
Kat. Nr. 248

30 Mädchen von Olmo, 1981
Tusche, Ölfarbe auf Papier, 86 x 61 cm
WAF Slg 42

31 Skizze: Figur mit abgewinkeltem
Arm, 1982
Kohle auf Papier, 60,5 x 43 cm
Sammlung Prinz Franz

32 Skizze: Figur mit abgewinkeltem
Arm, 1982
Kohle auf Papier, 61 x 43,3 cm
Sammlung Prinz Franz

33 Skizze: Figur mit abgewinkeltem
Arm, 1982
Kohle auf Papier, 61 x 43,2 cm
Sammlung Prinz Franz

34 Skizze: Figur mit abgewinkeltem
Arm, 1982
Kohle auf Papier, 61 x 41,1 cm
Sammlung Prinz Franz

Joseph Beuys

35 Ohne Titel, 1961
Öl auf Pappe, bemalter Rahmen,
44,5 x 64,5 cm
WAF PF 4

Ausstellung: ›Joseph Beuys, Arbeiten aus
Münchner Sammlungen‹, Städtische Galerie
im Lenbachhaus, München 1981,
Abb. Nr. 167, Kat. Nr. 146

36 Zwei 125-Grad-Fettwinkel in
Dosen, 1963
Blech, Fett auf Holz, 37 x 84 x 12 cm
GV 25

Ausstellungen: ›Joseph Beuys‹, The Salo-
mon R. Guggenheim Museum, New York
1979, Abb. S. 275, Kat. Nr. 493
München 1981, a. a. O. (s. hier Nr. 35),
Abb. Nr. 232, Kat. Nr. 285
›Westkunst/Zeitgenössische Kunst seit
1939‹, Köln 1981, Abb. S. 476, Kat. Nr. 772

37 Das Ende des 20. Jahrhunderts,
1982
Basalt, Ton, Filz, 44 Steine à ca.
48 x 150 x 48 cm
GV 81

Literatur: Bayerische Staatsgemäldesamm-
lungen, Jahresbericht 1983, München 1983,
S. 22, Abb. S. 23

38 Akt, 1951
Fettfarbe, Bleistift auf Papier, 16,3 x 14,6 cm
WAF Slg 49

Ausstellung: München 1981, a. a. O. (s. hier
Nr. 35), S. 29, Abb. Nr. 29, Kat. Nr. 32

39 Honigfrau, 1956
Fettstift, Bleistift auf Papier, 29,6 x 20,9 cm
Sammlung Prinz Franz

40 Landschaft mit Empfänger, 1957
Bleistift, Aquarell auf Papier mit abgerunde-
ten Ecken, montiert auf Fabrianopapier,
20,5 x 28,9 cm
Sammlung Prinz Franz

Antonius Höckelmann

41 Ohne Titel, um 1967
Terrakotta, 16 x 22 x 19 cm
WAF PF 9

42 Der Wanderer, 1972-76
Lindenholzrelief, farbig gefaßt,
169,8 x 74,2 x 11 cm
WAF PF 36

Ausstellungen: Köln 1980, a. a. O. (s. hier
Nr. 41), Abb. S. 40, Kat. Nr. 17
›Von hier aus/Zwei Monate neue deutsche
Kunst in Düsseldorf‹, Düsseldorf 1984,
Abb. S. 106

43 Ohne Titel, 1978
Dispersion auf Styropor und Polyester,
79,5 x 94,4 x 41,8 cm
WAF PF 10

Ausstellung: Köln 1980, a. a. O. (s. hier
Nr. 41), Abb. S. 13, Kat. Nr. 19

44 Ohne Titel, 1961
recto: Tuschpinsel auf Papier; verso.: Blei-
stift auf Papier, 16,9 x 11,8 cm
WAF Slg 180

Ausstellungen: ›Antonius Höckelmann,
Zwei Plastiken/25 Tuschzeichnungen 1961
bis 1978‹, Galerie Thomas Borgmann, Köln/
Galerie Fred Jahn, München, 1978/79, Abb.
(o. S.), Kat. Nr. 2
Köln 1980, a. a. O. (s. hier Nr. 41), Kat. Nr. 48

45 Fuß, 1962
Tusche auf grauem Karton, 29,6 x 21 cm
WAF Slg 62

Ausstellungen: ›Zwei Plastiken/25 Tusch-
zeichnungen 1961-1978‹, a. a. O. (s. hier
Nr. 45), Abb. (o. S.), Kat. Nr. 11
Köln 1980, a. a. O. (s. hier Nr. 41), Kat. Nr. 55
(bezeichnet ›Ohne Titel‹, 1962)

46 Richter, 1971
Mischtechnik auf Papier (Fotokopie einer
bedruckten Seite), 29,7 x 21 cm

Ausstellung: ›German Drawings of the 60s‹,
a. a. O. (s. hier Nr. 15), Abb. S. 31, Kat. Nr. 30

47 Vera, 1977
Farbige Wachskreiden, Bleistift, Deckfarben
auf Papier, 214,8 x 155,5 cm
WAF PF 37

Ausstellung: ›Antonius Höckelmann‹,
Josef-Haubrich-Kunsthalle, Köln 1980,
Kat. Nr. 163 (keine Abb.)

48 Weiblicher Halbakt, 1979
Tuschpinsel auf Bütten, 37,6 x 26,3 cm
WAF Slg 171

49 Frauenkopf, 1981
Tuschpinsel auf Ingrespapier, 61,8 x 48,4 cm
WAF Slg 66

50 Zeichnung, 1981
Mischtechnik auf Papier, 82,5 x 114 cm
WAF Slg 182

Jörg Immendorff

51 Dienstagweste, 1965
Dispersion auf Leinwand, 55 x 38 cm
Sammlung Prinz Franz

Ausstellung: ›Immendorff‹, Kunsthaus Zürich 1983/84, Kat. Nr. 11

52 Ohne Titel (Vogel), 1966
Mischtechnik auf Leinwand, 153 x 153 cm
GV 66

Ausstellung: Zürich 1983/84, a. a. O. (s. hier Nr. 51), Kat. Nr. 4 (bezeichnet ›Ohne Titel‹, 1965)
Literatur: Jörg Immendorff: ›Hier und jetzt/Das tun, was zu tun ist‹, Köln/New York 1973, Abb. S. 23
Münchner Jahrbuch der bildenden Kunst, Bd. XXXIV, 1983, S. 248

53 Lidl Eisbär (zweiteilig), 1968
Dispersion auf Nessel, 130,3 x 150 cm
130,3 x 125,1 cm
WAF PF 35

Ausstellung: ›Lidl 1966-1970‹, Stedelijk Van Abbe Museum, Eindhoven 1981, Abb. S. 28 und 29

54 Wir waren es, 1968
Öl auf Leinwand auf Spanfaserplatte,
39 x 24 cm
WAF PF 11

Ausstellung: Zürich 1983/84, a. a. O. (s. hier Nr. 51), Kat. Nr. 36
Literatur: Immendorff, Hier und jetzt, a. a. O. (s. hier Nr. 52), Abb. S. 70

55 Café Deutschland VII, 1980
Acryl auf Leinwand, 280 x 350 cm
Inv. Nr. 14 888

Ausstellungen: ›Malermut rundum‹, Kunsthalle Bern 1980, Tafel 15
›Café Deutschland/Adlerhälfte‹, Kunsthalle Düsseldorf 1982, S. 32 ff., Abb. S. 35
Zürich 1983/84, a. a. O. (s. hier Nr. 51), Kat. Nr. 76
Literatur: Bayerische Staatsgemäldesammlungen, Jahresbericht 1984, München 1984, S. 20 ff., Abb. S. 21

56 Was macht er nun? (Ost), 1981
Öl auf Leinwand, 138 x 120 cm
WAF PF 12

Ausstellung: ›Grüße von der Nordfront‹, Galerie Fred Jahn, München 1982, Abb. S. 30

57 Brotlaib, 1964
Kugelschreiber auf vergilbtem Papier,
49,5 x 34,5 cm
WAF Slg 173

58 Ohne Titel, Objekt, 1964
Kugelschreiber auf weißem Papier, Blatt unten zweimal gelocht, 20,8 x 14,7 cm
WAF Slg 70

Ausstellung: Zürich 1983/84, a. a. O. (s. hier Nr. 51), Kat. Nr. 204

59 Ohne Titel (Engel), 1964
Kugelschreiber auf weißem Papier auf weißer Unterlage, 14,7 x 19,7 cm; Unterlage 31 x 45 cm
WAF Slg 71

Ausstellung: Zürich 1983/84, a. a. O. (s. hier Nr. 51), Kat. Nr. 205

60 Ohne Titel, Objekt, 1964
Kugelschreiber auf vergilbtem Papier,
19,2 x 14,8 cm
WAF Slg 169

61 Joseph Beuys als Stuka, 1965
Kugelschreiber auf Papier, 20,8 x 29,6 cm
WAF Slg 72

Ausstellung: Zürich 1983/84, a. a. O. (s. hier Nr. 51), Kat. Nr. 211

62 Rolandseck, 1966
Bleistift und Tusche auf Papier,
29,7 x 20,8 cm
WAF Slg 69

Ausstellung: ›German Drawings of the 60s‹, a. a. O. (s. hier Nr. 15), Abb. S. 34, Kat. Nr. 36
Zürich 1983/84, a. a. O. (s. hier Nr. 51), Kat. Nr. 227
Literatur: Immendorff, Hier und jetzt, a. a. O. (s. hier Nr. 52), Abb. S. 20

63 Lidl Bär, 1968
Kugelschreiber auf Papier, 20,9 x 14,7 cm
WAF Slg 73

Ausstellungen: ›German Drawings of the 60s‹, a. a. O. (s. hier Nr. 15), Abb. S. 36, Kat. Nr. 37
Zürich 1983/84, a. a. O. (s. hier Nr. 51), Kat. Nr. 244

64 Nichtschwimmer, 1979
Bleistift und Gouache auf Papier,
29 x 20,9 cm
WAF Slg 75

Ausstellungen: ›German Drawings of the 60s‹, a. a. O. (s. hier Nr. 15), Abb. S. 36, Kat. Nr. 38
Zürich 1983/84, a. a. O. (s. hier Nr. 51), Kat. Nr. 245

65 Art Fight Art, 1981
Öl auf Papier, 70 x 100 cm
WAF Slg 77

Ausstellung: ›Grüße von der Nordfront‹, a. a. O. (s. hier Nr. 56), Abb. S. 16
Zürich 1983/84, a. a. O. (s. hier Nr. 51), Kat. Nr. 376

Anselm Kiefer

66 Nero malt, 1974
Öl auf Leinwand, 220 x 300 cm
WAF PF 51

Ausstellungen: ›Anselm Kiefer‹, Kunstverein Bonn 1977, Abb. (o. S.), Kat. Nr. 8
›Expressions/New Art from Germany‹, The Saint Louis Art Museum, Saint Louis/The ›Institute for Urban Researches, New York/Institute of Contemporary Art, University of Pennsylvania, Philadelphia/Museum of Contemporary Art, Chicago/New Port Harbour Museum, New Port Beach, Cal./Corcoran Gallery of Art, Washington, 1983, Abb. S. 107
›Anselm Kiefer‹, Musée d'Art Moderne de la Ville de Paris, Paris/The Israel Museum, Jerusalem 1984, S. 54

Imi Knoebel

67 Ohne Titel (siebenteiliges Bild), 1975/76
Leinwand, 2 Tafeln je 290 x 75 cm, 5 Tafeln je 300 x 75 cm
Inv. Nr. 14 478 a - g, GV 75 a - g

Literatur: Münchner Jahrbuch der bildenden Kunst, Bd. XXVIII, 1977, S. 262

68 a - c Drei Objekte aus der Installation ›Radio Beirut‹, 1982
a) Hartfaserplatte, Vierkantrohr aus Zink, Eisendraht,
190,5 x 196 x 40 cm
b) T-Träger aus Eisen, Leitungsrohr aus Eisen, 55 x 71 x 265 cm
c) T-Träger aus Eisen, Leitungsrohr aus Eisen, 192 x 142 x 121 cm

Ausstellung: ›Imi Knoebel‹, Kunstmuseum Winterthur/Städtisches Museum Bonn, 1983, S. 67 ff., Abb. S. 72/73
Literatur: Bayerische Staatsgemäldesammlungen, Jahresbericht 1983, München 1983, S. 23, Abb. S. 24

Markus Lüpertz

69 Ohne Titel (Atelier), um 1974
Leimfarbe auf Papier auf Leinwand,
193 x 255 cm
Sammlung Prinz Franz

70 Stil: Eins-Zehn I, Rot-Grau, 1977
Leimfarben auf Leinwand, 160 x 130 cm
Sammlung Prinz Franz

71 Guglhupf, 1971
Deckfarbe, Kreide, Kohle auf Papier,
39,8 x 30 cm
WAF Slg 174

72 Interieur dithyrambisch, 1973
Gouache, Kohle auf Skizzenpapier,
41,6 x 55,7 cm
WAF Slg 88

Ausstellung: ›Markus Lüpertz‹, Kunsthalle
Hamburg 1977, Abb. S. 46, Kat. Nr. 119

73 Interieur dithyrambisch, 1973
Kohle, Kreide, Deckweiß und lavierte Tu-
sche auf Skizzenpapier, 41,6 x 55,7 cm
WAF Slg 89

Ausstellung: Kunsthalle Hamburg 1977,
a. a. O. (s. hier Nr. 72), Abb. S. 46, Kat. Nr. 118

74 Fisch, 1973
Gouache, Kohle, Kreide auf Papier,
39,7 x 29,8 cm
WAF Slg 87

Ausstellung: ›German Drawings of the 60s‹,
a. a. O. (s. hier Nr. 15), Abb. S. 55, Kat. Nr. 57

75 Legende, 1975
Tempera, Kohle auf Papier, 42,5 x 61 cm
WAF Slg 91

Ausstellungen: Kunsthalle Hamburg 1977,
a. a. O. (s. hier Nr. 72), Abb. S. 18, Kat. Nr. 19
›German Drawings of the 60s‹, a. a. O. (s. hier
Nr. 15), Abb. S. 53, Kat. Nr. 59

76 Ohne Titel, 1976-78
Mischtechnik auf braunem Packpapier,
103 x 77,5 cm
WAF Slg 183

Blinky Palermo

77 Flipper, 1965
Öl auf Leinwand, 89 x 69,5 cm
WAF PF 55

Ausstellungen: ›Blinky Palermo 1964-1976‹,
Staatsgalerie moderner Kunst/Haus der
Kunst, München 1980, S. 137, Abb. S. 5
›Westkunst/Zeitgenössische Kunst seit
1939‹, Köln 1981, Kat. Nr. 792
›Palermo, Werke 1963-1977‹, Kunsthaus
Winterthur/Kunsthalle Bielefeld/Stedelijk
Van Abbe Museum Eindhoven, 1984/85,
S. 56, Abb. S. 25, Kat. Nr. 21
›Von hier aus‹, a. a. O. (s. hier Nr. 43), S. 171

78 Straight, 1965
Öl auf Leinwand, 80 x 95 cm
WAF PF 45

Ausstellungen: ›Sammlung Karl Ströher
1968‹, Nationalgalerie Berlin/Kunsthalle
Düsseldorf 1969, Kat. Nr. 144
München 1980, a. a. O. (s. hier Nr. 77),
S. 146/47, Abb. S. 49 und 139
›Von hier aus‹, a. a. O. (s. hier Nr. 43), S. 170

79 Totes Schwein, 1965
Kunstharzfarben und Zeichenkohle auf Nes-
sel und Holz, 155 x 110 x 6 cm
WAF PF 58

Ausstellungen: ›Palermo, Objekte‹, Städti-
sches Museum Abteiberg, Mönchenglad-
bach 1973, Abb. (o. S.), Kat. Nr. 4
München 1980, a. a. O. (s. hier Nr. 77),
S. 141/42, Abb. S. 6
Palermo 1984/85, a. a. O. (s. hier Nr. 77),
S. 56, Abb. S. 28, Kat. Nr. 24
Literatur: Anne Rorimer: ›Blinky Palermo,
Objects, Stoffbilder, Wall-Paintings‹, in: *Art-
forum*, November 1978, S. 29, Abb. 31

80 Tagtraum II (Nachtstück), 1966
(zweiteilig)
Kasein auf Kunstseide auf Holz,
168 x 125 x 3,5 cm
WAF PF 57

Ausstellungen: Mönchengladbach 1973,
a. a. O., Abb. (o. S.) Kat. Nr. 11
›Von hier aus‹, a. a. O. (s. hier Nr. 43), S. 171
München 1980, a. a. O. (s. hier Nr. 77), S. 150,
Abb. S. 88
Palermo 1984/85, a. a. O. (s. hier Nr. 77),
S. 56, Abb. S. 47, Kat. Nr. 36
Literatur: Rorimer, Palermo, a. a. O. (s. hier
Nr. 79), Abb. S. 29

81 Kissen mit schwarzer Form, 1967
Öl auf Stoff über Schaumgummikissen,
52 x 42 x 10 cm
WAF PF 56

Ausstellungen: Mönchengladbach 1973,
a. a. O. (s. hier Nr. 79), Abb. (o. S.), Kat. Nr. 18
München 1980, a. a. O. (s. hier Nr. 77), S. 143,
Abb. S. 23
Palermo 1984/85, a. a. O. (s. hier Nr. 77),
S. 56, Abb. S. 37, Kat. Nr. 46
Literatur: Rorimer, Palermo, a. a. O. (s. hier
Nr. 79), Abb. S. 31

82 Schmetterling, 1967
Öl auf Leinwand auf Holz, 208 x 18 x 3,5 cm
WAF PF 59

Ausstellungen: Mönchengladbach 1973,
a. a. O. (s. hier Nr. 79), Abb. (o. S.), Kat. Nr. 17
München 1980, a. a. O. (s. hier Nr. 77), S. 144,
Abb. S. 30
Palermo 1984/85, a. a. O. (s. hier Nr. 77),
Abb. S. 51, Kat. Nr. 48
Literatur: Rorimer, Palermo, a. a. O. (s. hier
Nr. 79), S. 30, Abb. S. 28

83 Stoffbild Rosa-weiß, 1968
Eingefärbte Stoffbahnen auf Nessel,
201 x 67 cm
WAF PF 16

Ausstellungen: ›Die Stoffbilder von Palermo
1966-1972‹, Museum Haus Lange, Krefeld
1978, Kat. Nr. 9
München 1980, a. a. O. (s. hier Nr. 77), S. 146,
Abb. S. 45

84 Triptychon, 1972
(dreiteilig) eingefärbte Stoffbahnen auf Nes-
sel, je 210 x 210 cm
Inv.Nr. 14351-14353

Ausstellung: Stoffbilder 1978, a. a. O. (s. hier
Nr. 83), S. 28, Kat. Nr. 56 A-C
Literatur: Münchner Jahrbuch der bilden-
den Kunst, Bd. XXVI, 1975, S. 250

85 Graue Scheibe, 1970
Auflagenobjekt (20 Exemplare), erschienen
als Edition der Galerie Friedrich, München
1970
Kunstharzfarbe auf Leinwand über Sperr-
holz, 13,3 x 26,4 x 2 cm
WAF PF 17

Ausstellungen: München 1980 a. a. O.
(s. hier Nr. 77), S. 137 und 149, Abb. S. 84
›Palermo, Die gesamte Grafik und alle Auf-
lagenobjekte 1966-1975‹ (Sammlung J. W.
Froehlich), Städtisches Museum Abteiberg,
Mönchengladbach/Rijksmuseum Kröller-
Müller, Otterlo/Ostdeutsche Galerie Re-
gensburg 1983/84, Abb. S. 37, Kat. Nr. 12

86 Ohne Titel, 1972
(zweiteilig)
Kasein auf Nessel über Holz, 248 x 146 x 4 cm
WAF PF 53

Ausstellungen: Mönchengladbach 1973,
a. a. O. (s. hier Nr. 79), Abb. (o. S.), Kat. Nr. 39
München 1980, a. a. O. (s. hier Nr. 77), S. 150,
Abb. S. 89
Literatur: Erich Frank: ›Spurwechsel, Paler-
mos zweiteilige Arbeit Kat. 77‹, in: Palermo
1984/85, a. a. O. (s. hier Nr. 77), S. 95 f., Abb.
S. 94, Kat. Nr. 77

87 The Return, 1975
(vierteilig) Acryl auf Aluminium,
je 26,7 x 21 cm, Gesamtlänge 147 cm
WAF PF 54

Ausstellungen: Palermo, XIII. Biennale São
Paulo, 1975, Abb. (o. S.), Kat. Nr. 4
Stoffbilder, 1978, a. a. O. (s. hier Nr. 83), S. 5
München 1980, a. a. O. (s. hier Nr. 77), S. 151,
Abb. S. 99
Palermo 1984/85, a. a. O. (s. hier Nr. 77),
Abb. S. 115, Kat. Nr. 92

88 Die Landung, 1965
Mit Terpentin verdünnte Ölfarbe auf Papier,
42 x 29,5 cm
WAF Slg

Ausstellungen: ›Palermo, Zeichnungen
1963 - 73‹, Kunstraum München 1974,
Abb. S. 46, Kat. Nr. 40
München 1980, a. a. O. (s. hier Nr. 77), S. 152
›German Drawings of the 60s‹, a. a. O. (s. hier
Nr. 15), Abb. S. 59, Kat. Nr. 63
Palermo 1984/85, a. a. O. (s. hier Nr. 77),
S. 32, Kat. Nr. 30

89 Project Edinburgh, 1970
Bleistift und Dispersion auf bräunlichem Pa-
pier auf grau gefaßter Spanholzplatte, dar-
über montiert Plastikfolie mit Schrauben,
55 x 39,9 cm
WAF PF 15

Ausstellungen: München 1980, a. a. O.
(s. hier Nr. 77), S. 143, Abb. S. 17

90 Project Baden-Baden I, 1970
Deckfarbe auf Photographie, 69,3 x 49,5 cm
Sammlung Prinz Franz

91 Project Baden-Baden II, 1970
Deckfarbe und Kugelschreiber auf Photo-
graphie, 69,3 x 49,5 cm
Sammlung Prinz Franz

92 Miniatur für Hildebrandt Verlag
Blatt II, 1972
Folienprägedruck auf Aquarellbütten,
7,3 x 3,8 cm
WAF Slg 175

93 Miniatur für Hildebrandt Verlag
Blatt IV, 1972
Folienprägedruck auf Aquarellbütten,
7,3 x 3,3 cm
WAF Slg 176

94 Edition Miniaturen Blatt I, 1972
Folienprägedruck auf Aquarellbütten,
7,4 x 3,8 cm
WAF Slg 177

95 Edition Miniaturen Blatt II, 1972
Folienprägedruck auf Aquarellbütten,
7,4 x 3,7 cm
WAF Slg 178

96 Ohne Titel, 1973
Aquarell, Bleistift und Graphit auf Papier,
9,6 x 30,6 cm
WAF Slg 199

Ausstellungen: München 1974, a. a. O.
(s. hier Nr. 88), S. 116, Kat. Nr. 135
›Zeichen setzen durch Zeichnen‹, Kunstver-
ein Hamburg 1979
München 1980, a. a. O. (s. hier Nr. 77), S. 150,
Abb. S. 93
›German Drawings of the 60s‹, a. a. O. (s. hier
Nr. 15), Abb. S. 63, Kat. Nr. 69

97 Folge von 7 Gouachen, 1976/77
Gouache auf gelochtem Papier, je
32,5 x 24 cm
WAF Slg 200 - 207

Ausstellung: München 1980, a. a. O. (s. hier
Nr. 88), S. 151, Abb. S. 105 - 111

A. R. Penck

98 Ohne Titel (Entwurf für ein nicht
ausgeführtes Wandbild), 1967
Diverse Materialien, u. a. runder Spiegel,
Tubenverschlüsse, Reißzwecken, Plastik-
und silberfarbene Papierfolie und Sand auf
Hartfaserplatte; Holzrahmen, 34 x 180 cm
Sammlung Prinz Franz

99 Ohne Titel (Systembild, Septem-
berbild), 1969
Öl auf Leinwand, 150 x 180 cm
WAF PF 19

Ausstellung: ›A. R. Penck, Gemälde, Hand-
zeichnungen‹, Josef-Haubrich-Kunsthalle,
Köln 1981, Abb. S. 33, Kat. Nr. 65

100 Ohne Titel, um 1971
Öl auf Hartfaserplatte, 32 x 60,5 cm
WAF PF 18

101 Ohne Titel, um 1971
Öl auf Leinwand, 285 x 285 cm
WAF PF 27

Ausstellung: Köln 1981, a. a. O. (s. hier
Nr. 100), Abb. S. 69, Kat. Nr. 76

102 Young Generation, 1975
Acryl auf Leinwand, 285 x 285 cm
WAF PF 20

Ausstellung: Köln 1981, a. a. O. (s. hier
Nr. 100), Abb. S. 71, Kat. Nr. 99

103 N. Komplex, 1976
Mischtechnik auf Leinwand, 280 x 280 cm
Inv. Nr. 14 633

Literatur: Bayerische Staatsgemäldesamm-
lungen, Jahresbericht 1980, München 1980,
S. 21, Abb. S. 21
Münchner Jahrbuch der bildenden Kunst,
Bd. XXXII, 1981, S. 254, Abb. S. 255

104 Haus und Figur, um 1964/65
Aquarell auf Papier, 70,1 x 51,7 cm
WAF Slg 122

Ausstellung: ›German Drawings of the 60s‹,
a. a. O. (s. hier Nr. 15), Abb. S. 67, Kat. Nr. 71

105 Roter Kopf auf Blau, um 1965/66
Aquarell auf Papier, 47,7 x 35,7 cm
WAF Slg 120

Ausstellung: ›German Drawings of the 60s‹,
a. a. O. (s. hier Nr. 15), Abb. S. 66, Kat. Nr. 70

106 Ohne Titel (zu Skulptur), 1967/68
4 Stück aus 10
Kugelschreiber auf Papier, je 14 x 9 cm
WAF Slg 108 - 111

107 Ich und Kosmos, 1968
Aquarell auf Papier, 47,9 x 35,8 cm
WAF Slg 121

Ausstellung: ›German Drawings of the 60s‹,
a. a. O. (s. hier Nr. 15), Abb. S. 66, Kat. Nr. 72

108 Wald (aus einem Skizzenbuch),
1972
Tinte auf vergilbtem Papier, 29,4 x 20,7 cm
Sammlung Prinz Franz

109 Kind (aus einem Skizzenbuch),
1972
Tinte auf vergilbtem Papier, 29,3 x 20,7 cm
Sammlung Prinz Franz

110 Ohne Titel (aus einem Skizzen-
buch), 1972
Tinte auf vergilbtem Papier, 29,6 x 20,9 cm
Sammlung Prinz Franz

Ausstellung: ›A. R. Penck, Y, Zeichnungen
bis 1975‹, Kunstmuseum Basel 1978,
Abb. S. 64, Kat. Nr. 67

111 Skizze für ein Ölbild, 1973
Aquarell auf vergilbtem Papier,
29,2 x 20,4 cm
Sammlung Prinz Franz

Sigmar Polke

112 Doppelporträt Fabiola von Belgien, um 1965
Mischtechnik auf Leinwand, 200 x 85,5 cm
Inv. Nr. 14595

Ausstellungen: ›Sigmar Polke, Bilder, Tücher, Objekte, Werkauswahl 1962-1971‹, Kunsthalle Tübingen/Kunsthalle Düsseldorf/Stedelijk Van Abbe Museum, Eindhoven 1976, Abb. S. 19, Kat. Nr. 28
›Sigmar Polke‹, Kunsthaus Zürich 1984, Abb. S. 33

113 Ohne Titel, um 1965
Öl auf Dekostoff (Seide), 79 x 60 cm
WAF PF 33

114 Strand, 1966
Dispersion auf Leinwand, 150 x 80,5 cm
WAF PF 38

Ausstellungen: Tübingen/Düsseldorf/Eindhoven 1976, a. a. O. (s. hier Nr. 112), Abb. S. 44, Kat. Nr. 60

115 Schlittschuhläufer, um 1966
Dispersion auf Leinwand, 180,2 x 195,2 cm
Inv. Nr. 14484

Ausstellungen: Tübingen/Düsseldorf/Eindhoven 1976, a. a. O. (s. hier Nr. 112), Abb. S. 52, Kat. Nr. 83

116 Konstruktivistisch, 1968
Dispersionsspray auf Leinwand,
150 x 125 cm
WAF PF 39

Ausstellungen: Tübingen/Düsseldorf/Eindhoven 1976, a. a. O. (s. hier Nr. 112), Abb. S. 114, Kat. Nr. 111
Zürich 1984, a. a. O. (s. hier Nr. 112), Abb. S. 53, Kat. Nr. 49

117 Akt mit Geige, 1968
Dispersion auf Leinwand, 90 x 75 cm
WAF PF 34

Ausstellungen: Tübingen/Düsseldorf/Eindhoven 1976, a. a. O. (s. hier Nr. 112), Abb. S. 114, Kat. Nr. 96
Zürich 1984, a. a. O. (s. hier Nr. 112), Abb. S. 35, Kat. Nr. 52

118 Vitrinenstück, 1966
(vierteilig)
Plastiklettern auf Filztuch auf grundierter Leinwand, Acryl auf Stoff; diverse Materialien: Erbsen, zwei Untertassen, Zündhölzer ohne Köpfe, Bildfragment, Foto und Typoskript, Documenta-Katalog, 2 Tafeln à 110 x 130 cm, 1 Tafel à 30 x 130 cm, 1 Tuch à 190 x 170 cm
WAF PF 42
Die Abbildung zeigt lediglich einen Annäherungswert an die Installation, die vor dem Ankauf mehrfach verändert wurde und insgesamt kaum reproduzierbar ist. Im Original sind die Schrifttafeln rot und violett, außerdem kommen verschiedene Einzelstücke in einer Vitrine hinzu.

Ausstellungen: Tübingen/Düsseldorf/Eindhoven, a. a. O. (s. hier Nr. 112), S. 150, Abb. S. 81-83, Kat. Nr. 54
›Westkunst‹, a. a. O. (s. hier Nr. 77), Kat. Nr. 782
Zürich 1984, a. a. O. (s. hier Nr. 112), Abb. S. 51 (in veränderter Fassung)

119 Tuch I zu Tibersprung, 1969
Leichtmetallbuchstaben auf Dekostoff,
208 x 154 cm
WAF PF 41

Ausstellungen: Tübingen/Düsseldorf/Eindhoven 1976, a. a. O. (s. hier Nr. 112), Abb. S. 97, Kat. Nr. 149
Zürich 1984, a. a. O. (s. hier Nr. 112), Abb. S. 19, Kat. Nr. 87 (bezeichnet ›Tibersprung II‹)

120 Tuch II zu Tibersprung, 1969
Leichtmetallbuchstaben auf Dekostoff,
208 x 154 cm
WAF PF 52

Ausstellungen: Tübingen/Düsseldorf/Eindhoven 1976, a. a. O. (s. hier Nr. 112), Abb. S. 97, Kat. Nr. 149
Zürich 1984, a. a. O. (s. hier Nr. 112), Abb. S. 18, Kat. Nr. 86 (bezeichnet ›Tibersprung II‹)

121 Tibersprung I, 1971
Dispersion auf Wolldecke, 150 x 120 cm
WAF PF 40

Ausstellungen: Tübingen/Düsseldorf/Eindhoven 1976, a. a. O. (s. hier Nr. 112), Abb. S. 24, Kat. Nr. 154
Zürich 1984, a. a. O. (s. hier Nr. 112), Abb. S. 70, Kat. Nr. 96

122 Das Krawattenphantom, 1963
Kugelschreiber auf bräunlichem Papier,
29,8 x 21 cm
WAF Slg 140

Ausstellung: ›German Drawings of the 60s‹, a. a. O. (s. hier Nr. 15), Abb. S. 75, Kat. Nr. 81

123 Neue Hemden, um 1963
Kugelschreiber auf Papier, 29,5 x 21 cm
WAF Slg 138

Ausstellung: ›German Drawings of the 60s‹, a. a. O. (s. hier Nr. 15), Abb. S. 75, Kat. Nr. 88

124 Kopf, um 1965
Deckfarbe und Kugelschreiber auf vergilbtem Papier, 29,6 x 21 cm
WAF Slg 172

Ausstellung: ›German Drawings of the 60s‹, a. a. O. (s. hier Nr. 15), Abb. S. 77, Kat. Nr. 86

125 Das Wannenbad im Schrank, um 1963-65
Filzstift auf vergilbtem Papier, 29,7 x 21 cm
WAF Slg 181

126 Fabiola, um 1965
Kugelschreiber und Kreide auf Papier,
49 x 34,9 cm
WAF Slg 148

127 Kartoffelköpfe Nixon und Chruschtschow, um 1965
Aquarell auf Papier, 85 x 74 cm
WAF Slg 127

Ausstellung: ›German Drawings of the 60s‹, a. a. O. (s. hier Nr. 15), Abb. S. 78, Kat. Nr. 94

128 Bleistift, 1966
Kugelschreiber auf Papier, 29,6 x 21 cm
WAF Slg 179

129 Weiblicher Akt, 1968
Aquarell auf Papier, 29,7 x 23,9 cm
WAF Slg 130

130 Fuß mit Auge, um 1968
Aquarell auf Papier, 60 x 90 cm
WAF Slg 145

131 Figur am Fenster, 1971
Deckfarben auf Papier, 21-22 cm x 20,7 cm
(Rand unregelmäßig beschnitten)
WAF Slg 128

132 Zigarettenhand, 1975
Kugelschreiber auf Papier, 29,5 x 20,9 cm
(rechts unten Rand beschädigt und erneuert)
WAF Slg 170

Arnulf Rainer

133 Übermalung, 1956
Öl auf Hartfaserplatte, 99 x 73 cm
WAF PF 49

134 Ohne Titel, 1956
Öl auf Leinwand, 95 x 146 cm
Sammlung Prinz Franz

135 Mikroauflösung, um 1951
Tusche auf Transparentpapier,
31,4 x 42,2 cm
Sammlung Prinz Franz

136 Sunborn, um 1951
Bleistift auf durchsichtiger Folie,
29,8 x 42,1 cm
Sammlung Prinz Franz

**137 Vier Gladiatoren Wahnhall, um
1967**
Mischtechnik, 36,3 x 52,6 cm
Sammlung Prinz Franz

138 Prof. Handendoeks, um 1968
Bleistift, Ölkreide auf Transparentpapier,
31,5 x 23,5 cm
Sammlung Prinz Franz

Ausstellungen: ›Arnulf Rainer‹, XI. Biennale
São Paulo, 1971, Abb. (o. S.), Kat. Nr. 28
›Arnulf Rainer, Arbeiten 1948 bis 1975‹, Hes-
sisches Landesmuseum, Darmstadt/Kunst-
verein Mannheim 1975/76, Abb. (o. S.),
Kat. Nr. 28

139 Kopf mit Zopf, 1969
Mischtechnik auf Papier, 62,7 x 44,2 cm
Sammlung Prinz Franz

140 Blindzeichnung, um 1970
Bleistift, Ölkreide auf Transparentpapier mit
Millimeterstruktur, 20,8 x 29,6 cm
Sammlung Prinz Franz

141 Hocken, 1973/74
Kreide auf Photokarten, 47 x 59,5 cm
WAF Slg 149

Ausstellungen: ›Arnulf Rainer, Der große
Bogen‹, Kunsthalle Bern 1977, Abb. S. 56,
Kat. Nr. 196 (Höhenmaßangabe 74 cm)
›Arnulf Rainer, Retrospektive 1950-1977‹,
Kunsthalle Bern/Städtische Galerie im Len-
bachhaus, München/Kestner-Gesellschaft,
Hannover 1977, Abb. (o. S.), Kat. Nr. 196

142 Totenmaske, 1978
Ölkreide, K-Tusche auf Photographie,
59,6 x 39,1 cm
WAF Slg 151

Ausstellungen: ›Arnulf Rainer, Totenmas-
ken‹, Österreichische Galerie des XIX. und
XX. Jahrhunderts, Wien/Kunstverein Frank-
furt/Galerie Heiner Friedrich, München
1978, Abb. (o. S.), Kat. Nr. 45

143 Totenmaske, um 1978
Bleistift auf Photographie, 30,3 x 25,5 cm
WAF Slg 150

Ausstellung: ›Totenmasken‹, a. a. O. (s. hier
Nr. 142), Abb. (o. S.), Kat. Nr. 2

Gerhard Richter

144 Sargträger, 1962
Öl auf Leinwand, 135 x 180 cm
GV 56

Ausstellungen: ›Gerhard Richter‹, XXXVI.
Biennale, Deutscher Pavillon, Venedig 1972,
Abb. S. 56, Kat. Nr. 5
Literatur: Bayerische Staatsgemäldesamm-
lungen, Jahresbericht 1979, München 1979,
S. 18 f., Abb. S. 19

145 Stukas, 1964
Öl auf Leinwand, 80 x 80 cm
WAF PF 22

Ausstellung: XXXVI. Biennale Venedig,
a. a. O. (s. hier Nr. 144), Abb. S. 46,
Kat. Nr. 18/1

146 Vorhang, 1966
Öl auf Leinwand, 200 x 195 cm
Inv. Nr. 14 262

Ausstellung: XXXVI. Biennale Venedig,
a. a. O. (s. hier Nr. 144), Kat. Nr. 56 (bezeich-
net ›Vorhang III (hell)‹, 1965)
Literatur: Münchner Jahrbuch der bilden-
den Kunst, Bd. XXIV, 1973, S. 288

147 Stadtbild PX, 1968
Öl auf Leinwand, 101 x 91 cm
WAF PF 21

148 Blinki, 1969
Öl auf Leinwand, 30 x 40 cm
Sammlung Prinz Franz

149 Dschungelbild, 1971
Öl auf Leinwand, 200 x 200 cm
Sammlung Prinz Franz

Ausstellung: XXXVI. Biennale Venedig,
a. a. O. (s. hier Nr. 144), Abb. S. 69 und 98,
Kat. Nr. 312 (bezeichnet ›Ohne Titel, grün‹)

150 Ohne Titel, 1980
Öl auf Leinwand, 45 x 35 cm
WAF PF 23

151 Ohne Titel, 1980
Öl auf Leinwand, 45 x 35 cm
WAF PF 24

**152 Prag 1883, Abstraktes Bild
Nr. 525, 1983**
Öl auf Leinwand, 250 x 250 cm
Sammlung Prinz Franz

Ausstellung: ›Gerhard Richter‹, Musée d'Art
et d'Industrie, Saint-Etienne, Abb. S. 30,
Kat. Nr. 525

153 John F. Kennedy, um 1963
Papiermaché über Maschendraht, bemalt,
180 x 58 x 27 cm
Sammlung Prinz Franz

154 Porträt Heiner Friedrich, 1964
Aquarell auf Papier, 11,5 x 20,9 cm
WAF Slg 153

155 Interieur, 1964
Aquarell auf Papier, 11,5 x 20,9 cm
WAF Slg 154

Eugen Schönebeck

156 Der wahre Mensch, 1964
Öl auf Leinwand, 200 x 198 cm
WAF PF 30

Ausstellungen: ›Sammlung Karl Ströher
1968‹, Nationalgalerie Berlin/Städtische
Kunsthalle Düsseldorf/Kunsthalle Bern,
1969, Abb. (o. S.), Kat. Nr.155
›Schilderkunst in Duitsland/Peinture en
Allemagne 1981‹, Palais des Beaux-Arts,
Brüssel 1981, Abb. S. 207

157 Der Rotarmist, 1965
Öl auf Leinwand, 220 x 184 cm
GV 64

Ausstellungen: ›Sammlung Ströher‹, a. a. O.
(s. hier Nr. 156), Abb. (o. S.), Kat. Nr. 154
›Peinture en Allemagne‹, a. a. O. (s. hier
Nr. 156), S. 205 f., Abb. S. 213
Literatur: Münchner Jahrbuch der bilden-
den Kunst, Bd. XXXIV, 1983, S. 248

Anhang

Die im Anhang aufgeführten Einzel- und
Gruppenausstellungen sowie die eigenen
Veröffentlichungen stellen eine Auswahl
dar.
Auf eine Bibliographie wurde verzichtet, da
die wichtigsten Beiträge zu den Künstlern in
den zitierten Katalogen enthalten sind.
Bei abgekürzt zitierter Literatur wird in
Klammern auf die Nummer des laufenden
Kataloges verwiesen, wo diese vollständig
erscheint.

Georg Baselitz

1938 Geboren als Georg Kern am 23. Januar in Deutschbaselitz/Sachsen

1956 Übersiedlung nach Ost-Berlin
Studium der Malerei an der Hochschule für Bildende und Angewandte Kunst u. a. bei Professor Womacka

1957-64 In West-Berlin: Studium an der dortigen Hochschule für Bildende Künste, Klasse Hann Trier

1961 Ausstellung und Manifest ›1. Pandämonium‹ zusammen mit Eugen Schönebeck, Berlin

1962 ›2. Pandämonium‹ mit Eugen Schönebeck
Heirat mit Elke Kretzschmar

1963 Konfiszierung von ›Die große Nacht im Eimer‹ und ›Der nackte Mann‹ durch die Staatsanwaltschaft, nachfolgender Strafprozeß bis 1965

1964 Ausstellung ›1. Orthodoxer Salon‹ in der Galerie Michael Werner, Berlin

1965 Stipendiat der Villa Romana, Florenz

1966 Ausstellung und Manifest ›Die großen Freunde‹, Galerie Springer, Berlin

1968 Stipendium des Kulturkreises im Bundesverband der deutschen Industrie

1977 Berufung an die Staatliche Akademie der Bildenden Künste in Karlsruhe, ab 1978 Professur

1983 Professor an der Hochschule der Künste Berlin
Lebt und arbeitet seit 1975 auf Schloß Derneburg/Niedersachsen

Eigene Veröffentlichungen

Georg Baselitz/Eugen Schönebeck: ›1. Pandämonium‹, Berlin 1961 und Georg Baselitz/Eugen Schönebeck: ›2. Pandämonium‹, Berlin 1962 und Brief ›Lieber Herr W.‹, 1963, in: *Die Schastrommel*, Nr. 6, Berlin/Bozen 1972
›Warum das Bild *Die großen Freunde* ›ein gutes Bild ist‹, Manifest und Plakat, Berlin 1966
›Vier Wände und Oberlicht. Oder besser, kein Bild an der Wand‹, Vortrag anläßlich der Dortmunder Architekturtage *Museumsbauten,* Dortmund 26. April 1979, in: *Kunstforum International,* Bd. 34/4, 1979

Einzelausstellungen

1961 ›1. Pandämonium‹, Manifest und Ausstellung mit Eugen Schönebeck, Schaperstraße 22, Berlin

1962 ›2. Pandämonium‹, Ausstellung und Manifest mit Eugen Schönebeck, Berlin

1963 Galerie Werner & Katz, Berlin

1964 ›1. Orthodoxer Salon‹, Galerie Michael Werner, Berlin

1965 Galerie Friedrich und Dahlem, München

1966 ›Die großen Freunde‹, mit Manifest und Plakat: ›Warum das Bild *Die großen Freunde* ein gutes Bild ist‹, Galerie Springer, Berlin

1967 ›Kunstpreis der Jugend‹, Kunsthalle Baden-Baden

1970 ›Baselitz-Zeichnungen‹, Kunstmuseum Basel
›Georg Baselitz-Tekeningen en Schilderijen‹, Wide White Space Gallery, Antwerpen

1972 Kunstverein Hamburg
›Gemälde und Zeichnungen‹, Städtische Kunsthalle, Mannheim
›Zeichnungen und Radierungen 1960-1970‹, Staatliche Graphische Sammlung, München

1974 ›Zeichnungen‹, Galerie Michael Werner, Köln

1976 ›Malerei, Handzeichnungen, Druckgraphik‹, Kunsthalle Bern/Staatsgalerie moderner Kunst/Haus der Kunst, München

1979 ›Bilder 1977-1978‹, Stedelijk Van Abbe Museum, Eindhoven
›Linolschnitte aus den Jahren 1976 bis 1979‹, Josef-Haubrich-Kunsthalle, Köln

1980 Galerie Gillespie-Laage, Paris
›Model for a Sculpture‹, Whitechapel Art Gallery, London

1981 Kunsthalle Düsseldorf (mit G. Richter)
›Das Straßenbild‹, Stedelijk Museum, Amsterdam
Kunstverein Braunschweig

1982 ›Ruins, Strategies of Destruction in the Fracture Paintings of Georg Baselitz, 1966-1969‹, Anthony d'Offay Gallery, London
›16 Holzschnitte, Rot und Schwarz‹, Galerie Fred Jahn, München

1983 ›Holzplastiken‹, Galerie Michael Werner, Köln
Los Angeles County Museum of Art, Los Angeles

1984 Stedelijk Van Abbe Museum, Eindhoven
Kunstmuseum, Basel

1984/85 ›Zeichnungen 1958-1983‹, hrsg. v. Kunstmuseum Basel/Stedelijk Van Abbe Museum, Eindhoven

Gruppenausstellungen

1964 Deutscher Künstlerbund, Hochschule für Bildende Künste, Berlin

1966 ›Labyrinthe‹ Akademie der Künste, Berlin/Staatliche Kunsthalle Baden-Baden/Kunsthalle Nürnberg

1968 ›14 x 14‹, Kunsthalle Baden-Baden

1969 ›Sammlung Karl Ströher 1968‹, Nationalgalerie, Berlin/Kunsthalle Düsseldorf/Kunsthalle Bern

1972 Documenta 5, Kassel

1975 XIII. Biennale São Paulo

1979 ›Werke aus der Sammlung Crex‹, InK, Zürich/Louisiana Museum, Humlebaek/Stedelijk Van Abbe Museum, Eindhoven/Städtische Galerie im Lenbachhaus, München

1980 Biennale Venedig, Deutscher Pavillon
›Der gekrümmte Horizont‹, Akademie der Künste, Berlin
›Après le classicisme‹, Musée d'Art et d'Industrie, Saint-Etienne

1981 ›Art Allemagne Aujourd'hui‹, Musée d'Art Moderne de la Ville de Paris
›A New Spirit in Painting‹, Royal Academy of Arts, London
›Westkunst/Zeitgenössische Kunst seit 1939‹, Messehallen, Köln

1982 Documenta 7, Kassel
›'60-'80, Attitudes-Concepts-Images‹, Stedelijk Museum, Amsterdam
›Painting and Sculpture Today‹, Indianapolis Museum of Art, Indianapolis
›Werke aus der Sammlung Crex‹, Kunsthalle Basel
›Mythe, Drame, Tragédie‹, Musée d'Art et d'Industrie, Saint-Etienne
›Deutsche Zeichnungen der Gegenwart‹, Museum Ludwig, Köln
›Erste Konzentration‹, Galerie Gillespie-Laage-Salomon, Paris/Galerie Knust, München/Marian Goodman Gallery, New York
›Zeitgeist‹, Martin-Gropius-Bau, Berlin
›New Figuration from Europe‹, Milwaukee Art Museum, Milwaukee
›Avanguardia-Transavanguardia‹, Mura Aureliane da Porta Metronia a Porta Latina, Rom

1983 ›New Painting from Germany‹, Tel Aviv Museum
›Zeichnungen‹, Xavier Fourcade Gallery, New York
›Expressions/New Art from Germany‹, The Saint Louis Art Museum, Saint Louis (Wanderausstellung)
›New Art‹, Tate Gallery, London

1984 ›Ursprung und Vision/Neue Deutsche Malerei‹, Palacio Velázquez, Madrid/Centre Cultural de la Caixa de Pensions, Barcelona
›Aufbrüche/Manifeste/Manifestationen‹, Kunsthalle Düsseldorf
›Von hier aus/Zwei Monate neue deutsche Kunst in Düsseldorf‹, Messegelände, Düsseldorf

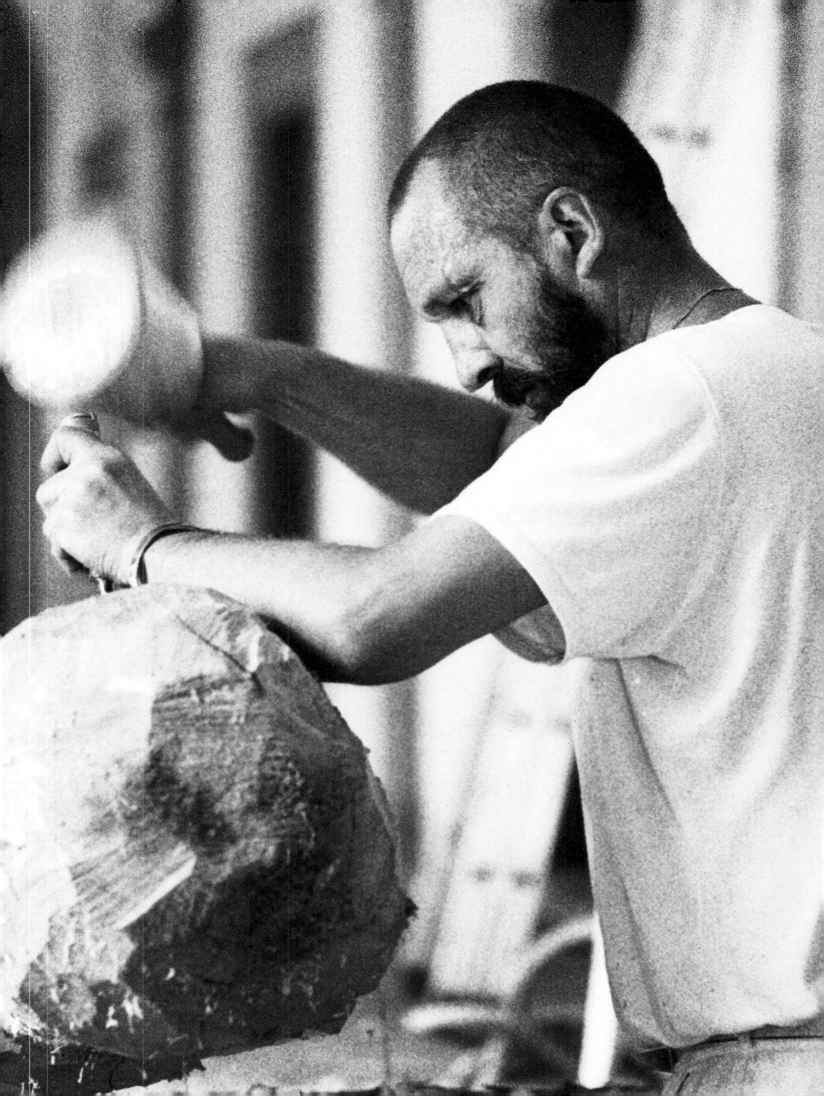

Joseph Beuys

1921 Geboren am 12. Mai in Krefeld
1941-45 Sturzkampfflieger im Zweiten Weltkrieg; Gefangenschaft
1947-51 Studium bei Ewald Mataré an der Staatlichen Kunstakademie Düsseldorf
1953 Erste Ausstellungen im Hause van der Grinten, Kranenburg, und im Von der Heydt-Museum, Wuppertal
1961-72 Lehrtätigkeit an der Staatlichen Kunstakademie, Düsseldorf, Bildhauer-Klasse
1963 Erste Aktion mit Fett in der Galerie Zwirner, Köln
›Festum Fluxorum Fluxus‹ in der Staatlichen Kunstakademie, Düsseldorf
1967 Gründung der ›Deutschen Studentenpartei‹ mit J. Stüttgen und B. Brock
1968 Eigener Raum auf der Documenta 4, Kassel
1971 Gründung der ›Organisation für direkte Demokratie durch Volksabstimmung‹
1972 ›Organisationsbüro mit permanentem Diskussionsforum‹ auf der Documenta 5, Kassel
1976 ›Straßenbahnhaltestelle‹, XXXVII. Biennale, Venedig
1977 ›Freie Internationale Hochschule für Kreativität und interdisziplinäre Forschung‹ und ›Honigpumpe am Arbeitsplatz‹ auf der Documenta 6, Kassel
1978 Professur für allgemeine Gestaltungslehre an der Akademie für angewandte Kunst, Wien
Mitglied der Akademie der Künste, Berlin
1979/80 Große Retrospektive im Guggenheim Museum, New York
1980 Politische Zusammenarbeit mit der Partei der ›Grünen‹
1982 Aktion ›7000 Eichen‹ auf der Documenta 7 in Kassel
Lebt und arbeitet in Düsseldorf

Eigene Veröffentlichungen
›All men are artists‹, in: *Museumsjournal*, Serie 14, Nr. 6, 1969
›The Pack‹, in: *Louisiana Revy*, 10. Jg., Nr. 3, 1970, S. 46 ff.
›Iphigenie-Materialien zur Aktio‹, in: *Interfunktionen*, Heft 4, 1970, S. 48 ff.
›Action‹ (mit T. Fox), in: *Interfunktionen*, Heft 6, 1971, S. 33 ff.
›Der Erfinder der Dampfmaschine‹, in: *Interfunktionen* 9, Köln 1972, S. 172

Einzelausstellungen
1961 ›Zeichnungen, Aquarelle, Ölbilder, Plastische Bilder aus der Sammlung van der Grinten‹, Städtisches Museum Haus Kooekoek, Kleve
1963 Galerie Rudolf Zwirner, Köln
1964 ›Der Chef‹, Galerie René Block, Berlin
›Wie man dem toten Hasen die Bilder erklärt‹, Galerie Schmela, Düsseldorf
1966 ›Infiltration Homogen für Konzertflügel/Der größte Komponist der Gegenwart ist das Contergankind‹, Staatliche Kunstakademie, Düsseldorf
›Parallelprozeß I‹, Städtisches Museum Abteiberg, Mönchengladbach
1969 Neue Nationalgalerie, Berlin
›Zeichnungen, Kleine Objekte‹, Kunstmuseum Basel
1970 Hessisches Landesmuseum, Darmstadt
1971 ›Handzeichnungen‹, Kunsthalle Kiel
›Zeichnungen von 1946-1971 II‹, Galerie Schmela, Düsseldorf
›Objekte und Zeichnungen aus der Sammlung van der Grinten‹, Von der Heydt-Museum, Wuppertal
›Aktioner, Aktionen‹ Moderna Museet, Stockholm
1973 ›Kunst im politischen Kampf‹, Kunstverein Hannover
›Multiples/Bücher und Kataloge‹, Galerie Klein, Bonn
1974 ›The secret block for a secret person in Ireland‹, Museum of Modern Art, Oxford
›I like America and America likes me‹ (Aktion), Galerie René Block, New York
1975 ›Hearth I – Feuerstätte‹ (Installation), Feldman Gallery, New York
Kestner-Gesellschaft, Hannover
1976 ›Hearth I – Feuerstätte‹, Kunstmuseum Basel
1977 ›The secret block for a secret person in Ireland‹, Kunstmuseum Basel
Galerie Schellmann und Klüser, München
1978 ›Hearth II – Feuerstätte‹, Kunstmuseum Basel
Kunstverein Braunschweig
1979 ›Spuren in Italien‹, Kunstmuseum Luzern
Museum für Moderne Kunst, Goslar
1979/80 The Salomon R. Guggenheim Museum, New York
1980 ›Beuys/Burri‹, Rocca Paolina, Perugia
›Beuys in Boymans‹, Museum Boymans – van Beuningen, Rotterdam
1981 ›Das Kapital‹, InK Zürich (mit Bruce Nauman)
›Beuys in Rotterdam‹, Museum Boymans-van Beuningen, Rotterdam
›Arbeiten aus Münchner Sammlungen‹, Städtische Galerie im Lenbachhaus, München
1982 ›Dernier espace avec introspecteur 1964-1982‹, Galerie Durand-Dessert, Paris/Anthony d'Offay Gallery, London
›Frauen‹, Kunstverein Ulm
1983 Victoria and Albert Museum, London
›Zeichnungen 1949-1969‹ und ›Bergkönig 1958-1961‹, Städelsches Kunstinstitut, Frankfurt/M.
1983/84 ›Zeichnungen/Dessins‹, Musée Cantonal des Beaux-Arts, Lausanne
1984 Kunstmuseum Winterthur
Musée d'Art et d'Industrie, Saint-Etienne
›Ölfarben 1949-1967‹, Kunsthalle Tübingen

Gruppenausstellungen
1948 Klever Künstlerbund
1949 Klever Künstlerbund
1950 Klever Künstlerbund
1964 Documenta 3, Kassel
1965 ›Hommage à Berlin‹, Galerie René Block, Berlin
›Kinetik und Objekte‹, Staatsgalerie Stuttgart
1967 ›Fetisch-Formen‹, Städtisches Museum Schloß Morsbroich, Leverkusen
1968 ›Three Blind Mice‹, Stedelijk Van Abbe Museum, Eindhoven
›Sammlung 1968 Karl Ströher‹, Staatsgalerie moderner Kunst, München
Documenta 4, Kassel
1969 ›When Attitudes Become Form‹, Kunsthalle Bern
1970 ›Happening und Fluxus‹, Kunstverein Köln
›Bildnerische Ausdrucksformen 1960-1970/Sammlung Karl Ströher‹, Hessisches Landesmuseum, Darmstadt
1971 ›Prospekt 71‹, Kunsthalle Düsseldorf
›Die Metamorphose des Dinges‹, Museum Boymans-van Beuningen, Rotterdam
›Bruce Nauman – Joseph Beuys/Films-Films‹, Stedelijk Van Abbe Museum, Eindhoven
1972 Documenta 5, Kassel
›Seven Exhibitions‹, Tate Gallery, London
›Projection, Film, Video, Photos, Dias‹, Louisiana Museum, Humlebaek
›Joseph Beuys, A. R. Penck, Walter de Maria, On Kawara‹, Staatsgalerie moderner Kunst, München
1976 Biennale, Venedig
1977 Documenta 6, Kassel
1979 XV Biennale Saõ Paulo
1980 ›Zeichen und Mythen‹, Kunstverein Bonn
1981 ›Westkunst/Zeitgenössische Kunst seit 1939‹, Messehallen, Köln
›Bilder sind nicht verboten‹, Kunsthalle Düsseldorf
1982 ›Zeitgeist‹, Martin-Gropius-Bau, Berlin
›Mythos und Ritual in der Kunst der siebziger Jahre‹, Kunstverein Hamburg
›Beuys-Rauschenberg-Twombly-Warhol‹, Sammlung Marx, Nationalgalerie Berlin/Städtisches Museum, Mönchengladbach
1984 ›Von hier aus/Zwei Monate neue deutsche Kunst in Düsseldorf‹, Messegelände, Düsseldorf
›Aufbrüche/Manifeste/Manifestationen‹, Kunsthalle Düsseldorf
1985 ›7000 Eichen‹, Kunsthalle Tübingen/Kunsthalle Bielefeld

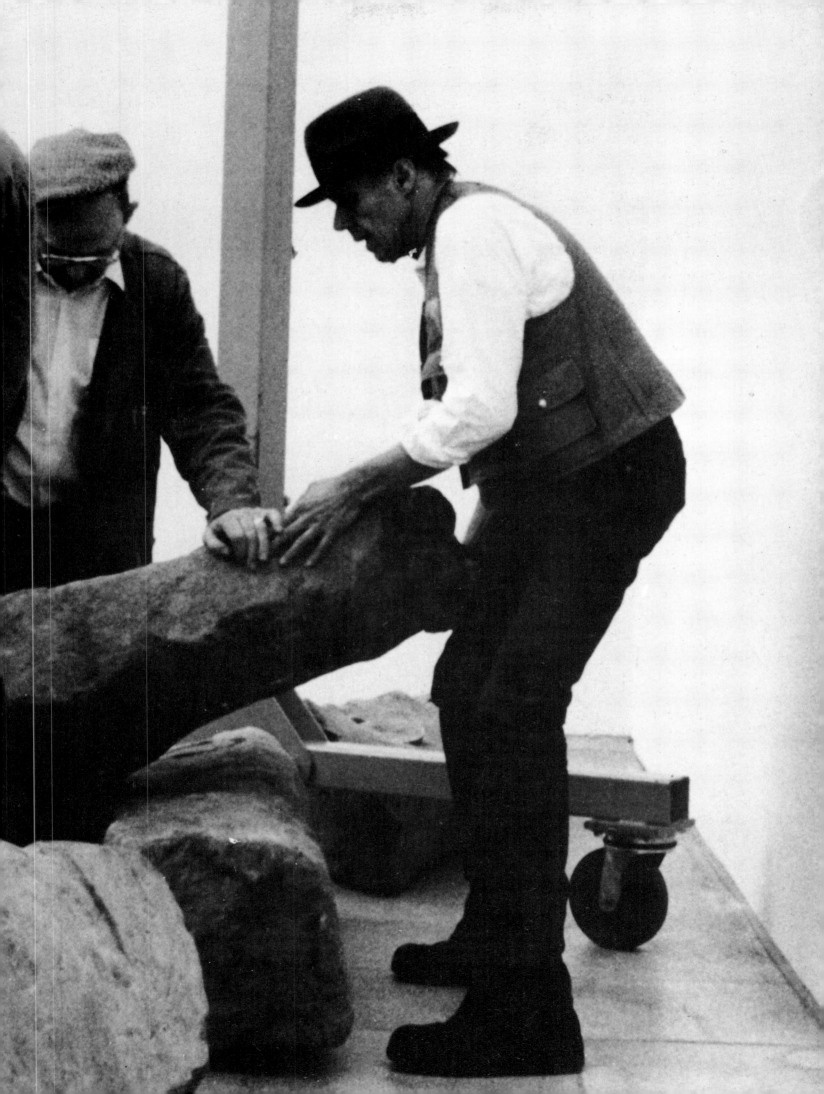

Antonius Höckelmann

1937 Geboren am 26. Mai in Oelde/
　　　Westfalen
1951-57 Lehre und weitere Ausbildung
　　　zum Holzbildhauer in der Werk-
　　　statt H. Lückenkötter, Oelde
1957-61 Studium an der Hochschule für
　　　Bildende Kunst Berlin bei Prof.
　　　K. Hartung
1960-61 Aufenthalt in Neapel
1962 Heirat mit Hille Eilers
1970 Übersiedlung nach Köln
　　　Aufenthalt im Bahnhof Rolands-
　　　eck/Bonn
　　　Bis 1979 Teilzeitarbeit bei der
　　　Bundespost
　　　Lebt und arbeitet in Köln

Eigene Veröffentlichungen
Interview M. Werner mit A. Höckelmann, in:
Kunstforum International, Bd. 10, 1974,
S. 146

Einzelausstellungen
1966 Galerie Michael Werner, Köln
1969 Galerie Michael Werner, Köln
1972 Galerie im Goethe-Institut,
　　　Amsterdam
1975 Städtisches Museum Schloß Mors-
　　　broich, Leverkusen
　　　Kunsthalle Bern
1978 Galerie Der Spiegel, Köln
1979 ›Zwei Plastiken, 25 Tuschzeichnungen
　　　1961-1978‹, Galerie Borgmann, Köln
　　　Galerie Fred Jahn, München
1980 Josef-Haubrich-Kunsthalle, Köln
1981 Galerie Borgmann, Köln
1983 ›Acht aus Köln‹, Kunstverein Köln
　　　Galerie Böttcherstraße, Bremen (mit
　　　Verleihung des Kunstpreises)
1984 Museum Abtei Liesborn
　　　Kunstverein Bremerhaven

Gruppenausstellungen
1964 ›Berliner Bildhauer und Maler‹, Gale-
　　　rie S. Ben Wargin, Berlin
1972 ›14 x 14‹, Kunsthalle Baden-Baden
1977 Documenta 6, Kassel
1979 ›Zeichen setzen durch Zeichnen‹,
　　　Kunstverein Hamburg
　　　›Schlaglichter‹, Rheinisches Landes-
　　　museum, Bonn
1982 Documenta 7, Kassel
　　　›96 Künstler aus Westfalen‹, Landes-
　　　museum Münster
　　　›Zeitgeist‹, Martin-Gropius-Bau,
　　　Berlin
1983 ›Bella Figura‹, Wilhelm-Lehmbruck-
　　　Museum, Duisburg
1984 ›Aufbrüche/Manifeste/Manifestatio-
　　　nen‹, Kunsthalle Düsseldorf
　　　›Von hier aus/Zwei Monate neue
　　　deutsche Kunst in Düsseldorf‹, Messe-
　　　gelände, Düsseldorf

Jörg Immendorff

1945 Geboren am 14. Juni in Bleckede
bei Lüneburg

1963/64 Studium der Bühnenmalerei
bei Prof. Teo Otto an der Staatli-
chen Kunstakademie Düsseldorf

1964 Wechselt in die Klasse von Joseph
Beuys

1968/69 ›Lidl‹-Aktionen in Düsseldorf
und anderen Städten

1976 Begegnung mit A. R. Penck

1981 Gastprofessur an der Kunsthoch-
schule Stockholm

1982-85 Gastprofessuren u. a. an den
Kunstakademien Hamburg und
München
Lebt und arbeitet in Düsseldorf

Eigene Veröffentlichungen

›Lidlstadt‹, Düsseldorf 1968
›Den Eisbären mal reinhalten‹ (Faltblatt),
Düsseldorf 1968
›Hier und jetzt/Das tun, was zu tun ist‹,
Köln/New York 1973
›An die parteilosen Künstler-Kollegen‹, in:
Kunstforum, Bd. 8/9, 1973/74
›Redebeitrag für das XX. Internationale
Kunstgespräch in Wien 1974‹, Wien 1974
Jörg Immendorff/Michael Schürmann:
›Beuys geht‹ (Interview), in: *Überblick*,
2. Jg., Nr. 12, Düsseldorf, Dez. 1978
›Interview mit Joseph Beuys‹, in: *Spuren,
Zeitschrift für Kunst und Gesellschaft*, 5/78,
Köln, Dez. 1978
Jörg Immendorff/Michael Schürmann:
›Interview mit Joseph Beuys‹ (Fortsetzung),
in: *Überblick*, 3. Jg., Nr. 1, Düsseldorf,
Jan. 1979
Jörg Immendorff/A. R. Penck: ›Deutschland
mal Deutschland‹, München 1979

Einzelausstellungen

1965 Galerie Schmela, Düsseldorf
1969 ›Lidl-Week‹, A 379089, Antwerpen
1971 ›Arbeit an einer Hauptschule‹, Galerie
Michael Werner, Köln
1973 ›Hier und jetzt/Das tun, was zu tun
ist‹, Westfälischer Kunstverein, Mün-
ster
1977 ›Penck mal Immendorff/Immendorff
mal Penck‹, Galerie Michael Werner,
Köln
1978 ›Café Deutschland‹, Galerie Michael
Werner, Köln
1979 ›Café Deutschland‹, Kunstmuseum
Basel
›Position-Situation/Plastiken‹, Galerie
Michael Werner, Köln
1980 ›Malermut rundum‹, Kunsthalle Bern
1981 ›Eisende‹ (mit Jannis Kounellis), Ste-
delijk Van Abbe Museum, Eindhoven
›Lidl 1966-1970‹, Stedelijk Van Abbe
Museum, Eindhoven
1982 ›Café Deutschland/Adlerhälfte‹,
Kunsthalle Düsseldorf
›Kein Licht für wen?‹, Galerie Michael
Werner, Köln
›Grüße von der Nordfront‹, Galerie
Fred Jahn, München
1983 Stedelijk Van Abbe Museum, Eind-
hoven
Kunsthalle Düsseldorf
1983/84 Kunsthaus Zürich
1984 Kunsthalle Hamburg
Museum Villa Stuck, München

Gruppenausstellungen

1969 ›Düsseldorfer Szene‹, Kunstmuseum
Luzern
1970 ›Jetzt/Künste in Deutschland heute‹,
Josef-Haubrich-Kunsthalle, Köln
1972 Documenta 5, Kassel
1972/73 ›Zeichnungen 2‹, Städtisches Mu-
seum Schloß Morsbroich, Leverkusen
1973 ›Bilder - Objekte - Filme - Konzepte
(Sammlung Herbig)‹, Städtische Gale-
rie im Lenbachhaus, München
1976 Biennale, Venedig
›Mit, neben, gegen Joseph Beuys und
die Künstler der ehemaligen und jetzi-
gen Beuysklasse‹, Frankfurter Kunst-
verein, Frankfurt/M.
1977 ›Zeitgenössische Kunst aus der Samm-
lung des Stedelijk Van Abbe Museum
Eindhoven‹, Kunsthalle Bern
1980 ›Les nouveaux fauves – Die neuen Wil-
den‹, Neue Galerie – Sammlung Lud-
wig, Aachen
Biennale, Venedig
›Après le classicisme‹, Musée d'Art et
d'Industrie, Saint-Etienne
1981 ›Art Allemagne Aujourd'hui‹, Musée
d'Art Moderne de la Ville de Paris
›Schilderkunst in Duitsland/Peinture
en Allemagne 1981‹, Palais des Beaux-
Arts, Brüssel
›Westkunst/Zeitgenössische Kunst seit
1939‹, Messehallen, Köln
1982 Documenta 7, Kassel
›Zeitgeist‹, Martin-Gropius-Bau,
Berlin
1983/84 ›Expressions/New Art form Germa-
ny‹, The Saint Louis Art Museum,
Saint Louis (Wanderausstellung)
1984 ›Ursprung und Vision/Neue Deutsche
Malerei‹, Palacio Velázquez, Madrid/
Centre Cultural de la Caixa de Pen-
sions, Barcelona
1985 ›7000 Eichen‹, Kunsthalle Tübingen/
Kunsthalle Bielefeld

Anselm Kiefer

1945 Geboren am 8. März in Donau-
eschingen
1965 Beginn eines Sprach- und Jurastu-
diums
1966-68 Malkurse bei Peter Dreher in
Freiburg
1969 Studium an der Staatlichen Aka-
demie der Bildenden Künste
Karlsruhe, bei Horst Antes
1970-72 Studium bei Joseph Beuys an
der Staatlichen Kunstakademie
Düsseldorf
Lebt in Hornbach und arbeitet in
Buchen/Odenwald

Eigene Veröffentlichungen

›Besetzungen 1969‹, in: *Interfunktionen*,
Nr. 12, Köln 1975
›Die Donauquelle‹, Köln 1978
›Hoffmann von Fallersleben auf Helgoland‹,
Groningen 1980
›Gilgamesch und Enkidu im Zedernwald‹,
in: *Artforum*, Bd. XIX, Nr. 10, Juni 1981
›Nothung ein Schwert verhieß mir der Va-
ter‹, in: Künstlerbuch zur Ausstellung von
Büchern und Gouachen anläßlich der Verlei-
hung des Hans-Thoma-Preises 1983 im
Hans-Thoma-Museum, Bernau/Schwarz-
wald, Baden-Baden 1983
›Watercolours 1970-1982‹, London 1983

Einzelausstellungen

1973 ›Notung‹, Galerie Michael Werner,
Köln
›Der Nibelungen Leid‹, Galerie im
Goethe-Institut Amsterdam
1974 ›Malerei der verbrannten Erde‹, Gale-
rie Michael Werner, Köln
1976 ›Siegfried vergisst Brünhilde‹, Galerie
Michael Werner, Köln
1977 Kunstverein Bonn
1978 ›Bilder und Bücher‹, Kunsthalle Bern/
Stedelijk Van Abbe Museum, Eind-
hoven
1980 ›Verbrennen – Verholzen – Versenken
– Versanden‹, Biennale Venedig (mit
G. Baselitz)
1980 ›Bilderstreit‹, Kunstverein Mannheim
1981 ›Aquarelle 1970-1980‹, Kunstverein
Freiburg
›Margarethe-Sulamith‹, Museum
Folkwang, Essen
1982 Whitechapel Art Gallery, London
1983 Galerie Anthony d'Offay, London
Hans-Thoma-Museum Bernau/
Schwarzwald (anläßlich der Verlei-
hung des Hans-Thoma-Preises 1983)
1984 Kunsthalle Düsseldorf/Musée d'Art
Moderne de la Ville de Paris

Gruppenausstellungen

1973 ›14 x 14‹, Staatliche Kunsthalle, Baden-
Baden
›Bilanz einer Aktivität‹, Galerie im
Goethe-Institut, Amsterdam
1976 ›Beuys und seine Schüler‹, Kunstver-
ein Frankfurt/M.
1977 Documenta 6, Kassel
1978 ›The Book of the Art of Artist's Books‹,
Teheran Museum of Contemporary
Art, Teheran
1979 ›Malerei auf Papier‹, Badischer Kunst-
verein, Karlsruhe
1981 ›A New Spirit in Painting‹, Royal Aca-
demy of Arts, London
›Schilderkunst in Duitsland/Peinture
en Allemagne‹, Palais des Beaux-Arts,
Brüssel
›Westkunst/Zeitgenössische Kunst seit
1939‹, Messehallen, Köln
1982 Documenta 7, Kassel
›Avanguardia-Transavanguardia‹,
Mura Aureliane da Porta Metronia a
Porta Latina, Rom
›Zeitgeist‹, Martin-Gropius-Bau,
Berlin
1983 ›Expressions/New Art from Germany‹
The Saint Louis Art Museum, Saint
Louis (Wanderausstellung)
›Der Hang zum Gesamtkunstwerk‹,
Kunsthaus Zürich/Kunsthalle Düssel-
dorf/Museum Moderner Kunst, Wien/
Orangerie, Berlin
1984 ›Ursprung und Vision/Neue Deutsche
Malerei‹, Palacio Velázquez, Madrid/
Centre Cultural de la Caixa de Pen-
sions, Barcelona

Imi Knoebel

1940 Geboren am 31. Dezember in
Dessau
1964-71 Studium bei Joseph Beuys an
der Staatlichen Kunstakademie
Düsseldorf
Enger Kontakt zu Imi Giese (gest.
1974) und Palermo (gest. 1977)
1968 ›Hartfaserraum‹
1972 Produktion des Videotapes ›X‹ für
die Videogalerie Gerry Schum
1980 Großes Environment ›Genter
Raum‹
1982 ›Radio Beirut‹
1984 ›Heerstraße 16‹
Lebt und arbeitet in Düsseldorf

Einzelausstellungen

1972 ›Projektion 4/1-11, 5/1-11‹, Stedelijk
Museum, Amsterdam
1975 Städtische Kunsthalle, Düsseldorf
1981 ›Tag und Nacht, Fotos, Zeichnungen,
Bilder, 1968-1981‹, Galerie Klein,
Bonn
1982 Stedelijk Van Abbe Museum, Eind-
hoven
1983 Kunstmuseum Winterthur/Städtisches
Kunstmuseum, Bonn
1984 Städtisches Museum Abteiberg, Mön-
chengladbach
Wilhelm-Lehmbruck-Museum, Duis-
burg
1985 Rijksmuseum Kröller-Müller, Otterlo

Gruppenausstellungen

1969 ›Düsseldorfer Szene‹, Kunstmuseum
Luzern
1970 ›Strategy get Arts‹, International Art
Festival, Edinburgh
1971 VII. Biennale, Paris
›Prospect '71, Projektion‹, Kunsthalle
Düsseldorf
1972 ›14 x 14‹, Staatliche Kunsthalle, Baden-
Baden
Documenta 5, Kassel
1977 Documenta 6, Kassel
1980 ›Kunst in Europa na '68‹, Museum van
Hedendaagse Kunst, Gent
1981 ›Art Allemagne Aujourd'hui‹, Musée
d'Art Moderne de la Ville de Paris
1982 ›German Drawings of the 60s‹, Yale
University Art Gallery, New Haven/
Art Gallery of Ontario/Toronto
Documenta 7, Kassel
1984 ›Von hier aus/Zwei Monate neue
deutsche Kunst in Düsseldorf‹, Messe-
gelände, Düsseldorf
1985 ›7000 Eichen‹, Kunsthalle Tübingen/
Kunsthalle Bielefeld

Markus Lüpertz

1941 Geboren am 25. April in Liberec/
Böhmen
1948 Flucht ins Rheinland
1956-61 Studien u. a. an der Werk-
kunstschule Krefeld bei Laurens
Gossens und an der Kunstakade-
mie Düsseldorf
Studienaufenthalt im Kloster Ma-
ria Laach
Arbeitet im Straßen- und Kohle-
bergbau
1963 Übersiedlung nach Berlin
Beginn eines Studiums an der
Hochschule für Bildende Künste
in Berlin
1964 Gründung der Galerie ›Großgör-
schen 35‹
1966 ›Dithyrambisches Manifest‹
1970 Preis der Villa Romana; anschlie-
ßender einjähriger Studienaufent-
halt in Florenz
1971 Preis des Deutschen Kritikerver-
bandes
1974 Gastdozent an der Staatlichen
Akademie der Bildenden Künste,
Karlsruhe
1976 Professur an der Staatlichen Aka-
demie der Bildenden Künste,
Karlsruhe
Lebt und arbeitet in Berlin, Karls-
ruhe und Mailand

Eigene Veröffentlichungen
›Kunst, die im Wege steht, Dithyrambisches
Manifest‹ *Die Anmut...*, in: Katalog Galerie
Großgörschen 35, Berlin 1966
›Die Anmut des 20. Jahrhunderts wird durch
die von mir erfundene Dithyrambe sichtbar
gemacht‹, in: *Fasanenstraße 13*, hrsg. von
der Galerie Springer, Nr. 2, April 1968, Ber-
lin 1968, S. 1
›Dachpfannen dithyrambisch – es lebe Cas-
par David Friedrich‹, in: Katalog Galerie
Hake, Köln 1968
›...ich bitte euch, laßt mich leben‹, in: Kata-
log *Markus Lüpertz – eine Festschrift, Bilder,
Gouachen und Zeichnungen 1967-1973*,
Staatliche Kunsthalle Baden-Baden 1973,
S. 12-13
›Dithyramben, die die Welt verändern‹, in:
Magazin Kunst, Nr. 50, 1973, S. 100-105
›9 x 9/Gedichte und Zeichnungen‹, Berlin
1975
›Stirb nicht mit den Problemen deiner Zeit‹,
in: Katalog *Markus Lüpertz, Bilder 1972-76,*
Galerie Zwirner, Köln 1976, S. 5
›Sieben über ML‹, Edition der Galerie Hei-
ner Friedrich, München 1979
›Wieder in Gedanken‹, in: Katalog Kunst-
verein, Freiburg 1981
›Geh bei Verlassen‹, in: Katalog Documenta
7, Bd. 1, Kassel 1982, S. 215
›Ich stand vor der Mauer aus Glas‹, Katalog
Galerie Rudolf Springer, Berlin 1982
›Ich Orpheus‹, in: Markus Lüpertz: *Über Or-*

pheus, Katalog Galerie Hubert Winter, Wien
1983, S. 3 f.
›Poèmes‹ (Gedichte deutsch/französisch)
in: *Markus Lüpertz,* Katalog Musée d'Art
Moderne de Strasbourg, Straßburg 1983,
S. 9-29
›Über den Schaden sozialer Parolen in der
bildenden Kunst‹, in: *Markus Lüpertz, Bilder
1970-1983*, Katalog Kestner-Gesellschaft ,
Hannover 1983, S. 19-22
›Tagebuch New York 1984‹, Berlin 1984
›Bleiben Sie sitzen Heinrich Heine‹, Wien
1984

Einzelausstellungen
1965 Galerie Großgörschen 35, Berlin
1968 Galerie Rudolf Springer, Berlin
1969 Galerie Benjamin Katz, Maison de
France, Berlin
1973 ›Markus Lüpertz – eine Festschrift, Bil-
der, Gouachen und Zeichnungen
1967-1973‹, Kunsthalle Baden-Baden
1974 Galerie Michael Werner, Köln
1976 ›Bilder 1972-1976‹, Galerie Zwirner,
Köln
1977 Kunsthalle Hamburg
›Dithyrambische und Stil-Malerei‹,
Kunsthalle Bern
Stedelijk Van Abbe Museum, Eind-
hoven
1979/80 ›Gemälde und Handzeichnungen
1964-1979‹, Josef-Haubrich-Kunsthal-
le, Köln
1981 ›Style Paintings 1977-1979‹, Whitecha-
pel Art Gallery, London
Kunstverein, Freiburg
1982 ›Acht Plastiken‹, Galerie Michael Wer-
ner, Köln
›Hölderlin‹, Stedelijk Van Abbe Mu-
seum, Eindhoven
1983 Musée d'Art Moderne de Strasbourg,
Straßburg
›Über Orpheus‹, Galerie Hubert Win-
ter, Wien/Galerie Maeght, Zürich
›Bilder 1970-1983‹, Kestner-Gesell-
schaft, Hannover
›Salzburger Tagebuch‹, Galerie Ma-
rian Goodman, New York
1984 ›Skulpturen‹, Waddington Galleries
London/Galerie Maeght-Lelong, Zü-
rich

Gruppenausstellungen
1969 ›Sammlung Ströher 1968‹, National-
galerie Berlin/Kunsthalle Düsseldorf/
Kunsthalle Bern
›14 x 14‹, Kunsthalle Baden-Baden
1971 ›Aktiva 71‹, Haus der Kunst, Mün-
chen/ Landesmuseum Münster
1972 ›The Berlin Scene‹, Gallery House,
London
1973 ›Prospect '73‹, Kunsthalle Düsseldorf
VIII. Biennale Paris, Musée d'Art Mo-
derne de la Ville de Paris
1974 1. Biennale Berlin (Organisation Mar-
kus Lüpertz)
1977 ›Zeitgenössische Kunst aus der Samm-
lung des Stedelijk Van Abbe Mu-
seums, Eindhoven‹, Kunsthalle Bern
1978 ›13° East, Eleven Artists Working in
Berlin‹, Whitechapel Art Gallery,
London
1979 ›Werke aus der Sammlung Crex‹, InK,
Zürich/Louisiana Museum, Humle-
baek/Stedelijk Van Abbe Museum,
Eindhoven/Städtische Galerie im Len-
bachhaus, München
1980 ›Der gekrümmte Horizont‹, Akademie
der Künste, Berlin
1981 ›A New Spirit in Painting‹, Royal Aca-
demy of Arts, London
›Art Allemagne Aujourd'hui‹, Musée
d'Art Moderne de la Ville de Paris
Schilderkunst in Duitsland/Peinture
en Allemagne 1981, Palais des Beaux-
Arts, Brüssel
1982 Documenta 7, Kassel
›Berlin, das malerische Klima einer
Stadt‹, Musée Cantonal des Beaux-
Arts, Lausanne
›Mythe, Drame, Tragédie‹, Musée
d'Art et d'Industrie, Saint-Etienne
›Zeitgeist‹, Martin-Gropius-Bau,
Berlin
1983 ›New Painting from Germany‹, Tel
Aviv Museum
›Expressions/New Art from Germany‹,
The Saint Louis Art Museum, Saint
Louis (Wanderausstellung)
XVII. Biennale São Paulo
›Baselitz, Lüpertz, Penck‹, Galerie
Herbert Meyer-Ellinger, Frankfurt/
Stedelijk Van Abbe Museum, Eind-
hoven
1984 Galerie Michael Werner, Köln
›Ursprung und Vision/Neue Deutsche
Malerei‹, Palacio Velázquez, Madrid/
Centre Cultural de la Caixa de Pen-
sions, Barcelona
›Aufbrüche/Manifeste/Manifestatio-
nen‹, Kunsthalle Düsseldorf
›Von hier aus/Zwei Monate neue
deutsche Kunst in Düsseldorf‹, Messe-
gelände, Düsseldorf

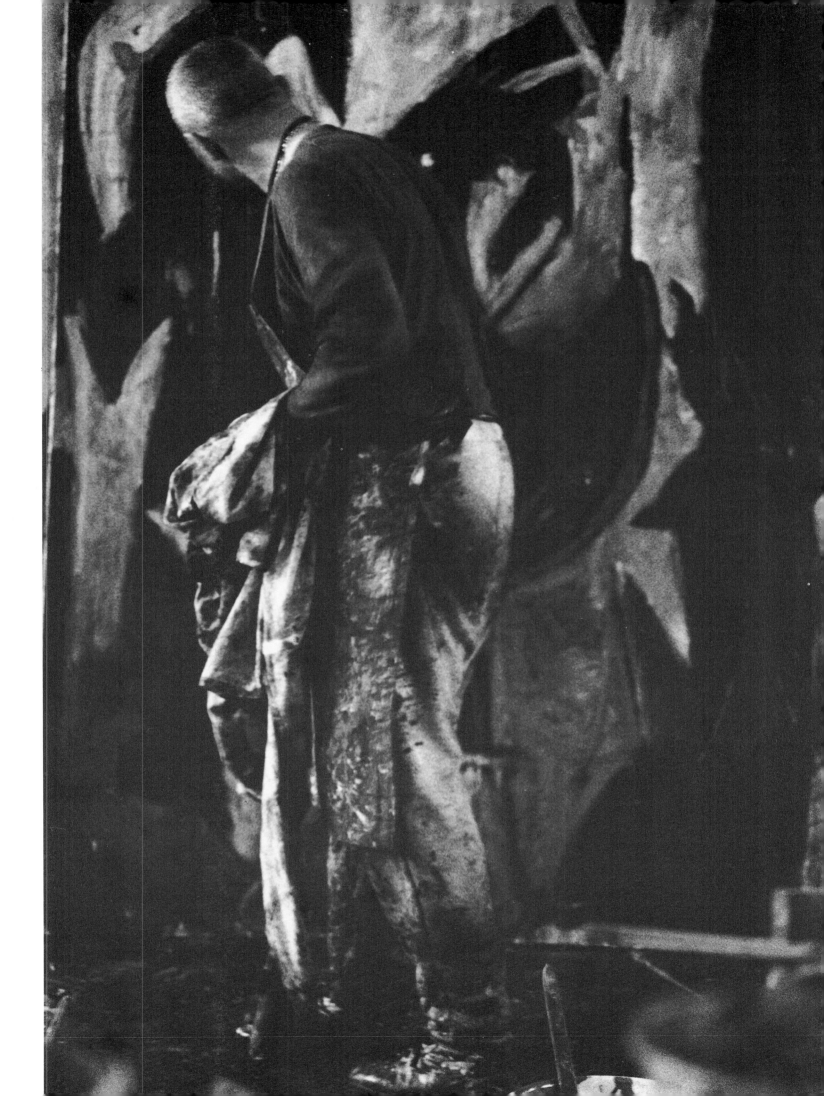

Blinky Palermo

1943 Geboren am 2. Juni als Peter
Schwarze in Leipzig
Wird mit seinem Zwillingsbruder
von der Familie Heisterkamp in
Leipzig adoptiert

1952 Übersiedlung nach Münster/
Westfalen

1961 Werkkunstschule Münster

1962-67 Studium an der Staatlichen
Kunstakademie Düsseldorf; zu-
nächst vier Monate bei Bruno Gol-
ler, dann bei Joseph Beuys (Mei-
sterschüler)

1964 Pseudonym Blinky Palermo

1966 Erste Einzelausstellung in der Ga-
lerie Friedrich und Dahlem, Mün-
chen

1968/69 Gemeinsames Atelier mit Imi
Knoebel, dann mit Ulrich Rück-
riem (Mönchengladbach)

1970 Reise nach New York mit Gerhard
Richter

1973 Übersiedlung nach New York mit
seiner zweiten Frau Kristin

1974 Reise durch Amerika mit Imi
Knoebel

1976 Atelier in Düsseldorf

1977 Reise auf die Malediven; stirbt am
17. Februar in Male

Einzelausstellungen

1966 Galerie Friedrich und Dahlem, Mün-
chen

1967 Galerie Heiner Friedrich, München

1968 Von der Heydt-Museum, Wuppertal

1970 ›Treppenhaus‹, Galerie Konrad
Fischer, Düsseldorf
›Diese Ausstellung widmen wir Dali‹,
(mit Richter), Galerie Ernst, Hannover

1973 ›Objekte‹, Städtisches Museum Abtei-
berg, Mönchengladbach
›Wandmalerei‹, Kunstverein Hamburg

1974 ›Zeichnungen 1963-1973‹, Kunstraum
München
›Druckgraphik 1970-1974‹, Städti-
sches Museum Schloß Morsbroich,
Leverkusen

1975 XIII. Biennale São Paulo

1977 ›Stoffbilder 1962-1972‹, Museum Haus
Lange, Krefeld

1980 Staatsgalerie moderner Kunst/Haus
der Kunst, München

1981 Städtisches Kunstmuseum, Bonn

1983/84 ›Die gesamte Grafik und alle Aufla-
genobjekte 1966-1975‹ (Sammlung
J. W. Froehlich), Städtisches Museum
Abteiberg, Mönchengladbach/Rijks-
museum Kröller-Müller, Otterlo/Ost-
deutsche Galerie, Regensburg

1984 Kunstmuseum Winterthur/Kunsthalle
Bielefeld/Stedelijk Van Abbe Mu-
seum, Eindhoven

Gruppenausstellungen

1969 ›Düsseldorfer Szene‹, Kunstmuseum
Luzern

1970 ›14 x 14‹, Staatliche Kunsthalle, Baden-
Baden
›Zeichnungen‹, Städtisches Museum
Schloß Morsbroich, Leverkusen
›Strategy get Arts‹, International Art
Festival Edinburgh

1971 ›20 Deutsche‹, Onnasch-Galerie, Ber-
lin und Köln

1972 Documenta 5, Kassel

1977 ›Neuerwerbungen 1976‹, Kunstmu-
seum Bonn

1979 ›Zeichen setzen durch Zeichnen‹,
Kunstverein Hamburg

1981 ›Westkunst/Zeitgenössische Kunst seit
1939‹, Messehallen, Köln

1984 ›Ursprung und Vision/Neue Deutsche
Malerei‹, Palacio Velázquez, Madrid/
Centre Cultural de la Caixa de Pen-
sions, Barcelona
›Von hier aus/Zwei Monate neue
deutsche Kunst in Düsseldorf‹, Messe-
gelände, Düsseldorf

A. R. Penck

1939 Geboren am 5. Oktober (als Ralf Winkler) in Dresden
Arbeitet als Autodidakt in verschiedenen Bereichen, wie Malerei, Film und Schriftstellerei unter verschiedenen Pseudonymen
1974 Internationaler Preis der Triennale/Schweiz
1976 Will-Grohmann-Preis
1977 Bekanntschaft mit Jörg Immendorff in Ost-Berlin
1980 Übersiedlung nach Westdeutschland
Lebt und arbeitet in London

Eigene Veröffentlichungen
›Standart making‹, München 1970
›Was ist Standard‹, Köln/New York 1970
›Ich – Standart Literatur‹, Paris 1971
›Der Adler‹, in: *Interfunktionen*, Nr. 11, 1974
›Ich über ich selbst‹, in: *Kunstforum*, Bd. 12, 1974/75
›Ich bin ein Buch, kaufe mich jetzt, Jörg Immendorff an A. R. Penck, Deutschland mal Deutschland‹, München 1977
›Der Begriff Modell – Erinnerungen an 1973‹, Köln 1978
›Ende im Osten‹, Berlin 1981
›Je suis un livre achète-moi maintenant‹, Paris 1981
›Gedicht für Jörg Immendorff‹ (Auszug), in: Jörg Immendorff, *Grüße von der Nordfront*, München 1982

Einzelausstellungen
1969 Galerie Michael Werner, Köln
1971 ›A. R. Penck – Zeichen als Verständigung‹, Museum Haus Lange, Krefeld
1972 Kunstmuseum Basel
1974 Wide White Space Gallery, Antwerpen
1975 Kunsthalle Bern
1978 ›A. R. Penck, Y, Zeichnungen bis 1975‹, Kunstmuseum Basel/Museum Ludwig, Köln
1979 ›Concept – *Conceptruimte*‹, Museum Boymans – van Beuningen, Rotterdam
›Y, Rot-Grün/Grün-Rot‹, Galerie Michael Werner, Köln
1980 ›Bilder 1967-1977‹, Galerie Fred Jahn, München
Städtisches Museum, Schloß Morsbroich, Leverkusen
1981 Kunstmuseum Basel
Josef-Haubrich-Kunsthalle, Köln
1982 Galerie Ileana Sonnabend, New York
Galerie Gillespie-Laage-Salomon, Paris
1983 ›Expedition to the Holy Land‹, Tel Aviv Museum
Galerie Lucio Amelio, Neapel
›A. R. Penck- Skulpturen‹, Galerie Michael Werner, Köln
1984 Galerie Maeght-Lelong, Zürich

Gruppenausstellungen
1971 ›Prospect 71-Projection‹, Kunsthalle Düsseldorf
1972 Documenta 5, Kassel
›Zeichnungen der deutschen Avantgarde‹, Galerie im Taxis-Palais, Innsbruck
1973 ›Bilder - Objekte - Film - Konzepte‹, Städtische Galerie im Lenbachhaus, München
›Bilanz einer Aktivität‹, Galerie im Goethe-Institut, Amsterdam
1974 ›Project 74 – Aspekte internationaler Kunst am Anfang der 70er Jahre‹, Josef-Haubrich-Kunsthalle, Köln
1975 ›Zeichnungen‹, Wide White Space Gallery, Antwerpen
1976 ›Zeichnungen – Bezeichnen‹, Kunstmuseum Basel
Biennale, Venedig
1977 ›Penck mal Immendorff/Immendorff mal Penck‹, Galerie Michael Werner, Köln
1979 ›Zeichen setzen durch Zeichnen‹, Kunstverein Hamburg
III. Biennale, Sydney
›Werke aus der Sammlung Crex‹, Städtische Galerie im Lenbachhaus, München
1980 ›Der gekrümmte Horizont‹, Akademie der Künste, Berlin
›Après le classicisme‹, Musée d'Art et d'Industrie, Saint-Etienne
›A New Spirit in Painting‹, Royal Academy of Arts, London
›Art Allemagne Aujourd'hui‹, Musée d'Art Moderne de la Ville de Paris
›Der Hund stößt im Laufe der Woche zu mir‹, Moderna Museet, Stockholm
›Schilderkunst in Duitsland/Peinture en Allemagne 1981‹, Palais des Beaux-Arts, Brüssel
1982 Documenta 7, Kassel
›New Work on Paper 2‹, Museum of Modern Art, New York
›Zeitgeist‹, Martin-Gropius-Bau, Berlin
1983 ›New Figuration‹, Frederick S. Wight Art Gallery, University of California, Los Angeles
›New Painting from Germany‹, Tel Aviv Museum
›Baselitz, Lüpertz, Penck‹, Galerie Herbert Meyer-Ellinger, Frankfurt/Stedelijk Van Abbe Museum, Eindhoven
›De Statua‹, Stedelijk Van Abbe Museum, Eindhoven
›Expressions/New Art from Germany‹, Saint Louis Art Museum, Saint Louis (Wanderausstellung)
›New Art‹, Tate Gallery, London
1984 Galerie Michael Werner, Köln
Biennale, Venedig
1984 ›Ursprung und Vision/Neue Deutsche Malerei‹, Palacio Velázquez, Madrid/Centre Cultural de la Caixa de Pensions, Barcelona
›Aufbrüche/Manifeste/Manifestationen‹, Kunsthalle Düsseldorf
›Von hier aus/Zwei Monate neue deutsche Kunst in Düsseldorf‹, Messegelände, Düsseldorf

Sigmar Polke

1941 Geboren am 13. Februar in Oels/
Niederschlesien
1953 Übersiedlung nach Westdeutsch-
land
1959/60 Glasmalerlehre in Düsseldorf
1961-67 Malereistudium bei G. Hoeh-
me und K. O. Goetz an der Staatli-
chen Kunstakademie Düsseldorf
Bekanntschaft mit Gerhard Rich-
ter und Konrad Lueg
1966 ›Kunstpreis der deutschen Ju-
gend‹, Baden-Baden
1970/71 Lehrtätigkeit an der Hoch-
schule für Bildende Künste Ham-
burg
1977 Professur an der Hochschule für
Bildende Künste Hamburg
1982 ›Will-Grohmann-Preis‹ der Stadt
Berlin
1984 ›Kurt-Schwitters-Preis‹, Hannover
Lebt und arbeitet in Köln

Eigene Veröffentlichungen

›Textcollage‹ (mit G. Richter), in: Katalog
Galerie h Hannover, 1966 (Wiederabdruck
in: Gerhard Richter, Katalog Biennale Vene-
dig, 1972; in: *Flash Art* 1972; in: Katalog
Kunsthalle Tübingen 1976)
›Höhere Wesen befehlen‹, Berlin 1968
›Experimentelle Untersuchung ...‹, in: *Kon-
zeption-Conception*, Köln/Opladen 1969
›Bizarre‹, Heidelberg 1972
›Ohne Titel (Fotografien)‹, in: *Interfunktio-
nen* 8, Köln 1972
›Eine Bildergeschichte‹, Beilage zu: *Inter-
funktionen* 9, Köln 1972
›Registro‹, in: *Interfunktionen* 10, Köln 1973
›Pappologie ...‹, in: Katalog *Bilder Objekte
Filme Konzepte*, Städtische Galerie im Len-
bachhaus, München 1973
›Franz Liszt kommt zu mir zum Fernsehen‹
(mit A. Duchow), Katalog Westfälischer
Kunstverein Münster 1973
›Original und Fälschung‹ (mit A. Duchow),
Katalog Kunstmuseum Bonn 1974
›Day by day they take some brain away‹,
Ausstellungszeitung, XIII. Biennale São
Paulo 1975
›Mu Nieltnam Netorruprup‹ (mit A. Du-
chow), Katalog Kunsthalle und Schleswig-
Holsteinischer Kunstverein Kiel 1975
›Textcollage‹ (mit G. Richter) und andere
Texte, in: Katalog *Sigmar Polke, Bilder, Tü-
cher, Objekte*, Tübingen/Düsseldorf/Eind-
hoven 1976
›Sigmar Polke: Fotos; Achim Duchow: Pro-
jektionen‹, Katalog Kasseler Kunstverein
1977
›Zeichnungsheft‹, Faksimile in: Katalog *Sig-
mar Polke*, Mönchengladbach 1983
›A Project by S. P.‹, in: *Artforum* XXII 4, New
York, Dezember 1983
›Lernen Sie unseren kleinsten Mitarbeiter
kennen/Künstler-Rückzüchtung/Eines Ta-
ges kam doch der Goya ...‹, in: Katalog *Sig-
mar Polke*, Rotterdam 1983

Einzelausstellungen

1963 Möbelhaus Berges (mit K. Lueg u.
G. Richter), Düsseldorf
1968 Kunstmuseum, Luzern
1969 Galerie René Block, Berlin
1970 (mit Chris Kohlhöfer) Galerie Heiner
Friedrich, München/Galerie Thomas
Borgmann, Köln
1972 Galerie Michael Werner, Köln
1973 ›Franz Liszt kommt gern zu mir zum
Fernsehen‹, Westfälischer Kunstver-
ein, Münster
1974 Galerie Thomas Borgmann und Gale-
rie Michael Werner, Köln
›Original und Fälschung‹, Städtisches
Kunstmuseum Bonn
1975 ›Mu nieltnam Netorruprup‹, Kunsthal-
le Kiel
XIII. Biennale São Paulo
1976 ›Bilder, Tücher, Objekte, Werkaus-
wahl 1962-1972‹, Josef-Haubrich-
Kunsthalle, Köln
Kunsthalle, Düsseldorf
Stedelijk Van Abbe Museum, Eind-
hoven
1979 Kölnischer Kunstverein, Köln
1982 Gallery Holly Solomon, New York
1983 Städtisches Museum Abteiberg, Mön-
chengladbach
›Zeichnungen 1963-68‹, Galerie Mi-
chael Werner, Köln
Museum Boymans-van Beuningen,
Rotterdam/Städtisches Kunstmuseum,
Bonn
1984 Kunsthaus Zürich
Josef-Haubrich-Kunsthalle, Köln

Gruppenausstellungen

1967 ›Neuer Realismus‹, Haus am Waldsee,
Berlin/Kunstverein, Braunschweig/
Galerie Osterweil, Hamburg
1969 ›Sammlung Helmut Klinker‹, Städti-
sches Museum Bochum
›Düsseldorfer Szene‹, Kunstmuseum
Luzern
1970 ›Jetzt/Künste in Deutschland heute‹,
Josef-Haubrich-Kunsthalle, Köln
›Objects‹, Philadelphia Museum of
Art, Philadelphia
1971 ›Fünf Sammler – Kunst unserer Zeit‹,
Von der Heydt-Museum, Wuppertal
›Prospect '71/Projection‹, Kunsthalle
Düsseldorf/Louisiana-Museum, Hum-
lebaek
1972 Documenta 7, Kassel
›Amsterdam – Paris – Düsseldorf‹, The
Salomon R. Guggenheim Museum,
New York
1973 ›Bilder Objekte Filme Konzepte‹
(Sammlung Herbig), Städtische Gale-
rie im Lenbachhaus, München
1974 ›Projekt‹, Kunsthalle Köln
1977 Documenta 6, Kassel
1978 ›Werke aus der Sammlung Crex‹, InK
Zürich
1979 ›Schlaglichter‹, Rheinisches Landes-
museum Bonn
1981 ›A New Spirit in Painting‹, Royal Aca-
demy of Arts, London
›Westkunst/Zeitgenössische Kunst seit
1939‹, Messehallen, Köln
1982 ›Kunst nu/Kunst unserer Zeit‹, Gro-
ningen Museum, Groningen
›Choix pour aujourd'hui‹, Centre Na-
tional d'Art et de Culture Georges
Pompidou, Paris
Documenta 7, Kassel
›Zeitgeist‹, Martin-Gropius-Bau,
Berlin
1983 ›New Art at the Tate Gallery‹, London
1984 ›Von hier aus/Zwei Monate neue
deutsche Kunst in Düsseldorf‹, Messe-
gelände Düsseldorf
›Aufbrüche/Manifestationen‹, Kunst-
halle Düsseldorf

Arnulf Rainer

1929 Geboren am 8. Februar in Baden
bei Wien

1948 Bekanntschaft mit surrealistischen
Revolutionstheorien
Kontakte zu Maria Lassnig, Mi-
chael Gullenbrunner und Max
Hölzer

1949 Abitur an der Staatsgewerbeschu-
le Villach (Hochbau)
Autodidaktische Weiterbildung
nach drei Tagen akademischen
Studiums in Wien

1950 Beteiligung an der Gründung der
Wiener Künstlervereinigung
›Hundsgruppe‹ (u. a. mit Ernst
Fuchs)

1951 Beginnt mit ›Blindzeichnungen‹
›Hundsgruppenausstellung‹,
Wien
Auseinandersetzung mit Mikro-
strukturen und Formzerstörung
Parisaufenthalt: Kontakt zu André
Breton
Organisation der Ausstellung ›Un-
figurative Malerei‹ mit Maria
Lassnig
›Atomare Malerei und Blindzeich-
nungen‹, Klagenfurt

1952 Einzelausstellung in der Galerie
Kleinmayr, Klagenfurt; im Katalog
Veröffentlichung der Texte ›Male-
rei, um die Malerei zu verlassen‹
und ›Das Eine gegen das Andere‹
Erste Zentralisationen und Verti-
kalgebilde, erste Übermalungen
fremder Bilder

1953 Erste Schwarzbilder und Grund-
malerei
Bekanntschaft mit dem Domdpredi-
ger Monsignore Otto Bauer (Gale-
rie nächst St. Stephan)

1956 Ausstellung ›Kruzifikationen‹, Ga-
lerie nächst St. Stephan, Wien

1958 Manifeste: ›10 Thesen zu einer
progressiven Malerei‹ und ›Archi-
tektur mit den Händen‹ (mit Mar-
kus Prachensky)

1959 Documenta 2, Kassel
Begründung des ›Pintorarium‹ mit
Hundertwasser und Fuchs
Manifest ›Stichsätze zur Beein-
flussung und Verderbung ster-
bender junger Menschen‹

1963 Zweites Atelier in Berlin

1964/65 Zeichnungen im Alkohol-,
LSD- und Psilocybinrausch
Starkfarbige Übermalungen, Ex-
plosionen
Sammelt Malerei von Geistes-
kranken

1967 Erste Körperbemalung zur Eröff-
nung der Ausstellung ›Pintora-
rium‹ in München

1968 Erste öffentliche visuelle Selbst-
gestaltung
Große Retrospektive im Museum
des 20. Jahrhunderts, Wien

1969 Intensive Beschäftigung mit Kör-
perhaltung von Geisteskranken
(Katatonenkunst, autistisches
Theater)

1970 Erste Überzeichnungen von Por-
trätfotos
Meskalinexperimente

1971 Beteiligung an der XI. Biennale in
São Paulo

1972 Teilnahme an der Documenta 5
mit Kreuzübermalungen und
›Face-Farces‹

1973 Beginn der gestischen Handmale-
rei (Fingermalerei)

1974 ›Arnulf Rainer gefilmt von Peter
Kubelka‹
Kunstpreis der Stadt Wien, Aber-
kennung, da Rainer nicht an der
Verleihung teilnimmt
Beginn der Zusammenarbeit mit
Dieter Roth: Misch- und Trenn-
kunst
Professur für Malerei an der Aka-
demie der Bildenden Künste,
Wien
Lebt und arbeitet wechselweise in
Wien und Vornbach bei Passau

Eigene Veröffentlichungen

Bis 1980
Arnulf Rainer verfaßte zu seinen Arbeiten
einige Texte, die in folgenden Schriften zu-
sammengestellt sind:
›Arnulf Rainer: Hirndrang‹, hrsg. v. Otto
Breicha, Salzburg 1980
Kunstforum International, Band 26, 1978,
S. 214-221
Arnulf Rainer: Körpersprache, München
1980
Nach 1980
›Theater Minetti‹, in: *Arnulf Rainer, Theater
Minetti*, m Bochum, Galerie für Film, Foto,
Neue Konkrete Kunst und Video, Bochum,
S. 71 f.
›Gejammer‹, in: Katalog *Fingermalereien*, m
Bochum, Galerie für Film, Foto, Neue Kon-
krete Kunst und Video, Bochum, S. 7 ff.

Einzelausstellungen

1951 Galerie Kleinmayr, Klagenfurt
1952 ›TRRR-Automatik, optische Auflö-
sung, Blindmalerei, Zentralgestal-
tung‹, Galerie Springer, Berlin
1954 ›Proportionsanordnungen, Malerei,
Graphik, Plastik‹ (mit Mikl), Galerie
Wuerthle, Wien
1956 ›Kruzifikationen‹, Galerie nächst
St. Stephan, Wien
1957 ›Monochrome Komplexe 1955 bis
1957‹, Secession, Wien
1958 ›NNN‹ (mit Prachersky), Galerie 33,
Bern/Galerie nächst St. Stephan, Wien

1960 ›Übermalungen‹, Galerie nächst
St. Stephan, Wien
1963 ›Übermalungen‹ (›Österreich‹), Gale-
rie nächst St. Stephan, Wien
1966 ›Phantastica und Halluzinata 1946 bis
66‹, Galerie Peithner-Lichtenfels,
Wien
1967 ›Psychopathologica‹, Galerie nächst
St. Stephan, Wien
1968 Museum des 20. Jahrhunderts, Wien
›Überzeichnungen und Übermalun-
gen 1954-1960‹, Galerie nächst St. Ste-
phan, Wien
1970 ›Face-Farces 1965-69‹, Galerie van de
Loo, München/Galerie nächst St. Ste-
phan, Wien
1971 ›Retrospektive‹, Kunstverein Hamburg
XI. Biennale São Paulo
1972 ›Zentralgestaltungen/frühe Zeichnun-
gen‹, Galerie Ariadne, Köln
›Selbstdarstellungen‹, Galerie van de
Loo, München
1974 ›Gestische Handmalereien‹,
Kunstraum München
1975 ›Superpaintings 1954-1964‹,
Ariadne Gallery, New York
1975 ›Arbeiten 1948-1975‹, Hessisches Lan-
desmuseum, Darmstadt
1976 ›Hand-, Fuß- und Fingermalereien
1973-75‹, Galerie Wintersberger, Köln
›Face-Farces/Fotoübermalungen und
Fotoüberzeichnungen 1969-76‹, Neue
Galerie der Stadt Linz
›Zeichnungen auf Photos 1970-1975‹,
Galerie van de Loo, München
1977 ›Der große Bogen‹, Kunsthalle Bern
›Photoüberzeichnungen Franz Xaver
Messerschmidt‹, Kunstraum München
›Fußmalerei und Handgeschmiere
1973-77‹, Galerie Heike Curtze, Düs-
seldorf
›Retrospektive 1950-1977‹, Kestnerge-
sellschaft Hannover
1978 ›Untergrundarchitekturen 1974-76‹,
Galerie van de Loo, München
›Linguaggio del corpo/Körperspra-
che/Body Language‹, Biennale Ve-
nedig
›Totenmasken‹, Österreichische
Galerie, Wien
1979 ›Attrappen Tappen‹ (Performance mit
Dieter Roth), Städtische Galerie im
Lenbachhaus, München
1980 ›Als van Gogh als . . . Überarbeitungen
von Photos und Reproduktionen von
van Gogh Selbstportraits‹, Galerie
Heike Curtze, Düsseldorf
›Kruzifikationen 1951-1980‹, Galerie
AK, Frankfurt/M.
Retrospektive, Stedelijk Van Abbe
Museum, Eindhoven
Retrospektive, Nationalgalerie, Berlin/
Kunsthalle Baden-Baden/Städtisches
Kunstmuseum Bonn/Museum des
20. Jahrhunderts, Wien
1984 ›Theater Minetti‹, Galerie für Film, Fo-
to, Neue Konkrete Kunst und Video,
Bochum und Schauspielhaus, Bo-
chum/Nationalgalerie, Berlin/Galerie
Ulysses, Wien/Kunsthalle Kiel

Gerhard Richter

1932 Geboren am 9. Februar in Dresden
1949-52 Reklame- und Bühnenmaler in Zittau
1953-57 Studium an der Kunstakademie Dresden
1957-60 Lehrtätigkeit in Dresden
1960 Übersiedlung nach Düsseldorf
1961-64 Studium an der Staatlichen Akademie Düsseldorf bei K. O. Goetz
1971 Professur an der Staatlichen Kunstakademie Düsseldorf
Lebt und arbeitet in Köln

Einzelausstellungen

1963 Ausstellung mit Konrad Lueg und Sigmar Polke, Möbelhaus Berges, Düsseldorf
1964 Galerie Heiner Friedrich, München
1966 Galleria La Tartaruga, Rom
›Die beste Ausstellung Deutschlands‹, Galerie Patio, Frankfurt/M.
1967 Wide White Space Gallery, Antwerpen
1968 Galerie Rudolf Zwirner, Köln
1969 ›Stadtbilder‹, Galerie René Block/ Gegenverkehr e. V., Aachen
1970 ›Seestücke‹, Palais des Beaux-Arts, Brüssel
›Graphik 1965-1970‹, Museum Folkwang, Essen
1971 ›Arbeiten 1962-1971‹, Städtische Kunsthalle und Kunstverein für die Rheinlande und Westfalen, Düsseldorf
1972 XXXVI. Biennale, Venedig
1973 Städtische Galerie im Lenbachhaus, München
1974 ›Graue Bilder‹, Städtisches Museum Abteiberg, Mönchengladbach
1975 Kunstverein Braunschweig
1976 ›Atlas der Fotos, Collagen und Skizzen‹, Museum Haus Lange, Krefeld
1977 Centre National d'Art et de Culture George Pompidou, Paris
1978 ›Abstract Paintings‹, Stedelijk Van Abbe Museum, Eindhoven
1980 ›Zwei gelbe Striche‹, Museum Folkwang, Essen
1981 (mit Baselitz), Städtische Kunsthalle, Düsseldorf
1982 ›Abstrakte Bilder 1976-1981‹, Kunsthalle Bielefeld
1983 ›Abstrakte Bilder und Kerzenbilder‹ (mit Isa Gezken), Galleria Pieroni, Rom
1984 Musée d'Art et d'Industrie, Saint-Etienne

Gruppenausstellungen

1968 ›14 x 14‹, Staatliche Kunsthalle Baden-Baden
1970 ›Jetzt/Künste in Deutschland heute‹, Josef-Haubrich-Kunsthalle, Köln
›Strategy get Arts‹, International Art Festival, Edinburgh
1972 Documenta 5, Kassel
1974 ›Projekt' 74‹, Kunsthalle Köln
1975 ›Fundamentale Malerei‹, Stedelijk Museum, Amsterdam
1976 Documenta 6, Kassel
1981 ›Art Allemagne Aujourd'hui‹, Musée d'Art Moderne de la Ville de Paris
›A New Spirit in Painting‹, Royal Academy of Arts, London
›Westkunst/Zeitgenössische Kunst seit 1939‹, Messegelände, Köln
›German Drawings of the 60s‹, Yale University Art Gallery, New Haven/ Art Gallery of Ontario, Toronto
1982 Documenta 7, Kassel
1984 ›Von hier aus/Zwei Monate neue deutsche Kunst in Düsseldorf‹, Messegelände, Düsseldorf

Eugen Schönebeck

1936 Geboren in Dresden
1954 Beginn einer Lehre an der Mei-
 sterschule für Großflächenmalerei
 in Ost-Berlin
1955 Übersiedlung nach West-Berlin
1955-61 Studium der Malerei an der
 Hochschule für Bildende Künste,
 Berlin
1961 Ausstellung und Manifest ›1. Pan-
 dämonium‹ mit Georg Baselitz
1962 ›2. Pandämonium‹ mit Georg Ba-
 selitz
 Lebt in Berlin

Eigene Veröffentlichungen
Eugen Schönebeck/Georg Baselitz: ›1. Pan-
dämonium‹ und Eugen Schönebeck/Georg
Baselitz: ›2. Pandämonium‹, in: *Die Schas-
trommel*, Nr. 6, Berlin/Bozen 1972

Einzelausstellungen
1961 ›1. Pandämonium‹, Ausstellung und
 Manifest mit Georg Baselitz, Schaper-
 straße 22, Berlin
1962 ›2. Pandämonium‹, Ausstellung und
 Manifest mit Georg Baselitz, Schaper-
 straße 22, Berlin
1965 Galerie Benjamin Katz, Berlin
1973 Galerie Abis, Berlin

Gruppenausstellungen
1965 ›Große Berliner Kunstausstellung‹,
 Hallen am Frankturm, Berlin
1966 ›Das Portrait‹, Haus der Kunst, Mün-
 chen
1967 ›Junge Berliner Maler und Bildhauer‹,
 Zapeion, Athen
1969 ›Sammlung Ströher 1968‹, National-
 galerie Berlin/Kunsthalle
 Düsseldorf/Kunsthalle Bern
1972 ›Zeichnungen II‹, Städtisches Museum
 Schloß Morsbroich, Leverkusen
1973 ›14 x 14‹, Staatliche Kunsthalle, Baden-
 Baden
1974 I. Biennale, Berlin
1975/76 ›8 From Berlin‹, Edinburgh Interna-
 tional Festival/Neuer Berliner Kunst-
 verein, Berlin
1980 ›Der gekrümmte Horizont/Kunst in
 Berlin 1945-1967‹, Akademie der Kün-
 ste, Berlin
1981 ›Schilderkunst in Duitsland/Peinture
 en Allemagne 1981‹, Palais des Beaux-
 Arts, Brüssel
1982 ›German Drawings of the 60s‹, Yale
 University Art Gallery, New Haven/
 Art Gallery of Ontario, Toronto

Deutsche Kunst seit 1960

Sammlung Prinz Franz von Bayern

Georg Baselitz
Joseph Beuys
Antonius Höckelmann
Jörg Immendorff
Anselm Kiefer
Imi Knoebel
Markus Lüpertz
Blinky Palermo
A. R. Penck
Sigmar Polke
Arnulf Rainer
Gerhard Richter
Eugen Schönebeck